낭만주의

데이비드 블레이니 브라운 지음 · 강주헌 옮김

Art & Ideas

한길아트

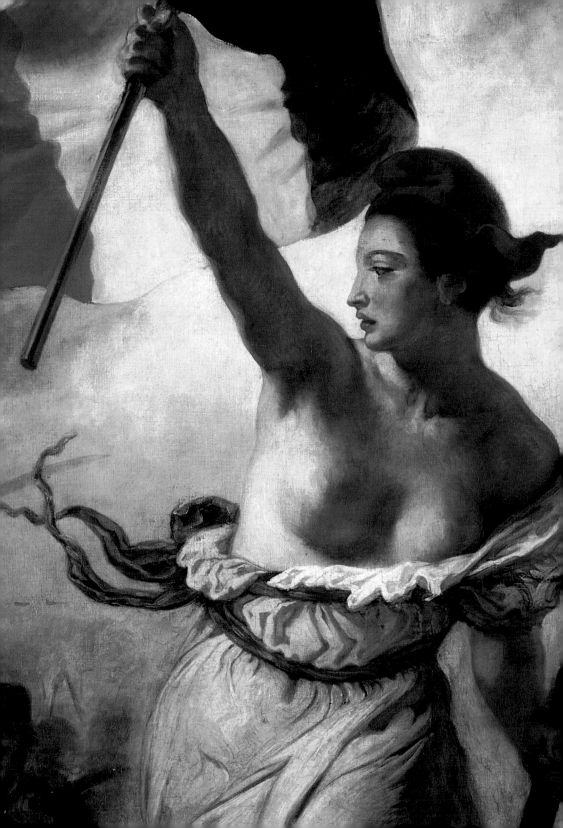

낭만주의

머리말 · 4

1 **내면의 목소리** 예술가의 초상 · 17

2 **영웅, 군인, 시민** 역사화의 혁명 · 69

3 **고산준령은 느낌이다** 자연이라는 종교 · 121

4 **시간과의 대전쟁** 과거의 낭만주의적 해석 · 191

5 **이제 로마는 로마에 있지 않다** 이국적인 멋의 유혹 · 251

6 **달라진 존재의식** 프시케의 낭만적 탐구 · 307

7 **낭만주의의 삼위일체** 사랑, 죽음, 그리고 믿음 · 361

에필로그 · 407

용어해설 · 426

주요인물 소개 · 427

주요연표 · 432

지도 · 436

권장도서 · 438

찾아보기 · 441

감사의 말 · 446

옮긴이의 말 · 446

옆쪽
외젠 들라크루아,
「1830년 7월
28일−민중을
이끄는
자유의 여신」
(그림64의 부분),
1830,
캔버스에 유채,
260×325cm,
파리,
루브르 박물관

　1827~28년 파리, 살롱전──근대미술의 대규모 연례 전시회──의 관람객들은 충격적인 그림 한 점을 보았다. 29세의 외젠 들라크루아(Eugène Delacroix, 1798~1863)가 그린 「사르다나팔루스의 죽음」(그림2)이었다. 잔혹한 주제만큼이나 강렬한 느낌을 주는 그림이었다. 오늘날까지 이 그림의 파격적인 구도와 과장된 색은 우리 눈을 현혹시킨다. 모든 것이 불안정하고, 중심을 잃은 채 겉도는 듯하다. 색은 핏빛이 주조를 이룬다. 이 그림을 처음 본 사람들은 미술의 모든 규칙이 산산조각 났다고 생각했다. 따라서 설화를 바탕으로 한 이런 기념비적인 그림들이 마땅히 전달해야 할 도덕적 교훈마저도 무시된 것이라 생각했다.

　들라크루아의 이 거대한 캔버스화에서는 도덕이란 미덕을 찾아볼 수 없었다. 게다가 그가 이 주제를 끌어낸 영국의 시인 바이런 경의 시극(詩劇)에 담긴 메시지마저 무시되고 있어 더욱더 충격적이었다. 바이런의 이야기에서 사르다나팔루스는 옛 아시리아의 통치자였다. 그의 유일한 바람은 백성의 행복이었다. 그러나 반역자들에게 패한 사르다나팔루스는 죽음의 화형장에 올라야 했다. 그에게 가장 충실했던 첩이 그의 뒤를 따랐다. 그런데 들라크루아는 이 모든 것을 뒤집어버렸다. 규방의 여자들이 잔혹하게 학살당하고 있는데도 왕은 등을 기댄 채 꼼짝하지 않는다. 한마디로 충격적인 작품이었다. 이런 평가에 이견을 제기하는 사람은 아무도 없었다. 미술성 장관과의 인터뷰에서 들라크루아는 정부의 지원을 기대한다면 완전히 다른 식으로 그림을 그려야 할 것이라는 냉담한 경고를 받았다.

　「사르다나팔루스의 죽음」은 역사상 가장 파격적인 '낭만주의' 그림으로 유명하다. '유파의 전쟁'(그림1)으로 문화적 삶이 갈기갈기 찢어진 도시에 이 그림이 모습을 드러냈다. 한편에는 지배적인 공식 유파인 신고전주의가 있었다. 관학의 성격을 띤 아카데미가 요구하는 규칙에 순응하고 정부의 후원으로 유지되던 신고전주의는 고대 그리스·로마에

서 전래된 것이라 생각되는 가치를 보존하는데 앞장섰다. 그 반대편에 는 낭만주의가 있었다. 반항적인 성격을 띤 새로운 유파였다. 낭만주의 는 체계적인 프로그램이 아니었다. 상상력과 표현의 자유를 마음껏 과 시하며, 예술가들이 대중의 감정에 직접 호소하겠다는 의지의 표명이었 다. 들라크루아가 그림으로 이런 자유를 요구했다면 그의 친구였던 빅 토르 위고는 문학에서 그런 자유를 주장했다. 같은 해, 즉 1827년에 위 고는 영국의 역사극『크롬웰』의 서문을 통해 낭만주의 선언을 발표했다.

1
「미술관
문 앞에서
전쟁을 벌이는
낭만주의자와
고전주의자」,
1827

이 선언에서 위고는 세계와 자아의 복잡성을 반영하기 위해서라도 고 전극의 엄격한 형식주의 대신에 다양한 체험세계를 다양한 방식으로 표 현할 필요성을 역설했으며, 동경을 얻는데 그치는 아름다움보다는 감정 에 호소할 수 있는 추악하고 기괴한 면의 가치를 인정해야 한다고 주장 했다. 들라크루아의 그림은 바로 이런 생각을 그림으로 표현한 것이었 다. 그의 그림에서는 애첩들의 육감적인 몸으로 표현된 아름다움이 처 절하게 파괴되고 있기 때문이다. 윤곽보다 색과 감각을 강조한 것도 고

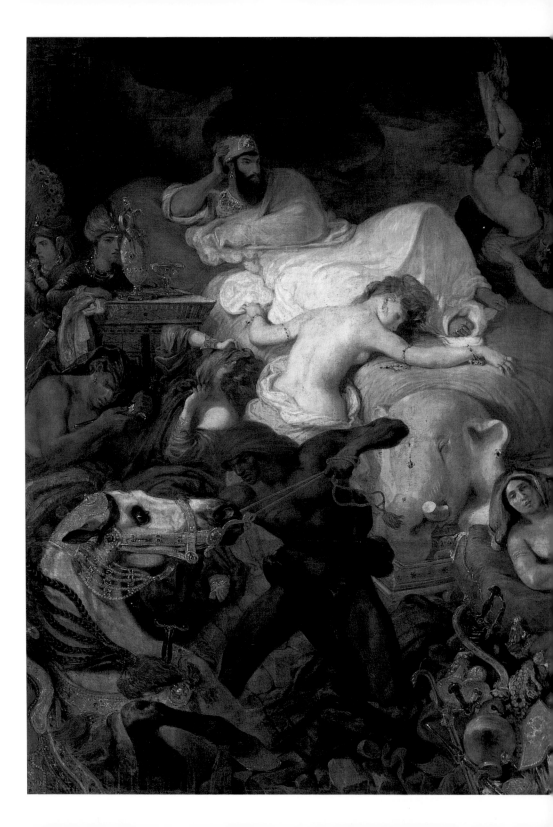

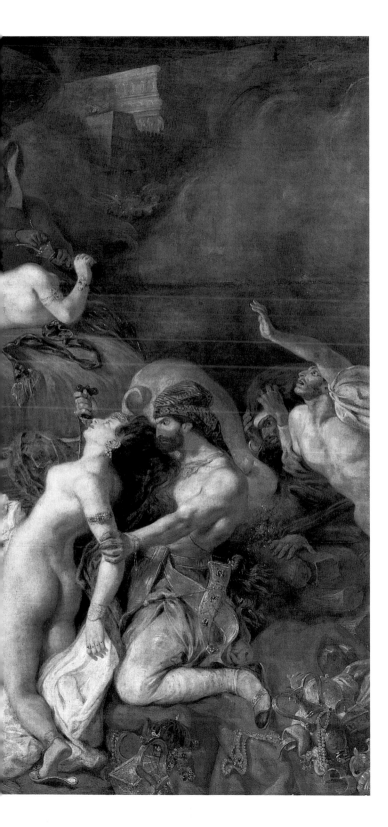

2
외젠 들라크루아,
「사르다나팔루스의
죽음」,
1827,
캔버스에 유채,
392 × 496cm,
파리,
루브르 박물관

전극의 구조를 거부한 위고의 생각과 일치한다. 물론 그림 주제가 고대의 것이기는 하지만 그리스·로마의 것이 아니라 동방세계의 것이었다. 요컨대 새로운 낭만주의 미술의 요체들, 즉 폭력과 반항, 이국적 정서와 화려함이 들라크루아의 그림에 그대로 녹아 있었다.

프랑스의 시인이자 평론가인 샤를 보들레르는 "정확히 말해서 낭만주의의 핵심은 주제의 선택이나 진실의 정확한 표현에 있는 것이 아니라 감정의 표현방식에 있다"라고 요약하면서, 들라크루아를 낭만주의 예술가의 축도(縮圖)로 평가했다. 들라크루아는 이런 평가를 달갑게 생각지 않은 듯하다. 또한 위고도 보들레르의 정의를 부적절한 것이라 주장하면서, 정작 중요한 것은 낭만주의와 고전주의의 차이가 아니라 선과 악, 그리고 참과 거짓의 차이라고 말했다. 그렇다고 위고가 낭만주의의 기본이념까지 부인한 것은 아니었다. 오히려 낭만주의의 근간이라 할 수 있는 속박에 대한 혐오감을 역설한 것이라 할 수 있다. 낭만주의는 본래 일시적인 것이었다. 달리 말하면 주변세계의 것, 끊임없이 변하는 것, 허구로 정의된 것에 대한 반동(反動)이었다. 또한 낭만주의는 새로운 흐름이었다.

기존의 낡은 표현방식과 치열하게 싸웠다. 따라서 낭만주의가 선언되고 인정받은 순간부터 낭만주의 자체가 타도 대상이 되었다. 기존의 것에 안주할 틈도 없이 낭만주의는 거부의 대상이 되었다. 낭만주의자들은 싫은 것과 믿고 싶지 않은 것을 쉽게 버릴 수 있었지만, 그 이후의 대안을 논리적으로 정립한다는 것이 너무나 어렵다는 사실을 깨달았다. 1829년 초기 낭만주의 시대에 평론가 F. R. 드 토랭크스는 낭만주의를 "정의할 수 없는 것"이라고 했다. 하지만 낭만주의를 정의하려는 시도는 줄기차게 계속되었다. 19세기 유럽의 위대한 화가들만이 아니라 작가와 작곡가들까지 낭만주의에 크게 영향을 받았기 때문이었다. 실제로 영국의 터너(J. M. W. Turner, 1775~1851)와 존 컨스터블(John Constable, 1776~1837)과 윌리엄 블레이크(William Blake, 1757~1827), 에스파냐의 프란시스코 고야(Francisco Goya, 1746~1828), 독일의 카스파르 다피트 프리드리히(Caspar David Friedrich, 1774~1840), 프랑스의 테오도르 제리코(Théodore Géricault, 1791~1824) 등과 들라크루아를 이해하려 할 때 낭만주의를 떼어놓고는 생각조차 할 수 없다.

이런 문화운동은 언제 어디에서 시작되었을까? 대부분의 설명은 1820년대의 파리에서 시작되지만 낭만주의의 기원은 그보다 이전의 다른 곳에서 찾아낼 수 있다. 18세기 유럽의 문화생활은 계몽주의적 이상에 뿌리를 두고 있었다. 따라서 객관적이고 합리적인 관찰과 실험을 통한 지식의 증진이 인간조건을 꾸준히 향상시켜줄 것이라 믿었다. 심지어 지식의 증진이 완전한 삶을 보장해줄 것이라는 믿음까지 있었다. 이런 이성숭배는 예술의 경계를 훨씬 넘어섰지만, 논리성과 조화와 균형을 강조한 신고전주의가 이성을 미학적으로 완벽하게 표현해낸다고 여겼다. 1768년 벤저민 웨스트(Benjamin West, 1738~1820)가 로마 역사가 타키투스의 책에서 주제를 택해 그린 「게르마니쿠스의 유골을 안고 브룬디시움에 내리는 아그리피나」(그림3)는 프리즈를 연상시키는 구도와 남편을 잃은 여인의 슬픔을 절제된 감정으로 묘사하고 있어 신고전주의의 전형을 보여준다.

계몽주의도 자유와 평등을 옹호하고, 전통적 믿음, 특히 종교분야에서 전통적 믿음에 대한 의문을 제기했기 때문에 반동적인 면이 없지 않았다. 그러나 18세기 후반에 이르러 계몽주의는 인간의 구체적인 경험을 점점 부인하기 시작했다. 방향을 바꾼 조수처럼 철학적 탐구의 초점이 객관적인 것에서 주관적으로 옮겨가기 시작했고, 새로운 세대는 의식적인 정신보다 감정과 본능의 잠재력, 순종보다 성실성의 힘을 탐구하기 시작했다. 또한 기쁨만이 아니라 고통과 슬픔과 두려움을 연구대

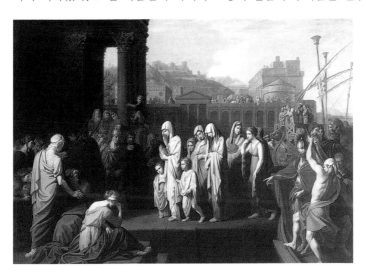

3
벤저민 웨스트,
「게르마니쿠스의
유골을 안고
브룬디시움에
내리는
아그리피나」,
1768,
캔버스에 유채,
164×240cm,
뉴헤이번,
예일 대학교
영국미술센터

상으로 삼았고, 지적인 궤변보다 소박하고 자연스런 것에 감춰진 힘을 탐구했다. 이런 분위기에서 이상적인 것보다 특이하고 색다른 것을 추구한 것은 당연한 흐름이었다. 한편 예술가들은 고전주의적 전통에 얽매인 형태를 대신할 창조적 대안을 모색했다. 기존의 지혜를 거부하면서 그들은 새로운 창조적 방향을 내면의 세계에서 찾아나섰다. 르네상스 시대 이후로 서구의 의식세계에 이처럼 거대한 변화가 일어난 적은 없었다. 그러나 르네상스가 공동체의 이상을 수용해서 그리스·로마 시대 이후에 사라져버린 예술적 역량과 양식을 되살려내는 데 초점을 맞추었다면 낭만주의는 개인의 경험과 감정 및 표현방식을 강조했다.

이런 변화는 역사적 현상과 밀접한 관계를 갖는다. 첫 손가락에 꼽을 만한 가장 중요한 역사적 현상은 1776년에 쟁취한 미국의 독립과 1789년에 일어난 프랑스 혁명이었다. 자유와 사회적인 평등을 향한 열망을 표출한 두 사건은 진보와 이성에 대한 계몽주의적 믿음의 절정이었다. 흑인을 노예로 부리기는 했지만 공화주의를 표방한 미국은 유럽 사회에 자유와 민주주의의 등대로 여겨진 반면에, 프랑스를 이상적인 사회로 탈바꿈시키려던 희망은 물거품이 되었다. 무엇보다 프랑스 혁명은 정치적 이념을 달리한 파벌들의 팽팽한 대치와 공포정치로 제풀에 소멸하고 말았다. 수많은 사람들이 애꿎게 단두대에서 목숨을 잃는 비극으로 끝났다. 그때 나폴레옹 보나파르트가 등장했다. 처음에는 질서를 회복시켜줄 영웅이자 혁명적 이상의 옹호자로 등장한 나폴레옹은 점점 폭군으로 변해갔다. 파리를 정점으로 한 제국을 건설하려는 야심으로 유럽의 열강들을 전쟁의 소용돌이에 몰아넣었다. 이탈리아와 독일과 에스파냐가 침략을 받아 속절없이 점령당했다. 꾸준히 세계로 세력을 키워가던 대영제국도 1815년의 전투에서 나폴레옹을 패배시킨 후에야 비로소 안도의 한숨을 내쉴 수 있었다. 나폴레옹의 승리는 프랑스에 영광과 고통을 동시에 안겨주었고, 그의 몰락은 프랑스 국민에게 공허와 상실을 남겼다.

나폴레옹 이후의 시대도 승자에게나 패자에게나 편안한 시대가 아니었다. 이미 산업혁명으로 거대한 사회적 변화를 겪고 있던 영국은 경제침체로 심한 몸살을 앓아야 했고 프랑스와 독일, 에스파냐와 이탈리아에서는 정부와 복권된 군주가 역사의 흐름을 되돌리고 있었다. 다시 혁

명이 일어날 수밖에 없었다. 1830년 프랑스를 필두로 시작된 혁명의 불길은 1848년 유럽 전역으로 확대되었다. 많은 유럽인들이 통제할 수 없는 소동에 휘말린 듯한 기분에 사로잡혔다. 합리적으로는 도무지 설명할 수 없는 대소동이었다. 많은 사람이 나폴레옹의 몰락을 초자연적인 힘이 존재한다는 증거로, 그의 패배를 하느님의 심판으로 해석할 정도였다. 따라서 신고전주의는 지나치게 엄격하면서도 지나치게 오염된 형태였기 때문에 새로운 세계를 표현하기에 적합하지 않았다. 요컨대 처음에는 혁명세력이, 그후에는 나폴레옹이 프랑스에 옛 로마의 영광을 재현하려고 장려했던 신고전주의도 그들의 몰락과 더불어 불신의 표적이 되었다.

낭만주의는 저항과 슬픔에서, 사회적 위기상황에서, 그리고 개개인에게 닥친 충격의 틈바구니에서 태어났다. 그 시대의 혁명정신을 반영하기는 했지만 실제로는 혁명의 실패에 따른 결과였다. 달리 말하면 가슴과 정신으로 혁명의 실패를 보상받고 상상에서라도 대안의 제국을 건설하고 싶었던 것이다. 따라서 낭만주의 옹호자들은 급진적이고 자유로운 성격을 띠는 만큼이나 때로는 보수적인 성격, 심지어 수구적인 성격을 띠었다. 보들레르가 프랑스에서 자신의 세대에게 강요된 '상실감'을 언급한 것은 나폴레옹의 몰락과 더불어 좌초하고 곧이어 등장한 부르주아 체제에서 버림받은 사람들을 생각했던 것이다.

그 세대의 향수가 낭만주의의 태동에 기여한 만큼, 과거의 봉건시대를 그리워한 구체제의 생존자들도 낭만주의 태동에 적지 않은 영향을 미쳤다. 프랑스에 침략당해 자유를 상실한 독일인들과 에스파냐인들, 심지어 상대적으로 안전한 땅에 있었지만 혁명적 이상의 실패에 정신적으로 충격받은 시인 윌리엄 워즈워스를 비롯한 영국의 자유주의자들도 낭만주의의 영향에서 벗어날 수 없었다. 특히 1815년, 워즈워스의 친구인 토머스 눈 탈퍼드는 당시의 시대정신을 "음울한 상상력을 키우며 위대한 시의 시대를 우리에게 안겨준 보편적 가슴의 표현"으로 정의하기도 했다.

예술계에서 '낭만적'(Romantic)이라는 단어가 처음 사용된 때는 1798년으로 거슬러 올라간다. 독일의 대학도시 예나에서 평론가 프리드리히 슐레겔은 문예잡지 『아테네움』(*Athenaeum*)을 발간하며 그 첫 호

에서 '만인을 위한 진보적 성격을 띤 시'를 낭만적인 시라 칭하며 과거에서 물려받은 형식에 얽매인 시, 즉 문화적 특수계급을 위한 시와 구분하고자 했다. 동생 아우구스트 빌헬름 슐레겔과 더불어 그는 낭만주의의 확산에 거대한 영향을 미쳤다. 그들의 잡지는 단명했지만 당시 계몽주의에 의문을 제기하며 계몽주의의 사망을 선언한 독일의 많은 작가들과 사상가들이 그 잡지에 글을 기고했다. 요한 고틀리프 피히테와 게오르크 빌헬름 헤겔 등과 같은 철학자들이 자아의 절대성, 주관주의, 신비주의, 역사의 진화 등 혁신적 개념들을 탐구하고 있던 곳이 바로 예나였기 때문에 가능한 일이었다. 하지만 예나와 달리, 인근 바이마르는 고전주의적 전통을 그대로 유지했다. 요한 볼프강 폰 괴테의 본거지였던 바이마르는 독일 고전주의 문학의 보루였다.

비록 변질된 형태였지만, 슐레겔 형제가 제시한 개념들이 파리에도 전해져 논쟁의 불꽃을 댕겼다. 낭만적 소설로 유명한 프랑스계 스위스 작가, 스탈 부인의 『독일론』이 소개되면서 파리에 낭만주의를 확산시키는 주된 계기가 되었다. 이 책의 출간은 그리 쉽지 않았다. 나폴레옹 정부가 반(反)프랑스적 정서를 확산시키려는 의제로 해석하면서 처음에는 발간을 금지시켰기 때문이다. 근대적 형식과 기존의 형식, 다원주의 문화와 고전주의 문화로 대립시킨 슐레겔의 접근이 단순히 미학적 해석으로만 여겨질 수 없었던 것이다. 게다가 슐레겔은 과거에 라틴어 대신 민중이 사용하던 옛 프랑스어를 가리킬 뿐만 아니라 직접 상상력에 호소하는 궁정풍 사랑이나 신비로운 현상에 대한 중세의 이야기를 뜻하던 '로망스'(Romance)에서 '낭만적'(Romantic)이란 단어를 선택했다고 밝히지 않았던가.

또한 이런 중세 이야기는 독일에 뿌리를 두고 있었고, 당시 프랑스 지배계급이 지원한 고전주의적 전통과 상반되는 것이었다. 독일에서 슐레겔 세대는 고전주의 문화를 고대 그리스·로마의 문화가 아닌 나폴레옹이 억지로 강요한 것이라 해석했다. 따라서 스탈 부인이 '기사도 정신과 기독교 정신'의 시대로의 회귀로 정의한 '낭만적' 향수는 민족주의적인 색채가 강했다. 기독교를 중심으로 한 중세시대의 건축, 예술과 생활방식을 역사적으로 되살리려는 시도가 주류에서 벗어난 낭만주의의 정체성을 가장 확실하게 드러내는 방법의 하나이기도 했다. 그러나 모순되

게도 이런 시도 뒤에는 가장 근대적인 정신이 깃들여 있었다. 실제로 독일에서만, 그 시대를 지배하던 정치, 종교, 사회적 풍조에 대한 저항, 결국 민족정신의 부활이라는 꿈을 낭만주의 운동과 연계시킨 것은 아니었다.

그후 보들레르는 '낭만주의'를 오늘날의 정의처럼 더 막연하고 포괄적으로 "낭만주의는 곧 근대 예술을 뜻한다. 달리 말하면 예술에 적용할 수 있는 온갖 수단으로 표현된 친근감과 영성과 색 그리고 무한을 향한 열망을 뜻한다"고 정의했다. 그런데 이런 느슨한 정의에 따르면 낭만주의 예술은 반드시 근대적으로 보일 필요가 없다. 그 수단은 역사성이 대신할 수도 있기 때문이다. 보들레르는 '근대적 삶에서 영웅적 행위'에 뛰어든 낭만주의 예술가들을 칭찬했지만, 주변상황에서의 소외를 예술적 창조의 전제조건으로 삼았다. 실제로 보들레르는 「사르다나팔루스의 죽음」을 칭찬하면서, 이 그림에서 왕이 보여주는 초연한 모습은 나폴레옹시대 이후의 파리에서 젊은 낭만주의자들이 겪고 있던 무기력을 표현한 것이라 해석했다.

이런 해석이 타당하든 않든 간에 낭만주의가 남긴 뚜렷한 유산의 하나는 낭만주의 예술가들을 반항적이고 소외되어 고통받는 사람들로 비춰준 것이다. 낭만주의 예술가들도 이런 관점을 부인하지 않았다. 오히려 예술의 새로운 신화를 만들어가는 데 필요한 조건으로 삼았다. 들라크루아를 비롯해 많은 예술가들이 세속적 의미에서 대단한 성공을 거두었기 때문에 헝클어진 머리카락과 날카로운 눈빛으로 다락방에서 굶주리는 비극적 천재라는 대중적 이미지는 캐리커처에 불과하지만, 낭만주의 예술이 당시 세상에 대한 환멸, 즉 프랑스에서 '말 뒤 시에클'(mal du siècle, 세기병), 독일에서는 '벨트슈메르츠'(Weltschmerz)라 불렸던 짜증스런 절망감에서 싹튼 것은 사실이다. 세기병의 증세는 무력감에서 충동적인 열망이나 갈망까지 다양했다.

화가였지만 좌절감을 맛본 끝에 급진적인 평론가로 돌아선 영국의 윌리엄 해즐릿은 「미래의 가능성이 왜 좋은가」라는 논문에서 세기병의 증세를 고삐 풀린 상상이라고 주장했다. 말하자면 무력증에 빠진 세대였지만 기성세대와 분명한 차이를 보여줄 수 있는 수단이 필요했던 것이다. 따라서 해즐릿는 이런 상상력의 발현이 기존의 세계에 안주하는 것

보다 나을 뿐만 아니라, 현실도피가 낭만주의적 본능에 잠재되어 있다고 주장했다. 과거로의 도피, 먼 옛날 심지어 원시 사회와 종교로의 도피였다. 꿈과 환상으로의 도피이기도 했다. 무한세계와 죽음, 무(無)와 사후세계에 대한 성찰이기도 했다. 그러나 이런 것들에 대한 갈망이 쉽게 해소될 수는 없었다. 프리드리히 슐레겔도 "신성한 것은 결코 표현할 수 없다. 어떤 상상이든지 신성한 것을 왜곡시킬 뿐이기 때문이다"라고 푸념하지 않았던가. 자연이야말로 결함투성이의 타락한 인간세계에서 벗어날 수 있는 가장 구체적인 피신처였지만, 낭만주의자들은 빛과 색의 추상성으로, 즉 시골풍경의 실제 모습과는 동떨어진 상징적 형태로 자연을 묘사할 수밖에 없었다.

낭만주의는 '흘러넘친 종교'(spilt religion)라 불린다. 그래서 자연, 영웅적 행위, 심지어 열정의 낭만주의적 경험에까지 종교적인 색채가 두드러진다. 따라서 낭만주의적 현상은 신앙의 상실에 따른 결과가 아니라 신앙의 재창조라 할 수 있다. 낭만주의자들은 심판하는 도덕적인 신을 거부했다. 그들은 내면세계에서 신을 찾았다. 즉 지적인 힘보다 감정과 감각, 쉽게 말해서 눈을 자극하는 종교를 찾았다. 증오심에 불탄 심판자인 '노보대디'(Nobodaddy, Nobody와 Daddy의 합성어 – 옮긴이)보다 '인간의 형상을 한 신'을 더 높이 평가한 블레이크, 고딕예술과 가톨릭 의식의 매력에 많은 낭만주의자들이 매료된 것도 이 때문이다. 요컨대 잃어버린 믿음의 시대에 대한 그들의 열망은 진지한 것이었다.

향수가 낭만주의에서 빠질 수 없는 요건이라면 풍자적 표현도 마찬가지다. 낭만주의자들의 붓질에는 거의 언제나 풍자적인 의미가 감춰져 있었다. 때로는 무엇인가를 폭로하는 붓질이었다. 그들이 날카롭게 가다듬은 새로운 무기가 바로 풍자와 캐리커처였다. 특히 인간의 본질이라 여겨지던 복잡하고 다양한 정체성을 드러낼 때 이런 기법을 주로 사용했다. 그들의 복합적인 감각은 무엇인가를 완전히 뒤바꾸거나 변화시키려는 충동으로 나타났다. 예컨대 역사화와 풍경화로 대별되던 기존의 회화세계에 변화를 주며 새로운 주제를 덧붙이려는 열망은 낭만주의의 특징인 동시에, 새로운 기법과 수단의 개발을 가능하게 해주었다.

낭만주의자만이 프랑스의 산 하나를 통째로 조각하는 꿈을 꿀 수 있었

다. 또한 사람들에게 황홀경을 안겨주는 '완전한 예술작품'을 창조해내기 위해 회화와 시와 음악을 한꺼번에 아우른 성당을 독일에 건축하려던 열망도 낭만주의자에게나 가능한 일이었다. 선생들, 평론가들, 수집가들, 그리고 예술시장(市場)이 낭만주의 화가의 작품에 왈가왈부하며 다른 방향으로 인도해보려 했지만 번번이 실패로 끝나고 말았다. 오히려 낭만주의 화가들은 개인적인 작업, 예컨대 그들의 생각을 더 확실하게 표현할 수 있는 자연을 대상으로 한 스케치나 그림에 몰두했다. 낭만주의는 내면의 세계를 표현하는 데 초점을 두었기 때문에 초기에는 음악과 시가 낭만주의 예술의 첨병으로 꼽혔다. 그러나 색이 감정과 감각을 표현할 수 있는 수단으로 새롭게 인정받기 시작했다. 얄궂게도, 우리에게 고전주의자로 평가받는 괴테가 그렇게 주장했다. 요컨대 꼼꼼한 모방정신보다는 화가의 창조적 정신과 붓질에서 조직적으로 완성되어가는 회화가 낭만주의의 이상을 실현하는 최적의 수단으로 여겨졌다.

낭만주의가 하나의 예술운동으로 공언된 시기는 슐레겔이 『아테네움』에 논문을 게재한 1798년으로 본다. 그로부터 약 50년 후, 즉 1846년에 보들레르는 "오늘날 이 세계에 실질적이고 적극적인 의미를 주려는 예술가는 거의 없다"라고 말하며 낭만주의의 종언을 선언했다. 물론 두 시기가 절대적인 기준이 될 수는 없다. 대부분의 낭만주의적 이상들이 두 시기 사이에 가장 강렬하게 표현되었지만 그보다 훨씬 전부터 낭만주의적 이상들이 적지 않았다. 예컨대 이국적인 것에 대한 매료와 역사주의, 비합리성과 잠재의식은 때때로 18세기 중반부터 낭만주의가 완전히 꽃피우기 전까지의 시기, 즉 '전(前)낭만주의'에 속하는 것으로 여긴다. 또한 낭만주의적 이상들은 그 이후에 낭만주의에 대한 반동으로 태동된 사실주의와 인상주의 운동에 편입되기도 했다. 게다가 낭만주의의 시작과 끝은 지역별로도 차이가 있다.

1798년부터 1846년의 시기에도 유력한 예술가들이 다양한 방면에서 적극적으로 낭만주의 운동에 참여하는 경우는 드물었다. 또한 고전주의의 전통과 완전히 단절한 것도 아니었고, 그 단절이 언제나 의도적인 것도 아니었다. 오히려 고전주의를 죽은 이상이 아니라 살아있는 경험으로 승화시키려고 노력한 낭만주의자들이 많았다. 특히 건축에서 신고

전주의의 일부 특징은 낭만주의와 고전주의를 결합시킨 변종으로 보인다. 게다가 낭만주의적 이상을 작품에 반영시키면서도 낭만주의라는 이름을 거부한 예술가들이 있었던 반면에, 일반적으로 알려진 낭만주의 모임과 직접적 접촉을 피했을 뿐 아니라 그런 모임의 존재조차 몰랐던 예술가들도 적지 않았다.

따라서 낭만주의 연구는 아주 신중하게 접근해야만 한다. 이 책은 그 복잡한 시기에 대한 하나의 해석에 불과하다. 낭만주의와 그 시대의 화가들이 가졌던 주된 관심사를 주제별로 연구한 결과물이다.

모든 예술작품은 개인의 독특한 취향을 드러낸 것이어야 한다고 믿었던 화가들을 다루기 때문에 이 책은 개별적인 작품들을 출발점으로 삼아 낭만주의적 이상을 차례로 살펴볼 것이다. 그렇다고 시각예술에 국한해 그 이상만을 다루지는 않을 것이다. 또한 이 책에서는 일반적인 정의보다 훨씬 폭넓은 관점에서 낭만주의 운동의 전반을 다룬다. 따라서 낭만주의의 기원까지 깊숙이 추적하고 다음 세대에 미친 영향까지 살펴볼 것이며, 자크-루이 다비드(Jacques-Louis David, 1748~1825)나 장-오귀스트-도미니크 앵그르(Jean-Auguste-Dominique Ingres, 1780~1867)와 같은 화가들과 낭만주의자들을 구분짓는 일반적인 경계의 일부까지도 허물어뜨려볼 생각이다. 낭만주의 운동이 줄곧 추구한 무한의 세계처럼 그 정의도 결코 간단한 것이 아닌 듯하다. 그러나 연구해볼 만한 충분한 가치가 있다. 저항과 열정을 향한 당시의 정신은 오래전에 사라졌더라도 그들이 추구한 진정성과 성실성과 내면의 진리라는 개념은 여전히 유효하기 때문이다. 실제로 이런 개념들은 이 시대를 살아가는 우리 자신만이 아니라 예술의 근간을 떠받쳐주는 기본개념이기도 하다.

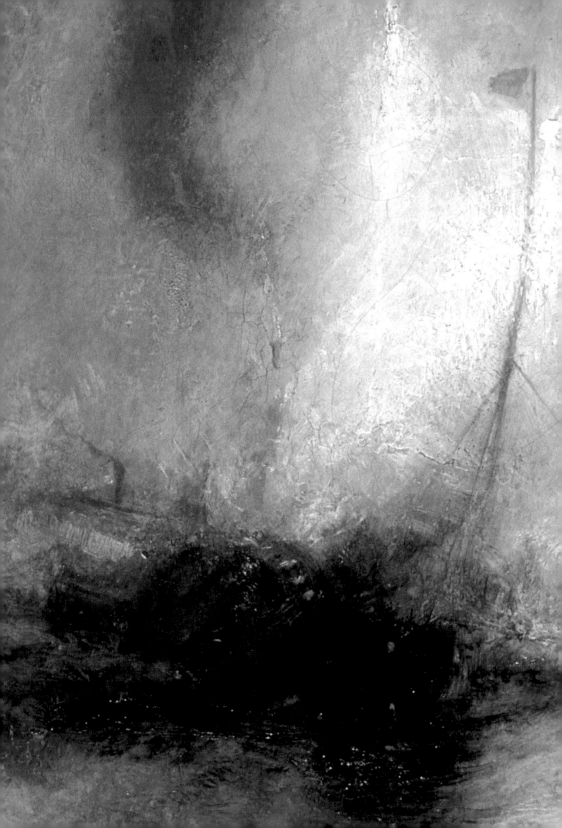

낭만주의자들은 그들 자신과 그들의 예술세계를 극화한 신화와 역사를 집요하게 만들어내고 태워버린 사람들이었다. 물론 과거의 예술가들도 유명하기는 했지만 그들이 창조해낸 작품만큼 중요하게 여겨지지는 않았다. 달리 말하면 그들은 삶의 주역이 아니라 조역이었다. 독일의 역사가 요한 요아힘 빙켈만(Johann Joachim Winckelmann)은 고대예술에 대한 계몽주의 시기의 기념비적인 책 『고대예술사』(*History of the Art of Antiquity*, 1764)의 서문에서 그 책이 예술가의 역사가 아니라 예술의 역사라는 점을 분명히 밝혔다. 적어도 고대부터 예술가들의 개인적인 삶은 거의 알려진 바가 없다고 주장한 것이나 마찬가지였다.

그러나 낭만주의의 경우는 달랐다. 예술가들을 언급하지 않고는 낭만주의 자체를 언급할 수 없다. 요컨대 그들은 예술 자체를 생각한 만큼 예술가의 본분이 무엇인지 생각했던 사람들이다. 낭만주의 작가들과 작곡가들이 고백록적 성격을 띤 시와 연극과 음악이나 자서전을 쏟아냈듯이, 자화상이나 친구들의 초상을 통해 낭만주의 화가들은 그들을 특별한 존재로 만들어준 창조적 재능의 비밀을 탐구했다. 그들은 자아를 유지하거나 구체적인 형태로 표현하기 위해서 과거의 위대한 예술가들에게 눈을 돌렸다. 라파엘로와 미켈란젤로, 단테와 호메로스를 시각적으로 표현한 결과물은 그들이 선택한 주제이기도 하지만 그들 자신에 대한 고백이기도 했다. 요컨대 자기표현이 낭만주의 회화의 핵심이다.

터너의 바다 풍경화, 「눈보라─항구 어귀에서 표류하는 증기선」(그림 4와 5)은 1842년 런던 왕립미술원(Royal Academy)에 처음 전시되었다. 전혀 자화상처럼 보이지 않지만 핵심적인 면에서는 분명히 자화상이다. 화가의 천재적 재능, 자연을 보는 독특한 시각을 고스란히 보여주고 있지 않은가! 한 친구가 그의 어머니도 그 그림을 보고 바다에서 만난 폭풍을 떠올렸다고 말하며 터너를 칭찬하자, 터너는 퉁명스레 "자네

4
J. M. W. 터너,
「눈보라─
항구 어귀에서
표류하는
증기선」
(그림5의 부분)

어머니도 화가인가?"라고 물었다. "난 이런 장면이 어떤 것인지 보여주고 싶었다. 선원들의 채찍질에 쫓겨 나는 마스트까지 올라갔다. 폭풍의 진실을 관찰하기 위해서…… 나는 그곳에서 도망칠 생각이 없었다. 다만 내가 보았던 것을 기록하고 싶었다. 그렇지만 누구에게도 이 그림을 좋아해야 할 의무는 없다"라고 말했듯이 터너는 누구에게도 이해받고 싶은 욕심이 없었다. 터너의 이야기는 극적으로 들리지만 사실이 아닐 가능성이 높다. 바다를 그린 다른 화가들도 비슷한 이야기를 하고 있기 때문이다.

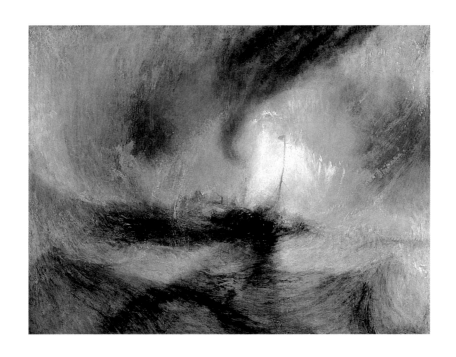

이 그림의 부제가 '이 눈보라에서 작가는 밤의 폭풍을 뚫고 하리치를 떠나는 아리엘이었다'이지만, 터너가 구태여 '작가'(Author)라는 단어를 사용한 의도는 창조의 자유로움을 암시한 듯하다. 이런 암시는 바다와 하늘에서 소용돌이처럼 휘몰아치는 눈보라만큼이나 충격적이다. 작전을 수행하려 아리엘 호가 하리치 항구를 출항했다는 기록은 어디에도 없다. 따라서 터너의 아리엘은 셰익스피어의 『폭풍우』에 등장하는 '공기요정'을 뜻했을 수도 있다. 그러나 허구이든 아니든 간에 그의 이야기는 결코 사소한 일화가 아니다. 이 이야기를 통해 터너가 그 주제와 관

객 사이에 위치할 수 있기 때문이다. 즉 터너는 진리를 추구하는 인간의 인내심을 극한까지 보여준 해설자이다. 그 그림을 칭찬한 친구에게 퉁명스레 던진 대답에서 우리는 낭만주의 화가들이 자신들을 어떻게 생각하고 있었던 가를 짐작해볼 수 있다. 과거의 화가들은 결코 그런 식으로 작품의 중심에 자신을 두지 않았다. 어떤 희생을 치르더라도 그 장면을 그려내야 한다는 소명의식과 해석의 독특함을 강조하지도 않았고, 사랑받고 이해받느냐에 그처럼 오만할 정도로 무관심하지도 않았다.

1812년 게오르크 프리드리히 케르스팅(Georg Friedrich Kersting, 1785~1847)은 드레스덴의 친구이자 동료 풍경화가인 카스파르 다피트 프리드리히의 초상을 그리면서, 친구의 창조력까지 그림으로 표현하고 싶어했다. 프리드리히는 기상천외한 상상력으로 유명했기 때문에 케르스팅은 외부세계와 단절된 작업실에서 작업에 열중하는 친구의 모습을 묘사함으로써 그런 창조적 상상력을 분명하게 드러냈다(그림6). 아무것도 없는 썰렁한 작업실에서 화가는 창을 등지고 있다. 작업실을 밝혀줄 빛 때문에 덧문을 열어두었을 뿐이다. 이 때문에 프리드리히의 소외가 뚜렷하게 강조된다. 그는 풍경화가이지 않은가! 그런데 자연을 관찰하지 않는다. 그저 내면의 명령에 따라 경험과 기억을 그림으로 표현해내는 풍경화가이다. 그의 주장대로라면 다른 사람들을 '외부세계에서 내면세계로' 끌어가는 그림을 그리는 풍경화가였다.

터너가 눈보라 그림에서 역설한 화가의 창조적 간섭이 프리드리히의 그림들, 특히 관객에게 등을 돌린 채 자아의 세계를 성찰하는 인물을 그린 그림에서도 명백히 읽혀진다. 그 인물은 화가 자신이며, 그만의 독특한 해석으로 관객들에게 세상을 이해시킨다. 1882년 드레스덴의 작업실에서 그린 프리드리히의 그림을 보자(그림7). 덧문을 살짝 열고 햇살이 반사되는 포플라와 강변의 돛대를 바라보는 여인은 그의 아내, 카롤린이다. 문자 그대로 그의 삶에 빛을 던져준 동반자를 통해서, 그가 말했듯이 '나를 우리로 바꿔준' 여인을 통해서 자신의 내면세계를 표현하고 있는 것이다.

아카데미가 풍경화도 초상화처럼 모방하는 데 급급하다고 비난했기 때문에 풍경화가들은 독창적 해석에 힘을 쏟는 경향을 띠었다. 따라서 풍경을 객관적으로 묘사하기도 했지만 주관적으로, 심지어 환상적으로

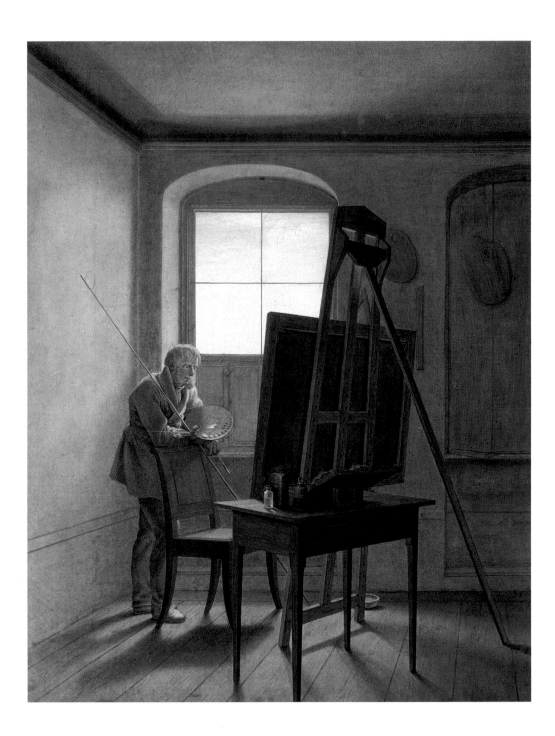

묘사하는 경우도 있었다. 특히 진정성과 독특한 목소리를 동시에 강조한 낭만주의자들에 이르러 객관적 해석과 주관적 해석 모두가 활짝 꽃을 피웠다. 그 시대에 세번째 위대한 풍경화가로 손꼽히는 존 컨스터블의 경우, 경험적 진실의 전달자라는 화가의 역할이 그가 평생 동안 꾸준히 추구해온 자서전적 주제들(어린시절을 보낸 서포크 지역의 풍경, 밀월여행 동안 거닐었던 도세트의 웨이머스 해변, 스투어 강변에서 건조되던 아버지의 거룻배들)이나, 자연을 소재로 삼아 야외에서 그림을 그리기 시작한 습관(혁명적인 변화의 첫걸음이었다)에서 나타난다. 그 시

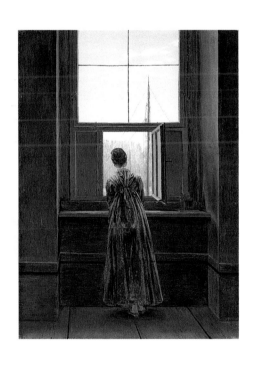

6
게오르크
프리드리히
케르스팅,
「작업실의
카스파르
다피트
프리드리히」,
1812,
캔버스에 유채,
51×40cm,
베를린,
국립미술관

7
카스파르
다피트
프리드리히,
「창가의 여인」,
1822,
캔버스에 유채,
44×37cm,
베를린,
국립미술관

대에 컨스터블만큼 시각적 세계를 순수하고 새로운 방법으로, 즉 자기만의 독특한 방식으로 표현하려고 애쓴 화가는 없었다. 1824년 컨스터블이 작품을 파리 살롱전에 출품해 극찬을 받았을 때, 프랑스의 평론가 오귀스트 잘(Auguste Jal)은 '자연의 진정한 모습…… 창문을 통해 본 풍경'을 그대로 표현해낸 작품이라 평가했다.

그러나 이 창문은 컨스터블의 눈이었다. 런던이 오랫동안 컨스터블에게 보여준 무관심이나 냉대에서 그의 작품이 얼마나 색달랐던가를 짐작해볼 수 있다. 그가 말년에 일련의 풍경판화를 제작하며 "작가의 고유한

느낌과 예술에 대한 견해로 시작하고 추구해본 것"이라 말한 것은 그의 예술세계를 정당화하기 위한 것이기도 하지만 낭만주의의 진수를 요약한 것이다.

낭만주의가 남긴 신화 중 가장 강렬한 단어는 '천진한 눈'이다. 특히 자연과 풍경을 대상으로 삼았기 때문에 화가의 천부적인 관찰력은 아카데미의 획일적인 교육과 외부의 압력(미학·경제·문화적 압력)에서 벗어나 진실을 볼 수 있는 것이라 여겼다. 물론 화가들의 개인적인 경험과 상상력이 이런 변화를 모색하는 데 큰 역할을 했다. 컨스터블의 예술은 본질적으로 경험의 예술이었다. 그는 알고 있는 것을 그렸다. 이런 점에

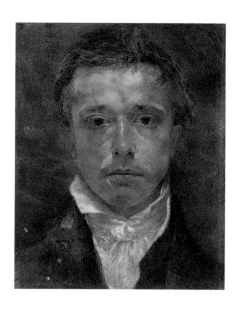

8
새뮤얼 파머,
「자화상」,
1825년경,
담황색 종이에
검은색과
흰색 분필,
29.1×22.9cm,
옥스퍼드,
애슈몰린 박물관

9
필리프 오토
룽게,
「우리 세 사람」,
1804,
캔버스에 유채,
100×122cm,
함부르크 미술관
(현재 폐쇄)

서 그의 전작(全作)은 자화상이었다. 반면에 런던의 젊은 화가 새뮤얼 파머(Samuel Palmer, 1805~81)가 거의 같은 시기에 환상적인 모습으로 변모시킨 켄트의 시골 풍경은 그야말로 내면세계를 강렬하게 표출시킨 것이다.

그가 1825년 경에 그린 색다른 자화상을 보자. 고뇌에 지친 듯한 휑한 눈빛의 자화상(그림8)은 내면세계에서 꿈틀대는 변화를 이해하려 하면서 스케치북에 그 과정을 옮겨놓은 듯하다. 파머는 독일 작가 E. T. A. 호프만이 1816년에 "예술의 신성한 비밀을 전수받은 화가는 나무와 풀과 꽃, 강과 산을 통해 그 무한한 미스테리를 속삭이는 자연의 목소리를

듣는다. 자신의 감정을 그림으로 옮겨놓는 재능은 성령처럼 그에게 주어진다"라고 했을때 염두에 두었던 젊은 화가의 전형이다.

이런 신성한 영감과 남다른 재능은 많은 낭만주의자에게 공통적으로 발견되는 자질이었다. 프리드리히의 친구 필리프 오토 룽게(Philipp Otto Runge, 1777~1810)도 이런 재능으로 과거에는 볼 수 없었던 새로운 풍경화를 창조해냈다. 자연세계를 해체해 상징적인 요소들로 변모시킨 풍경화였다. 룽게는 화가들이 반드시 다른 사람들에게 이해받을 필

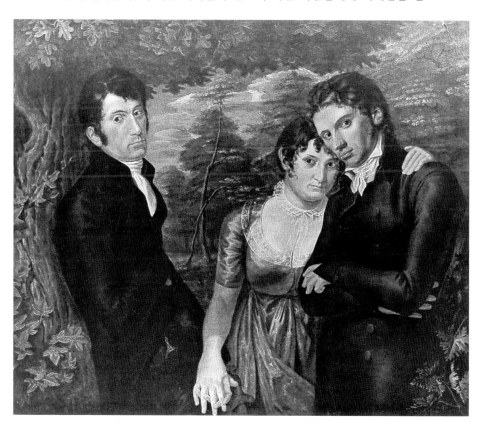

요는 없다고 한 터너의 생각에 공감하며, 예술과 예술가들은 그들만의 '가족언어'를 갖는다고 믿었다. 혈연과 혼연이라는 인연의 끈과 이런 개인적 성찰 때문에, 자신과 아내 및 동생을 한 캔버스에 담아낸 「우리 세 사람」(그림9)은 신비로운 힘을 뿜어낸다. 예술과 자연이라는 종교에 헌정된 새로운 삼위일체로써, 최고급 옷을 입은 세 인물이 울창한 숲에서 금방이라도 뛰쳐나올 것 같다. 실제로 이 그림은 룽게가 그린 풍경화 가운데 가장 문학적인 색채를 띤 그림이기도 하다. 그러나 호

프만이 언급한 내면의 성찰은 눈에 보이는 자연의 세계를 훌쩍 뛰어넘는 듯하다.

미국의 워싱턴 앨스턴(Washington Allston, 1779~1843)이 '당신 내면의 목소리'라 규정한, 그리고 그의 영국인 친구이자 동료 역사화가이던 벤저민 로버트 헤이든(Benjamin Robert Haydon, 1786~1846)이 개인적인 좌우명으로 삼았던 '마음의 날개'로 표현한 것이 이런 창조의 동력이었다. 이는 단순한 기능이나 재능이 아니라 헤이든이나 그의 친구들이 '천재성'(Genius, 그들은 언제나 대문자로 표기했다)이라 칭한 것으로, 그들의 소명에 주어진 신적 능력이었다. 종교처럼 이런 능력은 그들에게 환희와 행복감을 줄 수 있었다. 따라서 이런 능력은 존중되고 이해되어야만 했다. 생득적 권리를 가진 주체가 되어야 했다.

"친구여, 우리에게 주어진 고결한 소명을 기억하라! 창조적 예술을!" 자연을 노래한 최고의 낭만주의 시인, 윌리엄 워즈워스는 1815년에 헤이든에게 한 편의 소네트를 보냈다. 나중에 헤이든은 낭만주의 냄새가 물씬 풍기는 주목할 만한 초상화로 답장을 보냈다. 레이크디스트릭트(Lake District, 잉글랜드 북서부의 호수지대 – 옮긴이)의 헬벨린 봉우리에서 구름에 싸인 채 명상에 잠긴 워즈워스의 모습을 그린 초상화였다(그림10).

그림의 주인공처럼 헤이든도 창조의 환희를 묘사한 것이었다. 산꼭대기에서 생각에 사로잡힌 시인을 묘사한 이 그림에서 워즈워스가 프리드리히의 「방랑자」(그림11)를 떠올린 것도 결코 우연은 아니었다. 자신의 내면세계와 자연의 미스테리가 교감하는 화가의 모습을 담아낸 그림이었기 때문이다. 시인과 화가는 신에게 더 가까이 다가가기 위해 산으로 올랐고, 이런 혜안을 얻었다. 엘리자베스 바레트 브라우닝이 친구 헤이든의 그림을 소재로 쓴 시구에서도 이런 모습이 잘 드러난다.

수도자인 양 시인은
높은 제단에 올라, 저 높이 계신 하느님께
기도하고 찬송하리라

워즈워스에게는 이런 경험을 찬미하는 것으로 충분하지 않았다. 그는

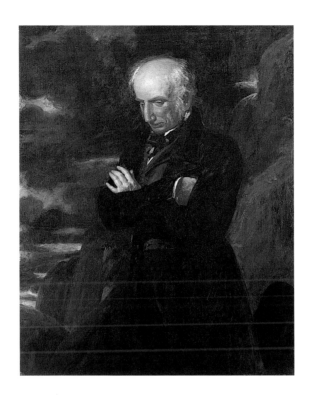

10
벤저민 로버트
헤이든,
「헬벨린의
워즈워스」,
1842,
캔버스에 유채,
124.5×99cm,
런던,
국립 초상화
미술관

11
카스파르 다피트
프리드리히,
「안개 위의
방랑자」,
1817~18년경,
캔버스에 유채,
94.8×74.8cm,
함부르크 미술관

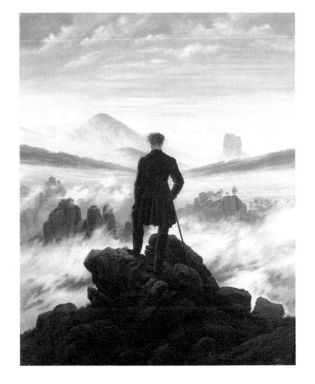

그런 환희가 주어지는 과정을 어떤 식으로든 설명하고 싶었다.

1805년 워즈워스는 『서곡』이란 장시를 발표했다. 낭만주의 역사에서 창의성이 가장 돋보이는 자서전적인 시로, 시상이 떠올라 형태를 갖춰 가고 자연의 세계와 융합되는 과정을 추적하고 있다. 워즈워스의 시가 친구인 새뮤얼 테일러 콜리지의 『문학전기』(1817)에도 영향을 준 것은 틀림없는 사실이다. 『문학전기』에서 콜리지도 신비로운 상상력의 기원을 추적하고 있다는 점에서, 두 시인은 창의성과 그에 따르는 책임의식의 철학적 배경을 모색했다고 말할 수 있다. 이 세계가 인간의 인식을 통해 존재하기 때문에 개개인이 각자 고유한 세계를 창조할 수 있다는 주장이 사실이라면, 모두의 이익을 위해 자신의 생각을 기록하는 예술가는 남달리 우월한 존재임에 틀림없다.

뛰어난 인식력이나 상상력으로 빚어지는 창조행위가 수학공식처럼 증명될 수 있는 것은 아니다. 기존의 기준으로는 그 결과를 예측할 수 없는 실험적 행위들이 있게 마련이다. 과거의 예술은 반복하고 모방하거나 관습을 준수하며 기술적 재주를 키워왔지만, 새로운 시대의 예술은 새로운 것을 발견하기 위한 모험이 되었다. 게다가 이런 모험을 통해 개개인이 절대자에게 접근할 수 있다고 생각했기 때문에 새로운 예술은 소우주의 창조 그 자체였다. 예술가들은 남다른 재주를 지닌 특권자라는 자부심도 있었지만 그들에게 그런 소명이 주어진 이유를 고뇌할 수밖에 없었다. 그들이 선택된 이유가 무엇일까? 대체 무엇이 그들에게 그런 소명을 부여한 것일까?

워즈워스나 컨스터블이 세상을 관찰해 쉬운 언어로 표현해야 할 소명을 부여받은 진리의 탐구자로 자처했다면 콜리지는 상상력의 힘을 극도로 찬양한 예술가였다. 언제나 굵은 대문자로 'IMAGINATION'이라 쓰며, "나는 살아 있는 힘이고 싶다. 인간의 모든 인식을 전달하는 최고의 대리인이고 싶다. ……유한한 정신으로 영원한 창조행위를 모방하며 나는 무한세계에 존재한다"라고 말했다.

이런 점에서 콜리지는 신에 버금간다. 그의 분석이 자기중심적인 것도 경외감에 사로잡힌 비하도 아니기 때문이다. 그의 분석은 균형을 이루고 있다. 젊은 시인 존 키츠는 1819년 그의 형에게 보낸 편지에서 "내가 상상한 것을 그려보렵니다"라고 말하며 그런대로 절제감을 보여주지

12
윌리엄 블레이크,
「벽 속의 방에
앉아 있는
엘리야」,
1820년경,
연필에 세피아
물감,
24.3×21cm
런던,
테이트 미술관

만, 그도 영감의 독특한 원천인 상상력을 강조했다. 낭만주의자들에게 상상력은 가장 소중하고 중요한 재능이기는 했지만 궁극적으로 설명할 수 없는 재능이었다. 상상력은 환희뿐만 아니라 악몽과 절망을 안겨줄 수도 있었다.

젊은 파머에게 환상적인 꿈을 심어주었던 화가이며 시인이었던 윌리엄 블레이크는 떠오르는 태양을 '금화처럼 동그란 원판'이 아니라 '거룩! 거룩! 거룩!'이라 외치는 천사군으로 상상할 수 있는 권리를 주장한 것으로 유명하다. 그는 실재세계를 다른 식으로 보는 눈보다 순수한 상상에 바탕을 둔 혜안, 때로는 신적인 영감을 받은 혜안을 강조했다. 그의 걸작으로 삽화가 곁들여진 시 『예루살렘』(1804~20)에서 블레이크는 비서로 자처했다. "창조자들은 영원의 세계에 존재하기 때문이다." 그는 창조적 혜안을 구약성서의 선지자 엘리야에 비유했다. 엘리야는 그에게 명상할 방을 제공해준 수넴 여인에게 장래에 아들을 낳을 것이

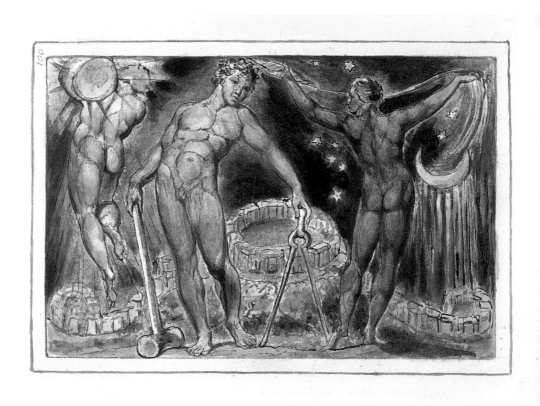

라 예언한다(그림12). 덥수룩한 수염을 기르고 명상의 방에 앉아 있는 선지자의 모습은 단순한 초상화가 아니다. 블레이크 자신이며, 그의 예술관을 그대로 드러낸 기록이다.

조판공으로 삶을 시작한 블레이크는 이 세상에 자신의 비전을 드러낼 수 밖에 없는 샤만적 인물(신비주의자, 철학자, 성직자)로 변해갔다. 그의 비전은 서사시적이고 성경적인 이야기의 형태로 표현되었다. 그는 조국의 상황을 날카롭게 비판하며 그의 동족을 영적으로 구원하고 싶어했다. 그는 전통적인 기법들을 조금씩 버렸다. 직접 글을 쓰고 원색판화 기법으로 삽화를 넣은 '계시록들'에서 그의 세계관을 밝혔다. 왕립미술원으로부터 역사판화가로 인정받고 싶었지만 그 시도는 성공하지 못했다. 그 시대의 다른 예술가들처럼 블레이크도 정부가 후원하는 전시회에서 인정받는 기법보다는 메시지를 더 절박하고 혁명적으로 전달할 수 있는 시각적 기법을 택했다. 이런 통찰력이 어디에서 오는 것일까? 이런 통찰력을 어떻게 체계화시킬 수 있을까? 이런 통찰력이 진실을 전달해야 하는 예술가들에게 어떤 의무를 부여하는가? 낭만주의자들에게 주어진 공통된 의문들이었다. 콜리지의 『문학전기』는 그의 정신세계가 자연처럼 외부의 통제에서 벗어나 유기적으로 성장해가는 과정을 보여준다.

그러나 블레이크는 '이미 씨가 뿌려지고 묘목이 심어진 정원'처럼 태어났다고 말한다. 사물의 운명을 꿰뚫어보는 천부적 재능을 지닌 선지자로 자처한 셈이다. 그의 계시록들에서는 로스라는 인물이 블레이크에게 주어진 선지자, 신비주의자, 해석자의 역할을 대신하고 있다. 예술의 도시를 설계한 건축가이며, 모든 예술과 문학의 창조자인 로스는 인간의 눈에 보이고 인간이 오감으로 느끼는 모든 것을 주관한다. 또한 시간의 한계를 넘어서 물질세계에서 영원의 세계까지 꿰뚫어볼 수 있으며, 선과 악에 대한 인간의 판단까지 결정한다.

『예루살렘』에서 그는 런던의 야경꾼에서 대장장이까지 다양한 모습으로 표현되지만 무엇보다도 블레이크 자신, 즉 그를 만들어낸 창조자에 필적할 역할을 지닌 인물이기도 하다. 이야기가 막바지에 이르러서야 로스는 힘겨운 일에서 벗어날 수 있다. 그러나 선과 악, 참과 거짓의 역학관계가 끝없이 반복될 수밖에 없는 세계이다. 로스는 대장장이의 역

13
윌리엄
블레이크,
「로스」,
『예루살렘』의
도판100,
1804~20,
펜과 수채와
금가루를
사용한 에칭,
14.6×22.2cm,
뉴헤이번,
예일 대학교
영국미술센터,
폴 멜런 컬렉션

할에서 벗어나 휴식을 취하지만 거짓된 종교의 성전이 이미 온 땅을 뒤덮고 있다. 낮의 세계를 어둠이 뒤덮듯이(그림13).

낭만주의자들이 창조적 천재성의 상징으로 선택한 이미지는 작은 씨앗에서 시작되어 생명의 주기를 완결하는 식물이었다. 식물은 자연의 법칙을 준수하지만, 외부 간섭으로 발육을 방해받는다. 덴마크의 화가 마리티누스 뢰르뷔에(Martinus Rørbye, 1803~48)의 「화가의 창에서 본 풍경」(그림14)의 식물은 22살의 나이에 아버지의 집을 떠나 자신의 삶을 꾸려나간 화가 자신의 초상이기도 하다. 코펜하겐 항구가 굽어보이는 창받침에는 화분들이 나란히 놓여 있다. 화가의 삶과 예술을 동시에 상징해주는 모습이다. 발아되지 않은 씨, 보호용 유리관, 어린 용설란, 활짝 꽃핀 수국, 그리고 시든 천일홍이 눈에 띤다. 또한 어린아이와 어른의 발을 본뜬 주형, 아무것도 그려지지 않은 채 펼쳐진 스케치북도 보인다. 새 한 마리가 새장에서 퍼득대며 자유를 열망하는 듯하다. 거울

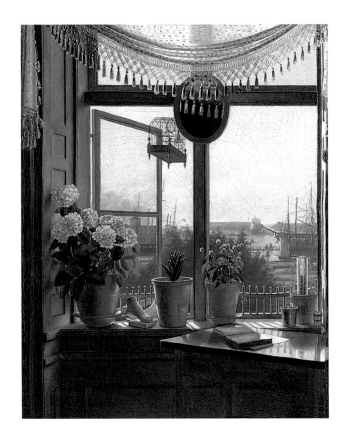

14
마르티누스
뢰르뷔에,
「화가의 창에서
본 풍경」,
1825년경,
캔버스에 유채,
38×29.8cm,
코펜하겐
시립미술관

15
크리스텐 쾨브케,
「프레데리크
쇠드링의 초상」,
1832,
캔버스에 유채,
42.2×37.8cm,
코펜하겐,
히르슈스프룽스케
컬렉션

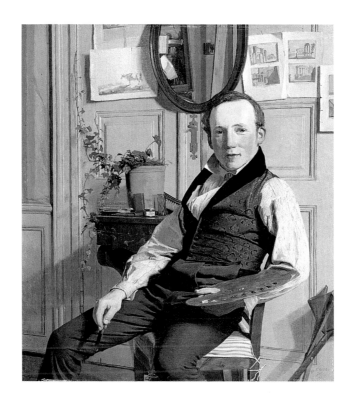

은 창틀에 너무 높이 걸려 화가의 모습을 비춰주지 못하지만, 이 그림의 상징성으로 판단하건대 화가는 어디에나 존재한다. 식물은 초상화에서도 중요한 의미를 갖는다.

당시 덴마크에서 손꼽히는 화가였던 크리스텐 쾨브케(Christen Købke, 1810~48)가 친구인 프레데리크 쇠드링(Frederik Sødring, 1809~ 62)의 생일을 축하하며 1832년에 그린 초상화가 대표적인 예이다(그림15). 발그스레한 볼에 미소를 머금은 풍경화가가 손에 팔레트를 쥐고 앉아 있다. 화분에 심어진 담쟁이덩굴은 다양한 의미를 갖는다. 화가와 친구인 모델을 하나로 맺어주는 우정, 벽에 붙어 있는 암소 그림과 로마 유적지 그림이 차례로 뜻하는 자연과 이상을 적절하게 조화시킬 수 있는 창조적 능력을 상징한다. 요컨대 쾨브케의 그림도 낭만주의에 공통된 현상인 창조성의 유기적인 이미지를 도입함으로써 화가의 건전하고 외향적인 삶을 보여주고 있다.

반면에 창조적 상상력의 부정적인 면은 고야가 1798년경에 제작한 판화에서 드러난다. 고야는 「이성이 잠들 때 괴물들이 깨어난다」(그림16)

라는 제목을 유난스레 강조한다. 사악한 밤의 피조물들이 책상에 무너지듯 엎어져 있는 화가(십중팔구 고야 자신)를 괴롭힌다. 하지만 고야의 판화가 지닌 비밀을 읽어낼 실마리는 부제에 있다. "이성이 포기한 상상력은 기상천외한 괴물들을 만들어낸다. 이성과 하나가 될 때 상상력은 예술의 어머니가 된다." 사실 스라소니들과 올빼미들은 무섭다기 보다 우스꽝스럽게 보인다. 이 판화는 무력증의 표현이기는커녕 그의 걸작 중 하나로 여겨지는 풍자판화 연작인 『변덕』(Los Caprichos)을 위한 권두화로 제작된 것이었다. 그는 강요된 삶의 조건을 한탄하는 것이 아니

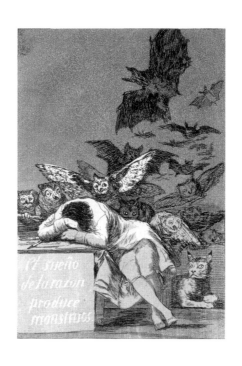

16
프란시스코 고야,
「이성이 잠들 때
괴물들이
깨어난다」
(『변덕』의
도판43),
1798년경,
에칭과 애쿼틴트,
21.6×15.2cm

17
프란시스코 고야,
「작업실의
자화상」,
1791~92년경,
캔버스에 유채,
42×28cm,
마드리드,
산페르난도
왕립미술원

다. 타락하고 미신에 사로잡힌 에스파냐 사회의 무력증이 안타까운 것이다. 그는 기운을 되찾은 모습으로 그 이후의 판화에서 무력증에 빠진 에스파냐 사회를 빈정거렸다. 또한 『변덕』의 서문에서 자신의 충격적이면서도 혼란스런 예술관을 분명하게 밝혔다. "자연에서 완전히 벗어난 예술가, 불합리한 정신의 혼돈과 어둠을 벗어나 얻은 혜안을 대중 앞에 밝히는 예술가는 크게 존경받게 될 것이다."

고야가 궁정화가로서 받았던 인정을 이 판화들에서도 기대했는지는 분명치 않지만, 이 판화들은 당시 화가에게 자살선언이나 다름없었다.

실제로 고야만큼 내면의 심리세계를 심층적으로 탐구해서 이처럼 섬뜩한 결과를 얻어낸 낭만주의자는 거의 없었다. 그러나 블레이크처럼 고야도 독특한 예술관으로 논쟁을 불러일으켰다. 말년에 이르러서야 올바른 평가를 받을 수 있었다고 하지만 그렇지도 않다는 주장도 만만찮다. 군주와 궁중을 위해 봉사할 때에도 고야는 초연하고 냉정한 눈으로 사

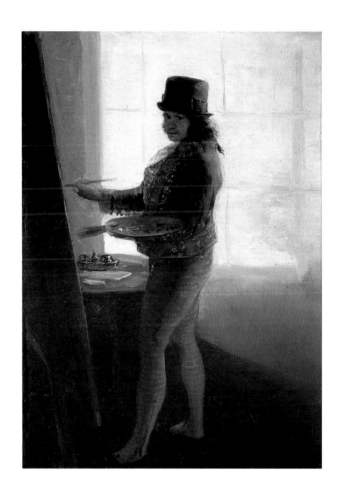

물을 관찰하고 표현하는 자주정신을 잃지 않았다. 그래서 그를 고용한 왕족들을 어리석고 추한 모습으로 솔직하게 그려내고 교회의 음흉함과 전쟁의 잔혹성을 고발할 수 있었던 것인지도 모른다. 1790년대 초에 그린 자화상에서 그는 똑바로 세운 커다란 캔버스에서 작업을 하고 있는 모습이다(그림17). 초상화를 그리는 것일까? 그는 캔버스에서 눈을 떼

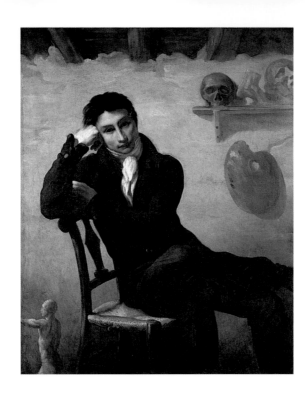

18
작자 미상,
「작업실에 앉아
있는 화가의
초상」,
1820년경,
캔버스에 유채,
147×114cm,
파리,
루브르 박물관

19
오라스 베르네,
「화가의
작업실」,
1820년경,
캔버스에 유채,
52×64cm,
개인 소장

모델을 향하고 있다. 당시 관객들이 그들 자신을 모델이라 생각했을 법
도 하다. 밝은 햇살이 화가 뒤의 커다란 창을 통해 쏟아져 들어온다. 화
가는 테두리에 촛대가 달린 재밌는 모자를 쓰고 있다. 밤에도 작업하기
위한 수단일 수도 있지만, 화가의 날카로운 인식이 어둠의 세계에 던지
는 빛을 나타내는 것일 수도 있다.

　귀가 먹고 세상에 환멸을 느낀 고야는 말년에 자기만의 세계에 빠져들
었다. 그가 상상으로 창조해낸 피조물들이 득실대는 세계였다. 이때 창
작된 그림과 판화에서 자주 등장하는 흉측한 형상들 가운데 가장 신비
로운 것은 바위 위에 건설된 도시이다. 그의 은둔생활을 상징한 것으로
해석된다. 고야가 세상을 떠나고 몇 년 후, 프랑스의 한 평론가는 들라
크루아를 언급하며, "우주의 온갖 소음에서 벗어나 우뚝 솟은 바위 위에
서 고독을 즐기는 그는 신들의 오만함을 보여준다. 그에게 인간의 세상
으로 내려오라고 누구도 요구할 수 없다"라고 썼다.

　고독은 천재들에게 최후의 안식처이기도 하지만 전제조건이기도 하
다. 1820년경 프랑스의 한 화가가 그린 것으로 여겨지는 익명의 초상화
에서 보듯이 낭만주의 예술가들은 종종 고독한 인물로 묘사된다(그림

18). 화가나 모델이나 그 정체가 불분명하기 때문에 그 고독함이 더욱 절실하게 느껴진다(예전에는 테오도르 제리코의 자화상이란 주장도 있었다). 쓸쓸한 작업실에는 살아 있는 생명체가 눈에 띄지 않는다. 그저 두개골의 주형과 쓸모없어 보이는 팔레트가 있을 뿐이다. 창조의 여정이 시작되기 전에 자신에게 몰입해 있는 화가의 모습이다. 들라크루아의 「사르다나팔루스의 죽음」처럼 이 초상화도 나폴레옹 몰락 이후에 파리를 짓누른 무력감과 권태의 표현으로 해석할 수 있다. 실제로 이런 무력감은 폭넓게 확산되어 있었다. 이 야릇한 초상화를 근거로 작업실을 고뇌하는 자기성찰의 공간으로 규정할 수도 있겠지만, 오라스 베르네 (Horace Vernet, 1789~1863)의 그림에서는 작업실이 시끌벅적한 사교장으로 그려진다(그림19). 작업이 빈둥대는 한량이나 방문객, 펜싱시합과 개싸움 등으로 중단될 수밖에 없어 작업실이 영혼을 탐색하는 고독의 공간이기 어렵다. 하지만 이런 모습도 좌절감을 표현하는 한 방법이었다.

나폴레옹의 몰락으로 과거에 상류사회의 일원이었던 베르네는 그림의 주제와 후원자를 잃어버렸다. 또한 정치적인 견해차로 그는 1821년의 파리 살롱전에 출품조차 하지 않았다. 그는 바로 이런 심경을 어수선

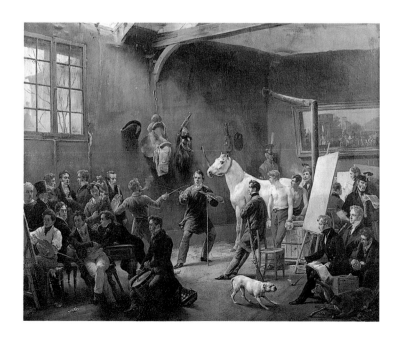

한 작업실로 표현해냈다. 달리 말하면 그에게 닥친 곤경을 반어법으로 표현한 것이다.

베르네의 그림이 1824년의 살롱전에 전시된 것으로 판단하건대 일시적으로 끝난 그의 소외는 스스로 선택한 것이라기보다 강요된 것이었다. 대체로 낭만주의자들의 고독은 사실이라기보다 미화되어 꾸며진 신화이다. 달리 말하면 낭만주의자는 사회에서 소외된 사람이며, 그런 독립성이 예술적 담론에서 무엇보다 중요하다고 생각한 철학적 사색에서 빚어진 신화였다. 이미 1750년대 초에 프랑크푸르트 대학의 알렉산더 고틀리프 바움가르텐 교수는 "예술은 예술가의 자주적인 마음가짐에서 그 가치를 끌어내는 것"이라 주장했다.

이런 생각은 급속히 확산되어, 독일인들이 침략자 프랑스의 문화와 뚜렷히 구분되는 고유한 문화적 정체성을 탐색하기 시작한 18세기 말경에는 당연한 것으로 여겨졌다. 철학자 피히테는 "내면에 활기차고 창의적인 생명력을 지닌 독일인"과 "체념한 채 파생적이고 이차적인 것을 되풀이할 뿐인 프랑스인"을 대비하며, 이런 구분에 애국적이고 민족주의적인 동기가 있음을 인정했다. 민족의 집단적인 저항의식을 불러일으킬 목적으로 독일 사상가들이 자율성을 고집스레 강조한 결과로 표현에 대한 개인적 의식과 사회적 의식 간에 뚜렷한 차이가 드러났다. 피히테의 결론에 따르면, 개인은 민족이나 이익공동체에서만 창조적 잠재력을 실현시킬 수 있었다.

이런 패러독스에서 피히테는 "집단만이 존재한다"라고 결론을 내렸다. 예나 대학에, 나중에는 베를린 대학에 모인 반항적인 젊은 철학자들은 개인을 창조적 정신의 모델로 개념화시켰다. 질풍노도(Sturm und Drang) 시대로 알려진 1780년대의 젊은 독일 작가들의 경우도 마찬가지였다. 비슷한 생각을 지닌 작가들이 집단을 이루며 무력한 세상에 맞섰다.

글을 통해서, 그리고 글보다야 덜하지만 그들의 실제 삶을 통해서도 독일인들은 낭만주의 예술가의 삶의 전형적인 모델들을 만들어냈다. 그러나 자유롭고 충동적인 예술가가 사회에 어떻게 대응해야 하는가라는 문제에 대해서는 일치된 답이 없었다. 괴테의 친구 빌헬름 하인제의 경우는 해결책 자체가 없었다. 사회, 경제, 도덕 등에 관련된 모든 규범을

포기함으로써 그의 운명을 만들어갈 뿐이라 생각했다. 상상의 인물인 피렌체 화가를 등장시킨 소설『아르딩겔로』(*Ardinghello*, 1787)는 자유 분방한 한 천재를 위한 찬가였다. 피로 끝난 음모에서 살아남은 몇몇 인물이 그리스의 섬으로 피신해서 유토피아적 삶을 꿈꾸며 프리섹스를 지향한다. 독일사회 전반에서 요구되던 해방의 모델로서 예술가에게 주어진 역할을 재정립하려는 충격요법에 가까운 환상이었다.

그러나 괴테에게는 그렇게 간단한 문제가 아니었다. 그의 글에서 볼

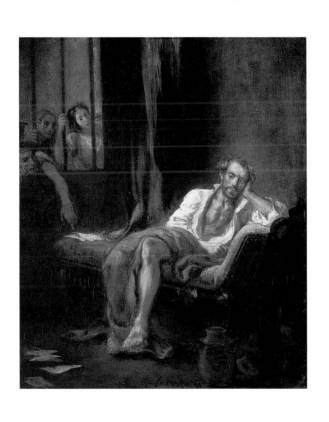

20
외젠
들라크루아,
『정신병원의
타소』,
1839,
캔버스에 유채,
60×50cm,
빈티투어,
오스카르
라인하르트
컬렉션

수 있듯이, 괴테는 바이마르 궁정의 추밀 고문관으로서 책임감과 창조적 능력을 점진적으로 조화시켜나갔다. 일반적으로 고전주의의 옹호자로 여겨지는 괴테가 낭만주의에 남긴 중요한 유산은『젊은 베르테르의 슬픔』(1774)이라는 유명한 소설이다. 친구와 약혼해버린 샤를로테를 향한 사랑의 좌절로 고통받는 주인공은 당시 사회에서 제대로 이해받지 못해 몸부림치는 젊은이들을 대변하는 듯했다. 베르테르의 자살은 꿈을 성취하지 못한 채 굴욕적으로 살아가지 않겠다는 고결한 거부이기도 했

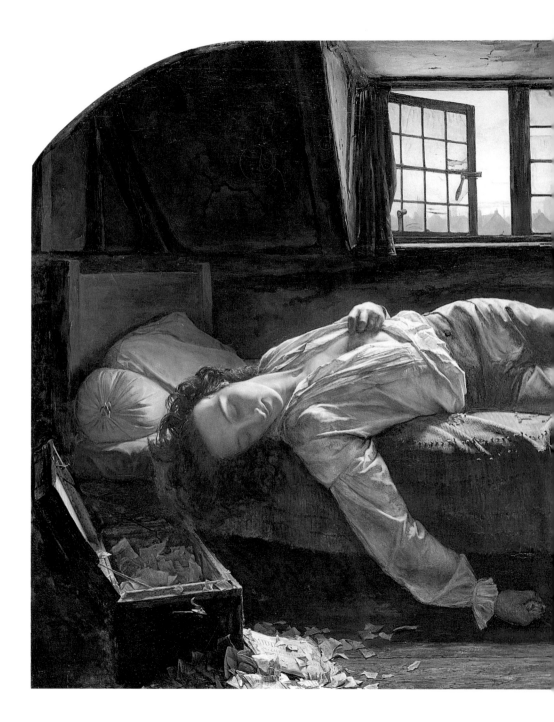

21
헨리 월리스,
「채터턴의 죽음」,
1855~56,
캔버스에 유채,
60.2×91.2cm,
런던,
테이트 미술관

다. 하지만 괴테는 이런 해결책을 택하지 않았다. 그에게 닥친 힘겨운 상황의 해답을 찾아 예술과 문학의 역사에 눈을 돌렸다.

16세기 이탈리아의 시인 타소를 주인공으로 한 희곡에서, 괴테는 불운한 사랑과 후원자의 질투에 쓰러진 희생자인 시인만이 아니라 시인을 억압한 박해자들에게서도 자신의 모습을 찾았다. 들라크루아를 비롯한 낭만주의자들에게, 페라라 수용소에 갇힌 타소는 자신의 예술관과 신념 때문에 고통받는 예술가의 전형이었다(그림20). 그러나 괴테는 타소를 그런 상태로 몰아간 심적 갈등을 냉정하게 분석해서, 모든 창조적 예술가가 겪어야만 하는 갈등으로 승화시키려 애썼다.

현실에서의 삶이 어떤 타협과 희생을 요구하더라도 "값싸게 굴복하지 않겠다"라는 영웅적 거부는 낭만주의 예술가들에게 가장 자랑스런 훈장의 하나가 되었다. 젊어서 죽는 것도 굴욕적인 타협에서 벗어날 수 있는 한 방법이었다. 속물적 세상에 영합하지 않고 경제적이고 직업적인 자살을 꾀하는 낭만주의자들도 있었지만, 스스로 목숨을 끊은 예술가들도 적지 않았다. 그들의 순교가 일반적인 속설처럼 영웅적인 행위는 아니었지만 많은 찬사가 따랐던 것은 사실이다. 영국의 젊은 시인 토머스 채터턴이 1770년 런던에서 자살했다. 그의 자살은 헨리 월리스(Henry Wallis, 1830~1916)의 그림으로 역사에 영원히 기록되었지만 실제로는 일회성의 우발적인 사고에 불과했다.

그러나 세상에 이해받지 못해 재능을 펼치지 못한 천재의 비극적인 죽음이라는 동정심을 약화시키지는 못했다. 그의 애인이던 키티 벨을 시샘한 남편은 모든 예술가가 직면해야 할 속물적 장애물로 여겨졌고, 자살로 모든 것을 끝낸 채터턴의 결정은 굴욕의 고결한 거부로 해석되었다. 그의 죽음이 낭만주의자들에게 남긴 교훈은, 살아서나 죽어서나 자기만의 신화를 만들어낼 수 있다는 것이었다. 워즈워스, 콜리지, 키츠 등 모두가 그를 찬미하는 시로 그의 영혼을 달랬다. 게다가 프랑스에서는 작가 알프레드 드 비니가 쓴 비극 「채터턴」이 1835년 파리에서 공전의 인기를 누렸다. 물론 그 주제는 '시인의 끝없는 순교와 희생'이었다.

이런 풍조는 좀처럼 사그라들지 않았다. 제리코가 33살의 나이에 죽었을 때 많은 친구들이 앞다퉈 그의 죽음을 미화한 것이 그 증거이다. 제리코는 낙마에 따른 감염으로 세상을 떠난 것이지만 정확한 상황은

22
아리 셰페르,
「제리코의
죽음」, 1824,
캔버스에 유채,
36×46cm,
파리,
루브르 박물관

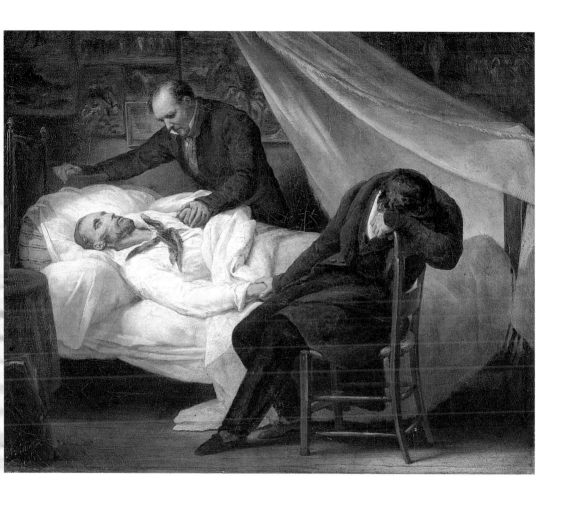

한 번도 만족스레 설명된 적이 없었다. 제리코는 만성적으로 앓고 있던
온갖 질병들에 개의치 않았고, 심지어 자살을 시도한 적이 있다는 소문
까지 나돌았다. 그는 진정한 화가로 인정받기 위해 몸부림쳤지만 비극
적인 종말은 피할 수 없는 운명인 듯했다. 1824년의 살롱전——낭만주의
계열의 그림들이 상당히 전시되어 '낭만주의 살롱전'이라 불리기도 한
다——에는 제리코의 죽음을 애도하는 감동적인 그림까지 출품되었다.
아리 셰페르(Ary Scheffer, 1795~1858)의 그림이었다. 친구들의 애도
속에 제리코가 마르티르 거리에 있는 작은 방에 죽은 채 누워 있다. 그
가 좋아하던 스케치들과 그림들이 벽에 걸려 있다. 그야말로 예술의 순
교자다운 죽음이었다(그림22).

하지만 낭만적 죽음을 바라는 심정을 가장 절실하게 보여준 예는 상상
의 창조물이었다. 프랑수아-르네 드 샤토브리앙 자작의 소설에 등장하

는 주인공 르네였다. 귀족이면서 작가이자 여행자이며 자유분방한 에고이스트였던 샤토브리앙만큼 자신에 대한 글을 끊임없이 써댄 낭만주의자도 없었다. 젊은 시절에는 자살까지 시도했었다. 물론 성공할 의도는 없었겠지만. 혁명의 불길에 내쫓긴 그는 미국으로 피신했다. 그후 런던으로 돌아와 가난하고 병든 몸으로 자서전적 소설 『르네』(1802)를 썼다. 그후 옛 땅과 머나먼 과거에서 피신처를 찾아볼 생각으로 예루살렘을 여행했다. 프랑스로 돌아오기는 했지만 나폴레옹에 대한 적개심을 씻어내지 못한 그는 작가로서의 명성에도 불구하고 영원한 이방인이었다. 왕정복고시대에 외교관의 신분으로 그는 런던으로 돌아갔다. 한때 가난과 씨름하던 망명자였지만 이번에는 프랑스 대사라는 신분이었다. 그때 쓴 회고록에서, 샤토브리앙은 가슴에 맺혀 있는 '근거 없는 절망감'에 대해 털어놓았다. 당시의 불안정한 사회를 염려하며 불안감을 떨쳐내지 못한 샤토브리앙은 평생 동안 추구하던 믿음 혹은 신앙이라는 안전한 항구에 닻을 내릴 수 없었다. 안-루이 지로데(Anne-Louis Girodet, 1767~1824)가 1809년에 그린 그의 초상화, 즉 로마의 유적지를 바라보며 명상에 잠긴 듯한 모습에서 이런 내적 성찰이 보인다(그림23). 아마도 그의 대표작 『르네』를 쓰게 만든 폭풍같은 열정을 암시하듯이 평온한 이탈리아의 대기에서도 샤토브리앙의 머리카락이 흩날리고 있다(나폴레옹은 이 초상화가 굴뚝을 타고 내려온 음모자처럼 보인다고 말하며 낄낄거렸다).

게르만 프란츠 루트비히 카텔(German Franz Ludwig Catel, 1778~1856)의 인상적인 그림에서도 표류자 르네는 바위에 걸터앉아, 파도가 밀려와 성벽을 때리는 고딕풍의 성을 물끄러미 바라보고 있다(그림24). 세상이 싫어진 르네는 혼자서 쓸쓸히 시간과 공간을 가로질러 여행한다. 예술가가 상상의 여행을 하듯이. 그러나 어디에서도 위안을 찾지 못한 그는 죽음을 꿈꾼다. 한 성직자는 르네의 안타까운 삶을 "환상에 사로잡히고 무엇에도 만족하지 못하며 사회적 책임을 무시한 채 한가한 꿈에 젖어 있는 상태"라 정리하며, "인간은 음산한 빛에 싸인 세상을 보기 때문에 신을 넘어설 수 없다"고 말했다. 요컨대 종교가 그의 유일한 희망이라는 뜻이었다.

예술가 르네의 초상화가 극단적으로 음울한 분위기를 풍기기는 하지

만 문학가들에게 적잖은 영향을 미쳤다. 물론 카텔의 르네가 바이런과 사뭇 다르게 보이는 것은 우연이 아니다. 바이런은 가장 가까운 문학 동료이던 차일드 해럴드를 통해 자신의 자화상을 그려냈기 때문이다. 바이런의 장시(長詩), 『차일드 해럴드의 여행』(1812~18)에서 주인공은 권태와 절망을 피해 유럽 너머까지 여행한다. 꿈과 환상에 시달리며 과거에서 안식처를 찾으려 한다. 바이런이 자살을 시도하지는 않았지만, 터키에 맞서 해방전쟁을 벌이던 그리스에서 징병에 응했던 것으로 추측하건대 그곳에서 장렬한 죽음을 맞고 싶었을지도 모른다. 전사(戰死)가 아닌 콜레라로 인한 병사였지만 어쨌든 그는 메솔롱기온에서 죽음을 맞았다.

이런 죽음으로 그는 예술의 낭만적 순교자가 되었다. 운문 소설 『예브게니 오네긴』(1823~31)을 쓴 러시아의 알렉산드르 푸슈킨은 바이런을 짝사랑한 작가였다. 결투로 인한 자신의 죽음을 예견했던 것일까? 그가 창조해낸 인물, 블라디미르 렌스키는 연적인 오네긴의 총에 맞아 죽는다. 렌스키와 오네긴 모두 푸슈킨의 자화상이다. 오네긴은 삶에 지쳐 냉소적으로 변해버린 자기파괴형의 인물이다. 그에 비해 명예를 소중히 생각하는 순진한 인물 렌스키는 시를 쓰고 독일의 낭만주의 사상가들을 만난다. 따라서 렌스키의 죽음은 살해자인 오네긴에게 자학적인 절망을 더해줄 뿐이다.

물론 죽음의 낭만적인 동경이 좌절감이나 자유를 향한 열망에서만 비롯되는 것은 아니다. 그보다 훨씬 깊은 뿌리를 갖는다. 샤토브리앙이 인정했듯이, 죽음의 낭만적인 동경은 믿음의 상실을 뜻하는 것이었다. 독일의 독실한 시인 빌헬름 바켄로더(Wilhelm Wackenroder)에게 죽음으로 재능을 헛되이 끝내는 것은 신성모독이었다. 독일 예술에 대한 역사 이야기를 쓸 때 그는 수도자로 변신했다. 『예술을 사랑한 수도자가 가슴으로 쏟아낸 이야기들』(1797)에서 그는 블레이크의 세계관과 유사한 세계관을 예술가들에게 제안했다.

즉 예술가들에게 특별한 은총인 동시에 책임으로 부여된 신의 의지에 순종하라는 것이었다. 또한 창조적인 재능은 겸손한 자세로 소중히 다루어야만 하는 것이었다. 바켄로더는 예술의 실천자로 오만하게 나서지 않았다. 그저 예술의 숭배자로 만족했다. 따라서 베르테르나 르네, 차일

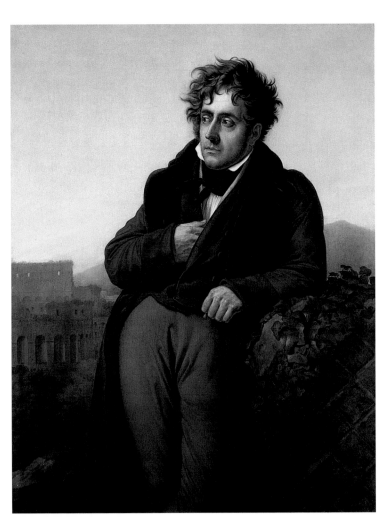

23
안-루이 지로데,
「프랑수아-
르네 드
샤토브리앙의
초상」,
1809,
캔버스에 유채,
120×96cm,
생말로,
말루앵
역사박물관

24
프란츠
루트비히 카텔,
「샤토브리앙의
『르네』의 마지막
장면인 밤의
풍경」,
1820년경,
캔버스에 유채,
62.8×73.8cm,
코펜하겐,
토르발드센
박물관

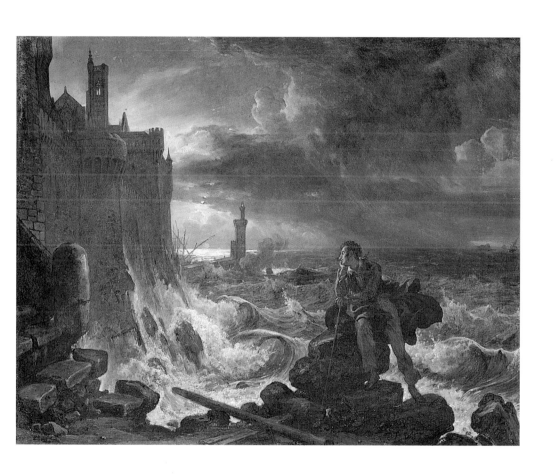

드 해럴드나 오네긴이 탈출하려던 세상과 달랐지만 바켄로더의 수도자
도 그의 자화상이었다. 그의 명상적인 글은 겸허한 파장을 불러일으켰
다. 예술가들의 재능이 하느님의 특별한 은총이라면 하느님의 의지를
표현한 그들의 작품은 비판과 분석의 대상이 될 수 없었다. 또한 하느님
의 의지는 시대와 공간에 따라 다른 식으로 표현되어야 했다. 따라서 낭
만주의자들이 초기에 주장한 문화적 다원주의의 선언들 가운데 일부를
바켄로더가 재언급한다. 수도자의 모습을 띤 '다른 나'(alter ego)는 예
술에서 '보편성과 관용과 인간성'을 요구하며, "체제를 신봉하는 사람은
가슴에서 보편적 사랑을 잊은 사람이다"라고 선언한다.

　이런 선언에 함축된 의미는 엄청난 파급효과를 가졌다. 모든 예술이
신 앞에서 동등하다면 비평은 불필요한 것이 된다. 그러나 이 정도까지
생각한 독자는 별로 없었다. 독일 안팎의 젊은 예술가들이 이미 느끼고
있던 것, 즉 규칙과 모방을 중시하고 주제와 양식에 차별을 두며 고대
그리스·로마 예술을 모델로 삼는 아카데미의 가르침이 부자연스럽고
잘못된 것이라는 증거를 바켄로더는 젊은 예술가들에게 제시했다. 이런
가르침에 대한 저항은 통과의례가 되었다. 1780년대 쯤에는 아카데미의
가르침에 갈등을 겪지 않는 예술학도가 거의 없을 정도였다. 특히 수업
시간을 연장해가며 고대 조각을 석고로 본뜨는 획일적인 수업방식에 대
한 반발은 대단했다. 이런 저항은 아카데미의 운영체제와도 깊은 관련
이 있었다. 거의 같은 시기인 1768년 런던에 왕립미술원이 설립된 것도
아카데미적인 수업방식을 더 이상 고집할 수 없다는 뜻이었다. 실제로
엄격한 수업방식보다 부실한 교육내용에 불평이 집중되고 있었다. 왕립
미술원의 초대 원장이며 위대한 이론가였던 조슈아 레이놀즈(Joshua
Reynolds, 1723~92)의 "천재는 만들어질 수 있으며 영감이라 일컬어지
는 것은 거짓이거나 기만이다"라는 생각을 블레이크가 격렬히 비난하기
는 했지만, 헨리 푸젤리(Henry Fuseli, 1741~1825)는 열정적인 개성으
로 낭만주의 세대에 가장 큰 영향력을 준 선생이었다.

　한편 상트페테르부르크의 학생들은 하급 공무원의 제복을 입어야 했
다. 또한 학업을 계속하기 위해서 귀족 후원자에게 전적으로 의존해야
하는 노예이기도 했다. 독일의 예술학교는 더욱 엄격했다. 학생들을 장
교후보생처럼 다루었던 슈투트가르트나 뒤셀도르프의 예술학교는 엄격

한 통제 때문에 시베리아로 불리기도 했다. 따라서 낭만주의 신화에서 거의 전설에 가까운 저항운동, 말하자면 가장 기억에 남을 만한 저항운동이 독일에서 일어난 것도 우연은 아니었다.

이 시기에 아카데미를 가장 악의적으로 표현한 캐리커처는 1790년대 초에 오스트리아의 요제프 안톤 코흐(Joseph Anton Koch, 1768~1839)가 그린 데생일 것이다. 혁명적 이상에 사로잡힌 그는 엄격한 제도가 학생들을 미치게 만든다는 생각으로 슈투트가르트 아카데미의 선생들을 신랄하게 풍자했다(그림25). 1791년 코흐는 침대 시트를 밧줄처럼 꼬아 감옥과도 같은 아카데미를 탈출해 프랑스 국경을 넘었다. 자유의 나무(당시에는 어디에나 있었다)를 맴돌며 춤을 추었고, 저항의 마지막 몸짓으로 길게 땋아내린 머리카락을 잘라내고 공화주의자처럼 머리카락을 짧게 잘랐다. 그리고 잘라낸 머리카락을 아카데미의 선생들에게 보냈다. 그러나 곧 환상에서 깨어나고 환멸이 밀어닥쳤다. 1812년 코흐는 프랑스를 떠나 로마로 향했고, 프랑스가 로마를 점령하자 다시 빈으로 떠나 그곳에서 4년을 보냈다. 그가 말년에 풍경화가로서 보여준 입장은 상당히 보수적이었다. 그러나 그는 평생 동안 저항으로 점철된 삶을 살았다고 주장하면서 자유를 위해 투쟁한 예술가 집단의 한 자리를 차지한다. 1790년대 처음으로 로마를 방문했을 때 그는 아카데미를 극도로 경멸하는 화가를 만났고 그의 신봉자가 되었다.

더욱 놀라운 사실은 그 화가가 학생의 신분이 아니라 선생이었다는 점이었다. 그 화가가 바로 아스무스 야코프 카르스텐스(Asmus Jacob Carstens, 1754~98)였다. 슐레스비히 출신의 카르스텐스는 코펜하겐에서 공부하던 시절부터 자주적인 성향을 보여주었다. 밤마다 혼자서 썰렁한 미술관을 서성댔고, 교실에서 모델을 보고 데생하는 것보다 기억에 의존해 그리는 것을 즐겼다. 베를린 아카데미의 선생으로 임명된 후 그는 휴가를 얻어 로마로 떠났다. 휴가가 끝난 후에도 로마에 계속 체류한 그는 결국 해고되고 말았다. 하지만 그런 해고 소식에도 그는 베를린 아카데미의 소속이 아니라 온 인류의 소속이라며 조금도 흔들리지 않았다.

낭만주의 화가는 아니었지만 코흐와 카르스텐스는 색다른 형태의 반항으로 다른 사람들에게 용기를 북돋워주었기 때문에 낭만주의자라 할

25
요제프
안톤 코흐,
「슈투트가르트
아카데미의
캐리커처」,
1790년대 초,
펜과
수채 색연필,
35×50.1cm,
슈투트가르트
시립미술관

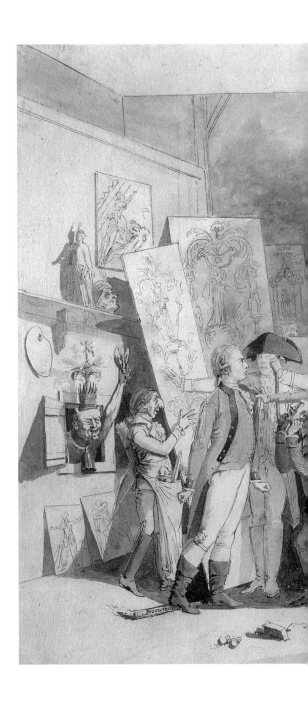

수 있다. 따라서 낭만주의자의 범위를 대폭 확대시켜보면, 삶과 작품을 통해서 낭만주의자들에게 커다란 영향을 미친 자크-루이 다비드도 넓은 의미에서 낭만주의자라 할 수 있다. 당시 프랑스 밖의 화가들에게 다비드는 권위적이고 제도화된 신고전주의의 대부였다. 혁명시대와 나폴레옹시대에 초상화와 역사화의 아카데미 화풍을 정립한 화가였기 때문이다. 또한 국가를 위해 뛰어난 재능을 완전히 쏟아부은 예술학교의 설립자이기도 했다. 개인주의를 앞세운 낭만주의 화가에게는 전혀 기대할수 없는 모습이었다. 하지만 프랑스에서는 그에 대한 평가가 완전히 달랐다. 실제로 다비드가 권위주의를 경멸했다는 증거는 곳곳에서 찾을수 있다. 또한 그는 학생들에게 권위적인 화풍을 벗어나 각자 다른 길을 모색하라고 격려했다.

다비드의 삶에 대해 알려진 것은 거의 없지만 그가 1791년 5월에 그린 자화상은 분명히 낭만주의적인 색채를 띠고 있다(그림26). 거침없는 붓질로 신속히 그린 듯한 이 자화상은 흥분한 젊은이, 길들여지지 않은 젊은이를 보여준다. 정돈되지 않는 곱슬머리, 꿈을 좇는 듯한 열정에 이글대는 눈동자가 그 증거이다. 다비드는 원대한 계획을 갖고 있었다. 기존의 흐름을 결코 답습하지 않겠다는 것이었다. 정치적 소용돌이에 깊이 연루되었던 다비드는 자화상을 그리기 2개월 전 혁명의회에 프랑스 아카데미의 해산을 요구하는 청원서를 제출했었다. 아카데미의 조직과 교수방법에 반기를 든 최고의 사건이었다. 아카데미가 전통적으로 왕족과 교회, 귀족의 후원에 의존했기 때문에 그의 해산요구가 부분적으로 정치적 색채를 띤 것은 사실이다. 그러나 그는 '반쪽짜리 재주꾼'만을 양산해내는 아카데미의 수업방식에도 반대했다. 아카데미의 엄청난 영향력이 파괴적인 결과를 낳을 수도 있다는 생각 때문이었다.

또한 그보다 몇 년 전 궁정화가로 있을 때, 다비드는 아카데미의 시스템과 그 후원자인 왕족에게 공공연히 저항하면서 학생들에게 그의 뜻에 동참하라고 독려하며 왕족의 인내심을 극한까지 시험하기도 했다. 당시 제자들 가운데 군계일학이었던 장-제르맹 드루에(Jean-Germain Drouais, 1763~88)가 서슴없이 스승의 뜻에 따랐다. 로마상의 수상이 결정된 후 그에게 기대되던 '순교', 즉 옛 대가의 그림을 모방하라는 요구를 거부하고 그만의 주제를 찾는 데 열중했다. 그는 서둘러 로마로 떠

26
자크-루이
다비드,
「자화상」,
1791,
캔버스에 유채,
64×53cm,
피렌체,
우피치 미술관

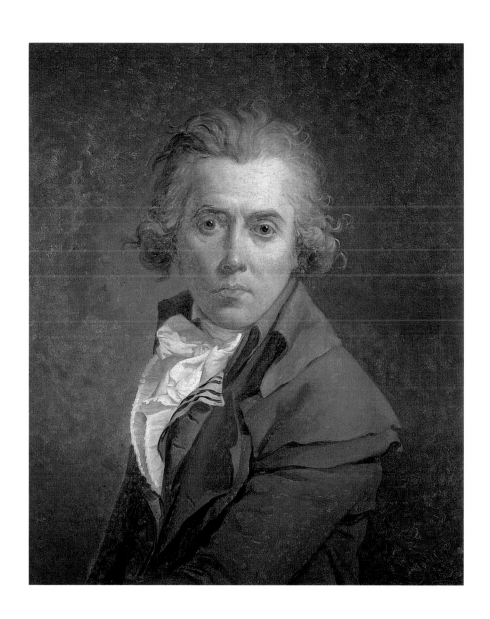

났다. 다비드가 곧바로 그의 뒤를 따랐다. 로마상의 수상이 공식적으로 발표되기 전에 그는 왕의 예술고문이던 당지비예 백작을 화나게 만들어, '그 누구보다 자신감에 넘치는 오늘날의 젊은이'에게 불평을 터뜨리게 만들기도 했다. 로마에서 두 화가는 왕의 주문을 받아 그림을 그렸다. 그러나 왕이 기대하던 그림은 아니었다. 다비드는 「호라티우스 형제의 맹세」(그림37)를 그렸고, 그의 제자 역시 기념비적인 작품으로 고전

27
장-바티스트
위카르,
「드루에의 묘」,
1788,
종이에
백악과 흑연,
53.5×29.3cm,
파리,
국립고등예술학교

주의적 구도를 지닌 「민투르네의 마리우스」(1786)을 그렸다.

그후 다비드는 프랑스로 돌아왔지만 드루에는 로마에 머무른 채, 가족과 친구들과 떨어져 작업에 몰두했다. 1788년 그는 25살의 나이에 천연두와 과로로 세상을 떠나고 말았다. 살아서도 전설이었던 드루에는 죽어서도 영웅이 되었다. 로마에서 함께 활동하던 젊은 동료들이 기념비를 세우고 드루에의 명복을 빌었다(그림27). 그후 복제품이 프랑스 기

54 낭만주의

념물박물관에 전시되었을 때 파리에서는 드루에를 추모하는 발길이 끊이지 않았으며 다비드는 그의 정원에 작은 묘(廟)를 지었다. 요절한 천재의 그림들이 고향의 어머니 품으로 전해졌다. 어머니는 슬픔을 이겨내며 아들의 작품을 소중히 간직했다. 다비드가 키워낸 전설적인 화가들 가운데 드루에의 이야기가 가장 감동적이고 신화적이다. 그에 대한 기억이 젊은 시절에서 끝나기 때문이다.

또한 그의 그림들에서 다비드가 초기에 보여준 순수한 화풍을 읽어낼 수 있기 때문이다. 그러나 다비드가 길러낸 제자들 가운데 드루에만 유명한 것은 아니었다. 수가 늘어나면서 다비드의 제자들은 '혁명주의자', '귀족주의자' 등 다양한 그룹으로 나뉘었다. 그래도 대부분의 제자가 다양성을 장려한 다비드에게 충성스러웠다. 하지만 다비드의 가르침에 저항한 최초의 분리주의자들이 꿈틀대기 시작했다. 그들에게는 '프리미티프'(Primitif, 원시인) 혹은 '바르부스'(Barbus)라는 이름이 붙여졌다. 고대 그리스의 순수한 멋을 갈망했으며, 턱수염을 덥수룩하게 길렀기 때문에 그런 이름이 붙여진 것이다. 짧은 기간이었지만 그들은 파리의 한 수도원에 들어가 고대인처럼 옷을 입고 비밀스런 의식을 수행하며 채식주의자로 살기도 했다. 또한 그들은 다비드를 구체제의 산물이라 조롱하며 '로코코', '퐁파두르'라는 별명을 붙여주었다. 그들이 스승을 시대에 뒤떨어진 화가로 비아냥댄 이유는 다비드가 전혀 시대에 뒤떨어진 사람이 아니었기 때문이었다. 달리 말하면 그들은 과거를 되살려내고 싶어한 첫 세대였다. 즉 나중에 낭만주의의 요건이 된 잃어버린 세계를 되살려내고 싶어한 첫 세대였다.

바르부스의 목표는 고전주의의 부활이었던 반면에, 빈 아카데미의 가르침에 반발하며 성 누가 동업조합, 즉 '성 루가 형제단'(Lukasbund)으로 결속을 다진 젊은 화가들의 이상적 목표는 고딕예술과 중세예술이었다. 그들의 영웅은 신앙에 바탕을 둔 화풍과 영성을 보여준 옛 독일과 이탈리아의 화가들이었다. 그들은 수도자처럼 금욕적인 삶을 살면서 신앙의 시대를 그들의 작품에서 되살려내고 싶어했다. 그들은 서로의 초상화를 그리며 형제애를 다졌다(제4장 참조). 프랑스와 독일의 이런 젊은 화가들을 하나로 이어준 것은 과거의 예술을 그들의 양식으로 삼으려는 공통된 열망이었다.

그러나 성 루가 형제단과 그들의 후신인 '나자렛파'(Nazarenes)는 정말로 중세의 화가처럼 처신한 반면에, 바르부스와 그들을 동경한 들라크루아를 비롯한 프랑스 화가들은 역사화가들의 작품을 그들의 주제로 받아들였다(괴테가 그랬던 것처럼). 이런 역사화는 그들 자신과 그들의 삶을 담아낸 초상화만큼이나 많은 것을 우리에게 말해준다. 따라서 낭만주의의 옛 거장들이 고통을 겪거나 궁극적으로 승리를 거둔 창조적인 천재들에 초점을 맞춘 것은 전혀 놀라운 일이 아니다. 1839년 정신병원에 갇힌 타소의 모습(그림20)으로 화가를 영웅적 희생자로 음울하게 묘

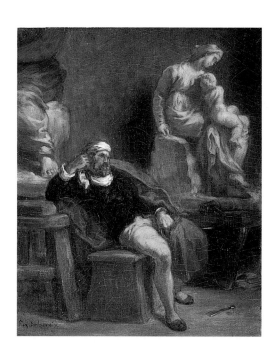

사한 들라크루아였지만, 그로부터 10년 후에는 미완성인 작품을 앞에 두고 작업실에서 골똘히 생각에 잠긴 채 고민하는 미켈란젤로의 모습으로 동일한 생각을 표현해냈다(그림28).

자신과 주제의 관련성을 강조하기 위해서 들라크루아는 미켈란젤로에게 그의 목도리를 둘러주었다. 시인이자 화가였고, 수많은 걸작을 유산으로 남긴 격한 성품의 소유자였던 미켈란젤로는 낭만주의자의 전형이었다. 들라크루아는 어려운 시기를 맞을 때마다 미켈란젤로를 든든한 버팀목으로 삼았다. 예컨대 1833년 미켈란젤로의 짤막한 전기를 『르뷔

드 파리』에 보냈을 때 격렬한 비난이 쏟아지자, 들라크루아는 미켈란젤로를 공격한 사람들을 비난하는 것으로 자신을 공격한 사람들에게 간접적으로 항변했다. 한편 미켈란젤로와 동시대를 살았던 라파엘로는 상대적으로 냉정하고 고전주의적 색채가 진했던 까닭에 아카데미에서는 높은 평가를 받았지만 낭만주의자들에게는 냉대를 받은 편이었다.

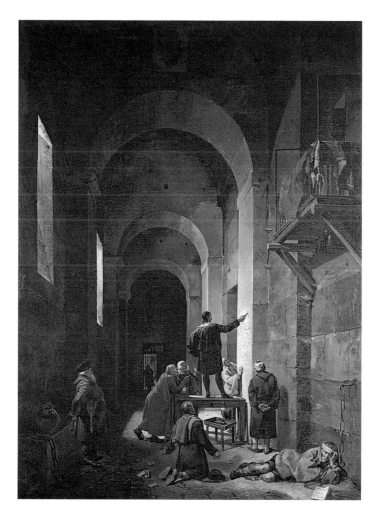

28
외젠
들라크루아,
「작업실의
미켈란젤로」,
1850,
캔버스에 유채,
40×33.5cm,
몽펠리에,
파브르 미술관

29
프랑수아-
마리우스
그라네,
「감옥에 갇힌
스텔라」,
1810,
캔버스에 유채,
194×144cm,
모스크바,
푸슈킨 미술관

1830년대 초, 이런 역사적인 주제는 자존심 강한 천재들의 전형을 제시하는 동시에 상업적인 메시지를 전달하기도 했다. 즉 반항적 처신으로 인한 소외를 떨쳐내기 위해서 낭만주의자들이 관객과 타협에 나선 것이었다. 다비드의 제자, 프랑수아-마리우스 그라네(Francois-Marius Granet, 1775~1849)가 그린, 로마의 감옥에 갇힌 프랑스의 화가 자크

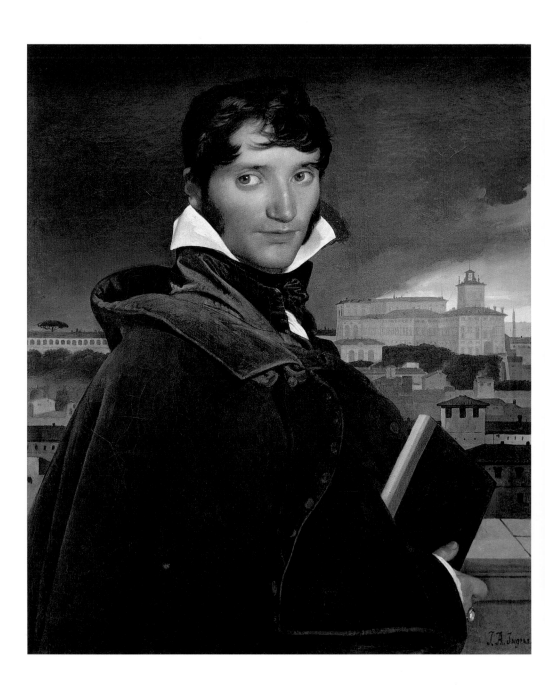

스텔라(Jacques Stella, 1596~1657)는 박해받는 천재처럼 보인다(그림29).

스텔라가 감옥의 벽에 그린 성모 마리아와 아기 예수는 간수들과 다른 죄수들의 눈길을 끌었다. 시련이 곧 끝날 것이란 장밋빛 바람이기도 하다. 어쩌면 그라네가 자신에게 다짐한 약속일 수도 있었다. 나폴레옹의 전(前)부인, 조제핀이 이 그림을 구입했으니 말이다. 그라네의 모든 초상화 중 가장 낭만적인 초상화, 즉 그의 친구이던 앵그르가 로마에 체류하는 동안 그린 초상화에서 짐작할 수 있듯이 그라네는 역사화와 실내 모습을 그린 그림으로 계속해서 커다란 성공을 누렸다(그림30).

다비드의 다른 제자, 피에르-놀라스크 베르제레(Pierre-Nolasque Bergeret, 1782~1863)는 화가의 운명을 고독한 수난자가 아니라 세상

30
장-오귀스트-
도미니크 앵그르,
「프랑수아-
마리우스
그라네」,
1809,
캔버스에 유채,
74.5×63.2cm,
액상프로방스,
그라네 미술관

31
피에르-놀라스크
베르제레,
「임종의
라파엘로에게
보내는 경의」,
1806,
캔버스에 유채,
108×197cm,
오하이오,
오벌린 대학,
앨런 추모미술관

에서 인정받는 행복한 사람으로 묘사했다. 1806년의 살롱전에 출품한 「임종의 라파엘로에게 보내는 경의」(그림31)를 나폴레옹이 직접 구입하기도 했다. 라파엘로가 생전에 무시받지는 않았지만 이 그림은 라파엘로의 진정한 위대함을 뒤늦게까지 깨닫지 못한 권위적인 집단들을 은근히 꾸짖고 있다. 그후에도 베르제레는 결국 보상받는 천재들을 묘사하는 그림을 계속 그렸다. 요컨대 예술이 힘겹지만 유망한 직업이란 점을 보여주고 싶었던 것이리라.

이 그림들이 과거에 대한 향수를 불러일으키기 때문에 낭만주의 회화로 분류되기는 하지만 그 화가들까지 낭만주의자로 규정하기엔 부족하다. 좋게 말해서 그들은 화가인 동시에, 다른 화가의 재능을 인정할 줄 알았던 현명하고 강력한 후원자였다. 대체로 출처가 의심스런 사건을

32
외젠
들라크루아,
「단테의
조각배」,
1822,
캔버스에 유채,
189×246cm,
파리,
루브르 박물관

감상적으로 다룬 그들의 설화적 그림들은 이미 작품으로 널리 알려진 인물들을 재평가하는 새로운 경향을 보여주었다.

그러나 그들은 후원 시스템에 철저하게 동화된 화가들을 모델로 삼았기 때문에 그 자체로 개인주의를 강조했다고 볼 수는 없다. 오히려 낭만주의의 다소 극단적인 표현방식에 반발한 화가들의 입장에 서서 재통합의 움직임을 보여주었다. 따라서 이런 경향이 나폴레옹 몰락 이후 재집권한 부르봉 왕조로부터 환영받으며, '양식 전쟁'의 피할 수 없는 대안으로 파리에서 예술가의 진정한 소명과 특성에 대한 논쟁을 불러일으킨 것은 조금도 놀라운 일이 아니다. 화가 · 작가 · 음악가 · 수집가 · 평론가 등의 모임──당시에는 세나클(sénacle) 즉 동인으로 불렸다──과 사교계에서 이런 문제들이 토론의 쟁점이 되었다.

훗날 샤를 10세의 사서가 된 샤를 노디에가 주최하고 알프레드 드 비니와 빅토르 위고가 단골손님으로 참석했던 문화살롱, 위고가 1827년에 결성한 혁신적인 성격을 띤 그랑 세나클(grand sénacle)이 예술의 자유를 탐구하고 토론한 대표적인 모임이었다. 한편 화가들도 1830년에 들라크루아를 중심으로 프티 세나클(petit sénacle)을 결성했다. 거의 같은 시기에 『예술가』(L'Artiste)가 새로운 사상을 토론하기 위한 독자적인 포럼으로 창간되었다. 1848년의 혁명으로 루이 필리프 왕이 퇴위하고 제2공화국이 들어서면서 『예술가』는 정책방향을 바꾸고 명칭까지 『예술과 문학의 동인』(Republique des Arts et des Lettres)으로 변경하면서, 온갖 형태의 외부적 권위에 맞서 예술을 지켜간 이야기들에 초점을 맞추었다.

이런 살롱들에 자주 드나든 일부 예술가들은 멋쟁이처럼 차려입거나 비상식적인 행동으로 귀족적인 풍습과 부르주아 사회를 경멸하기도 했다. '보헤미안' 신화가 예술가의 투쟁적 삶에 필수조건으로 여겨지기 시작한 것도 이때쯤이다. 그러나 성실성과 가치관이 분열된 시기에 예술가의 과거와 현재가 실제로 무엇이고, 예술가는 어떤 삶을 살아야 하는지에 대한 의견이 일치할 수는 없었다. 심지어 낭만주의자와 다른 예술가를 구분하는 기준마저 확실하지 않았다. 들라크루아도 낭만주의자라는 꼬리표를 부담스럽게 여겼다.

그러나 들라크루아는 1822년의 살롱전에 대담한 구도, 극단적인 감

정, 과장된 자세, 강렬한 색으로 새로운 화풍의 모든 진수를 담아낸 그림을 출품했다. 미켈란젤로가 환생한 듯한 느낌이었다. 그 그림은 바로 「단테의 조각배」(그림32)로, 역사 속의 천재를 떠올리게 하는 낭만주의 회화의 최고 걸작이다. 단테의 『신곡』에서 빌어온 장면으로 이탈리아의 천재 시인 단테와 그의 조상 베르길리우스가 요동치는 스틱스 강을 건너고 있다. 저주받은 영혼들이 그들을 공격한다. 천재는 공격받지만 모든 것을 초월한 모습이다. 한 친구가 이탈리아 원어로 읽어준 『신곡』의 한 구절에서 '전기에 감전된 듯한 충격'을 받고 들라크루아는 이 그림을 그렸다. 더 이상의 선택이 있을 수 없었다. 셰익스피어만큼이나 단테도 자유분방한 시적 표현으로 존경받는 시인이지 않던가.

들라크루아가 낭만주의를 줄기차게 부인했던 것은 아니다. 실제로 그는 낭만주의를 가장 적절히 정의한 이론가이기도 했다. "낭만주의가 내 개인적 감정, 예술학교에서 모사해야 하는 모델에 대한 내 혐오감, 그리고 아카데미의 법칙에 대한 내 거부감을 자유롭게 표현하는 것이라면 나는 15살 때부터 낭만주의자였고 지금도 낭만주의자이다." 낭만주의자에 대한 개인적인 신념을 분명하게 드러낸 정의이다. 그는 친구인 풍경화가 폴 위에(Paul Huet, 1803~69)에게 낭만주의의 네번째 조건을 덧붙여주었다. 앞의 세 조건만큼이나 중요한 것으로 옛 대가들을 편견 없이 평가하며 포용하는 태도였다. "우리는 앞 세대의 모든 대가들, 심지어 다비드까지 편견없이 평가하고 싶었다!" 다비드처럼 들라크루아도 전통을 파괴하기보다는 그에게 의미 있는 방법으로 재창조하고 싶었던 것이다. 이런 점에서 들라크루아의 생각은 앵그르가 1827년에 그린 대작 「호메로스의 숭배」(그림33)로 역사를 요약해보려 한 시도와 크게 다르지 않았다.

세대를 초월해서 위대한 화가와 작가들이 고대 그리스의 위대한 시인 호메로스를 찬양하려 신전 앞에 모였다. 계급주의적인 아카데미즘의 전형을 보여주는 듯하다. 형식적인 구도와 어슴프레하고 감상적인 색은 같은 해의 살롱전에 전시된 들라크루아의 「사르다나팔루스의 죽음」(그림2)과 극단적인 대조를 이루는 듯하다. 「단테의 조각배」와 마찬가지로 「사르다나팔루스의 죽음」도 아카데미의 법칙을 완전히 무시했지만, 앵그르의 「호메로스」는 아카데미의 법칙을 충실히 따르고 있는

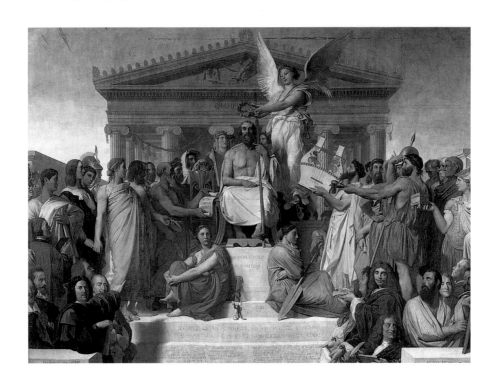

것처럼 보인다. 따라서 두 그림으로 판단한다면 누가 낭만주의자이고 누가 고전주의자인지 쉽게 결정내릴 수 있을 것 같다. 하지만 생각처럼 그렇게 간단하지가 않다.

비니는 앵그르의 그림을 낭만주의 계열에 포함시켰다. 채터턴의 자살에 동정을 아끼지 않았던 비니는 이 그림에서 호메로스를 승리자의 표본으로 보지 않았다. 늙어서 맹인이 된 불쌍한 노인으로 읽었고, 그를 에워싼 예술가들을 '영광스런 추방자, 박해를 용기로 이겨낸 희생자, 고난에 시달린 사상가'로 이루어진 낭만주의의 계보로 보았다. 앵그르가 루브르의 천장을 장식할 생각으로 그린 이 그림을 비니는 비극적인 천재, 이후 예술의 모든 순교자들로 둘러싸인 비극적 천재의 재단으로 재해석했다. 요컨대 예술가는 양식(樣式)이 아니라 감수성으로 판단되어야 한다는 낭만주의의 원칙을 완벽하게 증명해준 셈이다.

파리에서처럼 런던의 화가들도 옛 거장들과 그들의 창조적 정체성을 결합시키는 데 몰두했다. 들라크루아 이상으로 터너는 옛 거장들의 화풍과 주제를 결합시켜 자기만의 것으로 승화시켰다. 그러나 옛 거장을 모델로 삼은 초기 그림은 약간 경박스러워 보인다. 딸에게 온 연애편지

를 가로채는 렘브란트, 그림보다는 정부(情婦)에게 열을 올리는 라파엘로……. 하지만 옛 거장들을 진실로 동경한 터너는 이처럼 경박한 그림에서 금세 벗어날 수 있었다. 한편 데이비드 윌키(David Wilkie, 1785~1841)는 과거의 유산을 '근대예술이 화급하게 풀어야 할 큰 문제'라 생각했다. 옛 거장들에게서 많은 것을 배웠던 윌키는 일부 화가들이 이해관계 때문에 옛 거장들의 작품을 쓰레기처럼 취급하려는 움직임에 우려를 감추지 못했다. 실제로 영국의 수집가들이 옛 거장들을 꾸준히 선호하는 것에 불평을 쏟아내고, 런던에 새로 건립된 국립미술관도 옛 거장들의 작품으로 채워질까 염려하는 화가들이 적지 않았다.

특히 컨스터블은 '역사가 일천한 영국 예술의 종말'을 예견하며, 국립미술관의 건립을 주도한 전문가들이 공공미술관을 이용해 예술의 방향과 대중의 취향을 주도하게 될 것이라고 걱정했다. 하지만 터너는 그런 흐름을 장애물이라 생각하지 않고 기회로 보았다. 자신의 그림들을 국립미술관에 전시하고 싶어했다. 옛 거장들과 어깨를 나란히 하며 그 시대의 최고 화가로 인정받고 싶었던 것이다. 그때부터 그의 작품들은 과거의 충실한 모방에서 벗어나 「눈보라」(그림5)처럼 그 시대의 독특함을 살린 그림으로 변해갔다. 예술의 역사가 터너에서 끝나는 듯했다. 물론 낭만주의 화가들 모두가 강렬한 개성을 보여주었지만 터너만큼 자신의 그림에 대해 계획적인 야망을 품었던 화가는 없었다. 터너는 애국적인 이타정신을 보여주면서도 회화의 역사에서 자신의 위치를 확고히 다져나갔다.

국립미술관의 입성계획이 수포로 돌아간다면 터너는 곤경에 빠진 화가들의 저택에 부속된 전시실에라도 그의 그림들을 전시할 생각이었다. 이런 대안은 창작의 조건을 극명하게 대비시킨 두 그림에서 잘 드러난다. 「눈보라」를 왕립미술원 전시회에 출품했던 해, 그는 한 쌍의 그림을 더 전시했다. 「평화-수장(水葬)」(그림34)과 「전쟁, 유배, 그리고 림페트 바위」(그림35)였다. 두 작품 모두 그의 전시실을 염두에 두고 그린 그림이었다.

「평화」는 한 해 전 성지를 방문하고 돌아오던 길에 지브롤터에서 죽음을 맞고 수장된 윌키에게 바친 그림이다. 한편 「전쟁」은 외견상 세인트 헬레나 섬에 유배되어, 대살육전이 벌어진 전쟁터처럼 핏빛으로 물든

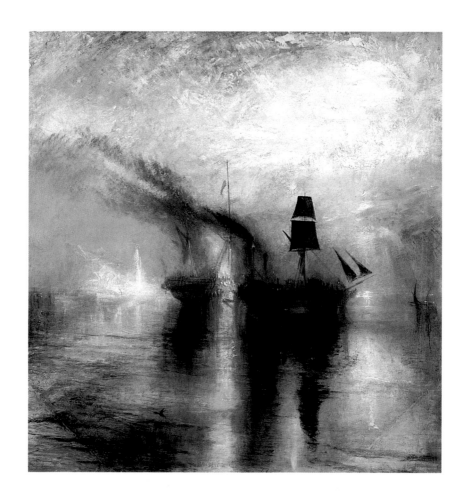

34
J. M. W. 터너,
「평화-수장」,
1842,
캔버스에 유채,
87×86.5cm,
런던,
테이트 미술관

35
J. M. W. 터너,
「전쟁, 유배,
그리고 림페트
바위」,
1842,
캔버스에 유채,
79.7×79.5cm,
런던,
테이트 미술관

하늘을 등지고 서 있는 나폴레옹을 연상시키지만 실제로는 윌키의 절친한 친구 헤이든이다. 헤이든은 나폴레옹을 모델로 한 그림과 에고티즘, 편집증, 그리고 당시 그를 비난하며 직업적 사망 상태로 몰아간 동료들, 평론가들, 후원자들과 미친 듯이 입씨름을 벌였던 화가로 유명했다. 사실 윌키는 친구와의 의리를 끝까지 지킨 극소수 가운데 한 명이었다. 「평화」는 단순히 친구에게 작별을 고하는 그림이 아니다. 윌키가 살았던 조화로운 삶에 대한 칭송이다. 한편 그와 짝을 이루는 「전쟁」은 경고이며 힐책이다. 「눈보라」와 마찬가지로 전쟁과 평화를 그린 두 그림도 예술가와 예술의 본질에 대해 말해주고 있다. 그 시대에 가장 위대한 화가 가운데 한 명이라고 자타가 공인하던 사람, 예술가의 삶에서 앙금처럼 남아 있는 극적인 부분까지 창조적인 자서전에 빠짐없이 기록하기 위해 한 걸음씩 내딛던 사람의 지혜가 전해주는 교훈이 돋보이는 그림들이다.

2

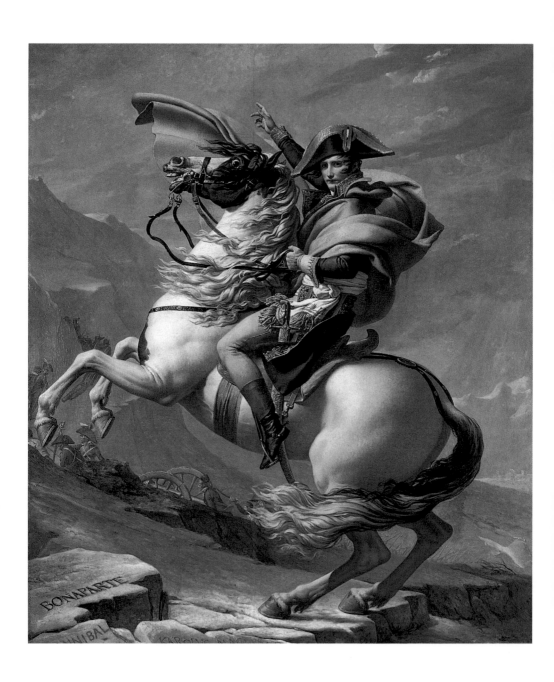

터너가 「전쟁」과 「평화」를 전시하고 4년이 지난 1846년, 헤이든은 자살로 생을 마쳤다. 그의 예술을 지키기 위한 순교였다. 면도칼과 총이면 그 끔찍한 일을 간단히 끝낼 수도 있었지만 그는 주도면밀하게 자살을 준비했다. 그가 현장에 남긴 기록들 중에는 그의 영웅이던 나폴레옹에 대한 짤막한 글도 있었다. "그의 번뜩이는 천재성이 내 눈을 현혹시킨 것은 아닐까?"

영웅숭배의 시대에도 헤이든은 병적인 경우였다. 그 자신의 평가에 따르면, 그는 위대한 업적을 이루려 분투했지만 하찮은 사람들에게 버림받은 역사적 인물들과 비슷한 운명이었다. 그러나 헤이든만이 그랬던 것은 아니다. 낭만주의자들은 영웅에 사로잡혀 있었다. 따라서 그 시대를 격동으로 몰아간 사건에 직접 참여하면서 영웅을 흉내낸 사람들도 적지 않다. 바이런은 그리스 독립이라는 대의를 위해 목숨을 잃었고, 독일 작가들과 화가들은 나폴레옹의 치하에서 조국을 해방시키기 위해 싸웠다. 그러나 화가들은 그들의 독창적이고 창의적인 작품을 준(準)영웅적 행위로 평가하기 시작하면서 그들이 모색하던 것을 뛰어난 재능으로 하나씩 성취해나갔다.

영웅숭배는 낭만주의에서 우리를 가장 짜증스럽게 만드는 진부한 표현 가운데 하나이지만 낭만주의의 패러독스를 가장 확실하게 보여주는 개념이기도 하다. 영웅숭배가 많은 낭만주의자들에게 무력한 환멸과 좌절을 안겨주었던 원인이기 때문이다. 당시는 자유와 평등과 형제애를 부르짖는 소리가 사방에서 들리고, 자주독립을 믿고 민중계급을 새롭게 의식하기 시작한 시대였다. 워즈워스와 콜리지가 공동으로 출간한 『서정가요집』(1798)과 같은 작품들이 친숙한 언어로 일상의 삶을 찬미했다.

워즈워스가 아이티에서 식민주의자들의 억압에 저항하며 노예반란을 일으킨 자유의 투사 투생 루베르튀르(Toussaint L'Ouverture)를 찬양하

는 시에서 말했듯이, "공동의 바람을 호흡하는 목소리"가 사방에서 들리던 시대였다. 따지고 보면 투생은 나폴레옹의 희생자였다. 프랑스는 노예반란을 진압한 후 투생을 포르드주에 감금했다. 이때 워즈워스는 프랑스에서 자유를 위해 싸운다고 주장하던 사람들에게 환멸감을 느꼈다. 게다가 혁명이 공포정치로 변질되고, 다시 나폴레옹의 절대정치로 추락하면서 온 유럽을 피로 물들이지 않았던가. 그 영웅적 행위가 개인의지의 궁극적인 발현이더라도 무수한 사람의 자유의지를 짓밟으면서 표현되어야만 하는 것일까? 또한 프랑스의 작가 벵자맹 콩스탕이 1813년에 말했던 것처럼, "개인에서 민중으로 확대된 무자비한 학살"은 그 시대의 비극적인 교훈이 아니었을까? 낭만주의자, 아니 모든 사람이 풀어야 할

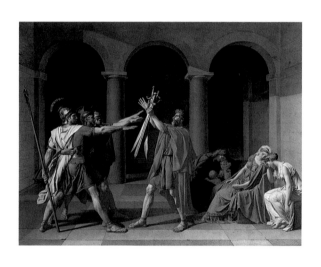

37
자크-루이
다비드,
「호라티우스
형제의 맹세」,
1784,
캔버스에 유채,
330×425cm,
파리,
루브르 박물관

38
데이비드 윌키,
「워털루 급보를
읽는 첼시의
연금수령자들」,
1818~22,
캔버스에 유채,
97×158cm,
런던,
웰링턴 박물관
앱슬리 하우스

커다란 숙제였다. 회화도 이런 딜레마에서 벗어날 수 없었다. 그들은 역사화의 개념을 바꾸는 것으로 시작했다.

　오랫동안 성경과 신화 그리고 과거의 역사에서 주제를 끌어오면서 회화의 극치로 인정받던 역사화가 완전히 다른 현실을 맞게 되었다. 주제를 바꾸고 새로운 영웅을 등장시키는 것만으로는 충분하지 않았다. 역사와 당시의 사건들, 이상과 교훈을 현실에 융합시킬 수 있는 그림, 한마디로 현실세계의 요구에 부응하는 새로운 역사화가 필요했다. 이 장에서는 이런 변화를 심도 있게 다루고자 한다. 이런 변화의 요구가 얼마나 컸는지 보여주는 아주 다른 성격의 두 그림이 있다. 다비드가 「호라티우스 형제의 맹세」(그림37)를 1785년 로마에서 처음 공개했을 때 동

료 화가들은 이 그림 앞에 꽃무늬 카펫을 깔아주며 찬사를 보냈다. 그후 파리에서 전시했을 때도 굉장한 센세이션을 불러일으켰다. 한편 1822년 런던의 왕립미술원을 찾은 관객들은 윌키의 그림 「워털루 급보를 읽는 첼시의 연금수령자들」(그림38) 앞에 모여들며 탄성을 터뜨렸다. 다비드 의 그림은 프랑스 혁명에서 요구된 헌신과 희생의 전조로, 윌키의 그림 은 나폴레옹 전쟁의 종결을 축하한 것으로 각각 해석되었다. 두 그림은 너무도 달랐다. 「호라티우스 형제의 맹세」는 신고전주의에 속하지만 「워털루 급보를 읽는 첼시의 연금수령자들」은 낭만주의적 색채가 짙다.

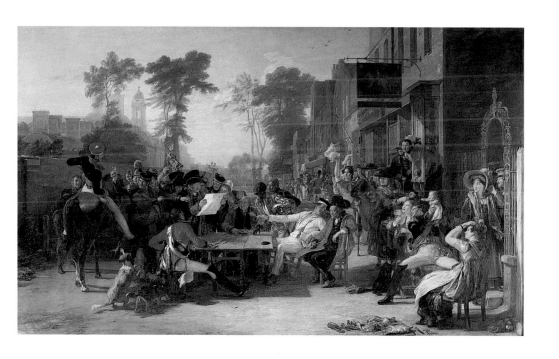

「호라티우스 형제의 맹세」에서 「워털루 급보를 읽는 첼시의 연금수령자 들」로 전환된 과정은 무척 복잡하지만, 낭만주의 운동이 회화에 영향을 미치면서 영웅과 개인과 민중의 개념이 변했다는 점이 주목된다.

두 그림은 모두 최상류계급의 주문으로 그려졌다. 그 세대에서 가장 유망한 역사화가였던 다비드는 프랑스 왕의 주문을 받았고, 윌키는 워 털루 전쟁의 승리자였던 웰링턴 공작에게 주문을 받았다. 두 화가는 주 문자의 요구에 구애받지 않고 아주 자유롭게 그림을 그렸다. 다비드는 공식적인 허락을 받지 않고 주제까지 바꾸었다. 그의 주장에 따르면, 그

는 왕을 위해 그림을 그리지 않고 자신을 위해 그림을 그렸다. 그는 고전주의적인 주제에 독창적인 변화를 주면서 현란한 붓질로 역사화의 새로운 언어를 창조해냈다. 한편 윌키는 웰링턴 공작에게서 술집 앞에서 서성대는 노병들을 그려달라는 주문을 받았지만 그는 자신의 생각을 표현해낼 기회로 삼았다. 그리고 승전 소식이 런던의 군중에게 미친 영향을 묘사함으로써 전쟁을 종식시킨 결정적 사건을 일상적 경험의 틀 안에 편입시키는 동시에 주문자의 승리를 찬양하는 그림을 그려냈다. 따라서 윌키의 작품은 영웅을 위한 그림인 동시에 민중을 위한 그림이었다.

고대 석관의 부조장식을 본뜬 엄격한 구도와 극단적으로 절제된 감정표현에도 불구하고 다비드의 그림은 역사화에 속한다. '미덕의 표본'(exemplum virtutis)이라 일컬어지던 교육적이며 교훈적인 내용을 담은 역사화였다. 당시 사람들에게 본보기를 보여주기 위해서 옛 역사에서 사건이며 인물들을 따왔다. 피에르 코르네유의 고전극 『호라티우스』(1640)에서 빌려온 호라티우스 삼형제의 이야기를 다비드는 간략하게 재해석했다. 인근 알바왕국의 침략자들로부터 로마를 지켜내고 쿠리아투스 삼형제와 상징적인 전투를 벌인 호라티우스 삼형제였다. 맹세라는 개념은 다비드가 창작해낸 것이지만 그림에 극적인 역동성을 더해주었다. 그들의 검을 부여잡고 있는 아버지 앞에서 삼형제는 충성을 맹세한다.

한편 여인들과 아이들은 닥쳐올 슬픔을 예견이라도 한 듯이 고개를 숙이고 있다. 큼직한 캔버스는 영웅적인 희생과 국민으로서의 충성이 가족과 자신의 안위보다 중요하다고 역설한다. 삼형제는 국가적 대사를 위해 하나로 뭉친 것을 통일된 몸짓과 태도로 보여준다. 그들은 이상적인 인물이었다. 요컨대 다비드가 이 그림을 통해 전한 메시지는 애국심이었다. 물론 혁명이 일어나지 않았더라면 이 그림에 이런 의미가 부여되지는 않았을 것이다. 그러나 혁명이 있었고, 이 그림은 예언적 메시지를 담고 있는 것처럼 해석되었다. 그리고 프랑스 공화국에 대한 충성을 상징하는 그림이 되었다.

다비드와 달리 윌키는 화풍으로 관객의 기대감에 도전하지 않았다. 설화적 화가로 알려졌던 윌키는 근대사에서 주제를 택했다. 런던 시민

들에게 널리 알려진 사건을 주제로 삼았지만 역사화적인 기법을 피했다. 그의 영웅이던 웰링턴은 보이지도 않는다. 실제로 당시 웰링턴은 워털루 전투가 있었던 벨기에에 있었다. 그림의 왼쪽에 그려진 전령이 가져온 전쟁 소식은 열성적인 첼시의 연금수령자(멀리 배경에 그려진 노병들의 안식처인 첼시 왕립병원에 거주하는 사람)에게 전달되었다. 수많은 전투에 참전한 노병은 테이블 옆에 서서 전문을 순식간에 훑어본다. 그리고 전우들과 술집 손님들 그리고 행인들에게 큰 소리로 읽어준다. 따라서 모든 사람에게 전문의 요점이 전달된다. 모두가 승전 소식에 뿌듯한 자부심을 느낀다. 다비드의 그림만큼이나 윌키의 그림도 꼼꼼한 구도를 보여준다. 다비드의 구상과 정확히 일치하는 패턴까지 찾아낼 수 있다. 예컨대 말을 탄 채 두 다리를 벌리고 있는 전령의 모습은 호라티우스 형제들을 떠올리게 한다.

전문을 담은 하얀 종이는 호라티우스 형제의 검처럼 눈길을 끌어당긴다. 의자에 앉아, 승전 이외에 다른 소식은 있을 수 없다는 듯이 의연하게 전문의 내용을 듣고 있는 노병은 삼형제의 아버지라 할 수 있다. 오른쪽에 그려진 여인들과 아이들의 환한 모습은 슬픔에 잠긴 로마 여인들을 대신한다. 그들 뒤로 흐늘거리는 나무들은 다비드 그림의 열주(列柱)처럼 배경과 경계를 이룬다. 그러나 이런 비교는 둘 사이의 커다란 차이점을 더욱 부각시킬 뿐이다. 다비드는 몸짓에서나 화풍에서 간결함과 절제로 교훈을 전달하는 반면에 윌키는 변화무쌍함을 보여준다. 고전이나 뛰어난 인물에서 표본을 찾는 대신에 윌키는 왕립미술원의 전시장을 찾은 관객에게 그들이 곧 그림 속의 인물이라는 점을 알려주고 싶었던 것이다.

큼직한 사건들의 연속으로 대중의 참여의식을 고취시키는 데 큰 역할을 해낸 프랑스 혁명과 나폴레옹 전쟁이 윌키 그림에서 실질적인 주제였다. 대혁명은 아래로부터의 혁명으로 민중계급을 탄생시켰다. 그리고 그 이후의 전쟁들에는 전례없이 많은 민중이 연루되었다. 새로운 형태의 참여의식이었다. 윌키는 예전 작품 「시골 정치인들」에서 그 참담한 결과를 경고한 적이 있었다. 혁명 이후 영국을 덮친 위기상황에서 1795년에 처음 발표된 한 시(詩)를 바탕으로 1806년 맨스필드 경을 위해 그린 그림이었다. 마을의 급진주의자들이 모여 술을 마시고 고함을 질러

댄다. 그 결과로 그들은 알콜중독자가 되었고 가정파탄이 일어났다.

그러나 이처럼 보수적인 그림에 쏟아진 민중의 분노는 오히려 윌키에게 유리하게 작용했다. 파리의 다비드처럼 윌키도 기성세력을 든든한 후원자로 얻게 되었다. 하지만 일상의 삶을 그린 그림들로 민중에게도 여전히 사랑을 받았다. 따라서 그의 후원자들과 대다수 민중은 나폴레옹의 군사독재보다 자유와 인권을 옹호하는 사람들이라 스스로 믿기에 이르렀다. 이처럼 윌키의 명성을 높여준 그림들의 주제는 대부분 허구적인 것이었지만, 새로운 표현 언어로 묘사된 사건 자체는 그 시대의 영웅과 순교자를 만들어냈다. 요컨대 초상화나 문학작품처럼 역사화도 깊은 뜻을 담아낼 수 있었다. 당대를 다룸으로써 진정한 의미의 회화적인 혁명이 일어날 수 있었다.

회화가 정치적 이상과 긴밀하게 협조하기 시작한 곳이 프랑스라는 사실은 결코 놀라운 일이 아니다. 오랫동안 역사화가의 주된 소재는 종교였다. 젊은 시절, 다비드는 주문 때문에 마지못해 종교화를 그렸지만 고전에서 주제를 찾는 중대한 변화를 시도했다. 고전교육에 여전히 몰두하던 시대에 그런 변화는 시의적절한 것이기도 했다. 다비드는 현대적 의미를 지닌 주제들에 '고급예술', 즉 영국인들이 '장엄한 양식'(Grand Style)이라 칭하던 것의 기법을 도입했다. 그러나 다비드가 세속적인 세계의 묘사에 종교예술의 기법을 사용한 최초의 화가는 아니다. 다비드가 이런 기법으로 그림을 그리기 14년 전, 미국 태생의 역사화가 벤저민 웨스트가 런던에서 「울프 장군의 죽음」(그림39)을 발표했었다.

이 그림에서, 치명적인 부상을 당한 울프 장군은 죽은 그리스도처럼 쓰러져 장교들에게 부축받고 있다. 이 그림이 웨스트가 신기법을 적용해 그린 최고의 작품은 아니었다. 울프는 퀘벡 근처의 에이브러햄 고원에서 1759년에 죽었다. 그의 표현을 빌면, "그리스인과 로마인에게는 전혀 알려지지 않았던 곳, 그런 나라도 없었고 그런 옷을 입은 영웅도 없었던 시대에" 죽었다. 이 그림이 겉으로는 뻔한 것처럼 보이지만 결코 그렇지 않다. 감동적인 당대의 사건을 고전주의의 '보편' 기법으로 다루었다는 문화적 변화가 읽혀진다. 아카데미의 이론은 의상과 같은 자료적인 부분들을 따지면서 고결한 도덕적 의미를 퇴색시켰지만,

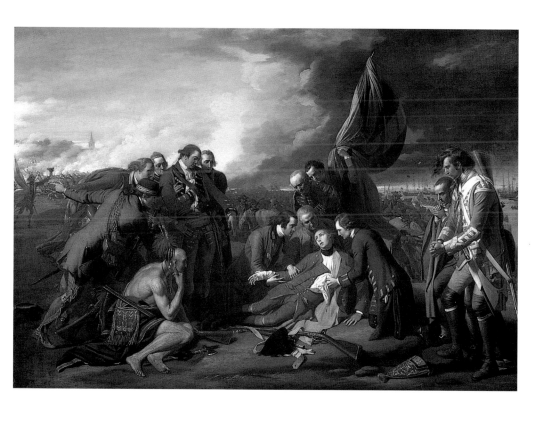

39
벤저민 웨스트,
「울프 장군의
죽음」,
1770,
캔버스에 유채,
152.6×214.5cm,
오타와,
캐나다 국립미술관

웨스트는 군인들에게 초상화 인물처럼 제복을 입혀주었다. 한편 '상식대로' 벌거숭이로 표현된 아메리카 원주민은 이 사건을 북아메리카로 한정시키는 동시에 비극적인 죽음의 원인에 대해 생각하는 듯하다.

울프는 영국의 식민정책을 위해 죽었다. 그후 프랑스에 밀어닥친 자유를 지키기 위해 죽은 것이 아니었다. 그러나 다비드가 웨스트를 극찬한 이유가 없지는 않았다. 곧이어 그도 대혁명의 새로운 영웅들을 회화로 표현할 수 있는 적절한 기법을 찾아내야 했기 때문이었다. 처음부터 혁명적 이상에 공감한 다비드는 그후로도 변심한 적이 없었다. 회화에 열정적으로 헌신한 만큼 정치에도 헌신적이었다. 요컨대 예술과 아방가르드, 회화와 정치의 끈질긴 관계는 다비드에서 시작되었다. 또한 프랑스의 낭만주의자들에게 당파적 열정을 불어넣은 사람도 바로 다비드였다.

낭만주의 운동이 현실도피와 노스탤지어적인 성격을 띠었다고는 하지만, 그들이 그 시대의 서사적인 사건에 몰입했던 이유는 바로 다비드의 영향 때문이었다. 다비드는 혁명의 과업에도 적극적으로 참여했다. 옛 후원자이던 루이 16세의 처형허가증에 서명했을 뿐 아니라 혁명정부의 예술성 장관으로 이름을 올리기도 했다. 또한 갓 출범한 공화국을 위해 제복, 공공집회, 장례식, 행렬, 동전, 기념메달 등에 관련된 많은 것을 디자인했다. 왕에게 충성하도록 교육시킨 아카데미를 해체했으며, 새로운 세대가 각자의 작업실에서 조국을 위해 봉사할 수 있도록 가르쳤다. 다비드는 격동의 시대를 영속화시키기 위해 모든 재능을 쏟아내며 헌신적으로 일했다.

1792년 다비드는 대담하게도 "다른 사람의 이야기는 원대하고 숭고한 의미를 주지 못한다. ……내 재능을 펼치기 위해서 신이나 신화가 필요한 것은 아니다"라고 말했다. 그의 목표는 프랑스의 영광을 드러내는 것이었다. 그는 혁명에 불을 댕긴 위대한 인물들, 그리고 혁명 이후 피비린내나는 공포정치에 희생된 순교자들을 영웅화하기 시작했다. 1790년 자크-제르맹 수플로(Jacques-Germain Soufflot, 1713~80)의 설계로 신고전주의 양식의 생트주느비에브 교회가 완공되었다. 때마침 혁명당국은 성당 재산을 몰수하는 과정에서 부속 수도원을 해체해버리고 신축된 성당마저 불필요한 것으로 판단했다.

이런 세속적인 생각은 수플로의 거대한 바실리카를 다른 용도로 사용할 수 있을 것이란 생각으로 발전했다. 수플로가 성당을 이교도의 신전처럼 설계했기 때문이다. 곧이어 대성당은 팡테옹(Panthéon)으로 바뀌어 프랑스의 자유를 지키기 위해 목숨을 잃은 위대한 인물들의 묘지가 되었다. 예술사가이며 평론가였던 카트르메르 드 켕시(Quatremère de Quincy)에게 대성당을 팡테옹으로 바꾸는 임무가 맡겨졌다. 그의 주된 임무는 무덤처럼 음침한 분위기가 흐르도록 많은 창문을 가리는 것이었다. 한편 다비드는 새로운 영웅들의 시신을 팡테옹으로 옮기는 장엄한 장례행렬을 기획했다. 위인의 시신을 팡테옹에 옮긴다는 생각 자체가 고대 로마의 유물이었기 때문에 장례행렬은 전반적으로 고전적 분위기를 띠었다. 그러나 다비드의 철학이 그랬듯이 장례식이 완벽한 신고전주의식으로 진행되지 않았다. 군중에게 감동과 충성심과 열정을 불러일으키며 새로운 자의식과 자부심을 심어주는 장례식이 되어야 했다.

1791년 7월에 시행된 최초의 장례의식은 볼테르의 몫이었다. 계몽시대의 이 위대한 철학자는 1778년에 세상을 떠났지만 혁명의 지도자들이 볼테르를 글로써 인권과 관용과 합리적 정신을 일깨워준 혁명의 스승으로 존경했기 때문이었다. 그들은 볼테르의 시신을 파냈다. 그리고 그의 시신을 장엄한 마차에 싣고 팡테옹으로 옮겼다. 고대 로마인처럼 옷을 입은 조객들이 마차의 뒤를 따랐다. 마치 전쟁터에서 시신만 고향으로 돌아온 영웅의 장례식과도 같았다. 다시 3년 후 비슷한 규모의 장례식이 작가이며 철학자이던 장-자크 루소를 위해 거행되었다. 이상적 교육론, 자연인, '고결한 야인(野人)', '사회계약론' 등의 루소는 낭만주의의 스승이었다. 볼테르의 조상(彫像)에는 불멸성을 상징하는 관이 씌워졌던 반면에, 자연인 루소의 조상은 나무 그늘에 앉은 모습으로 팡테옹에 옮겨졌다.

혁명 이전의 이런 위인들은 모두에게 영웅이었고 평화를 사랑한 인물이었다. 그러나 혁명의 영웅들, 또한 다비드가 그림의 주제로 삼은 영웅들을 위한 유사한 제전은 논란 속에서 기획되었다. 국왕의 처형에 찬성표를 던진 대가였을까? 국왕이 1793년 1월 단두대에 올라서기 전에, 옛 왕실 친위대원에게 살해당한 혁명의회의 귀족대표인 미셸 르 펠티에

드 생파르조가 첫번째 시혜자였다. 국왕 살해의 충격에서 비롯된 순교였기 때문에 성대한 장례식을 치르기에 합당했다. 두번째 시혜자는 급진적 의원으로 '민중의 친구'라 불리던 장 폴 마라였다. 마라는 배신자 샤를로트 코르데에게 살해당했다. 두 사람을 주제로 삼은 다비드의 그림들은 혁명의사당으로 사용되던 옛 극장에서 의장석의 양 옆을 장식했다. 두 그림에서 주인공들은 벌거벗은 모습으로 묘사되었고, 죽은 그리스도의 성흔처럼 상처가 확연히 눈에 띤다.

그러나 그 점을 제외하고 두 그림은 상당히 다르다. 르 펠리티에의 경우 시신을 거의 드러내고 있다. 다비드가 그의 장례식을 직접 준비하면서 시신을 여러 번 보았기 때문일 것이다. 또한 시신 위에 매달린 칼은 그의 살해자를 상징하는 동시에 국왕의 처형에 찬성표를 던졌다는 사실을 암시하는 것으로 해석된다. 이런 문학적 표현이 마라의 경우에는 불가능했다. 무엇보다 그는 뜨거운 7월에 암살당했기 때문에 시신을 오래 보존할 수 없었다. 게다가 민중의 영웅을 위한 대대적인 장례식이 계속해서 보류되었다. 마라의 숭배가 자칫하면 혁명 지도자들을 향한 거부로 발전할 수도 있다는 우려 때문이었다. 마라를 진정으로 존경했던 다비드는 '숨을 죽여가며' 마라를 그렸다. 고결하면서도 비장한 분위기로 만인에게서 마라를 향한 존경과 연민을 끌어내려 했다(그림40).

그의 상처에서는 여전히 피가 흐르고, 그가 피부병을 완화시키려 자주 사용하던 욕조에 누워 있다. 그는 일을 하고 있었다. 민중의 복리를 위해! 제단장식의 기증자인 양 다비드라는 서명과 헌정이 뚜렷이 새겨진 나무상자와 욕조에 누운 마라의 상반신을 중심으로 한 전체적인 구도는 죽은 그리스도를 떠올리게 하는 세속의 '피에타'이다. 물건들도 관객의 감정을 자극한다. 살해자의 칼과 마라의 깃펜, 그녀가 마라에게 도움을 청하는 거짓 편지와 마라가 그 전쟁 미망인에게 보내는 지폐와 약속어음이다.

그러나 겉으로 드러난 것만큼 감추어진 것도 많다. 마라의 왜소하고 병든 몸만이 감추어진 것은 아니다. 코르데는 구걸 편지만 보낸 것이 아니라 혁명의회에 불충한 망명자들에 대한 정보가 담긴 편지도 보냈었다. 급진적인 파벌이 권력을 장악하고 공포정치로 후세에 알려진 폭력

적인 숙청을 단행하자 상대적으로 온건주의자들은 망명의 길을 택할 수
밖에 없었다(마라는 공포정치의 열렬한 지지자였다). 다비드의 그림은
냉혹하고 무자비한 정치적 이상주의자를 성인으로 미화시키며 비탄에
잠긴 민중을 위로하려고 애쓴 조작된 걸작이었다. 이런 감정의 조작으
로 다비드는 고전주의적 전통의 굴레를 깨뜨렸다.

혁명의회의 지도자 로베스피에르는 "13살짜리 영웅은 프랑스에만 있

40
자크-루이
다비드,
「마라의 죽음」,
1793,
캔버스에 유채,
165×128cm,
브뤼셀,
왕립미술관

다!"라고 말했다. 다비드가 세번째이자 마지막으로 그린 혁명의 순교자
에게 주어진 찬사이다. 반란을 진압하려는 공화국 군대에 참가하기 위
해 경기병(輕騎兵)으로 위장한 소년 조제프 바라였다. 1793년 말 소년이
죽었다는 소식이 파리에 전해졌다. 민중의 감정을 다독거리고 혁명정부
를 지키려는 계획으로 로베스피에르는 성대한 장례식을 치르고 소년의
시신을 팡테옹에 안장하기로 결정했다. 다비드의 기획대로 장엄한 행렬

과 그림이 준비되었다. 조국을 위해 순교한 소년의 성대한 장례식은 살인과 기요틴을 동원한 로베스피에르의 공포정치 전술과도 일치하는 면이 있었다.

1794년에는 6주 만에 약 1300명이 목숨을 잃었다. 그러나 혁명정부의 주장에 따르면, 바라의 희생에서 보듯이 어린아이처럼 순수한 사회로 만들기 위해서 어쩔 수 없는 희생이었다. 죽는 순간까지 "공화국 만세!"라고 외쳤고 봉급을 꼬박꼬박 어머니에게 보냈다는 소년은 지극한 효성의 표본이기도 했다. 어머니와 아들의 관계처럼 국가와 가족은 하나였다. 이무렵 로베스피에르는 엄한 '초월자'로서의 국가, 즉 피의 숙청으로라도 완벽한 사회를 만들겠다고 선언하고 있었기 때문에 소년은 순교자인 동시에 새로운 집단의 탄생을 상징하는 우상으로 미화되었다. 소년을 승리자의 모습으로 팡테옹에 안장시키기 위해 다비드는 성대한 행렬을 준비했다. 아들의 유해를 든 어머니들이 뒤따르고, 그들의 초상을 그린 깃발로 죽어간 사람들의 명복을 빌 예정이었다. 그런데 이 계획이 갑자기 취소되었다. 최후의 순간에 공포의 기요틴이 로베스피에르를 덮쳤기 때문이었다.

자살 실패 후 다비드와 만나 "당신이 독을 마신다면 나도 마시겠소!"라는 유명한 말을 남기고 로베스피에르는 기요틴에 희생되었고, 다비드는 감옥에 갇혔다. 하지만 이 피비린내나는 사건에서도 다비드가 그린

바라의 그림은 살아남았다(그림41). 아직 솜털도 벗지 못한 어린 소년의 죽음을 감동적으로 묘사한 그림이었다. 발가벗고 있지만 성기를 교묘하게 감춘 자세여서 거의 중성처럼 보인다. 로베스피에르가 깊이 감췄던 성정(性情)에 경의를 표한 것일까? 동성연애자처럼 보이기도 한다. 그러나 소년은 죽어가면서 삼색 기장을 예수의 수난상이라도 되듯이 꼭 쥐고 있었다. 감상적이고 관능적인 멋이 결합되어 성화(聖畵)에 가까운 분위기를 자아내는 그림이다.

감정표현과 단순성을 강조함으로써 이 그림은 아카데미의 신고전주의 한계를 뛰어넘었다. 그후, 정확히 말해 감옥을 나온 후부터 다비드가 지향한 길은 무엇이었을까? 다비드는 금세 출옥했다. 그는 공포정치에서 크게 두려움을 느끼지 않은 듯했다. 명망이 높았던 만큼 정치인들에게 쓸모있는 존재였던 것이다. 게다가 그는 실타래처럼 얽힌 혁명적 정치상황에서 능수능란하게 처신했다. 집정내각(1795~99년까지 프랑스 혁명정부로 5명의 총재로 구성-옮긴이) 시절에 그는 옛날로 돌아가 화해를 상징하는 고전적 주제를 즐겨 그렸다. 피의 충돌을 중단시키려 싸움판에 뛰어든 사비니 여인들을 생각해보자.

다비드는 이 그림을 감옥에서 시작해서, 나폴레옹 보나파르트가 쿠데타로 집정내각을 전복시킨 해인 1799년에 끝냈다. 대부분의 프랑스인이 그랬듯이, 다비드도 이탈리아와 이집트에서 명성을 떨친 야심찬 군사령관에게 매료되었다. 그러나 로베스피에르가 몰락한 후 나폴레옹도 잠시 투옥되었지만, 1789년의 기본원칙을 보존하면서 굳건한 정부를 만들어갈 수 있는 유일한 희망인 듯했다. 대혁명의 유산이었던 공포정치로 되돌아갈 수는 없었다. 시민의 권리는 고사하고 온 시민이 정치적 이익을 위해 이용당했을 뿐 아니라, 시민대표로 자처한 지도자들이 서로에게 칼을 겨누지 않았던가. 나폴레옹은 다비드에게도 최고의 희망이었다. 처음에는 제1통령으로, 1804년부터 15년까지는 황제로서 나폴레옹은 다비드의 막강한 후원자가 되었다.

나폴레옹은 낭만주의 시대를 대표하는 영웅이자 천재였다. 그 이상의 인물은 없었다. 물론 나폴레옹이 낭만주의의 전형이라 자처한 적은 없었지만 그의 명성은 낭만적 처신으로 더욱 높아갔을 뿐만 아니라 낭만주의를 활짝 꽃피우는 데도 크게 기여했다. 그는 자수성가한 사람이었

41
자크-루이
다비드,
「바라의 죽음」,
1794,
캔버스에 유채,
119×156cm,
아비뇽,
칼베 미술관

다. 꿈을 실현시킨 절대적인 표본, 즉 무명에서 입신해 엄청난 위업을 이루어낸 인물의 전형이었다. 처음에 그는 2가지 이상(理想), 즉 공화국에 대한 헌신적 충성과 명예로운 군인상을 보여주었다. 시민들에게 용기를 북돋워주며, 누구나 원대한 일을 해낼 수 있다는 믿음을 심어주었다. 그가 지휘한 전쟁들, 하나의 유럽 제국을 만들려는 꿈은 그에게 힘을 더해주는 마법의 샘이었다. 그는 개인의 권능이라는 혁명의 이상을 실현해낸 사람이었다. 적어도 권력을 유지하고 있던 동안에는 이런 신비감과 구원자적 이미지를 잃지 않았다.

하지만 그는 권력을 끝없이 확대한 독재자이기도 했다. 프랑스 밖에서 자유를 추구한 혁명의 이념에 공감한 블레이크, 워즈워스, 베토벤 등에게 나폴레옹의 행동은 배신으로 여겨졌다. 프랑스에서도 나폴레옹의 계획들은 군사원정의 실패로 인해 무너지기 시작했다. 전쟁에 필연적으로 수반되는 고통으로 저항의 기운까지 꿈틀거렸다. 하지만 나폴레옹은 우군에게나 적군에게나 매력적인 인물이었다. 패전과 유배로도 그의 마법은 쉽게 수그러들지 않았다.

이 모든 것이 당시의 회화에 고스란히 반영되었다. 영광의 시대에 나폴레옹의 이미지는 영웅처럼 묘사되었고 역사와 신화의 영웅들과 비교되었다. 그러나 전통적인 전쟁 영웅의 모습은 아니었다. 거의 언제나 부상당한 병사를 연민의 눈으로 바라보는 인간적 감정을 지닌 사람, 시민의 행복을 위해 전쟁터에서도 고뇌하는 인물로 그려졌다. 형세가 바뀌면서 다른 얼굴들이 나타났다. 평범한 군인들, 반항적인 신병들, 걱정하는 가족, 부상당한 퇴역군인들, 파리의 거지들이었다. 추락할 때까지 추락한 군중의 얼굴도 있었다. 어떤 의미에서 그들이 새로운 영웅이었고 순교자였다. 하지만 나폴레옹을 낭만주의의 영웅으로 신격화시킨 사건은 바로 그의 몰락이었다. 상실을 향한 낭만주의자들의 염원이 그대로 집약된 사건이었기 때문이다.

나폴레옹에게 공식화가, 즉 선전기구의 수장으로 임명받기는 했지만 다비드는 혁명시대처럼 순발력 있게 대처하지 못했다. 더구나 당시 상황을 묘사하는 힘에서나 활력에서 그를 능가하는 제자들이 있었다. 그 중 가장 뛰어난 제자가 앙투안-장 그로(Antoine-Jean Gros, 1771~1835)였다. 그로는 젊은 나폴레옹의 모습을 그렸다. 열망과 단호한 의지

가 엿보이는 군사 지도자의 모습이나 아직은 전능한 독재자의 모습이 아니었다. 「아르콜라 다리의 나폴레옹」(그림42)은 정치가라기보다 결단력 있는 군인의 모습이다. 1796년 첫 이탈리아 원정에서 나폴레옹은 대승을 거두었다. 하지만 원래 지원병에 불과했던 까닭에 제대로 훈련도 받지 못한 군사들은 굶주림과 싸워야 했다. 그는 "적의 창고를 정복하느냐 않느냐는 너희에게 달렸다. 원한다면 쟁취할 수 있으리라"라는 유명한 연설로 군사들에게 풍족한 여물을 약속하며 그들을 독려했다.

그러나 아르콜라 다리를 앞에 두고 군사들은 맞은편에서 날아오는 섬뜩한 포화에 겁을 먹고 그를 따르지 않았다. 당시 이탈리아에 체류하고 있었던 그로는 그 장면을 직접 목격했고, 군사들의 머뭇거림이 못마땅한 듯 입술을 꼭 다물고 뒤를 돌아보는 사령관을 대담하게 스케치했다(그림42). 그로가 나폴레옹을 가장 치밀하게 선전한 화가로 여겨지는 이유를 짐작할 수 있는 초상화다. 어쨌든 초기에 그린 이 초상화는 침묵속 절규에 불과했다. 그러나 보다 완성된 초상화가 1801년의 살롱전에 첫선을 보였을 때 나폴레옹의 권위는 확고한 것이었다. 같은 해에 다비드가 완성한 「생베르나르 관문을 넘는 나폴레옹」(그림36)에서는 고뇌와 사실성을 읽을 수 없다.

나폴레옹의 제2차 이탈리아 원정에서는 알프스를 넘는 것이 결정적 고비였다. 1800년 5월 프랑스군은 겨울의 잔설을 뚫고 힘겹게 알프스를 넘었다. 대포를 썰매에 싣고 알프스를 넘어 마렝고에서 오스트리아군을 무찌르고 이탈리아 북부를 점령했다. 알프스 횡단은 그야말로 악몽이었다. 패배 직전에 승리를 낚아챌 수 있었다. 그러나 파리로 전해진 나폴레옹의 전문은 교묘하게 각색되어 있었다. 결국 다비드에게 그런 그림을 그리게 만든 장본인은 바로 나폴레옹이었다. 실제로는 지역민의 안내를 받으며 노새를 타고 후방에서 관문을 넘었지만 나폴레옹은 선두에서 말을 타고 지휘한 것처럼 묘사되었다. 과거에 알프스를 넘었던 영웅들과의 비교로 그의 권위는 높아졌다. 따라서 보나파르트라는 이름이 한니발과 카를로스 마그누스(샤를마뉴 대제)의 이름과 더불어 바위에 새겨져 있다. 다비드는 힘겹게 전진하는 군사들을 배경에 어렴풋이 그려넣었다. 자연을 정복한 그들의 인내가 나폴레옹을 더욱 전설적인 인물로 만들어주었다. 1806년 평론가 쇼사르(P. J. Chaussard)는 그해 살

롱전에 전시된 한 화가의 아주 사실적인 그림을 평가하며, "자연의 힘을 물리친 사람들, 한마디로 자연의 힘을 이겨낸" 군사들의 노고에 찬사를 보냈다. 그리고 한 영웅이 그런 불가능한 일을 가능하게 해주었다고 덧붙였다. "역사에 기록된 모든 영웅을 능가하는 한 영웅이…… 대담하게 알프스 횡단을 시도했다. ……그의 천재적 발상에 용기를 얻고 그의 용기에 감동한 군사들은 기꺼이 그의 뒤를 따랐다. ……이런 지도자를 둔 프랑스인에게 불가능한 것이 있을 수 있겠는가."

나폴레옹은 자신에게 쏟아지는 이런 찬사를 제지하지 않았다. 오히려 다비드가 시작한 공화국 영웅들의 전시실을 확대해 나갔다. 이탈리아 원정이 성공하는 데 결정적 역할을 한 '마렝고의 사자', 드세 장군을 잊을 수 없었다. 오스트리아군을 기습공격해 전세를 바꿔놓았지만 안타깝게 전사한 장군이었다. 나폴레옹은 롬바르디아의 화가 안드레아 아피아니(Andrea Appiani, 1754~1817)—밀라노의 많은 자유주의자처럼 프랑스군을 환영했다—에게 드세 장군을 추모하는 그림을 주문했다(그림43). 아피아니의 정교한 그림에서 장군은 여전히 살아서 명령서를 읽고 있는 모습이다. 옆으로 선 자세(고인의 초상에서 사용된 전통적 원칙), 그리고 저 멀리서 옛 영웅과 추격전을 벌이는 죽음의 신을 통해서 사후에 그려진 초상화라는 것을 짐작할 수 있다.

터번을 쓴 두 명의 맘루크족에서 알 수 있듯이 배경도 이탈리아가 아니라, 그가 '공정한 술탄'이란 애칭을 얻었던 이집트다. 칼집에 칼을 넣은 민간인 복장의 그는 평화의 사도처럼 보인다. 따라서 나폴레옹과 더불어 다른 나라를 침략하는 과정에서 목숨을 잃었다는 사실은 다른 기억들과 신화들로 덮어진다. 이와 비슷한 조작이 다른 그림들에서도 발견된다.

"그리스와 트로이의 신들에게 작별을 고하고, 지상의 형제들과 함께 호흡하려고 구름에서 내려온 영웅들을 환영하라." 1801년 시인 크뢰즈 드 레세르가 나폴레옹의 승전을 환영하는 한 모임에서 읊었던 시는 대략 이렇게 요약된다. 시의 제목부터 당시 유럽 전역에서 인기를 끌던 오시안(Ossian)의 서사시를 떠올리게 한다. 자욱한 안개와 달빛에 감싸인 북유럽에서 핑갈과 그의 아들 오시안이 벌인 무훈을 노래한 구슬픈 시가(詩歌)를 스코틀랜드의 제임스 맥퍼슨이 편집해 1760년대에 출

42
앙투안-장 그로,
「아르콜라
다리의
나폴레옹」,
1796,
캔버스에 유채,
73×59cm,
파리,
루브르 박물관

간한 대서사시이다.

　아무런 역사적 근거도 없는 허구에 불과했지만 나폴레옹은 이 서사
시를 무척이나 애독했다. 심지어 말메종에 마련한 아내의 서재에 그 음
유시인의 초상화까지 걸어두었고, 켈트족과 그의 혈연관계를 추적하려
켈트 연구소까지 창설할 정도였다. 한편 다비드의 제자, 지로데는 나폴
레옹의 열정을 기회로 삼았다. 그의 후원자이던 나폴레옹을 위해 죽어
간 사람들을 영웅화시킴으로써 그들을 잃은 슬픔을 잊게 해주고 싶었

43
안드레아
아피아니,
「드세 장군」,
1800~1801,
캔버스에 유채,
115×88cm,
베르사유 궁
국립미술관

다. 그러나 그들을 신화 속의 엘리시온(선량한 사람들이 죽은 후에 사
는 곳-옮긴이)에 옮겨놓음으로써 희생에 따르는 아픔까지 대폭 잊혀
지고 말았다.

　말메종 저택을 장식하기 위해 주문된 그림들 가운데 하나로, 지로데
가 1802년에 그린 그림에서 드세 장군은 혼령으로 변한 프랑스 영웅들
가운데 한 자리를 차지한다(그림44). 이 복잡한 우화는 당시 정치상황을
상징적으로 보여준다. 물론 그런 정치 분규가 곧 독재로 정비되었지만

말이다. 그림의 제목에서 짐작하듯이, 프랑스 영웅들의 혼령은 "승리의 여신들의 안내를 받아 하늘의 엘리시온으로 올라간다. 그곳에서 오시안과 그의 용맹한 전사들의 혼령이 영원한 삶과 영광을 찾아 멀리까지 찾아온 그들을 위해 평화와 우정의 축전을 마련해준다." 나폴레옹 전쟁을 끝내기 위한 협상의 조짐이 엿보일 때 지로데는 이 그림을 그렸다. 그러나 영국은 여전히 강력히 저항했다.

그림의 한가운데에서 오시안이 드세 장군를 맞아들인다. 한편 이집트에서 사망한 클레베르 장군은 핑갈에게 인사를 건네면서도 드세가 승리의 전리품을 높이 쳐드는 것을 돕는다. 오시안의 소녀들이 프랑스 영웅들을 뜨겁게 환영한다. 한편 승리의 여신은 공중을 선회하며 켈트인에게는 평화의 상징인 헤르메스의 지팡이를 건네주고, 프랑스인에게는 정복의 상징물들을 건네준다. 기억해야 할 지도자들만 있는 것은 아니다. 경기병, 공병, 용기병(龍騎兵), 추격병 등 각 계급을 대표하는 병사들도 고유한 제복을 입은 모습으로 그려졌다.

양심의 가책 때문이었을까? 나폴레옹은 이 그림에 긍정적으로 반응했다. 그러나 상실감을 복잡하게 정당화하고 전쟁터의 용맹을 전설로 미화했으며 패전국에 관대한 프랑스군으로 묘사한 것이나, 다비드의 지적대로 수정인간처럼 섬뜩하고 창백한 켈트인의 얼굴과 하늘이라는 무대는 현실감을 떨어뜨렸다. 전쟁의 진실을 감춘 것이다. 1813년 앵그르는 다시 오시안의 영웅들을 등장시키며 다시 한 번 민중을 망각의 세계로 초대했다. 한 해 전, 나폴레옹은 러시아에서 참담한 모습으로 퇴각해야만 했다. 멀리 떨어진 나라에서 혹독한 기후에 패배한 나폴레옹은 '유령'의 군사들에게 후퇴를 명령할 수밖에 없었다.

앵그르의 「오시안의 꿈」(그림45)은 당시의 참담한 후퇴와 아무런 관계도 없어 보였지만, 거꾸로 생각하면 그 당시의 상황을 완벽하게 보여주는 그림이기도 했다. 외견상 이 그림은 이탈리아에서의 승전을 기대하며 주문한 두 그림 중 하나였다. 나폴레옹이 교황의 땅을 합병하고 교황을 지상에서 지워내려는 침략전쟁이 있을 예정이었다. 그가 최후로 시도한 월권행위의 극치였다. 따라서 그가 로마에 승리자로 입성한 후 잠을 자게 될 바티칸 궁의 침실 천장을 장식할 그림이었다.

하지만 이 그림은 숙면을 도와주는 최면제 이상의 효과가 있었다. 말

44
안-루이
지로데 드
루시-트리오종,
「프랑스 영웅들의
혼령을 맞이하는
오시안」,
1802,
캔버스에 유채,
191.8×184.1cm,
말메종
국립미술관

45
장-오귀스트-
도미니크 앵그르,
「오시안의 꿈」,
1813,
캔버스에 유채,
348×275cm,
몽토방,
앵그르 미술관

메종에서 이전에 주문한 그림 가운데 하나, 즉 오시안이 하프를 연주하며 혼령들을 불러들이는 모습을 주제로 삼았던 프랑수아 제라르(François Gerard, 1791~1824)의 그림에서 영감을 얻은 앵그르는 오시안의 노래에서 마지막 부분을 주제로 삼았다. '젊은 시절의 동료들'에게 멀리 사라지라고 명령하는 장면이었다. 따라서 앵그르의 그림에서 빽빽이 늘어선 병사들은 얼음이 녹듯이 형체를 감추어가는 듯하다.

전투 장면이 통치자의 긍지를 높여주는 것처럼 영웅신화가 전쟁의 두려움을 떨쳐내기 위해 이용되었다. 그러나 화가들은 나폴레옹을 인정 많고 감상적인 지도자로 미화하기 위해서 전쟁의 공포심을 이용하기도 했다. 1800년에 파리로 돌아온 그로는 이집트 원정을 주제로 삼았다. 나폴레옹이 야파를 휩쓴 전염병의 희생자들에게 구호품을 보냈다는 그럴싸한 장면도 빼놓을 수 없다(제5장 참조). 1804년의 살롱전에 이 그림을 출품하면서 그로는 단숨에 명성을 얻었다. 이 그림에 담긴 선전적인 메시지는 분명했다.

그러나 들라크루아가 '비탄에 잠긴 위대한 영혼'이라 칭했듯이 고통을 강렬히 표현하고 그 결과를 시각화하는데 천부적인──저주받은──재능을 지녔던 그로는 자신의 감성까지 그림 속에 고스란히 녹여냈다. 그로부터 4년 후에 그린 「아일라우 전투의 나폴레옹」(그림46)에서, 그로는 고통과 죽음을 더 절실하게 표현해냈다. 1808년의 살롱전에 전시된 이 거대한 캔버스는 나폴레옹의 통치를 영원히 기념하려는 '대작'(grandes machines)의 하나로 주문받은 것이다. 1807년 2월 동프로이센에서 러시아군을 맞아 벌인 전투를 그린 것이다. 전쟁은 승리로 끝났지만 엄청난 피를 대가로 치러야 했다.

그러나 나폴레옹은 그 전쟁의 책임을 다소 벗어날 수 있었다. 러시아가 독일 땅에 대한 프랑스의 점령권을 간섭하지 않았더라면 그 전쟁은 일어나지 않았을 것이라 주장했기 때문이다. 따라서 치열한 전투가 벌어진 다음날 장교들을 이끌고 전장을 찾은 나폴레옹이 "세상의 모든 왕들이 이 끔찍한 모습을 본다면 전쟁과 정복의 야심마저 버릴 것이다"라고 외치는 모습을 그로는 캔버스에 담았다.

나폴레옹이 참화의 책임을 암묵적으로 부인했지만 이런 고결한 생각에 용기를 얻어, 그로는 전쟁의 비극을 가장 섬뜩한 모습으로 대중에게

보여주려 했던 것이다. 이 끔직한 사건의 보도가 완전히 통제될 수는 없었던 까닭에 그로의 선택은 옳았다. 전경(前景)에 죽은 사람들이 뒹굴고 있다. 사방에서 피가 하얀 눈을 붉게 물들인다. 피가 상처에서 흐르고 총검에도 묻어 있다. 물감을 듬뿍 묻힌 대담한 붓질로, 이젤에서 그린 그림이 아니라 연극무대의 배경막처럼 보인다. 그러나 놓친 것이 없다. 세세한 것까지 음울한 분위기를 자아내는 데 한몫을 한다.

이런 죽음의 무대에서 나폴레옹과 수행원들의 움직임은 무질서 속의 질서를 보여준다. 그의 매부 뮈라는 보석으로 치장한 화려한 옷을 입고 있다. 그로는 뮈라를 지나치게 화려하게 묘사한 것에 괴로워했지만, 그 때문에 나폴레옹의 수수한 옷차림과 자기성찰적인 태도가 돋보인다. 게다가 나폴레옹은 수염도 깎지 않았고 잠을 설친 듯한 얼굴이다. 그는 전쟁터에 눈길을 주지 않는다. 눈동자가 하늘을 향하고 있다. 멀리 하늘은 한바탕 눈이라도 쏟을 듯이 먹구름으로 덮혀 있다. 이런 와중에도 살아남은 병사들은 전열을 재정비하는 중이다. 죽어가는 사람들은 황제를 바라보고 의사들도 곳곳에 눈에 띤다.

주문의 조건에서 특별히 명기했듯이, "카이사르여, 저를 살려주십시오. 나를 살려준다면 알렉산드로스 대왕에 충성했듯이 당신에게도 충성을 다하겠나이다!"라고 외쳤다는 리투아니아의 어린 경비병의 모습도 보인다. 그러나 의료 지원만으로는 충분하지 않다. 초록색 제복을 입고 이국적으로 뒷머리카락을 땋아 늘인 러시아 병사들은 열등한 존재로 그려졌다. 따라서 차르의 독재에 착취당한 그들에게 인간 중심적인 새로운 질서를 전해줘야 한다.

낭만주의는 폭력을 미화했다는 비난을 받아왔다. 그러나 그로의 「아일라우 전투의 나폴레옹」은 공식적인 주문의 요구를 충족시키면서도 전쟁의 고통을 폭로했다는 것이 더 올바른 평가일 것이다. 차르의 코앞에서 벌어진 대살육의 현장은 나폴레옹에게 누구도 완전히 통제할 수 없는 역사의 힘을 깨닫게 해주었을 것이다. 물론 나폴레옹은 이 그림에서 자신의 역할에 만족했을 것이다. 하지만 그로가 나폴레옹의 주문, 즉 얼음 같은 묘지의 공허함과 참담함에 그도 압도당했다는 고백을 훨씬 넘어섰다는 결론도 피하기 어렵다. 무엇보다 전경에 평범한 병사들의 시체를 대담하게 등장시켰고, 들라크루아의 평가처럼 견

46
앙투안-장 그로,
「아일라우
전투의 나폴레옹」,
1808,
캔버스에 유채,
533×800cm,
파리,
루브르 박물관

줄 것이 없을 정도로 감동적으로 표현된 나폴레옹의 초상 때문에, 프랑스 낭만주의자들은 「아일라우 전투의 나폴레옹」을 그들의 기준으로 삼았다.

하지만 이때 다비드 화파의 분열을 감지해낸 평론가는 거의 없었다. 낭만주의자들이 그로의 그림에 매료되었다는 사실보다, 그들이 그로의 그림에서 전쟁과 나폴레옹의 야심에 따른 희생을 새롭게 깨달았다는 사실이 그들의 환멸을 올바로 설명해주는 듯하다. 그로 자신도 이 현대판 서사극이 지나치게 비극적으로 묘사되었다고 생각했지만 그도 피할 수 없는 길이었다. 나폴레옹의 몰락과 더불어 그로의 시대도 저물어갔다. 권위가 실추된 시대, 그리고 그를 무척이나 동경했던 젊은 화가들과 타협하지 못한 채 그로는 1835년 자살로 삶을 끝내고 말았다. 그로가 뛰어난 업적을 남긴 것은 사실이지만, 프랑스의 피해가 산더미처럼 늘어나고 전쟁의 피로감이 가중되기 시작될 즈음에 그로만이 평범한 병사들의 참상을 전면에 내세운 것은 아니었다.

1808년의 같은 살롱전에, 그로의 서사적인 그림과는 동떨어진 세계인 것 같지만 역시 독일 원정과 그 참상을 암시한 두 편의 다른 그림이 전시되었다. 사사로운 이야깃거리를 재밌고 감상적으로 다룬 루이-레오폴드 부아이(Louis-Leopold Boilly, 1761~1845)는 대체로 정치색 없는 그림을 그리는 화가로 알려져 있었다. 젊은 시절에 승리자 마라의 초상을 그린 적이 있었지만, 그 때문에 혁명의 불길에 휩쓸릴까 전전긍긍했던 화가였다. 그때의 경험으로 그는 나폴레옹의 선전조직과 언제나 거리를 두고 지냈다. 따라서 당시 사건을 주제로 택할 때에도 그는 나폴레옹의 관점보다 평범한 시민의 관점에서 세상을 표현했다. 황제의 군대는 징병에 크게 의존하고 있었다. 따라서 멀리 원정을 나갈 때 연령 제한의 폐해가 있을 수밖에 없었다.

살롱전에서 부아이의 「1807년, 징집병들의 출발」(그림47)을 보았던 사람들은 이런 폐해를 떠올리며, 프로이센의 참상까지 기억에 되살렸을 것이다. 파리 생드니 문 아래를 지나가는 각양각색의 사람들은 활기찬 모습이다. 그러나 역설적인 표현이다. 허름한 차림에 규율도 없어 보인다. 이런 사실은 오른쪽 끝에서 개에게 몸을 의지한 채 맹인 옆에 서 있는 한 남자의 모습으로 집약되어 있다. 이 그림의 짝인 부아이의

47
루이-레오폴드
부아이,
「1807년,
징집병들의
출발」,
1808,
캔버스에 유채,
84.5×138cm,
파리,
카르나발레
미술관

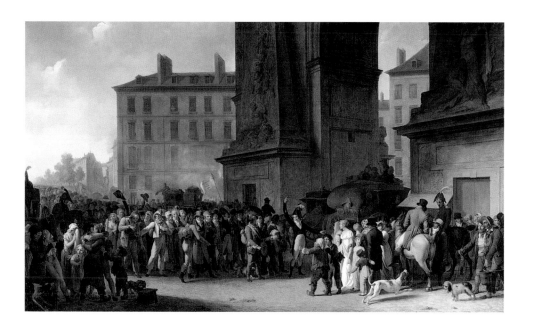

「나폴레옹군의 소식지를 읽는 가족」(그림48)은 지도를 보며 연구하는
할아버지와 아버지의 모습으로 독일 전선에 아들을 보낸 가족의 근심
을 보여준다. 이 그림의 전경에도 풍자가 보인다. 아이들은 전쟁놀이를
하며 개와 실랑이를 벌인다. 하지만 전반적으로는 끊임없이 들려오는
전투소식으로 근심에 짓눌린 듯한 분위기이다.

완전히 반대의 관점에서 그려진 것이긴 하지만 부아이의 그림은 「시
골 정치인들」(1806)이나 「워털루 급보를 읽는 첼시의 연금수령자들」(그
림38)과 같은 윌키의 이야기식 그림들과 비교될 수 있을 것이다. 부아이
의 징집병이나 윌키의 정치인은 정말로 자신들이 무슨 짓을 하고 있는
지 알고 있었을까? 그들이 민중 혁명세력의 표본이었다면 민중들에게
얼마나 큰 신뢰를 주었을까? 그런데 부아이의 그림에서 걱정에 사로잡
힌 가족을 지켜보는 나폴레옹의 흉상은 다른 의문을 떠올리게 한다. 누
가 진정한 영웅인가? 황제인가 아니면 징집된 소년병인가? 나폴레옹이
개인의지를 실현해 보인 최고의 표본이라면 그의 야심에 동원된 무수한
개인들은 대체 무엇인가? 그들은 어떤 선택을 했는가? 그들의 운명은
누가 결정했는가? 대혁명을 계기로 민중은 집단의지의 표현으로 지도자
를 탄생시켰다. 그러나 그 계약은 영원할 수 없었다. 테오도르 제리코는
그 계약이 산산조각 나는 것을 그림으로 표현했다.

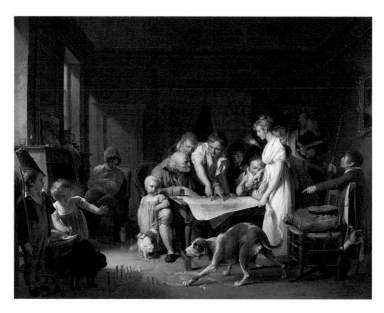

48
루이·레오폴드
부아이,
「나폴레옹군의
소식지를 읽는
가족」,
1807,
캔버스에 유채,
44.4×58.5cm,
세인트루이스
미술관

스무 살 아래의 제리코는 제2의 그로가 되었다. 제리코는 위대한 역사화가가 되고 싶었다. 성공을 앞당겨 줄 국가적 후원과 서사시적 사건을 꿈꾸었다. 그러나 그는 너무 늦게 태어났다. 그가 성년이 되었을 쯤에는 제국이 파국의 단계에 들어서 있었고, 따라서 그에게 영감을 줄 만한 사건이 일어나지 않았다. 그가 1812년에 그린 「황실 친위대의 추격병 지휘관」(그림49)이 영화(榮華)를 향한 마지막 질주라고 해석하는 평론가들이 적지 않다. 그러나 이 그림에서는 필사적인 몸부림이 읽힌다. 흰 군마가 뒷다리로 서있다. 불길과 연기의 소용돌이에서 갈피를 잡지 못하고 겁에 질린 모습이다.

한편 제리코가 십중팔구 모델로 삼았을 그로의 「아르콜라 다리의 나폴레옹」(그림42)의 나폴레옹처럼 지휘관은 칼을 아래로 내린 채 뒤를 돌아본다. 그러나 그는 의혹에 가득 찬 것처럼 생각에 잠긴 표정이다. 19세기 중반, 역사학자 쥘 미슐레(Jules Michelet)는 "그는 우리에게 눈길을 돌리며 '이번에는 죽겠구나!'라고 생각한다"고 말했다. 제리코는 살롱전에 이 그림을 「M. D.의 초상」이라는 제목으로 전시했다. 모델이었던 알렉상드르 디외도네 중위의 암호명이었다. 실제로 그는 다음해 12월 러시아에서 전사했다. 정확한 신분을 감춘 탓에 그 인물은 더 포괄적이고 전형적으로 보였다. 그러나 나폴레옹군이었다면 얼마나 오랫동안 버티며 싸울 수 있었을까? 그 대답은 2년 후에 주어졌다. 나폴레옹이 처

음으로 패전한 때였다.

　제리코는 살롱전에 출품할 「전장을 떠나는 부상당한 중기병(中騎兵)」(그림50)을 그렸다. 앞 그림에서 대참사를 예고하는 불기둥이 여기에서는 현격하게 줄어들었다. 게다가 도주하는 중기병의 상처도 거의 눈에 띄지 않는다. 핏방울이 그의 관자놀이에 약간 맺혀 있을 뿐이다. 따라서 육체의 상처보다 정신적 상처가 더 깊다고 말할 수 있다. 프랑스 시골길을 힘겹게 걸어가는 패잔병들의 긴 행렬이 배경에서 보이듯이 말이다.

　제리코의 인물들은 그 시대의 사람들이었다. 커다란 캔버스에 실물보다 크게 그려지기는 했지만 그들은 운명과 양심이라는 내면의 문제로 고뇌한다. 의혹에 찬 표정은 알프스를 넘는 정복자(그림36)의 모습과 너무 다르다. 따라서 집단의지의 표현이 아니라 개인적 느낌의 표현이라 할 수 있다. 제리코는 두 인물을 본연의 모습으로 그렸다. 대다수의 프랑스인들이 느끼는 감정을 솔직하게 그려냈다. 화가로 성공할 꿈을 접고, 정치적 신념보다는 모험을 즐기고 싶은 생각에 제리코는 왕실 기병 연대에 입대했다. 그러나 왕정복고로 재집권한 부르봉 왕조의 지지자가 될 수는 없었다.

　게다가 나폴레옹의 적들에게도 1815년 워털루의 패전은 비극으로 인식되었다. 개인의 비극이었고 국가의 비극이었다. 또한 워털루의 패전은 혁명적 이상의 좌절을 뜻했기 때문에 정신적 비극이기도 했다. 희생을 인정하더라도 이런 복합적인 감정을 표현할 필요성이 화가들에게 부담스런 문제로 제기되었다. 새로운 해결책을 찾아야만 했다. 제리코, 고야, 프리드리히, 그리고 그 시대에 최고의 화가로 손꼽히던 터너는 새로운 회화를 창조해야만 했다. 그들의 의식세계를 재점검해야만 했다. 바야흐로 낭만주의 운동에서 가장 거센 바람이 불기 시작한 것이다.

　제리코의 「황실 친위대의 추격병 지휘관」과 「전장을 떠나는 부상당한 중기병」은 새로운 회화에 속한다. 달리 말하면 초상화도 아니고 역사화도 아니다. 토머스 로렌스(Thomas Lawrence, 1769~1830)가 윈저 궁의 워털루 실(室)을 위해 애매한 역사적 사실에 근거해 연합군 통치자들과 전쟁 영웅들을 그린 초상화에 비해 제리코의 두 그림에 담긴 메시지가 훨씬 복합적이다. 또한 망명화가 조지 도(George Dawe, 1781~

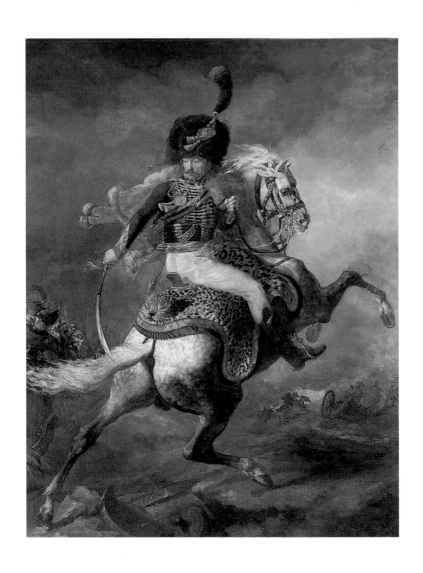

49
테오도르
제리코,
「황실 친위대의
추격병 지휘관」,
1812,
캔버스에 유채,
349 × 266cm,
파리,
루브르 박물관

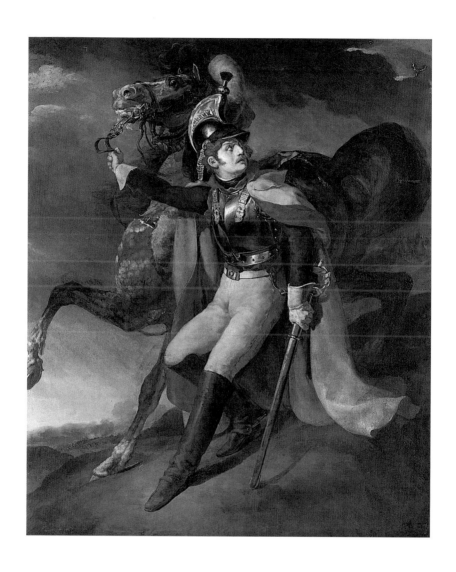

50
테오도르
제리코,
『전장을 떠나는
부상당한
중기병』,
1814,
캔버스에 유채,
358×294cm,
파리,
루브르 박물관

1829)가 로렌스와 비슷한 의도로 상트페테르부르크의 겨울궁전을 위해 그린 그림들도 제리코의 두 그림에는 비할 바가 못 된다. 그런데 두 그림은 그 시대의 감정을 적절히 표현할 새로운 수단을 찾으려는 제리코의 노력의 시작에 불과했다. 하지만 제리코만 그런 수단을 찾아나선 것은 아니었다.

영국에는 터너가 있었다. 프랑스군이 러시아로 진격한 1812년에 비슷한 절박감을 느꼈던 터너는 1802년 파리를 방문했을 때 다비드의 「생베르나르 관문을 넘는 나폴레옹」을 보았던 기억을 떠올렸다. 또한 그보

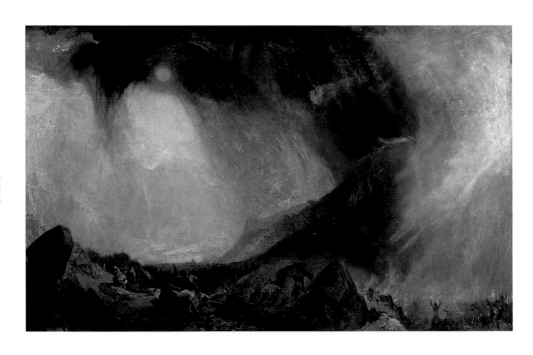

다 2년 전 요크셔에서 직접 경험한 눈보라도 기억하고 있었다. 그 시대의 문제와 고향의 운명을 깊이 걱정하던 풍경화가답게 터너는 한니발과 자신을 비교하면서 자연에 과감히 도전한 나폴레옹의 오만함에 커다란 충격을 받았다. 터너가 1812년 왕립미술원에 보낸 「눈보라―한니발과 알프스를 넘는 그의 병사들」(그림51)에서 한니발은 엄청난 곤경을 겪는다. 모든 것을 삼켜버릴 듯한 폭풍과 싸우면서도 흉폭한 알프스 부족의 공격을 막아야 한다. 순수하게 역사적인 장면이기도 하지만 나폴레옹의 오만을 신랄하게 풍자한 이 그림은 나폴레옹 몰락의 예언인

동시에, 비극적인 관계로 뒤엉킨 인간과 자연에 대한 폭넓은 성찰이기도 하다.

게다가 터너가 1815년과 1816년에 로마와 카르타고 간의 전쟁을 다시 주제로 삼은 것은 몰락한 프랑스 제국과 영국을 비교하면서 승전의 기쁨으로 지나친 오만에 빠지지 않도록 영국인들에게 경고하기 위한 것이었다. 한 해 전 전쟁터를 다녀온 후 1818년에 그린 「워털루 전장」(그림52)은 그로의 「아일라우 전투에서의 나폴레옹」(그림46)만큼이나 섬뜩할 정도로 설득력 있지만 잔인할 정도로 냉정한 그림이다. 시체들과 일반 병사들이 뒤범벅되어 누워 있다. 터너가 왕립미술원에 이 그림을 보내며 인용한 바이런의 시구에 따르면 "하나의 붉은 무덤"에서 뒹굴고 있

51
J. M. W. 터너,
「눈보라-한니발과 알프스를 넘는 그의 병사들」,
1812,
캔버스에 유채,
146×237.5cm,
런던,
테이트 미술관

52
J. M. W. 터너,
「워털루 전장」,
1818,
캔버스에 유채,
147.5×239cm,
런던,
테이트 미술관

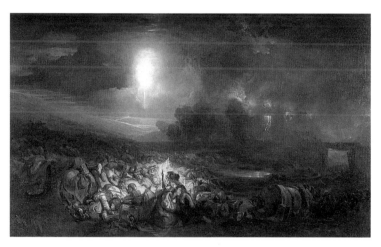

는 셈이다.

그런데 으스스한 불꽃이 솟구치며 약탈자의 접근을 막아준다. 터너의 그림은 냉정한 만큼 민주적이다. 지휘관의 모습이 보이지 않기 때문이다. 누워 있는 사람들 사이에서 움직이는 사람들은 죽은 전우를 사랑했던 사람들로 그들의 유품을 찾아 헤매고 있다.

터너는 이런 주제의 선택을 도덕적인 의무라 생각했다. 게다가 그가 즐겨 그린 풍경화는 특히 독일에서 나폴레옹에 저항하는 강력한 무기가 되었다. 독일화가들은 프랑스에 저항한 해방운동으로 죽어간 사람들을 찬양했다. 예컨대 게오르크 프리드리히 케르스팅의 「화환을 만드는 여자」(그림53)에서 보듯이 남편을 잃은 여인이 숲 속의 나무 아래에서 떡

갈나무의 작은 가지들을 꼬아, 해방전쟁으로 죽어간 영웅들의 이름이 새겨진 나무에 걸 화환을 만들고 있다. 그러나 이 기품 있는 그림은 겉보기처럼 간단하지 않다. 그 영웅들은 북받쳐오르는 슬픔을 억누르며 싸워야 했다. 그들도 자유주의자로 과거에 혁명을 지지했던 사람들이었기 때문이다. 게다가 프랑스가 퇴각한 후 독일의 각 주(州)에 들어선 정부들은 복고적인 성향을 띠었다.

따라서 해방의 영웅들에 감사는 고사하고 살아남은 영웅들까지 추방시키는 데 열중했다. 케르스팅의 그림은 1815년, 즉 해방전쟁에 목숨을 잃은 영웅들을 위한 국가적 추모행사의 가능성이 완전히 사라진 때에 그려진 것이다. 따라서 그림 속의 여인은 주변에서 쉽게 구할 수 있는 자연의 선물로나마 그들을 추모하려 한다. 이 때문에 케르스팅의 친구, 프리드리히는 1814년에 보낸 편지에서 "사람들이 목소리를 갖지 못하는 나라에서 어찌 자의식과 자부심을 가질 수 있겠는가!"라고 한탄했다. 프리드리히는 추방당하거나 체면을 잃은 해방의 영웅들을 위해 1823~24년에 직접 붓을 들었다. 복잡한 의미가 감추어진 「울리히 폰 후텐의 무덤」(그림54)이었다. 추방당해 스위스에서 삶을 끝냈던 종교개혁가 루터를 존경한 휴머니스트이자 애국자였던 폰 후텐의 300주기가 해방전쟁의 10주기와 일치했다. 프리드리히는 자유의 투사들이 즐겨 입던 옛날식 옷을 입고 폰 후텐의 묘, 정확히 말하면 폰 후텐의 후예로 부끄럽지 않았던 당시 투사들의 이름이 새겨진 묘에 경의를 표하는 한 노인의 모습을 그렸다.

낭만주의 화가들은 주로 자연과 과거에 비유해 그 시대의 메시지를 전달했다. 그러나 1815년쯤에는 그 시대의 경험을 어떻게 다루느냐는 문제가 화급하게 제기되었다. 독일의 낭만주의자, 혹은 아피아니를 비롯한 밀라노의 자유주의자처럼 에스파냐의 고야도 정부의 부패와 미신에 젖은 교회를 보면서 혁명적 이상에 공감하고 있었다. 고야는 수구적인 카를로스 4세의 궁정화가로 봉직하면서도 그들을 잔인할 정도로 빈정댔다. 따라서 프랑스가 1808년 에스파냐를 침공해 나폴레옹의 동생 조제프를 왕에 즉위시켰을 때 고야는 두 얼굴의 반응을 보였다. 그는 마드리드를 떠나지 않고 새로운 왕에게 충성을 맹세했을 뿐만 아니라 궁정화가의 역할을 계속했다. 또한 민족적 대의를 위해 싸우는 저항운동에도

53
게오르크
프리드리히
케르스팅,
「화환을 만드는
여자」,
1815,
캔버스에 유채,
40×32cm,
베를린,
국립미술관

54
카스파르 다피트
프리드리히,
「울리히 폰
후텐의 무덤」,
1823~24,
캔버스에 유채,
93×73cm,
바이마르,
주립미술관

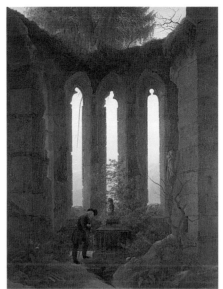

가담하지 않았다.

결국 프랑스군이 떠났지만 부르봉 왕조가 다시 왕권을 회복하면서, 독일의 해방전쟁 지도자들처럼 에스파냐의 저항운동 지도자들도 추방 당하거나 처형당했다. 물론 민족주의자들에게 고야는 프랑스에 협력한 저명인사로 비난받을 수밖에 없는 입장이었다. 고야만이 민족보다 개인 의 출세를 먼저 생각한 화가는 아니었다. 그러나 그가 공개하지 않은 에 칭 연작 『전쟁의 참화』를 살펴보면 프랑스가 에스파냐를 점령하고 있 던 동안 저지른 잔혹행위들이 냉철한 눈으로 묘사되어 있다. 「똑같을 것이다」 「이것도 아니다」(그림55) 「왜?」 등과 같이 간결하게 제목을 붙이고 무의미한 학살을 묘사한 에칭들은 개인의 무력함을 극명하게 보여준다.

무엇보다 고야의 섬뜩한 에칭은 지도자의 야심 때문에 고통받는 민중 의 어려움을 보여준다. 고야가 그 에칭들을 공개하지 않은 것은 현명한 판단이었다. 그러나 그는 「1808년 5월 3일」을 발표했다. 동일한 주제를 묘사한 매우 유명한 그림으로 당시의 고통스런 상황을 완벽하게 표현한 그림이다. 그가 남긴 글에 따르면, 그의 계획은 "유럽의 독재자에게 저 항한 혁명적 사건이나 주목할 만한 영웅적 행동을 내 붓으로 영원히 남 기는 것"이었다. 그는 복위된 페르디난도 7세에게 이 그림과 또 한 편의 그림을 위해 지원을 요청했다. 고야가 과거 집권세력에게 도움을 청한

것은 실리적인 이유였을 뿐이다. 하지만 그가 그린 그림 어느 하나도 단순히 이것만으로는 설명될 수 없다.

영웅적인 행위를 묘사한 것도 아니다. 뮈라의 군대가 마드리드를 점령함으로써 그 시민들에게 닥친 고통이 그의 주제였다. 「1808년 5월 2일」(그림56)은 광적인 학살의 현장을 적나라하게 보여준다. 에스파냐인들이 프랑스의 용병인 맘루크족을 증오하며 말에서 끌어내려 칼로 찔러 죽인다. 이 그림과 짝을 이루는 그림(그림57)은 더욱 살벌하다. 무고한 구경꾼들을 포함해서 수백 명의 민간인이 처형당했다. 총살은 한밤중까지 계속되었다. 이 그림에서 하얀 셔츠를 입은 사내는 항복이라도 선언할 듯이 겁에 질린 눈빛이다. 하지만 얼굴을 감춘 총살집행대는 피로 물든 시체더미에 시체를 더하려 할 뿐이다. 총살집행대는 기계적으로 똑같은 동작을 반복한다. 다비드의 「호라티우스 형제」(그림37)처럼 그들은 다른 행성에 사는 사람들인 듯하다.

하얀 셔츠를 입은 사내의 이름까지 알 도리는 없다. 그러나 그는 그 시대를 대표하는 순교자 중 한 명이다. 고야가 그를 앞세워 반대한 정치적 시각은 중요하지 않다. 새로이 '해방'된 조국에서 그는 환멸을 느끼지 않을 수 없었다. 그가 기대한 제도와 이상은 산산조각 나고 말았다. 그가 『전쟁의 참화』에서 묘사한 극악한 조건에서 추측할 수 있듯이 인간에 대한 신뢰마저도 사라졌다. 그로부터 몇 년 후 고야는 내면의 세계로

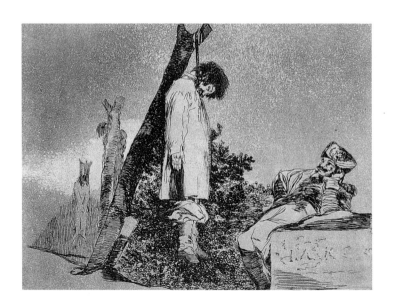

55
프란시스코 고야,
「이것도 아니다」,
『전쟁의 참화』의
도판36,
1812~15,
에칭,
15.8×20.8cm

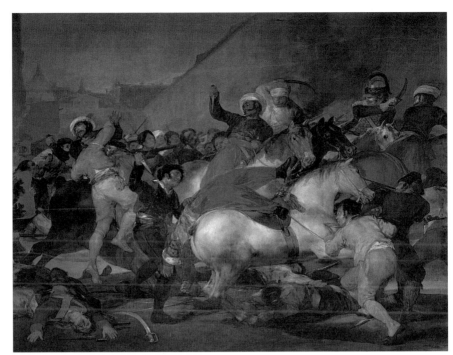

56
프란시스코 고야,
「1808년
5월 2일」,
1814,
캔버스에 유채,
266×345cm,
마드리드,
프라도 미술관

57
프란시스코 고야,
「1808년
5월 3일」,
1814,
캔버스에 유채,
266×345cm,
마드리드,
프라도 미술관

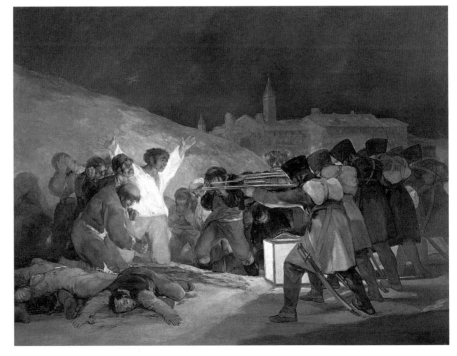

빠져들었다. 상상의 세계에서나 있을 법한 괴물들이 득실대는 세계였다. 그의 「사투르누스」(그림58)는 과거의 신이나 영웅처럼 인간의 본보기가 아니다. 자신의 자식까지 잡아먹는 괴물이었다.

제리코를 제외하고 고야처럼 상실감을 처절하게 표현해낸 화가는 없었다. 그러나 당시 제리코는 어렸다. 프랑스의 폐허를 돌아보며 절망한 만큼 분노할 수 있는 야심찬 젊은이였다. 1816년 그는 이탈리아로 떠나 그곳에서 2년을 보냈다. 그곳에서 시작했지만 중단해버린 대작, 즉 로마의 사육제 기간에 벌어진 야생마들의 경주를 묘사한 그림은 동물의 역동적 움직임으로 고전주의 회화의 장엄함을 표현해보려던 시도였다. 그후 제리코는 영웅적인 행동과 좌절된 삶에 초점을 맞추었다.

고야처럼 그도 판화에 관심을 가졌고, 새로운 기법의 석판화로 대중에 가까이 다가서려 애썼다. 전쟁에서 귀향한 상이군인을 묘사한 그의 석판화에서는 연민의 정을 읽을 수 있다. 특히 1818년경에 제작한 「러시아 철수」가 그렇다. 피로에 지친 군인들은 프랑스인 전체를 대표하지만, 그들이 자부심마저 잃지 않았다는 사실은 그와 짝을 이루는 판화, 즉 외다리의 상이군인이 루브르 궁 앞의 스위스 위병에게 시비조로 훈장을 보여주며 그에게 경의를 표하라고 요구하는 판화에서 분명히 확인된다(그림60).

왕정복고시대에, 군주제에 반대한 자유주의자들은 나폴레옹을 향한 향수에서 돌파구를 찾았다. 제리코도 나폴레옹의 혁혁한 업적, 예컨대 생베르나르 관문의 횡단과 같은 영웅적 행위들에 다시 관심을 가졌다. 그는 남미의 식민지 독립전쟁을 묘사한 판화들로 왕정에 대한 불만을 표현하며 극적인 주제를 열정적으로 찾았다. 그러나 그는 그로처럼 살롱전을 떠들썩하게 만들 만한 주제를 찾아낼 수 없었다. 오히려 그가 염원하던 역사화를 모질게 조롱하는 방향으로 나아갔다. 영웅적인 장면을 버리고, 통속적인 언론에 보도된 폭력적이고 수치스런 사건들에 눈을 돌렸다. 따라서 1817년에는 급진적인 왕당파 패거리가 유력한 용의자로 지목된 퓌알데스 치안판사 살해사건을 주제로 삼기도 했다. 또한 제리코는 완전히 다른 성격, 즉 영웅적인 사건과는 거리가 있는 식민시대를 주제로 삼았다. 왕정복고시대의 정부에 대한 불신을 노골적으로 드러내며 서사시적 역사화처럼 거대한 캔버스에 그려낼 수 있는 주제였기 때

58
프란시스코 고야,
「사투르누스」,
1820~23,
캔버스에 유채,
146×83cm,
마드리드,
프라도 미술관

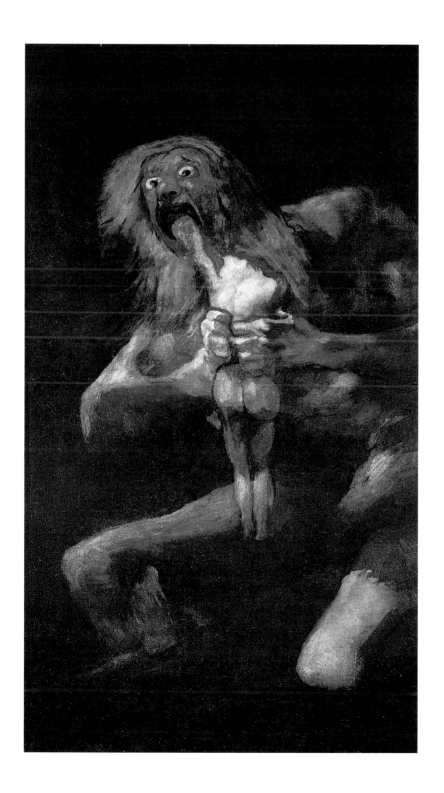

문이다.

　1816년 7월 2일, 프랑군 군인들과 세네갈 식민지 정착자들을 태운 해군 범선 메두사가 서아프리카 해안에서 좌초했다. 새로운 정부가 들어선 직후에 프랑스로 귀향한 왕당파 선장의 실수로 그런 일이 벌어졌지만 사태는 점점 악화되었다. 이틀 후, 승객들은 임시변통으로 급조한 뗏목에 옮겨졌고 승무원들은 구명보트로 옮겨탔다. 그리고 뗏목을 구명보트에서 떼어내고 승무원들만 살 길을 모색하며 해안으로 내달렸다. 그 후 뗏목에 몸을 의지한 149명의 남자와 1명의 여자는 13일 이상 상상할 수조차 없는 고초를 겪으며 바다에 표류했다. 인육으로 배를 채워야 했다. 그들은 호위선 아르고스호에서 보낸 구조선을 보았지만 구조선은 그들을 보지 못한 채 순식간에 사라졌다. 그날 늦게 아르고스호가 뗏목을 발견했을 때 겨우 15명만이 살아남아 있었다.

　그 소식이 파리에 전해지자 정부는 선장에게 관대한 판결을 내리고, 보상금을 요구한 군의관 앙리 사비니와 기관장교 알렉상드르 코레아르에 대한 책임추궁을 포기하면서 사건을 서둘러 진화시키려 애썼다. 하지만 코레아르의 도움을 받아가며 그 사건을 소재로 섬뜩한 베스트셀러를 써낸 사비니의 진술을 근거로 제리코는 1819년의 살롱전에 「메두사의 뗏목」(그림61)을 출품했다.

제리코는 특별한 작업실까지 세내어 커다란 캔버스를 사용했다. 처음에는 그 사건에서 가장 소름끼치는 장면들을 두고 고민을 거듭했지만 결국 아르고스 호를 처음 만나는 순간에 초점을 맞추기로 결정했다. 죽은 동료들의 시체를 밟고 올라서서 생존자들은 극도의 피로감을 이겨내고 저 멀리에 보이는 돛대를 향해 미친 듯이 옷가지를 흔들어댄다. 그러나 거리가 너무 멀었기에 그 결과는 불을 보듯 뻔했다. 캔버스의 왼쪽에 모든 것을 체념한 듯 주저앉아 있는 사람을 보라. 공허감과 풍자가 뒤섞여 캔버스 전체를 채운다. 예컨대 셔츠를 흔들어대는 사내의 근육으로 불끈대는 등은 아카데미에서 먼 옛날부터 최고의 걸작으로 추앙하던 벨베데르의 토르소로 알려진 석상 조각을 빗댄 것이다. 또한 고전시대의 미술에서 영향을 받은 듯 모두가 영웅처럼 근육질이다. 굶어서 피골이 상접한 모습이 아니다. 하지만 손발이 잘려나간 시신들처럼 초록빛이 감돌 정도로 핏기 없는 피부이다.

제리코가 이 그림을 그리는 동안 파리의 시체공시소를 들락대며 연구했다는 소문은 거짓이 아니었다. 실낱같은 희망마저 빼앗긴 이 사람들은 무능한 정부의 순교자들이었다. 그로의 그림이 사실이더라도 야파와 아일라우에서 죽어가는 사람들에게 희망을 주었던 나폴레옹처럼 그들에게 용기를 북돋워줄 지도자가 없었다. 평론가 오귀스트 잘이 "우리 사회 전체가 메두사의 뗏목을 타고 있다"라고 선언했듯이 제리코의 메시지는 섬뜩할 정도로 파괴적이었다. 당시 프랑스에 진정한 영웅이 없다는 사실을 그림으로 표현하고 싶었던 제리코는 이 그림에 대한 냉담한 반응에 별로 신경쓰지 않았다. 정부는 제리코의 그림을 수상작으로 선정하며 그의 비판의식을 달래려 했지만 대부분의 평론가들은 이 그림의 장르가 명확하지 않다는 것에 초점을 맞추었고, 역사적 기록으로의 정확성에도 의문을 제기했다.

제리코는 혹평했지만 왕당파들의 기준에도 영웅이 없었던 것은 아니다. 1817년 피에르-나르시스 게랭(Pierre-Narcisse Guerin, 1774~1833)이 루이 18세의 주문을 받아 생클루 성을 장식한 반(反)공화주의자 영웅들의 연작 가운데 하나인 「앙리 드 라 로슈자클랭」(그림62)은 왕당파에게 이론의 여지가 없는 영웅이었다. 바리케이드에 올라서서 부르봉 왕조의 하얀 깃발을 등에 지고 성심(聖心)의 훈장을 가슴에 단 이 잘

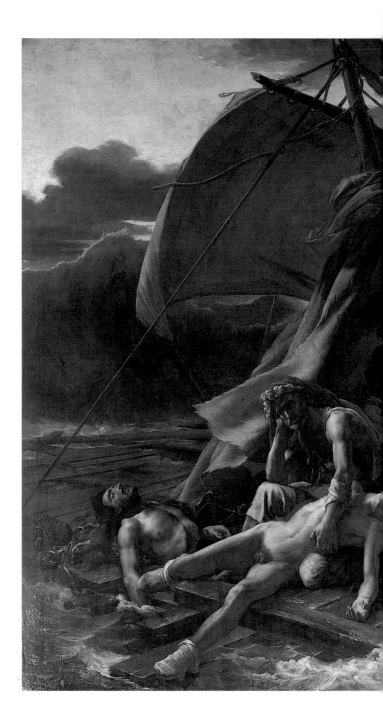

61
테오도르
제리코,
「메두사의
뗏목」,
1819,
캔버스에 유채,
491×716cm,
파리,
루브르 박물관

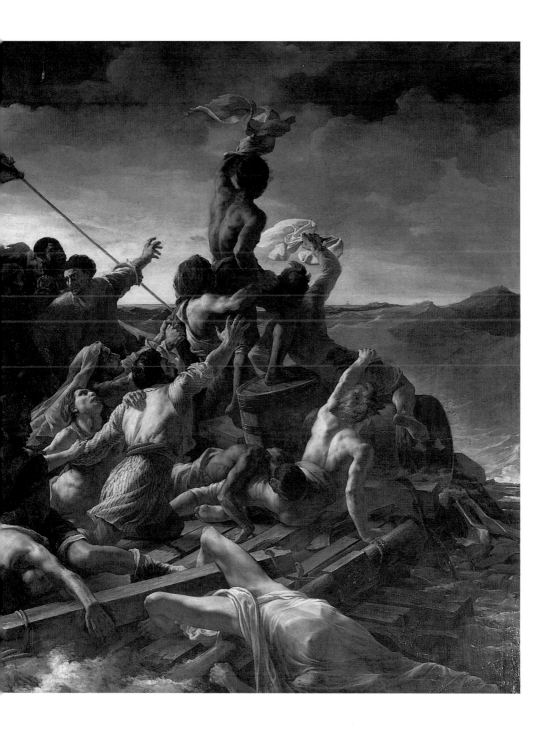

생긴 장군은 다비드와 그로의 공화주의 영웅들에 맞설 영웅으로, 왕당파에서 처음부터 부각시킨 인물이었다.

하지만 다시 들어선 군주제를 새롭게 표현해줄 화가를 찾기 어려웠다. 새로운 군주체제는 제리코의 친구인 오라스 베르네와 같은 화가들에게 압력을 가했다. 그 결과로 전후 프랑스 상황에 대한 느낌을 베르네는 1820년 「군인 노동자」(그림63)와 같은 상징적 그림에서 생생하게 표

62
피에르-
나르시스 게랭,
「앙리 드 라
로슈자클랭」,
1817,
캔버스에 유채,
216×142cm,
숄레
시립미술관

63
오라스 베르네,
「군인 노동자」,
1820,
캔버스에 유채,
55×46cm,
런던,
월러스 컬렉션

현해냈다. 나폴레옹군에서 퇴역한 사내는 농부로 일하면서 밭에서 우연히 발견한 프랑스군의 군모를 보며 생각에 잠긴 듯한 표정이다. 위로 치켜뜬 눈빛은 분노를 나타내지만 두 손을 모아쥔 팔의 근육에서는 억압된 힘을 엿볼 수 있다.

제리코가 「메두사의 뗏목」을 작업하는 것을 보고 그의 작업실을 떠난 들라크루아는 사방에서 밀려오는 두려움에 떨며 갈피를 잡을 수 없었

다. 그러나 베르네의 군인 같은 사람들이 다시 일어나 1830년의 7월혁명으로 루이 필리프를 '시민의 왕'으로 옹립했을 때, 들라크루아는 기념비적인 대작 「1830년 7월 28일-민중을 이끄는 자유의 여신」(그림64)의 전경에 제리코의 뗏목에서 나뒹굴던 시체들, 그로의 아일라우 전장에 얼어붙은 시신들을 다시 등장시켰다. 시신을 밟고 전진하는 혁명세력의 모습에서, 들라크루아가 지난 수십 년간에 있었던 사건들을 잘 알고 있었다는 사실을 짐작할 수 있다.

그랬다. 민중은 어떤 형식으로든 혁명적 사건에 연루되어 있었다. 지도자나 추종자나, 영웅이나 피해자나 마찬가지였다. 가슴을 훤히 드러낸 채 삼색기를 흔들고 총검을 쥔 자유의 여신에게서 용기를 북돋워주는 역동적인 힘이 느껴진다. 그녀의 뒤를 따르는 민중에게도 단호한 의지가 보인다. 그러나 복잡한 성격이었던 들라크루아의 작품답게 이 그림에도 여러 메시지가 중첩되어 있다. 자유의 여신이 절대적인 지도자는 아니다. 부랑아처럼 보이는 한 사내가 그녀보다 앞서 달려가고 있는

것이 그 증거이다. 그런데 중산모를 쓴 부르주아도 그녀의 뒤를 따른다. 따라서 역사화에 당시 사건이 녹아들고, 현실에 대한 우의(寓意)와 이상이 뒤섞인 예술적 표현이라 할 수 있다.

「메두사의 뗏목」처럼, 이 그림도 1831년의 살롱전에 출품되었을 때 호평을 받지 못했다. 정부가 구입해 오랫동안 민중으로부터 멀리 떼어 두었기 때문에 이 그림은 민중에게 혁명의 열정을 불어넣을 수 없었다. 루이 필리프의 새 정부도 바리케이드를 세우고 권력을 지탱하고 있었지만 민중의 힘에 바리케이트가 맥없이 무너지는 것을 보았기 때문이다.

루이 필리프의 정부가 새로운 혁명으로 무너진 1848년에야 들라크루아의 그림은 실질적으로 다시 전시될 수 있었다. 물론 루이 필리프의 예술정책은 애국적인 열정을 담아낸 그림을 옹호했다. 융통성은 없었지만 그런대로 공정한 원칙을 견지했다. 따라서 왕정복고시대에 금지되었던 첫 혁명의 열정, 또한 공화주의와 제국의 영광을 담아낸 그림들이 용인되었다. 대신 그 시대의 주역들을 절제된 방식으로 표현해야만 했다. 요컨대 루이 필리프의 시대에 나폴레옹은 영웅이자 순교자로 표현되었다. 1806년에 시작되었지만 미완성인 채 방치되었던 나폴레옹의 개선문도 그때서야 완성되고, 프랑수아 뤼드(François Rude, 1784~1855)의 거대한 조각들로 꾸며질 수 있었다. 뤼드가 1792년에 그리스·로마 시대의 전승비처럼 벌거벗은 영웅들의 모습으로 빚어낸 「지원병들의 출발」은 1830년에 조각한 거리의 혁명군들과 사뭇 달랐다.

뤼드는 세인트헬레나에서 죽음을 맞으며 '영생의 깨달음'을 얻는 나폴레옹의 모습을 조각하기도 했다(그림65). 나폴레옹이 엘바 섬에 유배 중이던 1814년에 척탄병 지휘관이었던 누아조의 주문으로 시작된 이 조각은 1847년에야 완성될 수 있었다.

1840년 루이 필리프가 나폴레옹의 시신을 앵발리드 궁에 안장하는 것을 허락함으로써 나폴레옹은 프랑스 역사의 영웅으로 정식으로 등록될 수 있었다. 월계관을 쓰고 양 어깨에 견장을 단 모습, 죽어가며 사슬을 끊어내는 독수리로 나폴레옹을 묘사한 뤼드의 조각에서 나폴레옹은 영웅적인 모습이다. 지로데와 앵그르가 황제의 죽은 병사들에 영생을 부여했듯이 뤼드도 나폴레옹을 신격화했다(그림44와 45). 그러나 이런 일련의 복권과정과 더불어, 나폴레옹을 아주 인간적으로 모습인 새롭게 평가

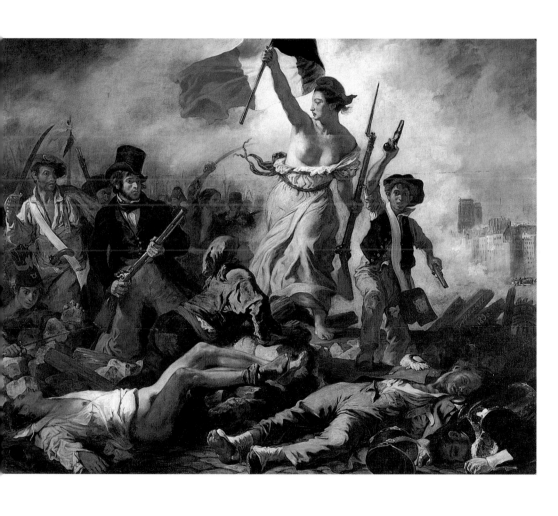

한 작품들도 등장했다. 루이 필리프에게 총애받던 역사화가로 위대함이라는 개념을 언제나 회의적으로 해석하던 폴 들라로슈(Paul Delaroche, 1797~1856)는 1848년에 생베르나르 관문을 넘는 나폴레옹을 독특한 시각으로 그려냈다(그림66).

노새는 피로에 지쳤지만 꿋꿋하게 걸음을 내딛는다. 노새에 올라탄 나폴레옹은 어딘지 모르게 초라해 보여, 다비드의 나폴레옹과는 극단

낭만주의

65
프랑수아 뤼드,
「영생을 깨닫는 나폴레옹」,
1846,
석고틀로 빚은 청동상,
215×195×96cm,
파리,
오르세 미술관

66
폴 들라로슈,
「알프스를 넘는 나폴레옹」,
1848,
캔버스에 유채,
289×222cm,
파리,
루브르 박물관

적으로 대비된다. 그러나 들라로슈가 나폴레옹에게 악의를 품었던 것은 아니다. 헤이든처럼 그도 나폴레옹이란 인물에 매료되어 있었다. 외형적으로도 너무도 닮았기 때문에 나폴레옹의 흥망을 자신의 운명에 비교했던 들라로슈였다. 위대한 인물을 인간적인 모습으로 그리더라도 우상으로서의 이미지까지 희석되는 것은 아니라고 생각했던 것이다.

나폴레옹이 파리에 안장된 그해, 영국의 역사학자 토머스 칼라일은

런던에서 '영웅, 영웅숭배, 그리고 역사에서의 영웅적 행위'라는 주제로 일련의 강의를 하고 있었다. 강의의 논점이었던 '위인에 대한 초월적 동경'을 칼라일은 "현대인들에게 가장 큰 위안을 주는 것"이라 정의했다. 칼라일이 제시한 영웅들은 주로 권위적인 성격을 띠었다. 이를테면 크롬웰, 루터, 무하마드, 나폴레옹 등이었다. 그는 이런 인물들의 공통점을 서슴없이 비교하면서 전체주의적 독재체제의 장점까지 내세

웠다.

　물론 칼라일의 이런 주장이 낭만주의자들에게 달갑게 들렸을 리가 없었지만, 영웅숭배가 일종의 종교라는 칼라일의 주장은 낭만주의자들도 인정하지 않을 수 없었다. 사실 그들은 영웅숭배자로, 이런 세속적 믿음을 떠받쳐줄 우상들을 거듭해서 창조해내고 있었다. 하지만 낭만주의 화가들에게 영웅은 무엇보다 개인의 성취, 그들이 회화에서 추구

하던 개인적 열망의 성취를 뜻했다. 이런 생각은 자유의 개념과 떼어놓고 생각할 수 없었다. 억압의 탈피를 통해서만 그들의 진정한 숙명을 실현할 수 있다고 믿었기 때문이다.

불론 본질적인 갈등이 없을 수 없었다. 그 시대의 파란만장한 역사에서 보듯이, 개인주의는 수많은 사람의 자유와 목숨을 희생한 대가로 얻어진 것이기 때문이었다. 이런 문제를 다룬 위대한 낭만주의 작품들도 적지 않다. 그러나 그런 작품들도 해결책보다는 문제점을 제기하는 데 그친다. 따라서 환멸은 필연적인 결과였고 결국 낭만주의자들은 다른 종교, 즉 자연이나 멀리 떨어진 시대나 장소로 눈을 돌리거나, 궁극적으로 기독교 신앙으로 되돌아갈 수밖에 없었다.

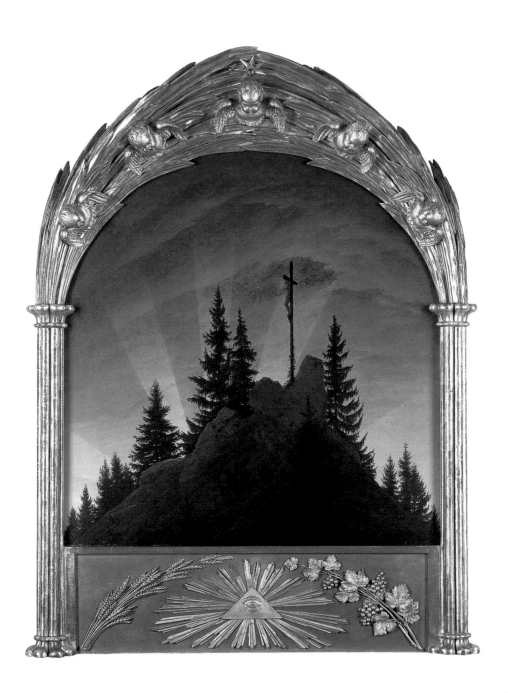

1808년 크리스마스, 즉 그의 「아일라우 전투에서의 나폴레옹」(그림 46)이 파리 살롱전에 전시되고 몇 달 후, 아주 소박한 전시회가 드레스덴에서 열렸다. 그러나 전시장인 카스파르 다피트의 작업실을 찾은 손님들은 전시회 직전에 완성된 「산중의 십자가」(그림67) 앞에서 두근대는 가슴을 억누를 수 없었다. 그 화가에 대해 알려진 것은 별로 없지만 '테첸의 제단'으로도 불리는 이 작품은 풍경을 소재로 종교적 이미지를 창조해낸 대담성으로 많은 주목을 받았다.

이 그림은 가장 위대한 낭만주의 풍경화가 가운데 한 사람의 첫 걸작인 동시에, 풍경화의 선언이기도 했다. 또한 초기 낭만주의가 일궈낸 두 가지 중요한 성취를 집약시킨 작품이기도 하다. 즉 자연을 종교로 승화시키고, 풍경화를 역사화에 필적하거나 능가하는 회화로 승격시킨 작품이었다. 물론 아카데미 이론가들도 자연이 감정에 호소할 수 있다고 인정하며, '낭만'이란 단어가 새로운 의미로 사용되기 전부터 격정적인 자연현상을 낭만적으로 묘사하기는 했지만 전통적으로 풍경화는 표현적인 그림이라기보다 모방에 불과한 그림이라 여겨지고 있었다. 당시를 풍미한 다른 위대한 풍경화가인 터너와 컨스터블도 프리드리히만큼 열정적으로 새로운 회화를 창조해내고 있었지만, 자연의 모습을 그처럼 혁명적인 그림으로 표현해내지는 못했다.

34살의 젊은 화가는 자신의 작품에 오만할 정도로 큰 자부심을 가졌다. 소품을 주로 그리던 그가 그때까지 그린 가장 큰 그림이었을 뿐만 아니라 액자까지 직접 만들었다. 하느님의 눈과 밀, 그리고 성만찬의 포도로 장식된 고딕풍의 아치가 멋들어진 액자였다. 그는 나폴레옹에 저항한 스웨덴의 아돌푸스 4세에게 이 그림을 선물할 작정이었지만, 이 그림으로 보헤미아의 성을 장식하고 싶었던 툰-호헨슈타인 백작의 설득에 넘어가 그에게 팔고 말았다. 멋진 액자 덕분에 이 그림은 정치적 색채를 씻어내고 종교적 이미지를 강렬하게 풍겼지만 풍경화인 것은 틀림없는

67
카스파르
다피트
프리드리히,
「산중의
십자가」,
1808,
캔버스에 유채,
115×110cm,
드레스덴
회화관

사실이었다. 종교적 감성이 스며든 자연 풍경이었다. 이단의 냄새는 조금도 없었다. 이 그림이 테첸으로 옮겨가기 전에 프리드리히는 드레스덴 시민에게 보여주고 싶어 전시회를 열었다.

전시된 그림들은 주도면밀하게 배치되었다. 화가의 정돈된 작업실은 전체적으로 어두운 분위기를 풍기면서 성당의 묵상실을 연상시켰다. 문제의 걸작은 제단처럼 검은 천을 늘어뜨린 책상 위에 배치되었고, 희미한 빛으로만 밝혀졌다. 하지만 예전의 제단화와는 사뭇 달랐다. 성경에 쓰인 이야기를 그린 것이 아니었다. 황혼녘의 풍경이었고 숨이 막힐 정도로 단순했다. 물론 바위산 위로 십자가가 높이 치솟아 있었지만 십자가에 못박힌 그리스도를 부각시킨 십자가는 아니었다. 중앙유럽을 여행하던 사람들이 길가에서 흔히 볼 수 있는 십자가였다.

게다가 방향을 어색하게 돌리고 있을 뿐만 아니라 바위에서 힘차게 솟은 전나무에 비해 초라해 보인다. 쉽게 해석되지 않는 그림이다. 전경도 없고 시선을 고정할 전통적인 원근도 없다. 주제를 읽어낼 만한 뚜렷한 표시도 없다. 그렇다면 전통적인 풍경화의 원칙을 무시한 그림일까, 아니면 전통적인 성경해석에 수긍하지 않는 세대를 위한 종교화일까? 아니면 프리드리히의 원래 의도대로, 세속화된 가톨릭 세계의 나폴레옹에 저항해 일어선 북유럽의 기독교를 상징한 정치적인 그림일까?

수백 명이 전시회를 찾았다. 프리드리히의 친구, 마리 헬레네 폰 퀴겔겐에 따르면, 그들은 한결같이 감동의 물결에 휩싸였다. "평소에 큰 소리로 떠들던 사람들까지 교회에 들어선 것처럼 나지막하게 속삭였다." 하지만 곧 반격이 있었다. 폰 퀴겔겐의 남편을 비롯한 진보적인 사상가들은 이 그림이 새로운 지평을 열었다고 인정하며 편견 없는 반응을 요구했지만 보수적인 평론가들은 그렇지 못했다. 1809년 초, 언론가로 아카데미 고전주의의 옹호자로 자처했던 프리드리히 폰 람도어(Friedrich von Ramdohr)가 지면을 빌려 맹렬한 공격을 시작했다. 구도와 기법을 문제로 삼았고, "풍경화를 교회에 밀어넣고 제단에 올려놓은" 미치광이라고 몰아세웠다.

물론 자유분방한 생각에서 창조된 그림이라고 정확히 지적하기는 했지만 그는 자유분방한 생각 자체를 옳지 않은 것이라 주장했다. 달리 말하면 프리드리히는 "망상을 불러일으키는 증기처럼 과학과 예술, 종교

와 철학 등 온갖 곳에 스며든 예나의 신비주의"에 넋을 빼앗긴 희생자였다. 실제로 예나 대학은 진보사상의 온상이었다(머리말 참조). 그보다 10년 전, 철학자 피히테가 하느님과 우주의 질서를 연계시키면서 소동을 불러일으킨 대가로 교수에서 해직된 곳도 바로 예나 대학이었다.

프리드리히는 자신의 작품을 애써 변명하거나 옹호하지 않았다. 그러나 압력에 견디다 못한 그는 그 작품에 대한 '해설'과 '설명'이라는 짤막한 글을 발표했다. 그 글에 따르면, 태양은 하느님을 상징하지만 하느님이 이 땅에서 자신의 모습을 더 이상 직접 드러내지 않아 저물어가는 태양으로 묘사했다는 것이다. 한편 황금색을 띤 그리스도는 인류에게 나아갈 길을 밝혀주는 빛이 줄어드는 상황을 상징하지만, 구세주를 향한 인류의 끝없는 희망은 상록수인 전나무로 표현되었다.

따라서 이 그림은 기독교 성화가 된다. 그러나 프리드리히는 이 그림에 내재된 힘에 대해서는 전혀 언급하지 않았다. 언젠가 그가 주장한 대로, 회화는 "우리 감정…… 심지어 우리 신앙과 기도까지 표현하는 언어"이다. 예전에는 종교화만이 이런 느낌을 자아내려 애썼지만, 이제 은은히 빛나는 십자가를 열망하는 프리드리히의 전나무들도 일단 설명만 주어지면 누구나 쉽게 공감할 수 있는 형태로 그런 느낌을 표현할 수 있다.

필리프 오토 룽게가 시도한 실험에 비하면 프리드리히의 풍경화는 그다지 혁명적이지 않았다. 두 화가는 비슷한 배경 때문인지 젊은 시절부터 가까운 사이였다. 둘 모두 북부 독일의 포메라니아에서 부유한 상인의 아들로 태어났고, 코펜하겐 예술학교에서 수학했다. 게다가 둘 모두 처음에는 두각을 나타내지 못했다. 학교를 다닐 때도 데생 실력을 제외하고는 별다른 주목을 받지 못했다. 그러나 시인이며 프로테스탄트 목사였던 루트비히 테오불 코제가르텐과의 만남은 두 화가의 삶에서 중대한 계기였다. 코제가르텐은 자연에 드러난 신의 의지에 대한 믿음으로, 발틱해의 해안선과 앞바다에 떠 있는 뤼겐 섬을 '영혼의 땅'이라 믿었을 뿐만 아니라 영적인 의미까지 부여하며 그들에게 새로운 눈을 열어주었다.

1798년과 1801년에 차례로 프리드리히와 룽게는 드레스덴으로 이주했다. 그 도시의 진보적인 명성에 끌린 것이었다. 괴테가 근처 바이마르에서 연례행사로 주최한 권위 있는 회화경연대회가 두 화가에게는 전환

점이었다. 바이마르가 고전주의의 보루로 명성이 높았던 까닭에, 룽게는 그리스적인 주제를 담은 신고전주의풍의 그림으로 1801년에 경연대회에 도전했지만 수상하는 데 실패했다. 그러나 프리드리히는 기독교적 정신을 접목시킨 풍경화로 1805년에 수상자가 되었다. 프리드리히라는 이름을 대중에게 알린 첫 기회였다.

수상을 계기로 프리드리히는 선택 방향에 대한 확신을 더할 수 있었지만 룽게는 그때부터 개인적인 생각과 상징성을 담은 구도를 개발하는 데 혼신의 힘을 쏟았다. 둘 모두 풍경화도 일종의 예배이며 신에게 다가가는 수단이라 믿었지만, 프리드리히에 비해 룽게는 '온 우주와의 혈족 관계'라는 감각의 상징적 의미를 세상에 전달하는 데 열중했다. 달리 말하면 룽게는 이 세계에서 화가가 차지하는 계시적이고 초월적인 위치를 반영해줄 수 있는 새로운 회화에 대한 열망을 그림으로 표현하며 글로도 발표했다.

1802년 룽게는 동생 다니엘에게 이런 편지를 보냈다. "모든 것이 풍경으로 수렴되는 듯하다. 요즘처럼 불확실한 세상에서도 모든 것이 확실한 것을 기대하지만 어떻게 시작해야 할지 모른다……. 이 새로운 회화——말하자면 땅의 풍경을 그린 그림(Landschafterei)——에 내가 지향해야 할 목표점이 있지 않을까? 어떻게 그려야 예전보다 훨씬 아름다운 그림이 될까?" 룽게는 회화의 전통적인 서열에 대한 좌절감을 털어놓았다. 룽게는 종교적인 그림의 우월성을 인정했지만 그의 목표를 성취하기에는 종교화가 합당치 않았다.

당시에 일반적으로 이해되던 풍경화도 만족스럽지 않았다. 프리드리히의 친구이며 제자였던 카를 구스타프 카루스(Carl Gustav Carus, 1789~1869)가 1840년에 18세기 말의 독일을 휩쓸던 '다소 우울한 상황'을 거론하며 나섰다. 그의 주장에 따르면, 풍경화는 '고급벽지'에 불과했다. 달리 말하면 프랑스의 위대한 풍경화가 클로드 로랭(Claude Lorrain, 1604년경~82)의 고전주의적 그림을 모방한 것에 불과하다는 뜻이었다. "전경의 양편에 맥없이 늘어선 어두운 빛깔의 나무 몇 그루, 폐허로 변한 옛 성전이나 근처의 바위들, 그리고 약간 떨어진 곳에는 사람의 발자국이나 말굽자국…… 강과 다리와 가축들, 뒤로는 끝없이 달리는 푸른 산, 그리고 하늘에는 작은 구름! 풍경화라 일컬어지는 그림에

서 공통적으로 찾아볼 수 있는 것들이다."

완전히 다른 풍경화가 되어야 했다. 카루스의 시대에 이런 풍경화는 이미 예측되고 있었다. 하지만 새로운 길에 참여한 쪽은 화가보다 작가와 시인과 이론가가 압도적으로 많았다. 철학자 장-자크 루소, 그리고 『자연연구』(1784)와 감상적인 소설 『폴과 비르지니』(1788)를 쓴 자크 앙리 베르나르댕 드 생-피에르를 비롯한 그의 추종자들은 자연을 인간의 유일한 도덕적 인도자, 즉 문화로 상실되어버린 순수함과 영원한 진리의 원천으로 승화시켰다. 단순한 풍경화를 훨씬 넘어서는 심원한 뜻을 담은 선언이었다. 그러나 한 화가의 삶을 그린 환상소설 『아르딩겔로』에서 빌헬름 하인제는 풍경화가 모든 유형의 그림을 대신할 때가 올 것이라고 예언했다. 또한 11년 후, 루트비히 티크(Ludwig Tieck)는 알브레히트 뒤러(Albrecht Dürer, 1471~1528)의 가상 제자를 등장시킨 자서전적 이야기에서, 젊은 기사의 입을 빌려 앞으로 등장할 독일 낭만주의 풍경화가들에게 표본처럼 여길 그림들을 생동감 있게 서술했다.

내가 화가라면 황량하게 버려진 땅, 금방이라도 무너질 듯한 다리…… 하얀 거품을 토하며 흘러가는 급류와 깊은 골짜기…… 길을 잃은 방랑자들과 바람에 흩날리는 그들의 옷…… 황량하고 험준한 바위산을 헤매는 영양 사냥꾼…… 등을 그릴 것이다. 외롭게 서있는 나무와 덤불만큼 고독함을 절실하게 표현해줄 것이 있을까? 그래, 나는 시냇물과 폭포, 어부도 그릴 것이다. 달빛을 받으며 돌아가는 물레방아도 그려 넣을 것이다. 그물을 던져 놓은 채 바다에 떠 있는 한 척의 배도.

1793년 샤토브리앙은 데생에 대한 글에서, "자연을 넉넉하게 사랑하지 않는" 프랑스 화가들을 비난하며 "풍경에는 도덕적이고 지적인 의미가 담겨 있다"라고 주장했다. 또한 자연은 '꿈과 몽상'을 불러일으켜줄 수 있다고 주장했다. 샤토브리앙은 이 글을 영국에서 썼다. 화가라면 "숭고함을 극단의 한계까지" 몰아가야 한다는 그의 충고는 영국계 아일랜드 정치인 에드먼드 버크의 글에서도 그대로 찾을 수 있다. 『숭고와 아름다움에 대한 우리 생각의 기원에 대한 철학적 탐구』(1756)에서, 버

크는 자연을 단순히 기술하고 분류하는 수준을 넘어서 감상적인 반응을 표현하는 영역까지 다루었다. 버크는 우리에게 미학적 즐거움을 안겨줄 수 있는 여러 유형의 대상, 예컨대 아름다움이 빚어내는 환희만이 아니라 거대한 미지의 신비로운 세계에서 얻는 우쭐함이나 두려움까지 다루었다.

버크의 뒤를 이은 이론가들은 양 극단 사이에 위치한 중간세계의 것을 탐구하는데 열중하며, 그 세계에 '픽처레스크'(Picturesque)라는 이름을 붙였다. 그 이름에서 짐작할 수 있듯이, 픽처레스크는 아직 그림으로 그려지지 않았지만 그림과 같은 것을 뜻했다. 우베데일 프라이스(Ovedale Price)가 규정하고 있듯이 픽처레스크의 주된 특징은 '미숙함, 급격한 변화, 불규칙성'이었다. 버크가 제시한 감정은 이탈리아나 알프스에 알맞았지만 픽처레스크는 영국에 안성맞춤이었다. 영국의 어떤 시골길에서나 찾아볼 수 있는 풍경이었다. 따라서 픽처레스크는 조심스런 접근에도 불구하고 지금까지 정원과 공원의 설계에 적용되고 있다.

풍경에 대한 새로운 정서적인 접근은 영국에서도 회화에서 처음 시도되었다. 웨일스 태생의 리처드 윌슨(Richard Wilson, 1713/14~82)은 로마에서 교육받은 후 이탈리아 예술을 떠올리게 하는 고전주의적 기법으로 명성을 얻었지만 빛과 대기의 효과에 대한 새로운 해석을 커다란 캔버스에 적용했다. 아치처럼 굽은 소나무와 부드러운 빛이 멋들어진 「나르니 골짜기」(그림68)는 결코 '고급벽지'일 수 없었다. 낭만주의를 천명한 터너와 컨스터블의 세대에게 윌슨은 신중하게 본받아야 할 동포화가였다. 터너는 유화를 선택하면서 곧바로 윌슨의 작품을 모사했다. 컨스터블은 윌슨을 "밀턴과 린네가 드리운 그림자에서 걸어다니는 사람"이라 평가했다.

한마디로, 시적인 상상력과 자연현상의 직접적인 관찰을 아우른 윌슨의 특별한 능력에 대한 찬사였다. 또한 컨스터블은 터너에게 일찍이 영향을 미친 존 로버트 커즌스(John Robert Cozens, 1752~97)의 수채화를 '농축된 시(詩)'라 평가하기도 했다. 특히 「도피네의 그랑드샤르트뢰즈 계곡 입구」(그림69)와 같은 작품들은 버크의 숭고를 미증유의 강렬한 느낌, 단순한 형태, 신비로운 색으로 풀어낸 것이었다. 이 그림들은 그의 아버지 알렉산더(Alexander, 1717~86)가 수채화로 실험한 색과 구

68
리처드 윌슨,
「나르니
골짜기」,
1760년경,
캔버스에 유채,
66×48.2cm,
개인 소장

도에 바탕을 두고 있지만, 신비감까지 자아내는 음울한 분위기는 결국 그를 45살의 나이에 죽음으로 몰아간 광기(狂氣)에서 부분적으로 비롯된 듯하다.

화가만큼 시인도 자연에 대한 낭만적인 반응을 나름대로 정의했다. 1790년 젊은 워즈워스는 시적인 자극을 찾아서 알프스 산행에 나섰다. 자서전적인 시 『서곡』(1805)에서 "나는 길을 사랑한다"라고 말했듯이 그는 낭만주의의 전형이 된 인물, 즉 방랑자를 창조해냈다. 그러나 그를 진정한 시인으로 성장시킨 것은 눈에 보이는 세계의 아름다움을 초월한 것이었다. 그 세대의 많은 사람들처럼 워즈워스도 혁명적 이상을 품었지만, 그 이상이 꺾이는 것을 보아야 했다. 그는 영국의 풍경에서 대안, 즉 신비로운 영성을 찾아냈다. 1798년 틴턴 수도원 근처의 와이 계곡에서 그는 숭고한 풍경이나 픽처레스크한 풍경으로도 넉넉히 감동받았던 젊은 시절을 되돌아보았다.

> 낭랑하게 울려퍼지던 폭포소리가
> 나를 사로잡았다, 열정처럼……
> ……느낌처럼

사랑처럼.
더 이상의 유혹은 필요없었다,
나만의 눈으로 끌어낸
생각이나 감흥으로 충분했다.

그러나 그는 분명히 깨달았다.

자연을 관찰하려면, 젊은 시절의 경솔함을
잊고, 인간이 빚어내는 조용하고 서글픈 음악에
때때로 귀를 기울일 필요가 있으리라.

그때 숭고함을 느끼게 된다.

황혼의 빛과 출렁이는 바다,
살아 있는 공기와 푸른 하늘,
인간의 정신에 바탕을 두고
철저하게 뒤섞인 무엇인가에 대한
숭고함을……
한 번의 몸짓과 하나의 정신으로
살아 있는 모든 것, 생각을 지닌 모든 것을
만물과 교감하게 만든다면.

69
존 로버트
커즌스,
「도피네의
그랑드샤르트뢰즈
계곡 입구」,
1783,
캔버스에 유채,
26.2×37.7cm,
옥스퍼드,
애슈몰린 박물관

워즈워스가 자연을 관찰하며 느낀 신의 계시와 창조의 관련성은, 룽
게와 프리드리히를 비롯한 유럽의 수많은 예술가들이 느낀 것과 본질적
으로 다르지 않았다. 콜리지는 이런 느낌을 "우리는 주는 것을 제외하고
모든 것을 받는다. 우리 삶에서만 자연은 살아 있을 뿐이다"라고 요약했
다. 이런 요약은 독일 화가들의 모토를 적절하게 설명해준다. 또한 시와
유사한 전통을 지닌 회화에서 독일 화가들이 그들만의 독특한 그림을
잉태시킨 방향을 워즈워스의 시구보다 훨씬 명쾌하게 제시했다. 피히테
는 우리는 관찰하는 만큼 세상을 창조하거나 만들어간다고 주장했다.
또한 우리가 인식하는 만큼의 세상을 가질 뿐이라고 주장했다.

대부분의 낭만주의자는 이런 생각을 공유하고 있었고, 그 때문에 세상을 주관적으로 해석하며 그들의 느낌을 탐구의 대상으로 삼았던 것이다. 그러나 화가들이 하느님을 숭배하던 경외심으로 자연에 접근한다면, 게다가 자연세계의 경험이 숭배의 형식으로 발전한다면, 회화는 어떤 형태를 띠어야만 할까? 어디에서, 어떤 생각으로 자연이 경험되어야만 하는 것일까?

제단화의 성격을 짙게 풍긴 프리드리히의 풍경화에서 한 가지 대답을 끌어낼 수 있다. 사실 프리드리히는 거의 30년 동안 이런 의문의 답을 꾸준히 찾으려 했다. 그런데 자연에 대한 낭만주의적 접근에서 흔히 목격할 수 있는 두 가지 주된 흐름은 몽상적인 경향과 자연주의적인 경향이다. 폭넓은 관점에서 프리드리히와 유사한 융합을 시도한 터너와, 워즈워스처럼 실제 세계의 관찰에 근거를 둔 컨스터블이 각 경향을 대표하는 화가들이었다.

그들은 상당히 다른 삶을 살았고 다른 습관을 지닌 화가들이었다. 프리드리히는 기억과 상상력에 의존하며 작업실에서 주로 작업했다. 터너는 새로운 뉴스거리를 찾아 끊임없이 여행을 다녔다. 한편 컨스터블과 워즈워스는 동잉글랜드와 레이크디스트릭트의 친근한 풍경을 주된 소재로 삼았다. 따라서 같은 시대를 살았더라도 화가들은 자연을 다양한 방식으로 경험할 수밖에 없었다. 야외에서 자연을 연구할 필요성을 역설한 화가도 있었지만 내면의 세계를 파고든 화가도 있었다. 광활하고 멀리 떨어진 풍경을 즐겨 그린 화가도 있었지만, 시골의 정원이나 도심에 감춰진 푸른 땅뙈기같이 친숙한 것을 즐겨 그린 화가도 있었다.

심지어 꽃이나 잎새를 면밀히 관찰하며 그것에서 우주의 단편들을 찾아내는 화가도 있었다. 또한 옛 화가들의 눈을 통한 관찰을 유익하게 생각한 화가가 있었던 반면에 완전히 새로운 접근을 고집한 화가도 있었다. 개개인의 반응을 중시하며 정통성을 부여한 낭만주의의 다양성을 어떻게 더 이상 확실하게 설명할 수 있겠는가.

당시의 전문가들도 어렵고 약간은 광기 어린 그림을 그린다고 평가한 룽게는 곧 '풍경'이란 단어조차 사용하지 않았다. 풍경을 이해하려면 다른 형태의 예술, 달리 말하면 완전히 재창조된 예술, 즉 음악을 이해할 수 있어야 한다고 생각했다. 프리드리히가 '테첸의 제단'을 완성한 그

해, 베토벤은「전원 교향곡」을 작곡했다. 빈 외곽의 하일리겐슈타트 근처 숲을 거닐면서 베토벤은 자연의 모습과 자연의 소리에 빠져들었다 (이때는 귀가 완전히 안 들리지는 않았다). 그리고 워즈워스가 틴턴에서 경험한 것처럼 풍경과 소리의 신비로운 일체감을 느꼈다. 당시의 감정을 베토벤은 "인간이 애타게 기다리던 대답을 숲과 나무, 바위가 주었다." 혹은 "모든 나무가 거룩! 거룩!이라 소리치는 듯했다"라고 썼다. 그는 이런 느낌을 교향곡으로 풀어내고, 악보의 끝에 "시골 생활의 회상, 회화보다 나은 감정 표현"이라 덧붙였다. 그는 시골길을 산책하면서 자연만이 빚어낼 수 있는 특별한 소리에 깊은 인상을 받았다. 따라서 오케스트라는 천둥소리, 졸졸 흘러가는 시냇물 소리, 심지어 나이팅게일과 뻐꾸기의 울음소리(나중에 장난삼아 덧붙였다고 고백했지만)까지 되살려내고 있다.

세상에 널리 알려진 베토벤의 교향곡에 비교할 때, 상징적 이야기가 복잡하게 중첩된 룽게의 그림은 낯설게 느껴질 수 있다. 그러나 룽게는 '자연의 위대한 선율과 교향곡'을 전달하고 싶었던 그림이라고 분명히 말했다. 룽게의 그림은 사랑의 표현이기도 하다. 적어도 그의 경우에는 자연과 신을 향한 사랑만이 아니라 가족과 자식에 대한 사랑까지 포함된다. 베토벤이 결정적 역할을 하는 소리의 안팎에 단절감을 주었듯이 룽게도 중요한 부분을 분리시키는 방식으로 자신의 느낌을 표현했다. 그는 표현하고 싶은 것을 전달할 적절한 방법이 없음을 깊이 인식하고, 시와 음악을 통합시키고 모든 감각을 그림에 쏟아 넣으려 애썼다. 그래서 아버지에게 "화가는 음악가이면서도 웅변가이어야 합니다"라고 말했던 것이다.

룽게는 드레스덴 제화업자의 딸인 새 아내 폴린을 향한 사랑을 표현하려「나이팅게일의 교훈」을 그렸다. 같은 제목으로 두 편을 그렸다. 하나는 1802~3년에 그린 것이고, 다른 하나는 1805년에 그린 훨씬 정교한 그림이다. 나중에 그린 그림만이 전한다(그림70). 프리드리히의 '제단화'처럼 룽게의 그림도 어떤 유형의 그림이라고 쉽게 분류할 수 없으며 정교한 액자까지 갖추고 있었다. 다만 룽게의 경우에는 액자 속의 채색된 액자가 작품의 일부로 읽혀진다. 다양한 모티프들—덩굴식물, 떡갈나무 잎, 작은 아이들—은 무엇인가를 상징하는 상형문자 같다. 따라서

정상적으로 판단할 때 이 그림을 풍경화라고 단정할 수는 없지만 자연계의 한 단면, 즉 보이는 세계가 아니라 들리는 세계에 바탕을 둔 그림인 것은 틀림없다.

룽게는 시인 프리드리히 클로프스토크의 서정시를 주제로 삼았다. 이 시에서 나이팅게일이 노래를 시작하는 저녁에 프시케(여성으로 변한 영혼의 화신으로 대개 나비 날개를 가진 모습으로 그려진다)는 떡갈나무 숲에서 노래로 큐피드에게 사랑을 가르친다. 따라서 사랑의 사자에게 분별력을 일깨워주는 아름다운 소녀의 교훈이라는 주제가 새들의 노랫소리와 뒤섞인다. 이처럼 하나의 주제를 다양하게 표현하고, 중심 모티

70
필리프 오토 룽게,
「나이팅게일의
교훈」,
1805,
캔버스에 유채,
104.7×88.5cm,
함부르크 미술관

71
필리프 오토 룽게,
「휠젠베크의
아이들」,
1805,
캔버스에 유채,
130.4×140.5cm,
함부르크 미술관

프와 별개로 표현된 요소들을 서로 교차시킴으로써 룽게는 자신의 그림을 '푸가'에 비유하기도 했다.

많은 낭만주의자들처럼 룽게도 어린아이의 시각에서 세상을 보려 했다. 따라서 자연을 배경으로 한 최고의 걸작도 어린아이들의 초상화다. 이런 초상화에서 식물의 모습은 사실적으로 묘사되었으며, 어린아이에게도 쉽게 이해시키고 싶었다는 듯이 캔버스가 상당히 커졌다. 친구이자 옛 고용인이었던 프리드리히 휠젠베크의 세 아이를 그린 초상화(그림71)에서, 왼쪽으로 작은 유모차에 탄 아기 위로 높게 솟은 해바라기는 현격한 불균형을 의도적으로 보여주려는 구도적 패턴의 일부이다. 한편

나무 울타리는 너무 낮아, 함부르크 근처에 있던 휠젠베크 집 밖으로 펼쳐진 시골 풍경을 고스란히 보여준다. 또한 작은 말채찍을 치켜든 소년의 팔은 예외로 하더라도, 오른쪽의 두 아이는 해바라기의 성장력과 경쟁이라도 하듯이 놀라울 정도로 크고 강하게 묘사되었다. 나중에 룽게는 이런 변칙적인 그림을 실패작이라 고백했지만, 그가 일부러 이렇게

72
필리프 오토 룽게,
「아침 1」,
1808~9,
캔버스에 유채,
152×113cm,
함부르크
미술관

유치하게 그렸을 가능성도 배제할 수 없다.

　말하자면 호기심 많은 어린아이의 시각을 되살리고, 아이들의 성장력과 그들을 둘러싼 식물의 성장력을 하나로 표현하고 싶었던 것일지도 모른다. 어쨌든 자연계에서 인간의 위치라는 원대한 주제까지 무시될 이유는 없다. 꽃이 다양한 인간조건을 상징할 수 있다는 개념을 룽게는

17세기 독일의 신비주의자 야코프 뵈메(Jacob Boehme)에게서 빌려왔다. 싹을 내밀고 시들어 죽을 때까지 꽃은 빛에 반응한다. 따라서 룽게의 생각에, 꽃은 지상에 존재하는 모든 생명체 중에서 신의 의지를 가장 분명하게 보여주는 생명체였다. 어린아이와 악기와 더불어 꽃은 룽게의 야심작, 즉 '낮의 시간들'을 주제로 한 연작에서 주된 상징물로 사용되었다. 4편의 커다란 유화로 완성하려 했던 이 연작은 성가대의 음악과 친구인 루트비히 티크의 시와 더불어 고딕풍의 성당을 장식할 예정이었다.

그러나 이 원대한 계획은 완성되지 못했다. 대략적인 구상은 1806년과 7년에 약간은 불만스런 판화로 공개되었지만, 네 편 중 하나인 「아침 1」(그림72)만이 유화로 그려졌을 뿐이다. 룽게는 나중에 아침을 주제로 더 큰 캔버스에 유화를 그렸지만 스스로도 만족하지 못하고 갈기갈기 찢어버렸다. 룽게의 프로젝트를 영웅적인 실패로 규정하고 낭만주의의 판테온에 덧붙이고 싶지만, 룽게의 프로젝트는 낭만주의 운동과 결부된 자연주의적 신비주의의 궁극적인 선언에 더 가깝다. 또한 이 땅에서 짧은 삶을 살았던 룽게의 걸작이기도 하다.

그는 드레스덴의 한 미술관에서 라파엘로의 「시스티나 예배당의 성모 마리아」를 보고 크게 감동받아 본격적으로 그림에 매달리기 시작했다. 빈틈없이 구조화한 수직의 구도는 제단화의 성격을 띤다. 「나이팅게일의 교훈」처럼, 주된 그림은 기독교적 상징물과 신비주의적 상징이 상형문자처럼 조합된 경계로 둘러싸여 있다. 식물표본처럼 세밀하게 그려진 식물들이 환상적인 그림들과 결합되어 블레이크의 삽화책을 연상시킨다(제1장 참조). 「아침 1」에서, 룽게는 빛의 연상효과와 계시적인 힘에 바탕을 둔 채색을 보여주었다. 게다가 이 그림은 아름답기 그지없는 순수한 풍경까지 담아내고 있다. 새벽녘 여름 초원의 꽃밭에서 잠을 깨는 아기의 모습이 그것이다.

괴테는 룽게의 연작 판화를 "사람을 흥분시키고 아름답고 미치게 만들기에 충분한 작품"이라 평가하며 음악실에 걸어두었다. 룽게가 세상을 떠난 후, 독일에 상징적 풍경화를 정착시키는 데 많은 역할을 해낸 화가는 프리드리히였다. 룽게에 비해 프리드리히가 덜 환상적인 것은 아니었지만 훨씬 풍경화다운 그림을 그렸다. '테첸의 제단' 다음으로 중

요한 작품인 「바닷가의 수도자」(그림73)를 1810년 베를린 아카데미에서 사들인 수집가는 프로이센의 왕세자였다. 프리드리히의 예술을 공식적으로 인정한다는 뜻이었다. 이 그림이 처음 소개되었을 때 프리드리히의 예술방향을 극찬하던 마리 폰 퀴겔겐조차 망설일 정도였기 때문에 왕세자의 구입은 충격에 가까웠다. 폰 퀴겔겐은 1809년 이 그림을 처음 보았을 때 친구인 프리데리케 폴크만에게 이런 편지를 보냈다.

끝없이 펼쳐진 하늘…… 조용하다. 바람도 없고 달도 없고 폭풍도 없다. 차라리 폭풍이라도 있었으면 적잖은 위안이 되었을 것이다. 적어도 어딘가에서 움직이는 생명체를 볼 수 있었을 테니까. 끝없는 바다에 쪽배도 기선도 없다. 바다 괴물조차 없다. 뭍에도 풀 한 포기가 보이지 않는다. 오직 하늘을 떠다니는 몇 마리의 갈매기가 고독을 더욱 적막하고 깊게 만든다.

정확하기 이를 데 없는 설명이지만 여기에 마리는 "내 영혼도 침묵하는 듯하다"라고 덧붙였다. 하인리히 클라이스트, 아힘 폰 아르님, 클레멘스 브렌타노는 베를린의 한 신문에 공동으로 게재한 「프리드리히의 풍경에 나타난 감정」이란 의미심장한 제목의 기사에서, 이 그림이 불안정해 보이기는 하지만 감정에 호소한다고 지적했다. 특히 수도자를 지목하며 그들은 "세상에서 이 사람보다 불쌍한 사람이 있을까? 거대한 죽음의 세계에 존재하는 유일한 생명의 불꽃이며, 고립된 세계의 고립된 중심이다"라고 썼다. 그리고 "화가는 회화에서 완전히 다른 지평을 열었다"라고 덧붙였다.

프리드리히의 주제는 '하느님과 자연 앞에 선 인간의 하찮음'이다. 파격적인 구도에 엄숙한 분위기를 더해주려 그는 실제로 두 척의 배를 그렸다. 그 바닷길은 신의 뜻을 가리킬 수도 있겠지만 수도자의 절대적인 고독감을 완화시킬 수 있다. 그러나 수도자의 상황은 절망이나 의혹의 상태가 아니다. 이 그림과 짝을 이루며 전시된 「떡갈나무 숲의 수도원」(그림135)에 그려진 그의 묘지와 더불어 해석될 필요가 있다. 그렇다면 발틱해변에 선 수도자에게 불안스레 다가오는 먹구름과 대조적으로 밝은 하늘은 부활의 희망을 암시한다.

73
카스파르
다피트
프리드리히,
「바닷가의
수도자」,
1809,
캔버스에 유채,
110×171.5cm,
베를린,
국립미술관

74
카스파르
다피트
프리드리히,
「눈밭의
떡갈나무」,
1829,
캔버스에 유채,
71×48cm,
베를린,
국립미술관

　루터의 영향으로, 프리드리히는 각자가 하느님에게 다가갈 길을 개척해야 한다는 운명관을 믿었다. 그의 삶에서나 그의 예술관에서나 이런 운명관은 분명하게 드러난다. 실제로 그는 아카데미의 가르침을 거부했고 다른 화가들의 이론을 곧이곧대로 받아들이지 않았다. 평론가들을 혐오했을 뿐만 아니라 심지어 제자들과 추종자들까지 신뢰하지 않았다. 요컨대 자신의 세계에만 몰입했다. 그의 세계관은 그만의 것이었다. 따라서 그의 구도는 세상에 대한 자신의 해석을 표현하기 위해 정확히 계산된 것이었다. 그는 사물을 더 정확히 보려면 육체의 눈을 닫고 영적인 눈으로 보아야 하며, 회화는 자연과 우리를 연결시켜주는 매개체라고 말했다.

　따라서 거의 언제나 우리에게 등을 돌리고 수평선을 바라보거나 넋을 잃은 채 창밖으로 시선을 던지는 인물들은 바로 그 자신이라 할 수 있다. 「방랑자」(그림11)는 프록코트를 입고 지팡이에 의지하며 안개가 휘

몰아치는 바위산 정상까지 올랐다. 그는 육안으로 관찰한다. 시선의 각이 그림 속 주인공의 눈높이와 정확히 일치한다. 따라서 전경, 즉 관찰자에게 주제에 대한 관찰점을 고정하는 전통적인 묘사는 필요하지 않았다. 클라이스트는 「바닷가의 수도자」에서 바로 이런 점에 주목하며, 눈꺼풀이 잘려나간 것처럼 전경의 묘사가 없다고 덧붙였다.

프리드리히의 풍경화에서 인물들은 모호한 역할을 한다. 그들의 역할은 해설자만큼 중요하지만, 화가에게 강요받은 것이다. 즉 그들의 위치에 따라 자연스레 결정되는 것이 아니다. 또한 역사적으로 유명한 풍경화의 주인공들과도 다르다. 그들은 기본적인 실존의 문제에 대한 화가의 생각을 표현하기 때문에 상징적인 의미를 갖는다. 룽게처럼 프리드리히도 시대 상황에 깊은 관심을 가졌다. 그리고 인간의 일생을 계절의 순환에 비유했다. 따라서 「눈밭의 떡갈나무」(그림74)처럼 겨울눈과 헐벗은 나무를 생생하게 표현하면서 봄에 있을 새로운 생명의 약속을 빠뜨리지 않았다. 이 그림은 자연을 사실적으로 묘사하기도 했지만, 화가가 말년에 삶을 돌이켜보며 그렸던 만큼 복잡한 의미를 담고 있다.

독일에서 강한 힘을 상징하는 떡갈나무가 완전히 헐벗은 모습이다. 가지마저 성한 것이 없을 지경이다. 화가의 삶만이 아니라 독일이란 나라의 운명을 표현한 것이다. 죽은 가지들은 잃어버린 과거를 뜻한다. 하

75
카스파르
다피트
프리드리히,
「달을 바라보는
두 남자」,
1819,
캔버스에 유채,
35×44cm,
드레스덴
회화관

지만 뿌리에서 새잎이 돋아나고 있다. 얼음으로 덮힌 물에 비친 푸른 하
늘은 부활의 희망이다. 이 그림에서는 인물이 필요없었다. 떡갈나무가
독일국민 전체를 대신하고 있기 때문이다.

　　그러나 영묘한 분위기를 자아내는 「달을 바라보는 두 남자」(그림75)
에서는 인간과 자연이 교묘하게 결합되었다. 옛 기독교에서 희망의 상

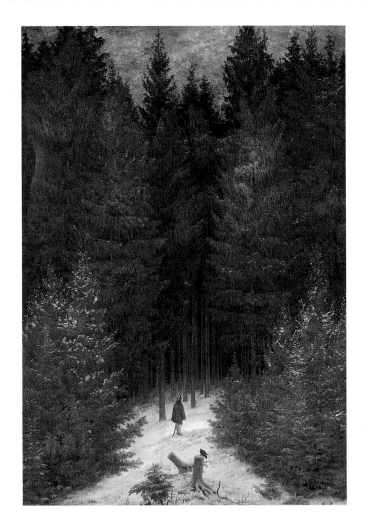

징이던 달이 말라 죽어가는 나무 뒤에서 빛나고, 두 남자가 그 빛을 지
켜보고 있다. 나폴레옹군에게 핍박받던 때, 저항운동가들이 즐겨 입은
'옛 독일' 의상으로 판단하건대 화가와 그의 제자로 보인다. 「눈밭의 떡
갈나무」처럼 나폴레옹군이 물러간 후에 그린 이 그림은 시간과 계절의
순환 그리고 인간이라는 관찰자를 통해 과거와 현재와 미래를 연결하고

있다.

　이런 그림들은 중년기의 프리드리히가 시도한 두 가지 주된 방향, 즉 민족주의와 자연주의를 반영한 것이다. 그가 겪은 모순된 삶 때문에 그는 그림을 통해 화합과 조화의 가능성을 추구했던 것인지도 모른다. 프랑스가 독일을 점령하던 시절, 그는 처음으로 명성을 얻기 시작했다. 그 때문에 그는 민족주의적 주제를 더 절실하게 선택했던 것이다. 그는 독일의 숲과 폐허로 변해버린 고딕 성당에 특별한 의미를 부여했다. 1814년 프랑스군이 물러난 것을 자축하며 그린 그림이 「숲의 사냥꾼」(그림

77
요한
크리스티안 달,
「구름 연구
(드레스덴의
하늘)」,
1825,
캔버스에 유채,
21×22cm,
베를린,
국립미술관

76)이다. 상록수가 우거진 숲에서 홀로 길을 잃은 프랑스 용기병을 그린 그림으로 연민의 정을 불러일으킨다. 침략자의 그런 운명은 당연한 것이고 필연적인 것이지만 안타깝기도 하다. 결국 인간의 운명은 숲의 기운찬 성장에서 보듯이 자연의 운명과 크게 다를 것이 없다는 메시지를 전해주는 그림이다.

　프리드리히에게 조국의 해방은 행복하고 안정된 시대의 약속이었다. 실제로 그는 1816년에 드레스덴 아카데미 회원으로 선출되었고 2년 후에는 가정까지 꾸렸다. 또한 자연을 생생하게 화폭에 옮긴 노르웨이의

78
카스파르 다피트
프리드리히,
「리젠게비르게의
아침」,
1810년경~11,
캔버스에 유채,
108×170cm,
베를린,
국립미술관

대가 요한 크리스티안 달(Johan Christian Dahl, 1788~1857)이 한층 사실적으로 묘사한 그림에 대한 새로운 평가도 있었다(그림77). 프리드리히는 그림에서 애국적인 저항의 기운을 씻어냈다. 당연히 그림의 상징성도 축소되었다. 그는 색을 폭넓게 다루면서 구름과 자연현상을 연구하는 데 몰두했다. '작센의 스위스'로 알려진 드레스덴 근처의 리젠게비르게 산악지대 풍경을 그린 두 그림을 비교해보면 해석과 기법의 변화를 분명히 확인할 수 있다. 그는 친구인 케르스팅과 함께 1810년에 이 산악지대를 여행했다. 그 직후에 그린 「리젠게비르게의 아침」(그림78)에서도 봉우리에 높게 솟은 십자가가 보인다. 십자가는 물질세계를 뜻하는 지표면과 무한세계를 상징하는 하늘을 이어주는 다리로, 아침 햇

79
카스파르 다피트
프리드리히,
「리젠게비르게」,
1830년경~35,
캔버스에 유채,
72×102cm,
베를린,
국립미술관

살에 환하게 빛난다. 따라서 그리스도는 광활한 자연에 현현(顯現)하고, 하느님과 깨달음, 궁극적으로 부활을 향한 인간의 열망은 십자가의 발치까지 등산객을 인도하는 흰옷의 소녀로 형상화된다. 하지만 그후 1830년대 초에 그린 그림에서 프리드리히는 산행의 기억을 순수한 풍경화로 옮겨놓았다. 그곳에 살고 있는 목자(牧者)만이 유일한 인물이다(그림79). 땅과 하늘의 경계가 아침 안개로 조화를 이룬다.

한편 1832년의 「드레스덴 근처의 인클로저」(그림80)에는 인물이 완전히 사라진다. 성숙단계에 도달한 자연주의가 거의 초현실주의적인 모습을 띤다. 하늘에서 쏟아지는 저녁햇살에 젖고, 어둠이 멀리 떨어진 나무들에 어둑한 윤곽만을 남기는 습지가 환각마저 일으킨다. 저물어

80
카스파르
다피트
프리드리히,
「드레스덴
근처의
인클로저」,
1832,
캔버스에 유채,
73.5×103cm,
드레스덴
회화관

81
카를
프리드리히
싱켈,
「스트랄라우
근처의 스프레
강둑」,
1817,
캔버스에 유채,
36×44.5cm,
베를린,
국립미술관

82
카를
프리드리히
싱켈,
「아침」,
1813,
캔버스에 유채,
76×102cm,
베를린,
국립미술관

가는 빛을 반사하는 물구덩이들이 사방에서 관찰자를 에워싸고 있다. 프리드리히의 그림답게 전경이 없다. 드넓은 들판의 가운데쯤에서 조감(鳥瞰)한 듯한 풍경이다.

1835년 프리드리히는 뇌졸중으로 반신불수가 되어 유화를 포기할 수밖에 없었다. 그의 말년은 거의 은둔의 삶이었다. 시대의 흐름에 뒤떨어진 그의 그림들을 지켜보며 살았다. 때로는 그의 의도를 살리지 못한 채 다른 화가들이 모방한 그림들을 보며 살아야 했다. 프랑스의 조각가, 피에르-장 다비드 당제르(Pierre-Jean David d'Angers, 1788~1856)가 1834년에 프리드리히의 작업실을 방문했다. 당제르에게 프리드리히는 "내 영혼에 속속들이 감동을 줄 수 있었던 유일한 풍경화가"였고, "실제로 새로운 유형의 회화, 즉 풍경의 비극을 창조해낸 화가"였다. 한편 달은 "그 이후 프리드리히의 그림에서 특징이라 할 수 있는 자연의 혼을 소리 없이 재창조하며 재현해낸 화가는 없었다"라고 선언했다. 프리드리히의 그림에서 상징과 은유를 뒤섞으며 무상(無常)과 운명을 표현한 외형은 어렵지 않게 모방할 수 있었지만, 수정처럼 맑은 색과 신비로운 시각 그리고 현실과 신비의 세계를 융합시킨 독특한 발상은 누구도 쉽게 흉내낼 수 없었다.

비교해서 설명해보자. 베를린의 건축가였지만 나폴레옹의 점령기에

건축 주문이 말라붙자 그림을 그리기 시작한 카를 프리드리히 싱켈(Karl Friedrich Schinkel, 1781~1841)의 「스트랄라우 근처의 스프레 강둑」(그림81)은 풍경을 아치 안에 인위적으로 끌어넣었다. 베를린에서 온 유람객들과 스프레 강변에 늘어선 포플러를 두고, 2명의 호른 연주자가 하루의 일과를 끝내고 나룻배에 몸을 실었다. 날이 저물면서 강낚시가 끝났듯이 그들의 일도 끝난 것이다. 집으로 돌아가는 길은 인간의 삶에서 피할 수 없는 한 단면이다. 어찌보면 누구도 알지 못하는 끝을 향해 가는 횡단, 즉 죽음을 암시하는 횡단이다. 이런 비유법은 프리드리히의 기대 이상으로 모방되었다.

그러나 적어도 싱켈은 다른 비유법을 사용했다. 프리드리히는 사용하지 않았던 고전적인 비유법으로 싱켈은 초자연적인 효과를 빚어냈다. 독일의 재건을 상징적으로 묘사한 그림으로 프로이센의 민족주의자 아우구스트 빌헬름 폰 그나이제나우를 위해 1813년에 그린 「아침」(그림82)은 상상으로 빚어낸 풍경이다. 언덕을 넘으면 햇살이 환히 비치는 바닷가에 고대의 도시가 있을 것 같다. 고대 파편들의 틈새로 무성하게

자란 풀들을 묘사한 전경에서 그렇게 짐작할 수 있다. 이런 중세풍의 문화는 새로운 르네상스를 의미한다. 옛 독일의상을 입은 두 여인, 그리고 그들 앞에서 뛰어가는 아이들이 독일의 재건을 책임질 사람들이다. 또한 프리드리히의 그림에서 홀로 낙오한 사냥꾼처럼, 깃털로 장식한 모자를 쓴 두 호위군은 점점 저물어가고 있는 나폴레옹 시대를 상징한다.

프리드리히의 계산된 그림들이 폭넓은 찬사를 받았던 것은 아니다. 드레스덴의 젊은 화가 루트비히 리히터(Ludwig Richter, 1803~84)가 대표적인 반대자였다. 1824년 리히터는 "프리드리히가 우리를 추상적인 생각으로 옥죄고 있다. 그는 자연의 형태를 은유적인 방식으로 표현한다. 불가해한 기호와 그림문자로, 이것도 의미하고 저것도 의미하는 식으로 조작한다. 하지만 자연에서는 모든 것이 그 자체로 고유한 뜻을 갖고 있다"라고 불만을 터뜨렸다. 상징성을 덜어내고 자연을 더 사실적으로 표현해야 한다는 이런 불만에 대한 실질적인 해답도 프리드리히의 후기 작품에서 찾을 수 있다. 그러나 "화가는 자기만의 고유한 해석을 고집해야 하는가 아니면 자연의 언어, 즉 자연의 혼을 찾아내는 데 매진해야 하는가?"라는 의문은 여전히 남았다.

후자를 선택한 리히터는 1839년 「리젠게비르게의 연못」(그림83)을 그렸다. 바람과 석양에 자주빛으로 물든 구름 등 자연의 사실적인 표현은 그후 독일의 풍경화가 나아갈 방향을 부분적으로 제시했다. 이쯤에 베를린의 화가 카를 블레헨(Carl Blechen, 1798~1840)도 이탈리아 방문을 끝내고 귀국했다. 많은 젊은 화가처럼 블레헨도 야외에서 스케치하면서, 「스판다우 근처의 숲」(그림84)처럼 아주 자연스레 가꾸어진 공원과 숲을 그렸다. 그러나 리히터가 주관적 관점에서 자연의 윤곽을 드러내려 했다면, 프리드리히의 제자 카루스는 정반대의 입장에서 가공되지 않은 순수한 자연주의는 회화의 도덕적 소명마저 포기한 것이라고 주장했다.

존 러스킨(John Ruskin, 1819~1900)의 비판적인 글에서 분명히 드러나듯이 영국의 화가들도 이런 문제에서 예외일 수 없었다. 러스킨은 터너를 최고의 풍경화가라고 칭찬했지만, 주제보다는 개인적인 느낌을 표현하는 경향이 짙다는 비판도 서슴지 않았다. 자연이 인간의 감정을

85
프랜시스 댄비,
「유파스 나무
(자바섬의
독있는 나무)」,
1819,
캔버스에 유채,
168.8×235.4cm,
런던,
빅토리아 앤드
앨버트 박물관

표현할 수 있다는 생각, 움직이지 않는 자연에 인간의 감정을 불어넣을 수 있다는 생각에 '감상적 오류'란 이름을 붙인 사람도 러스킨이었다. 이런 생각들이 낭만주의자들에게는 소중했겠지만, 현실세계에 대한 연구만이 아니라 순수한 창작에도 큰 영향을 미쳤다.

프랜시스 댄비(Francis Danby, 1793~1861)가 1820년 런던에서 공개한 「유파스 나무」(그림85)는 믿음의 상실을 상징적으로 선언한 그림으로 독이 있는 나무로 인해 황량하게 변해버린 산악지방을 상상하여 그린 것이었다. 그 완전한 제목은 식물을 의인화한 감상적인 이야기를 시로 풀어 쓴 에라스무스 다윈의 「식물의 사랑」(1789)을 연상시켰다. 실제로 이런 감상적인 공상과 자연에 감춰진 신성함을 그림으로 표현하려는 열망 사이에는 별다른 차이가 없었다. 룽게는 식물의 형상에 애착을 보이며 이 둘을 절묘하게 결합했다(그림70~72).

한편 제임스 워드(James Ward, 1769~1859)는 감상적인 믿음을 풍경화, 즉 자연을 관찰한 그림으로 표현해보려 애썼다. 그 결과가 1813년에 완성한 대작 「고르데일의 기암절벽」(그림86)이다. 하지만 이 그림에서도 잔뜩 찌푸린 하늘 아래에 그려진 하늘 높이 치솟은 바위와 우레처럼 울리는 폭포가 그 자체로 상징적 의미를 갖는다. 기암절벽에 둘러싸인 반원형의 공간은 소우주가 된다. 풀을 뜯는 짐승들이나 뿔 달린 사슴들(이 중에 아주 오래전부터 이곳에서 살았을 동물은 거의 없었을 것이다)은 이곳의 원시상태를 강조한다.

86
제임스 워드,
「고르데일의
기암절벽」,
1811~13,
캔버스에 유채,
332×421cm,
런던,
테이트 미술관

그 짐승들을 지켜보는 흰 황소는 나폴레옹의 공격에 직면한 영국민의 비장한 결의를 보여주는 것일 수 있다. 그 시대를 풍미한 위대한 화가들처럼 워드도 풍경화의 한계를 확대시켰다. 동료 화가들은 이 그림에서 시적인 감흥을 읽어냈고, 이 그림을 구입한 리블스데일 경의 한 친구는 "자연의 경이로움을 그린 이 걸작에 경외감이나 경건한 기대감으로 접근해야 할 것"이라고 말했다.

워드가 종교적인 믿음으로 '진리를 향한 엄숙한 관심'에서 원시세계의 모습으로 옮겨갔다면, 비슷한 동기로 '원초적' 화풍을 지향한 영국 화가들이 있었다. 비록 소집단이었지만 긴밀한 관계를 유지했던 그들은 프리드리히나 룽게만큼이나 그림에서 상징성을 중요하게 여겼다. 새뮤얼 파머를 비롯한 젊은 화가들은 '고대인'이라 자처하며, 현대적인 삶과 회화에 혐오감을 감추지 않았다. 그리고 켄트의 쇼럼이란 조그만 마을에 모여 은둔하며 살았다. 블레이크의 제자들이었던 만큼, 블레이크가 교육용으로 제작한『베르길리우스의 목가시집』삽화의 조그만 목판화들에 깊이 감동한 화가들이기도 했다(1820).

온화하면서도 애처롭고 환상적이었던 판화들은 "마음속 깊이 감추어 둔 영혼까지 파고드는 신비롭고 꿈결같은 희미한 빛…… 이 세상의 강렬한 빛과는 완전히 다른 빛"처럼 파머에게 깊은 충격을 주었다(그림 87). 그들은 블레이크의『욥기』에서 성직용으로 엄격하게 구조화된 도판

87
윌리엄
블레이크,
「테노트와
콜리네트」,
손튼의
『베르길리우스의
목가시집』의
권두화,
1809,
목판화,
6.2×8.4cm,
런던,
테이트 미술관

88
새뮤얼 파머,
스케치북의
뒷면,
1824,
연필과 갈색
잉크, 엷은 칠,
11.6 × 18.9cm,
런던,
빅토리아
앨버트 박물관

들을 보았고, 블레이크가 칭찬한 뒤러와 루카스 반 레이덴(1494년경~1533)을 비롯한 옛 화가들의 판화도 보았을 것이다. 이런 판화들을 통해서 그들은 하느님의 의지로 넘쳐 흐르는 풍경(꽃과 열매로 풍성한 나무들, 무르익은 옥수수밭, 한가롭게 풀을 뜯는 양들)앞에서 느낀 자연의 경이로움을 그림으로 표현하는 능력을 키워나갔다. 파머는 작업 중에 떠오른 황홀한 상상들이나 자신이 변해가는 과정을 고스란히 기록한 스케치북에 1824년 "실제 풍경에서 반 레이덴의 특징을 찾아내라. 열심히 관찰하고, 끈기있게 끊임없이 관찰하라"고 썼다(그림88).

이런 판화들에 영향을 받은 파머는 광택을 낸 갈색물감을 사용하고 뚜렷한 윤곽을 살린 데생집을 1825년에 발표했다. 힘찬 선과 과장된 표현 그리고 선택적인 초점은 파머가 순박함(naïveté)과 순진함을 의도적으로 드러내려 한 결과이다. 새롭게 경험하는 세계가 눈앞에 펼쳐진다. 「이른 아침」(그림89)에서, 화가가 의도한 새로운 시작과 영적인 갱생이란 의미는 햇볕이 든 산길을 올라가는 토끼, 그리고 새벽 찬송을 들으려 뛰쳐나온 밀밭 옆의 사람들에 의해 명백하게 드러난다. 또한 파머는 언덕 위에 존 리드게이트의 「흑기사의 불평」으로 개작된 초서의 시구를 옮겨두었다.

난 홀로 일어나 숲으로 가리라
생각했다, 새들의 노랫소리를 들으려
안개가 걷히고

아침 햇살이 청명하게 비칠 때.

파머와 그의 친구들은 런던 토박이가 아니었다. 그들의 꿈은 강렬했지만 환상에 가까웠다. 따라서 오랫동안 유지될 수 없었다. 그러나 상당 기간 그들의 꿈은 자연의 신비함을 추적한 낭만주의자들이 추구한 주된 방향 가운데 하나였다. 파머는 1828년에 그들의 꿈을 이렇게 요약했다.

나는 예술에서나 꿈에서나 이런 창조적 연구가 있어야만 한다는 사실을 의심치 않는다. 그 연구는 하늘의 장막에 대한 연구일 뿐이다. 그 장막 너머에 천국이 희미하게 미소짓고 있으리라 믿는다. 향연을 앞둔 테이블, 공연을 앞둔 오케스트라, 드라마의 서곡, 먼 옛날의 회상과 영생의 세계로 들어서는 문턱.

우주의 연속성이라는 세계관에 고풍스런 화풍은 필연적이었다. 사실

파머는 런던에서 블레이크의 친구들을 통해, 풍경화로 재도약의 발판을 마련하고 있던 독일 화가들의 작품을 어느 정도 알고 있었다. 1820년대에 들면서 이런 경향은 자연주의에 대한 강력한 반발로 나타나기 시작했다. 특히 빈과 뮌헨에서 활약한 화가들, 그리고 로마에 다녀온 화가들이 그런 경향을 뚜렷이 보였다. 로마 유학파의 경우 야외에서 스케치를 하는 데는 국경을 초월한 연대감을 보였지만 완성된 그림에서는 상당히 다른 생각을 갖고 있었다. 「슈마트리바흐 폭포」(그림90)와 같은 극적인 풍경화로 독일적인 특징을 잘 드러냈다며 프리드리히 슐레겔이 극찬한 요제프 안톤 코흐의 '영웅적인 풍경화'는 고전주의, 즉 카루스가 이미 빈사상태에 이르렀다고 평가한 고전주의적 전통에 그 뿌리를 두고 있다.

파머는 이런 화풍에 별다른 감흥을 느끼지 못했지만, 코흐의 친구로 「아이겐 앞의 초원, 금요일」(그림91)에서 강력한 효과를 자아내려고 뒤러의 목판화를 연상시킬 정도로 '원초적' 양식의 꼼꼼한 선영(線影)을 사용한 페르디난트 올리비어(Ferdinand Olivier, 1785~1841)에게는 영적인 동질감을 느꼈다. 올리비어의 데생은 잘츠부르크와 베르흐테스가덴 인근의 풍경을 묘사한 연작의 하나이며, 한결같이 특별한 감흥이나 경험을 연상시키는 석판화로 이루어진 『일곱 날의 일주일』(1823)이란 판화집을 위한 준비작업이었다. 그로부터 3년 후에 발표된 파머의 갈색 물감 데생집과 마찬가지로, 이 판화집도 상징적인 의미를 담은 풍경판화이다. 달리 말하면 수확에 따른 보상, 또한 지금은 소멸된 독일 미술의 위대함을 상징적으로 보여주는 풍경이다. 올리비어는 나중에 성 루가 형제단의 회원이 되었다. 역사적 사실에 근거한 성 루가 형제단의 예술에 대해서는 제4장에서 다시 살펴보기로 하자.

영국에서 터너만큼 독일 화가들에 대해 잘 알고 있었던 화가는 없다. 그는 로마에서 그들을 만나고 독일을 널리 여행하기도 했었다. 따라서 독일 화가들을 만나 독일의 취향을 접하면서 그가 지독한 불운을 겪었다는 사실은 놀랍다. 말년에 터너는 뮌헨의 한 전시회에 그림을 보냈다. 바이에른의 루트비히 1세가 독일의 과거를 재현하려 도나우 강가에 세운 발할라고 불리는 고전적 양식의 건물에서 개최된 전시회였다. 뜨거운 찬사를 받을 줄 알았던 그 그림은 오히려 조롱의 대상이 되었고

90
요제프
안톤 코흐,
「슈마트리바흐
폭포」,
1821~22,
캔버스에 유채,
131.8×110cm,
뮌헨,
노이에피나코테크

91
페르디난트
올리비어,
「아이겐 앞의
초원, 금요일」,
「잘츠부르크와
베르히테스가덴의
일곱 도판」
가운데 하나,
1823,
석판화,
19.5×27.2cm

손상된 채 반송되었다.

한편 1828년 로마에서도 코흐는 독일계 친구들을 이끌고 터너에게 모욕을 준 적이 있었다. 터너가 로마에서 여름을 보내며 그린 그림들을 전시했을 때였다. 문제의 핵심은 마무리 부족 때문이었다. 즉 뮌헨 사건에 연루된 한 관찰자의 표현대로라면 "표현된 곳마다 인물묘사 수준의 정확성의 결여"였다. 그런데 실제로 미완성이었을까? 요컨대 독일 화가들은 터너의 자유분방한 표현기법을 이해할 수 없는 것이라 생각했다. 심지어 코흐는 "이보게 화가 양반, 끄적댄다고 그림이 되는 것은 아닐세!"라고 빈정거렸다. 그러나 터너의 생각은 달랐다. 파도든 구름이든 섬광이든 간에 자연이 가진 힘의 역동성과 변화무쌍함을 색으로 재현하는 것이 풍경화의 극적인 특징을 살리는 핵심이었다. 이런 극적인 감각을 통해서 터너는 룽게와 프리드리히가 주장한 풍경화의 새로운 방향을 모색하려 애썼고, 여기에서 색은 풍경화를 만들어내는 언어였다.

터너는 풍경화가였지만 풍경의 실체에는 거의 무관심했다. 그의 나무는 우아하게 보이지만 개략적이다. 풀은 그 형체조차 알아보기 힘들 정도다. 산만이 그럴듯한 형체를 갖는다. 그는 기상조건에서 매력을 느꼈다. 그렇다고 계절의 차이에 큰 관심을 가졌던 것도 아니었다. 그의 그림 제목들이 대체로 길고 복잡하며 역사적이고 신화적인 냄새를 물씬 풍기지만, 가장 눈에 띄는 것은 순수히 효과나 추상적 개념을 나열한 제목들이다. 초기에 그린 「운무를 뚫고 떠오르는 태양」이나 말년에 그린 「비, 증기, 그리고 속도」(그림100)가 대표적인 예이다. 이미 1816년에 평론가 윌리엄 해즐릿이 터너를 "자연의 대상보다 그 대상을 보여주는 매개체를 그리는 화가"라고 평한 적이 있었다.

말년에 이르면서 터너는 자연이 가진 힘의 역동성을 표현하는 데 더욱 심혈을 기울였다. 그러나 터너가 그린 자연현상이 반드시 상징적 의미, 즉 신의 징표를 뜻하는 것은 아니다. 이런 점에서 프리드리히와 룽게, 심지어 컨스터블과 달랐다. 자연도 그 나름대로 변덕스런 삶을 살아간다. 터너에게 빛은 모두에게 해방감을 주는 힘이기도 하지만 때로는 잔인할 수도 있었다. 그가 1828년 로마의 한 전시회에 출품한 「레굴루스」(그림92)에서 빛은 우리를 오싹하게 만들 정도로 환하게 빛난다. 카르타고인들에게 눈꺼풀을 잃은 로마의 장군 레굴루스는 맹인이

되고 말았다. 결국 터너는 이 비극적 영웅을 소개하면서 우리에게 그를 대신해 찬란한 빛을 만끽하게 해주는 듯하다.

터너의 많은 작품들과 마찬가지로 「레굴루스」도 고집스럽게 전통을 고수하면서도 한편으로는 놀라울 정도로 새로운 면을 보여준다. 이 그림은 클로드 로랭(Claude Lorrain, 1600~82)의 항구 그림들을 개작한 것이 틀림없지만 빛의 굴절효과를 도입해 로랭의 그림들을 완전히 해체했다. 과거의 그림들, 특히 과거의 그림들을 능가하고 변형시키겠다는 압박감과 충동이 터너의 꾸준한 발전에 중대한 역할을 했다. 그 시대에 터너만큼 역사를 생각하며, 역사를 새롭게 해석하겠다고 열망한 화가는 없었다. 젊은 시절, 터너는 후원자인 윌리엄 벡퍼드의 집을 장식하고 있던 클로드 로랭의 그림 앞에서 좌절의 눈물을 흘렸다. 도저히 로랭처럼 그림을 그릴 수 없을 것이란 좌절감이었다.

그러나 얼마 후, 자신의 그림 가운데 적어도 두 편은 국립미술관에서 로랭의 그림과 나란히 영구 전시되어야 한다고 요구할 정도로 확신을 갖게 되었다. 또한 국립미술관과 인접한 건물에 자신의 그림들로 터너 미술관을 꾸며달라고 요구하기도 했다. 이즈음 그의 그림들은 거의 백과사전적인 성격을 띠고 있었다. 회화의 주제로 인정된 거의 모든 분야뿐만 아니라, 직접 창안해낸 새로운 주제까지 다루고 있었다. 또한 과거의 많은 대가들을 문자 그대로 재현하거나 개작하기도 했다. 그 시대에 작품 수에서 터너와 견줄 만한 화가는 없었다. 또한 그의 까다로운 요구는 거의 자기과시적 수준이었다. 왕립미술원에 전시를 위해 작품에 마지막으로 손질하는 날처럼 사람들을 놀라게 하고 충격을 줄 수 있는 기회를 놓치지 않았다.

한 동료의 표현대로 "창조 이전의 무질서 상태처럼 형체도 여백도 없는 것"처럼 보이는 스케치에서 의미를 만들어가는 독특한 기법을 마음껏 과시할 수 있었기 때문이다. 그의 그림에서 물감의 처리로 표현되는 대비와 대립적인 역동성은 그의 성격을 그대로 반영한 것이었다. 사실 터너는 아주 비사교적인 사람으로 작품에 몰두하며 대다수의 작품을 자신을 위해 그렸다. 또한 자신의 전시회에 붙여 '희망의 허위'라는 시를 쓸 정도로 염세적인 사람이기도 했다. 노년에 이르러서는 심한 우울증에 시달리며 후대를 위해 그린 작품들조차 돌보지 않았을 정도였다. 여

92
J. M. W. 터너,
「레굴루스」,
1828,
1837년에
재작업,
캔버스에 유채,
91×124cm,
런던,
테이트 미술관

하튼 그 시대에 터너만큼 내면에 낭만주의적 천재의 오만함을 간직하며 은둔자적 삶을 살았던 화가는 없었다.

터너의 시작은 보잘것없었다. 런던에서 이발사의 아들로 태어나 교육을 거의 받지 못한 터너는 건축가가 되고 싶었지만 여러 건축 사무소를 전전하며 설계도를 옮겨 그리는 수준에서 벗어나지 못했다. 그후 그는 수채물감으로 지도를 그려 출판사에 납품하는 일을 시작했다. 인기도 있고 돈도 적잖이 벌 수 있는 일이었기 때문이다. 그런대로 수입이 늘어나고 출판업자의 까다로운 요구로 다투기도 했지만 그는 상당 기간 이런 일을 계속했다. 실제로 이런 사업적 재능 덕분에 그는 상당한 재산을 축적할 수 있었다.

더구나 출판이 문자 중심의 책에서 복잡하지만 생동감 있는 그림 중심의 책으로 급속히 변해가고 있어 그는 상당한 보수를 받았다. 게다가 지도 제작이 수채화에서 가장 유망한 직업으로 발전되어, 그때부터 그는 거의 평생 동안 여름이면 여행을 다니며 겨울 동안 작업실에서 제작할 자료를 수집했다. 물론 나폴레옹이 유럽을 지배하던 때는 주로 영국을 여행했지만 그후에는 대륙을 헤집고 다녔다. 1790년대 중반경, 수도원과 성, 성당 등 널리 알려진 유적지를 다니면서 벗삼았던 자연 경관이 그에게 순수한 풍경에 대한 새로운 감각을 주었고, 지도 제작으로 갈고 닦은 수채화 솜씨가 빛을 발했다.

왕립미술원에서의 공부는 터너의 야심을 더욱 키워주었지만 회화의 장르에 대한 전통적인 계급화에 불만을 품는 계기가 되기도 했다. 그는 풍경화에 전념하기로 결심했다. 풍경화도 정신적인 의미가 내재된 그림이라는 사실을 증명해 보이기로 했다. 이런 결심으로 그는 유화를 시작했다. 초기의 그림인 「코니스턴 산의 아침」(그림93)에서도 1797년에 잉글랜드의 북부를 여행했던 흔적이 분명히 드러난다.

이른 아침의 햇살에 걷혀가는 안개가 절묘하게 조화를 이루는 자연의 드라마를 독창적으로 해석한 그림이다. 프리드리히의 십자가(그림67)처럼 종교적 색채가 뚜렷이 드러나지는 않지만 터너는 제단화처럼 직립의 캔버스를 선택했고, 왕립미술원의 카탈로그에 넣은 그림 옆에 성경 구절을 인용함으로써 종교적 의미를 부여했다. 이보다 순수한 풍경화는 있을 수 없었다. 자연의 힘이 인간의 역사와 신화의 주인공을 완전히 밀

93
J. M. W. 터너,
「코니스턴
산의 아침」,
1798,
캔버스에 유채,
123×89.7cm,
런던,
테이트 미술관

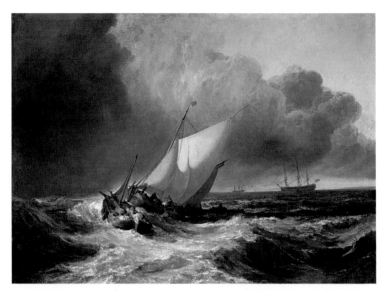

94
J. M. W. 터너,
「강풍에 휩싸인
네덜란드
선박들」,
1801,
캔버스에 유채,
162.5×221cm,
런던,
테이트 미술관

95
J. M. W. 터너,
「그리종의
눈사태」,
1810,
캔버스에 유채,
90×120cm,
런던,
테이트 미술관

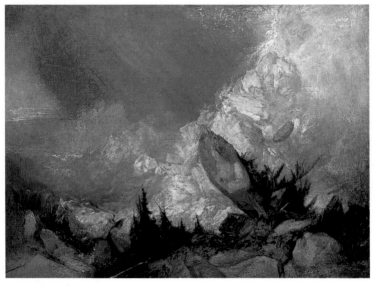

어낸 셈이다.

터너의 개인적 세계관이 처음으로 뚜렷이 나타난 그림은 바다와 산을 주제로 한 그림이었다. 바다를 주제로 한 그림은 나중에야 풍경화의 일부로 인정받았지만, 두 경우 모두에서 옛 대가들이 중요한 역할을 한 것은 사실이다. 대중에게 최초로 공개된 터너의 유화는 달빛에 물든 바다를 그린 풍경화였다. 한편 「강풍에 휩싸인 네덜란드 선박들」(그림94)은 브리지워터 공작이 네덜란드의 화가 빌렘 반 데 벨데(Willem van de Velde, 1611~93)가 그린 그림의 짝으로 1801년에 주문한 것이다. 요동치는 바다를 생생하게 표현하고, 폭풍을 머금은 구름과 강렬한 햇살로 하늘을 양분했다. 모든 것이 움직이고 변한다. 바다에 들어가 관찰한 듯한 역동적인 파도는 그 매개체인 바람을 느끼게 해준다.

이처럼 대가들의 작품을 재창조해내는 터너의 재능에 감동한 후원자들은 공동부담으로 그를 파리로 유학 보내 루브르에서 연구할 기회를 마련해주었다. 잠시 평화의 기운이 감돌던 1802년이었다. 그때 그는 처음으로 알프스를 여행했다. 삭막하지만 장엄한 산에서, 시시각각으로 변하는 기상과 지형의 변화에서 그는 자연의 변덕과 웅장함을 깨달았다. 알프스 여행 경험을 극적인 수채화로 그렸고, 나중에는 세상에서 인간이 차지하는 불안한 위치를 유화로 설득력 있게 묘사했다. 예컨대 그는 1802년의 여행에서 눈사태를 본 적이 없었지만, 1808년 그리종를 덮친 눈사태 소식은 그로 하여금 1810년의 그림을 그리게 자극한 듯하다(그림95). 눈의 무게를 이기지 못하고 굴러떨어진 거대한 바위가 자그만 오두막을 산산조각 낸다. 사람의 모습은 전혀 보이지 않지만 자연 앞에서 인간의 무력함을 극명하게 보여주는 그림이다. 또한 풍경화도 '장엄한 양식'(Grand Style)일 수 있다는 분명한 증거를 보여준 그림이기도 하다.

이 그림에서 나타나는 에너지와 역동성은 터너를 발전적으로 변화시킨 힘을 그대로 보여주는 것 같다. 1802년 이후 터너는 다양한 방향을 추구했지만 자연력의 효과와 빛의 힘에 대한 탐구는 잠시도 멈추지 않았다. 어둠에 대한 빛의 승리, 악에 대한 선의 승리라는 신화적이고 고전적인 주제는 옛 대가들의 역사화(황금양모를 찾아나선 이아손, 거대한 뱀 피톤을 죽인 아폴론)에서도 줄곧 시도된 것이지만, 눈에 보이는

세계에 대한 실질적인 연구가 목가적인 영국 풍경과 템스강 계곡을 배경으로 조용히 시도되고 있었다. 요크셔 풍경을 그린 「서리가 내린 아침」(그림96)에서는 온몸을 마비시킬 것 같은 냉기가 느껴진다. 대지와 야생의 풀에서 반짝이는 서리가 그런 느낌을 자아낸다.

이런 고전적 주제는 클로드 로랭과 니콜라 푸생(Nicola Poussin, 1594~1665)을 본뜬 것인 반면에 터너의 영국적인 주제는 네덜란드의 엘베르트 코이프(Aelbert Cuyp, 1620~91)에 영향을 받은 것이다. 그러

나 두 주제 모두에 터너는 전통에 새로운 감각을 더했다. 특히 영국을 주제로 한 그림에서는 자연을 직접 관찰하고 연구한 잇점을 확실하게 보여주었다. 영국의 풍경, 영국의 자연스런 강에 빛의 효과를 더함으로써 빚어낸 그의 풍경화에는 프리드리히의 풍경화에 담긴 애국적 메시지가 그대로 담겨 있다. 하지만 터너는 조지 보몬트 경과 같은 보수적인 평론가들에게 서툰 모방꾼에 불과하다는 비난을 받아야 했다. 따라서 전통의 굴레에서 해방된 그림을 그려야 하고, 옛 대가들의 그늘을 벗어

날 때에야 자신만의 특징을 보여줄 수 있을 것이란 압박감을 이겨내기 힘들었다.

40대가 되었을 때 터너는 옛 대가들의 그림에서 불편함을 느끼기 시작했다. 그가 자연을 관찰하며 느낀 인상이나 이상적 모습과 충돌하기 일쑤였다. 그가 1819년 이탈리아를 처음 방문한 후 그린 대작, 「로마, 바티칸에서」(그림97)에 이런 긴장관계가 극명하게 드러난다. 실제로 전통적 주제와 미래의 기법이 이처럼 뒤섞인 그림은 거의 찾아보기 힘들다. 그의 방문을 학수고대하고 있으리라 생각한 이탈리아에 바친 애정의 증표답게 이 그림은 라파엘로에 초점을 맞추고 있다. 그의 정부이자 모델이었던 여인, 그의 대표작들, 그리고 바티칸의 로지아를 장식한 그의 그림들 아래에 놓인 다른 화가들의 작품들도 눈에 띤다.

그러나 이 그림은 라파엘로의 시대를 훌쩍 넘어, 잔로렌초 베르니니(Gianlorenzo Bernini, 1598~1680)가 성 베드로 광장에 세운 아케이드까지, 결국에는 멀리 보이는 산까지 시계(視界)를 넓혔다. '로지아를 장식하려 그림을 준비하는 라파엘로'라는 부제로 이 그림을 역사화라고 선언하지만 문자 그대로 받아들여서는 안 된다. 또한 터너가 그의 시계에 가능한 많은 것을 집약시키려 시도한 원근법의 파괴도 곧이곧대로 받아들여서는 안 된다(당시 터너는 아카데미에서 원근법을 가르치는 교수였다). 그의 목적은 자신에게 의미 있는 이탈리아의 모든 것을 이 그림에 담아내는 것이었다. 맑고 푸른 하늘이 지상의 것만큼이나 시선을 사로잡는 것도 인상적이다. 회화와 역사에서 도시를 주제로 삼으면서 터너는 태양과 대기에 관심을 기울였다. 이런 점에서 터너의 미래를 예고해주는 그림이었다.

1828년 터너는 두번째로 이탈리아를 방문했다. 그의 고전적인 주제에 대한 관심을 거듭 확인해주는 여행이었지만 이탈리아의 대기에 대한 심도 있는 연구를 자극한 여행이기도 했다. 「레굴루스」(그림92)는 이런 연구의 결실이었다. 터너가 후반기에 추구한 주제가 과거와 현재(고대 로마와 당시의 로마, 전성기의 베네치아나 무역과 산업에서 찬란한 성공을 거두던 당시의 영국)의 대비였던 것도 우연은 아니었다. 이런 대조적인 그림들은 한 쌍으로 제작된 것이었지만 역사의 순환이란 당시의 세계관과 황량한 폐허에서 아름다움을 찾으려던 낭만주의 운동——터너

96
J. M. W. 터너,
「서리가 내린
아침」,
1813,
캔버스에 유채,
113.5×174.5cm,
런던,
테이트 미술관

97
J. M. W. 터너,
「로마,
바티칸에서」,
1820,
캔버스에 유채,
177×335.5cm,
런던,
테이트 미술관

는 바이런의 시를 즐겨 인용했다──에 부합하는 것이기도 했다(제4장 참조).

그러나 터너가 자연에서 인식한 것을 회화라는 물질적 행위로 구체화시키려 했던 변화가 이런 그림들에도 당연히 나타나 있었다. 그의 작품에 대한 해즐릿의 유명한 논평, "아무것도 그리지 않았지만 충분히 추측할 수 있는 그림"은 터너의 추상적인 표현기법에만 적용될 뿐이다. 한편 주제, 심지어 넓은 의미에서 '역사적 풍경화'에 속하는 그림의 주제도 변덕스런 자연, 빛의 힘, 그리고 색에 대한 깨달음을 표현할 수단으로 선택했다. 그러나 그가 1820년대부터 밥벌이로 수채화를 '시작' 했듯이, 유화로 시도한 하늘과 파도에 대한 연구(그림98), 혹은 1840년대에 초

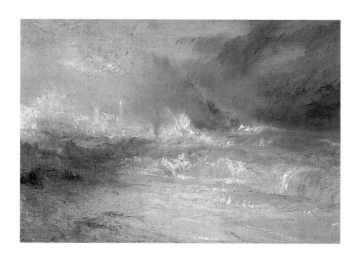

98
J.M.W. 터너,
「리 해변에서
부서지는
파도들」,
1835년경,
캔버스에 유채,
60×95cm,
런던,
테이트 미술관

99
J.M.W. 터너,
「노럼 성, 일출」,
1845,
캔버스에 유채,
90.8×121.9cm,
런던,
테이트 미술관

기 구도의 반성으로 그린 유명한 「노럼 성(城), 일출」(그림99)처럼 회화적으로 '완벽한' 풍경화에 대한 연구에 지나친 의미를 부여할 필요는 없다. 사실 그는 대다수의 유화를 전시할 목적으로 그렸던 것은 아니다.

터너는 주제와 의미를 결합시키고, 자연을 관찰해서 이해한 결과와 시각적 효과를 결합시키려 애썼다. 이런 점에서 터너는 유례를 찾아보기 힘든 독창성을 갖는다. 그는 빛과 어둠이란 대립적 스펙트럼을 대비시키고, 괴테의 『색채론』을 옮겨 적으며 꼼꼼하게 주석을 단 글에서 언급했듯이 빛과 어둠이 갖는 부정과 긍정의 관련성을 강조하기 위해서 노아의 홍수라는 전통적인 주제를 이용한 반면에, 기선과 철로와

100
J. M. W. 터너,
「비, 증기,
그리고 속도」,
1844,
캔버스에 유채,
91×122cm,
런던,
국립미술관

같은 첨단산업의 결실을 자연 에너지에 대한 탐구의 짝으로 그림에 최초로 도입한 화가이기도 했다. 「비, 증기, 그리고 속도」(그림100)에서, 햇살과 소나기가 빚어낸 자연의 드라마는 메이든헤드 근처에서 템스강을 가로지르는 검은 기관차를 위한 사전 준비였다. 검은 연기가 안개와 뒤엉키고, 기차는 그 앞을 달리는 산토끼와 속도 경쟁을 벌인다. 터너의 흐릿한 그림에서 형체를 알아볼 수 있는 유일한 것이 기차이다. 룽게의 「나이팅게일의 교훈」(그림70)만큼이나 푸가적 성격을 물씬 풍기는 그림이다.

19세기말 프랑스 인상주의자들은 이런 그림에서 대기의 효과를 높이 평가했지만, 대다수의 그림은 '억측에 가까운 화려한 낭만주의'에 불과하다며 배척했다. 그러나 터너의 복잡하고 통합적인 패턴은 인상주의적 관점이 아니라 터너 본인의 관점에서 재구성되어야만 한다.

프랑스 낭만주의자들에게 상대적으로 많은 영향을 미친 화가는 터너와 거의 같은 시대를 살면서 풍경을 훨씬 사실적으로 그렸던 컨스터블이었다. 1824년 컨스터블은 파리 살롱전에 「건초 수레」(그림101)를 출품했다. 이 그림은 상당한 반향을 불러일으켰다. 적어도 들라크루아에게는 커다란 인상을 남겼던지 들라크루아는 짧은 붓질로 불안정하게 처리한 색으로 살려낸 빛의 이동 효과를 모방해 「키오스 섬의 대학살」(그림170)의 전경을 다시 그렸다. 영국 풍경을 거의 완벽하게 자연주의적으로 표현한 이 그림(지금은 너무 익숙해져서 최초의 충격을 되살리기 불가능하다)은 약 19년 전에 시작한 소명의 조심스런 선언이었다. 1802년, 즉 룽게가 새로운 "땅의 풍경을 그린 그림"을 열망하던 바로 그해, 컨스터블은 친구인 존 던선에게 동베르홀트에 있는 동잉글랜드의 부모 집을 여름에 함께 방문하자고 제안하는 편지에서, "나를 사로잡는 풍경을 순수하게 있는 그대로 묘사해볼 생각이네. 자연의 모습을 그대로 표현할 여지가 있지 않겠나"라고 말했다.

컨스터블의 말이 뜻밖으로 들릴 수도 있겠지만 그의 의도(새롭고 진실한 풍경화)는 분명했다. 당시 자연을 낭만적으로 접근하던 태도에서 비롯된 회화의 자연주의 운동에 대한 반발이었고, 컨스터블의 주변 인물들이 가한 모순된 압력에 대한 반발이었기 때문에 컨스터블의 생각은 혁명적이라 할 수 있다. 1800년대 초부터 10년대 말까지 영국을 비

101
존 컨스터블,
「건초 수레」,
1821,
캔버스에 유채,
130.2×185.4cm,
런던,
국립미술관

롯한 대륙의 화가들은 자연의 친숙한 경관을 다양한 기법으로 표현했다.

예컨대 1811~12년에 노동을 주제로 한 풍경화 「켄싱턴의 자갈 채취장」(그림102)을 사실적으로 그린 존 린넬(John Linnell, 1792~1882)은 윌리엄 멀레디(William Mulready, 1786~1863)와 더불어 존 발리(John Varley, 1778~1842)의 제자였다. 발리는 제자들을 템스강변으로 몰아내며 "모든 것을 자연에서 찾아라"라고 자연에서의 스케치를 독려한 수채화가였다. 린넬과 멀레디는 자연의 연구에서 얻은 결과를 전시용 그림에 접목시키는 데 열중했다. 이런 점에서 그들이 야외에서 한 유화 스케치는 컨스터블의 유화 스케치와 마찬가지로, 같은 시기에 눈과 손을 훈련하며 실내에 잔뜩 쌓인 모티브들을 작업실에서 이리저리

102
존 린넬,
「켄싱턴의
자갈 채취장」,
1811~12,
캔버스에 유채,
71.1×106.7cm,
런던,
테이트 미술관

결합시켜 그림으로 만들었던 대륙 화가들의 스케치와는 비교 대상이 아니었다.

그러나 컨스터블은 린넬과 멀레디의 토속적 그림들을 "개인적인 관심사에 질식된 그림"이라 평가하면서 그들을 별로 좋아하지 않았다. 실제로 그들의 접근방식은 컨스터블보다 더 사실적이었다. 적어도 노동을 주제로 한 그림에서는 그랬다. 제분소, 댐, 운하 등을 주제로 한 그림에서 보듯이 컨스터블의 그림도 분명히 노동을 주제로 한 풍경화였지만 언제나 적절한 조화를 추구했다. 그의 관점은 소유자의 관점이었다. 점점 반항적으로 변해가는 노동자들을 의심하는 고용계급의 대표격인 부유한 제분업자의 아들이었다는 태생적 한계를 완전히 버리지 못했다.

오늘날 컨스터블의 그림은 도시인에게 순간적이나마 전원의 풍취에 젖는 향수를 전한다. 그러나 도시인은 진실을 판단하기에 적절한 사람이 아니다. 하지만 컨스터블에게 그들이 알고 있는 풍경을 그려달라고 요구한 사람들도 바로 도시인이었다. 또한 옛 대가들에 좀더 충실하라고 그를 윽박지르며, 터너에게 쏟았던 찬사의 절반도 그에게 보내지 않은 사람들도 바로 도시인이었다. 이런 비판적 견해 때문에 컨스터블은 1802년 "다시는 이전의 회화를 추종하거나 이차적인 진실을 추구하지는 않겠다"라고 결심하기에 이른다.

이처럼 개인적인 목표를 뚜렷이 선언한 화가는 그 목표의 성취 여부에 따라 판단되어야 한다. 그런데 컨스터블의 경우 결과는 뒤죽박죽이었다. 옛 대가들에 대한 회의는 거부로 발전되지 않고 선별적인 재해석으로 나타났다. 예컨대 1802년에 세로로 긴 캔버스에 고향 풍경을 그린 「데덤 골짜기」(그림103)는, 컨스터블의 조언자인 조지 보몬트 경이 소유하고 있던 클로드 로랭의 「하갈과 천사」를 본뜬 것이었다(현재 이 그림은 런던 국립미술관에 소장되어 있다). 컨스터블은 초록색과 황금색을 주로 사용하고 가벼운 붓질을 더해 풍경을 재해석했다.

이런 기법은 그가 좋아하던 페테르 파울 루벤스(Peter Paul Rubens, 1577~1640)의 특징이었고, 보몬트는 루벤스의 중요한 그림인 「스틴성」을 소장하고 있었다. 컨스터블은 네덜란드 화가들의 고향 풍경에 대한 애착과 강렬한 소속감을 받아들였다. 그의 표현에 따르면, 네덜란드 화가들은 '고향을 떠나지 않는 사람들'이었고 바로 그런 점에 그들의 독창성이 있었다. 이처럼 자기만의 방식으로 옛 대가들을 해석하면서 컨스터블은 이탈리아나 네덜란드의 풍경을 보았던 터너의 방식에 동조하지 않았다. 게다가 스투어강을 건너는 것은 고향땅을 떠나는 것과 같다는 서포크 마을사람의 말까지 인용하면서 그는 한 번도 영국땅을 벗어나지 않았다. 또한 1806년 "황량한 산맥이 그의 영혼을 짓누르는 느낌"이었다고 고백한 동잉글랜드의 호수지역과 고원지대를 방문한 것을 제외할 때 컨스터블은 남부지역을 떠나지 않고 젊은 시절의 풍경에 몰두했다.

하지만 스투어 계곡에 대한 애착에도 불구하고 그는 대부분의 시간을 런던에서 보낸 까닭에, 그가 인정한 대로 시간의 간격으로 도시인이 되

103
존 컨스터블,
「데덤 골짜기」,
1802,
캔버스에 유채,
145×122cm,
런던,
빅토리아
앨버트 박물관

어버린 여름 관광객의 눈으로 스투어 계곡의 모습을 재해석했다. 그러나 1821년 그는 "스투어강변의 모든 것을 '내 뭣 모르던 어린시절'에 관련시켜 생각한다. 그 경치들이 나를 화가로 만들었고, 나는 그 경치들에 감사한다"라고 썼다.

컨스터블의 그림들은 자서전적 성격을 띤다. 이런 점이 그를 낭만주의자로 만든 주된 원인이다. 물론 그의 정서적 확신도 큰 몫을 했다. "내게 회화는 느낌을 드러내는 또 하나의 언어다"라고 말한 것에서 짐작할 수 있듯이, 그는 그림을 그리는 과정에서 사색과 기억의 중요성을 강조했다. 따라서 컨스터블이 그림은 직접 관찰에 근거를 두고 현장에서 스케치한 것에서 출발해야 한다는 결론에 이르렀지만, "스케치는 반복해서 마실 것이 못 된다. 스케치는 한 순간의 생각, 즉 당신이 스케치를 하던 순간에 몰입했던 생각에 불과하기 때문이다"라고 믿기도 했다. 요컨대 그에게, 스케치와 완성된 그림의 관계는 어린시절의 생생한 기억과

그 이후의 경험과 다를 바가 없었다.

　1819년 "내 눈을 어디로 돌리더라도 '나는 부활이요 생명이다'라는 숭고한 성경 구절이 확인되는 듯하다"라고 썼듯이 컨스터블은 자연에서 신의 의지를 찾으려는 낭만주의적 세계관에 거의 절대적으로 공감했다. 따라서 그에게 자연을 연구하는 것은 일종의 영적 친교였다. 그러나 그의 유화나 연필 스케치는 죽어가는 잎새를 연구한 프리트리히 올리비어의 것처럼 종교적 냄새를 짙게 풍기지 않는다. 오히려 「스투어강 수문에서 본 플랫포드 제분소」(그림104)와 같은 유화들은 물감을 듬뿍 묻힌 붓이나 팔레트 나이프의 과감한 사용이 돋보인다.

　순간적인 기상효과와 눈에 띄는 형체들을 풍부한 색으로 신속하게 그려낸 작품이다. 따라서 이런 유화들은 완성된 전체의 단편이라기 보다 미완성 상태로 끝낸 작품이라 할 수 있다. 게다가 이런 유화들의 주제는 자연 자체이기도 하지만 풍경을 손질하고 사용하는 인간의 간섭이다. 달리 말하면 컨스터블이 콜리지의 팬이었다는 점에서, "우리는 주는 것을 제외하고 모든 것을 받는다. 우리 삶에서만 자연은 살아 있을 뿐이다"라고 요약할 수 있다.

　「스투어강변의 조선소」(그림105)에서 컨스터블은 스케치와 그림을 처음으로 결합시키려 시도한 듯하다. 그가 현장에서 이 작품을 그렸다고 주장했다는 사실에서 이렇게 추정하지만, 이런 주장을 뒷받침하려면 구도가 거의 같은 연필 데생이 있어야 한다. 그런데 '순수한' 스케치라 할 만한 자연스런 역동성이 어디에서도 보이지 않으며 야외에서 흔히 볼 수 있는 빛의 변화도 없다. 따라서 이 그림은 작업실에서 그린 것이 틀림없으며, 자연에서 느낀 즉각적인 인상을 유지한 채 컨스터블이 반드시 필요하다고 생각했던 신중한 연출로 표현하는 데 어려움을 겪었다는 증거가 된다. 그가 화가로서 명성을 얻기 위한 승부수로 삼았던 '180센티미터'의 캔버스 연작에서 문제는 더욱 첨예하게 나타났다. 그 중 일부에서 그는 전체적으로 유화 스케치를 시도했다. 얄궂게도 「건초 수레」를 극찬한 프랑스인들은 완성된 그 그림 자체를 '스케치'로 생각했다.

　그러나 두 편의 「장애물을 뛰어넘는 말」(그림106과 107)을 비교해보면 컨스터블의 생각이 달랐다는 것을 알 수 있다. 이 그림은 연작 가운데 후기에 속하는 것으로, 컨스터블이 「건초 수레」의 평온한 분위기를

104
존 컨스터블,
「스투어강
수문에서 본
플랫포드
제분소」,
1811년경,
캔버스에 유채,
24.8×29.8cm,
런던,
빅토리아
앨버트 박물관

105
존 컨스터블,
「스투어 강변의
조선소」,
1814~15,
캔버스에 유채,
24.8×29.8cm,
런던,
빅토리아
앨버트 박물관

106
존 컨스터블,
「장애물을
뛰어넘는 말」의
스케치,
1824~25,
캔버스에 유채,
129.4×188cm,
런던,
빅토리아
앨버트 박물관

107
존 컨스터블,
「장애물을
뛰어넘는 말」,
1825,
캔버스에 유채,
142×187.3cm,
런던,
왕립미술원

벗어나 점점 극적인 장면을 추구하던 때 그린 것이다. 이 그림에서 그는 순간적인 동작, 즉 스투어강변에 설치된 가축용 울타리를 뛰어넘는 말의 도약을 그리려 했다. 그러나 요즘 사람들에게, 1825년 왕립미술원에 이 그림을 전시하기 직전에 직접 쓴 "평온하면서도 유쾌하고, 시원하면서도 바람이 몰아치는 분위기"라는 자평은 스케치에 더욱 어울린다. 완성된 그림에서 가장 아쉬운 점은 부글대는 구름이 사라진 하늘이다.

1820년대 초부터 컨스터블은 시간과 장소에 따른 효과의 차이를 세심하게 고려하며 하늘을 유화로 연구하기 시작했다. '하늘 만들기'(skying)라 이름붙여진 이 연구는 그의 예술관이었던 '자연철학의 한 분파인 동시에 자연의 법칙을 탐구하는 과학'인 경험주의를 보여준다. 그러나 그에게 관찰의 목적은 그림을 그리기 위한 것이기도 했지만 감정을 표출하기 위한 것이었다. 말하자면 "그림의 요점과 비율의 기준, 그리고 감정의 주된 기관"을 전달하기 위한 것이었다.

따라서 폭풍이 몰아칠 듯한 어스레한 황혼을 주로 경험했던 삶이 말년에 이르면서 점점 어둡고 우울한 세계관으로 발전했을지도 모른다. 그는 '자연의 명암' '자연의 분방한 현상'을 말년에 수채화로 그린 「스톤헨지」(그림108)에서 먹구름을 가르는 쌍무지개와 같은 고결한 계시로 보

108
존 컨스터블,
「스톤헨지」,
1836,
수채,
38.7×59.1cm,
런던,
빅토리아
앨버트 박물관

109
존 컨스터블,
「헤이들리 성」
스케치,
1829년경,
캔버스에 유채,
122.6×168cm,
런던,
테이트 미술관

았다. 그의 친구, 데이비드 루카스(David Lucas, 1802~81)가 그의 그림
들을 바탕으로 메조틴트 판화로 제작한 『영국풍경』 연작에서 구사한 현
란한 빛의 조화도 자연의 분방한 현상을 재현한 것이다. 또한 내면의 고
뇌나 그가 당시 삶에서 느꼈던 혼돈까지도 자연의 명암효과에 빗대어
생각했다. 1828년 아내의 죽음으로 그는 더욱 음울한 사람으로 변해갔
다. 물론 그전에도 나폴레옹 전쟁과 영농의 기계화로 인해 서포크 농민
에게 밀어닥친 곤경이나 농민의 불안정한 삶에 대한 소식은 자연의 조
화라는 그의 감각에 치명타를 가했다.

　근본적으로 보수적인 성향이었던 그는 민주국가로 향한 첫걸음이었
던 1832년의 개혁법안과 같은 개방적 정책들이 가져올 최악의 상황을
염려하기도 했다. 그는 교회의 몰락에 대해서도 무관심하지 않았다. 이
런 걱정들이 그림의 주제로 사용되지는 않았지만 화풍에는 커다란 영향
을 미쳤다. 「헤이들리 성」(그림109)의 스케치에서 보듯이 말년의 붓질에
는 초조함과 두려움이 묻어 있다. 수면에 반짝이는 빛, 바람에 춤을 추
듯 살랑대는 잎새, 한여름의 소용돌이치는 구름을 생동감 있게 표현하
던 붓질이 방향을 잃고 있는 듯하다. 하지만 컨스터블은 그림을 그리면
서 작은 위안과 어둠에서 벗어날 탈출구를 찾았다. "아직 어둠이 지배한
다. 내가 예술이란 도덕적 감정을 비열한 목적에 악용했다고 자책할 필
요는 없으리라. ……나는 캔버스에서 위안을 찾는다. 그림을 그리면서

혼돈과 광기, 그리고 그 이상의 것까지 잊는다."

컨스터블의 '자연스런 그림'은 사실주의로까지 발전되지 않았다. 풍경을 우리 눈에 익숙하게 산문적으로 표현했지만(예전에는 그런 주제로 그처럼 큰 그림을 캔버스에 그린 적이 없었다) 그의 밑그림은 '도덕적 감정'과 '예술'이란 고결한 목표를 향한 열망으로 언제나 수정되었다. 그러나 말년에 이르러서야 힘겹게 인정받아 투쟁과 좌절로 일관된 삶을 살았다고 평가받기에 충분할 정도로 혁명적이었다. 터너와 달리 컨스터블은 논쟁을 불러일으킨 화가라기 보다 아예 무시받은 화가였다.

그를 존경했던 프랑스의 테오도르 루소(Théodore Rousseau, 1812~67)도 비슷한 운명의 길을 걸었다. 더욱 솔직한 표현으로 세련되게 보이지 않았던 직설적이고 투박한 루소의 풍경화는 살롱전에서 퇴짜맞기 일쑤였다. 루소는 1830년대 퐁텐블로 숲의 바르비종에서 그림을 그리던 젊은 화가들의 중진이었다. 숲과 습지를 묘사한 그들의 그림은 감정을 개입시키지 않은 사실주의의 새로운 기준이 되었다. 하지만 루소는 그들과 달랐다. 1852년에 그린 「아프르몽의 떡갈나무」(그림110)는 평범한 주제에 오후 햇살의 경이로움을 터너식으로 처리하고 자연의 장엄함을 낭만주의식으로 해석한 그림이었다.

세상에서 격리된 풍경에 은둔한 삶과 작업은 낭만주의적 현실도피의 전형이었지만 낭만적 감상주의에서 탈피하려 애쓴 바르비종 화파가 보여준 사실주의적 경향에서 장-바티스트-카미유 코로(Jean-Baptiste-Camille Corot, 1796~1875)도 예외적인 화가였다. 코로의 초기 작품들은 젊은 시절에 여행한 이탈리아를 야외에서 유채로 스케치한 경험을 그대로 살리고 있어 지나치게 밝고 소박하다는 비난을 받았다. 그러나 코로는 기억과 이상적인 조화가 어우러진 풍경을 겁에 질린 듯한 특유의 기법으로 발전시켰다(그림111). 사실 다른 화가들은 낭만주의에서 멀어져갈 때 코로는 뒤늦게 낭만주의로 전환한 화가였다.

낭만주의에 깃들여 있던 강렬한 종교색이 희석되면서 낭만주 풍경화에 대한 열정적인 감정과 개인적 반응도 시들해졌다. 인상주의자가 터너와 컨스터블의 기법과 대기의 묘사를 물려받았지만 그들의 자연관이나 예술관까지 이어받은 것은 아니었다. 프리드리히와 룽게와 파머에게 영감을 주었던 영원한 세계는 순간적인 아름다움을 추구한 인상주의

자들에게 무의미한 세계일 뿐이었다. 가차없이 도시화와 산업화의 박차가 가해지던 유럽에서, 순례자의 지팡이를 쥐고 산길을 투벅투벅 걸어가는 카루스의 방랑자(그림112)는 1820년경에 그려졌지만 자연을 향한 낭만적 종교색에 대한 작별인사나 다름없었다.

낭만주의적 세계관이 가장 오랫동안 유지된 곳은 신세계였다. 여전히 새로운 눈으로 보아야 할 것이 있는 땅이었고, 광막하고 장려한 대지가 유럽의 정착자들에게 신의 섭리와 인간의 운명에 대한 새로운 깨달음을

112
카를 구스타프
카루스,
「바위계곡의
순례자」,
1820년경,
캔버스에 유채,
28×22cm,
베를린,
국립미술관

113
애셔 B. 듀런드,
「동료 정신」,
1849,
캔버스에 유채,
117×92cm,
뉴욕
공공도서관

주었기 때문이다. 이 땅에도 워즈워스의 후예가 있었다. 프랑스계 스코틀랜드인 헨리 데이비드 소로는 매사추세츠의 월든 호수에 칩거하며 야생의 삶과 계절의 변화를 기록하며, '눈보라와 비바람의 조사관' 그리고 '신비주의자, 초월주의자, 내친 김에 자연철학자'를 자처했다.

같은 시기인 1849년에 미국 풍경화가로 '허드슨강 화파'(Hudson River School)의 중진이던 애셔 B. 듀런드(Asher B. Durand, 1796~1886)는 「동료 정신」(그림113)을 그렸다. 터너를 비롯한 유럽 낭만주의

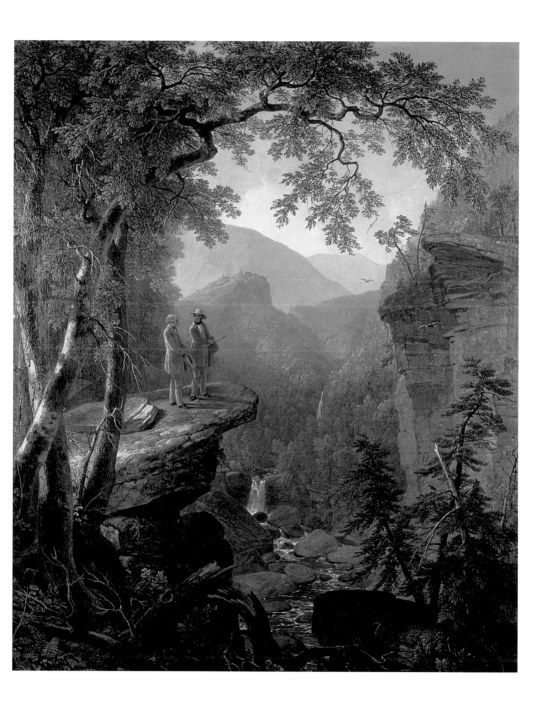

자들에 깊이 영향을 받아 갈고 닦은 솜씨로 아메리카의 황무지를 1826 년에 「카터스킬 폭포」(그림114)와 같은 그림들에 담아낸 동료화가 토머스 콜(Thomas Cole, 1801~48)의 영전에 바친 그림이었다. 듀런드는 바로 그 산맥(캐츠킬 산맥)의 협곡에서 눈에 보이는 세계와 그 세계를 창조한 조물주와 교감의 순간을 나누는 화가 콜과 시인 윌리엄 컬른 브라이언트를 그렸다. 단조로운 기법에도 불구하고 낭만적 풍경화로서나 낭만적 정신을 꿰뚫어본 그림으로 손색이 없다.

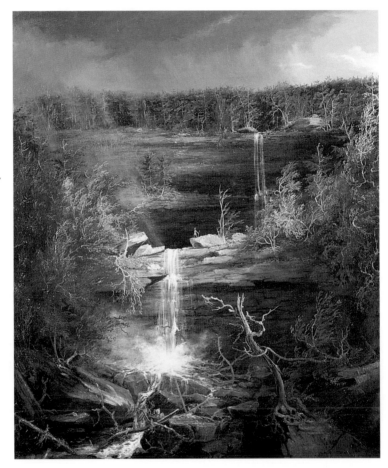

114
토머스 콜,
「카터스킬 폭포」,
1826,
캔버스에 유채,
109×92cm,
앨라배마,
터스컬루사,
걸프 스테이츠
제지회사
워너 컬렉션

1842년 5월 12일, 빅토리아 여왕과 부군 앨버트 공은 버킹검 궁에서 호화로운 가장무도회를 열었다. 신하들과 영국 제조업체의 요구에 민감하게 반응하지는 않더라도 무관심할 수 없었던 여왕 부부는 쇄도하는 대량생산품으로 곤경에 빠져있던 스피털필즈의 고급옷감 산업을 걱정하지 않을 수 없었다. 따라서 산업이 잉태되기 훨씬 이전, 즉 영국 기사도의 황금시대로 손님들을 초대하기로 했다. 즉 호화로운 옷감이 많이 필요한 가장무도회를 계획한 것이었다. 적어도 표면적 이유는 그랬지만 빅토리아 여왕은 기대감에 부푼 듯 벨기에의 레오폴드에게 "삼촌도 와주시기를 바랍니다. 저희는 에드워드 3세와 필리파 황후처럼 꾸밀 생각입니다. 신하들은 그 시대 사람들처럼 차려입을 겁니다. 고증을 거쳐서요. ……고급옷감, 그림, 왕관 등 그밖의 많은 것이 필요합니다. 저는 옷 때문에 고민하고 싶지 않지만 그래도 무척 혼란스럽습니다"라는 편지를 보냈다.

여왕은 보석으로 장식되고 푸른색과 황금색 비단에 안감으로 흰담비 모피를 댄 겉옷과 그 아래에 소매 없는 은색과 황금색의 옷을 입었다. 한편 앨버트 공은 웨스트민스터 사원에 걸린 에드워드 3세의 초상화처럼 황금빛 겉옷을 입었다. 빅토리아 여왕이 총애하던 화가 에드윈 랜시어(Edwin Landseer, 1803~73)에게 주문한 2인 초상화에서 여왕 부부의 모습을 볼 수 있다(그림115). 옥좌가 고딕풍 의자로 교체되어 있는 것도 눈에 띈다.

『일러스트레이티드 런던뉴스』의 보도에 따르면, "가장무도회에서 모든 시대의 궁전이 재현되었다. 가장무도회라는 명칭에 걸맞게 로맨스와 역사와 시를 떠올려주었다." 이때 재현된 시대인 중세는 기사도, 기독교 신앙, 그리고 가부장적인 군주제와 귀족이 지배하던 시대였다. 한편 가장무도회가 열린 시대는 영국만이 아니라 유럽대륙 전체, 심지어 아메리카에서도 '고딕 복고양식'(Gothic Revival)이 전성기를 누리던 때였

115
에드윈 랜시어,
「1842년 5월 12일
가장무도회의
빅토리아 여왕과
앨버트 공」,
1844,
캔버스에 유채,
142.6×111.8cm,
영국 왕실 소장

다. 고딕 복고양식이 어떻게 무슨 이유로 등장하고, 그 열광자들에게 무엇을 의미했으며, 여러 나라가 앞다투어 경쟁하듯이 고딕양식을 고유한 양식인 양 주장했던 이유가 무엇인지 살피는 것이 이 장의 주된 목적이나. 고딕 복고양식이 당시 역사에서 유일한 관심사는 결코 아니었지만 과거에 대한 낭만주의자들의 향수를 분명하게 드러내준 미술양식이기 때문이다.

하지만 고딕양식은 거의 한 세기 전부터 완전히 잊혀진 상태였다. 심지어 비난의 대상이기도 했다. 그런데 변화의 첫 조짐은 1764년에 발간된 한 소설에서 꿈틀거렸다. 호러스 월폴의 『오트란토 성』으로 거의 80년 후까지도 인기를 누렸다. 소설은 중세에 만든 거대한 투구가 땅에 떨어지는 것으로 시작된다. 그때부터 성채의 옛 영주, 선인(善人) 알폰소의 유령이 거듭해서 나타나며 심상찮은 일들이 벌어지고 결국에는 성이 무너진다. 월폴은 꿈에 나타난 거대한 철권──"나처럼 고딕소설에 심취한 사람들에게는 아주 자연스런 꿈이었다"──에서 영감을 얻었다고 말했다.

그러나 그런 꿈과 고딕소설은 당시에 자연스러운 것이 아니었다. 월폴과 같은 시대에 살았던 사람들, 즉 고전적인 교육을 받은 사람들에게 투구는 역사의 심판을 상징했다. 어쨌든 그의 책은 곧바로 인기를 얻었고, 그후 등장인물과 독자의 감정을 평범한 상황에서도 극단적으로 몰아가는 낭만주의 소설로 발전한 고딕소설(폐허로 변한 성채나 어두컴컴한 버려진 수도원을 무대로 한 충격적이고 터무니없는 공포소설)의 전형이 되었다. 고딕소설가로서 경쟁자이던 윌리엄 벡퍼드가 훗날 기괴한 구조의 폰트힐 수도원을 세웠듯(그림116), 월폴도 건축과 장식에서 중세풍을 도모한 개척자였다.

1765년 그는 한 친구에게 "내가 소설을 쓰지만 소설에 등장하는 건물들을 나도 어떻게 세워야 할지 모르겠네"라는 편지를 보내기도 했다. 하지만 그로부터 10년이 지나지 않아 그는 트위크넘의 유명한 저택, 스트로베리힐의 대부분을 완성했다. 스테인드글라스, 부채꼴로 장식된 천장, 갑옷을 비롯한 고대유물 등의 정교한 삽화를 곁들인 안내서에 기록된 모든 것이 개인적인 성향의 선언이었다. 거의 혼자 힘으로 월폴은 중세시대를 낭만주의에서 특별한 의미를 갖는 시대로 승화

116
찰스 와일드,
「폰트힐 수도원」,
1799년경,
수채,
29.2×23.5cm,
런던,
빅토리아 앨버트
박물관

시켰다.

스트로베리힐의 전시실 천장(그림117)은 웨스트민스터 사원을 본뜬 것이었지만 돌이 아니라 딱딱한 종이로 장식한 것이었다. 회세로 가득한 장식에 실망하는 방문객도 적지 않았지만 때로는 그런 장식이 끈질긴 인상으로 남기도 하다 월폴은 외국 방문객을 특히 좋아했다. 그 가운데 가장 흥미로운 인물이 프랑스의 골동품 수집가, 세루 다쟁쿠르 (Seroux d'Agincourt)였다. 세루는 볼테르, 루소 등 계몽주의 철학자들과 교분이 깊었다. 월폴은 그에게 저택 곳곳을 보여주며 대륙으로 돌아가면 고딕양식의 성당을 둘러보라고 충고했다. 세루는 월폴의 충고를 받아들여 네덜란드와 북부 독일을 돌아다니며 고딕 성당을 살펴보았다.

이때 세루는 고대예술을 연구하는 학자들처럼 중세를 연구하겠다는 꿈을 키웠다.

그 결과 건물, 프레스코, 조각, 유물 등을 특별히 주문하면서까지 그린 삽화를 곁들여 '3세기의 몰락부터 16세기의 부활까지'를 다룬 세루의 위대한 예술사 책이 1823년 파리에서 출간되었다. 아쉽게도 그가 세상을 떠난 지 9년 후의 일이었다. 이 책으로 세루는 잃어버린 시대를 복원시킨 개척자, 즉 매우 포괄적이면서도 섬세하게 역사에 접근한 개척자로 인정받았다. 그는 예술 자체가 역사의 척도로서 인간의 삶을 풀어가는 열쇠라는 사실을 증명했다. 게다가 로마의 박해를 피해 카타콤베로 피신하는 기독교인을 묘사한 장면에서는 감동적인 글쓰기로 과거의 삶에 대한 상상적인 공감을 불러일으켰다. 이 책에서 가장 감동적인 삽화 중 하나에서는 세루 자신이 주인공처럼 등장한다. 그는 어둑한 지하묘지에서 호롱불 옆에 앉아 생각에 잠긴 모습이고, 그의 주변에 흩어진 목판에는 죽은 사람들의 이름이 새겨져 있다(그림118).

세루의 책은 예언적이었다. 예술의 역사에 대한 새로운 관심은 건축과 회화, 장식과 의상 등의 옛 양식에 대한 연구와 모방으로, 때로는 죽은 사람과 어떤 식으로든 교감하려는 열정으로 표현되며 낭만주의의 역사 연구에서 주된 역할을 했다. 연구 주제와 상상으로 공감한 점에서 세루는 『로마제국 쇠망사』(1776~81)를 쓴 에드워드 기번을 앞질렀다. 어쨌든 기번의 위대한 책은 18세기가 보여준 고전시대에 대한 관심의 결정판이었다. 또한 그 시대를 지배한 합리주의의 승리였다. 기번은 역사적 인물들이 18세기의 독자처럼 생각하고 행동하기를 기대하며, 18세기의 기준으로 그들을 판단했다. 세루에게는 이런 오만함이 없었다. 그러나 두 역사학자가 공유한 것은 역사를 일종의 경고라고 본 것이었다. 두 학자 모두 책에 기록된 몰락과 쇠망이 언제라도 다시 일어날 수 있다는 사실을 두려워했다.

시간과 공간을 아우르며 현재만이 아니라 미래까지 하나의 연속체로 포괄하는 서사시적 파노라마로 역사를 해석하는 입장이 낭만주의 사상의 핵심이었다. 특별한 관심을 끌긴 했지만 중세시대도 결국 이런 파노라마의 일부일 뿐이었다. 이제 역사는 고전시대만이 아니라 그 이

117
토마스 피트와
존 슈트,
스트로베리
힐의 전시실,
1760~63

118
「카타콤베에서
생각에 잠긴
세루 다쟁쿠르」,
세루의
『기념물로
살펴본
예술의 역사』,
파리,
1823

외의 시대, 예컨대 선사시대와 원시시대 혹은 이국적인 시대까지 포괄
하는 대서사시였다. 이런 포괄성은 요한 고트프리트 헤르더를 비롯한
낭만주의 이전 시대의 철학자들이 확대 해석한 역사이론에 바탕을 두
었다.

헤르더의 '역사철학'은 고대 그리스부터 전해오던 절대적 기준에 이
의를 제기하며, 인간의 성취와 행위는 당시의 역사적 맥락에서 판단되
어야 하기 때문에 동등한 정당성을 갖는다고 주장했다. 이런 생각의 영
향으로 세상과 그 다양한 문화(제5장 참조), 그리고 역사적 시간에 대한
깨달음이 확장되었다. 영국의 역사학자 액턴 경도 이런 맥락에서, 낭만
주의가 '인간의 완전한 상속'이란 개념을 도입함으로써 '유럽의 지평을
2배로 늘였다'고 주장했던 것이다. 이런 확대는 진보에 대한 계몽철학의
정의, 즉 세루와 기번이 진리처럼 받아들이던 정의를 부인한 것이기 때
문에 무척이나 불안정한 것이었다. 그러나 고대 그리스를 제외하고 과
거의 모든 시대가 현재보다 열등하며, 현재까지 도약하기 위한 중간단
계였다는 믿음은 더 이상 유효하지 않았다.

낭만주의자들은 과거에 몰두했다. 모든 것을 조직화하고 분류하려는
열정으로, 현대적 개념의 박물관을 만들어낸 주역도 계몽주의 사상가들

이 아니라 낭만주의자들이었다. 그들은 열정적인 골동품 수집가였다. 가구, 갑옷, 의상 등 과거의 유물들을 미친 듯이 수집했다. 이런 수집이 새로운 것은 아니었지만, 낭만주의자들을 골동품 수집가로 만든 감정적 동력은 다른 것이었다. 그들은 전리품을 희귀성이나 자료적 가치 때문에 수집한 것이 아니었다. 과거를 연상하게 하는 매개체로 수집한 것이었다.

역사에 대한 이런 열정은 역사를 주제로 한 소설, 오페라, 드라마로도 표현되었다. 유럽 전역의 화가, 작곡가, 작가가 그 시대 최고의 역사 소설가인 월터 스콧에게 영감을 받았다. 중세 말부터 1745년의 폭동까지 스코틀랜드의 역사를 다룬 이야기들에는 '정통역사'를 세세한 부분까지 재창조하려는 스콧의 집념이 녹아 있다. 한편 17세기 롬바르디아를 무대로 한 장대한 소설 『약혼자들』(1827)을 쓴 이탈리아의 알레산드로 만초니는 '시간과의 대전쟁'이란 제목을 붙인 서문에서, "역사학자는 과거에 묻힌 시간을 끌어내어…… 생명을 불어넣는다. 과거의 시간을 재검토하면서 그 시간을 다시 전쟁으로 몰아간다"고 말했다. 그러나 '순수한' 전쟁도 새로운 방식으로 씌어져야 했다. 지엽적인 사건까지 세세하게, 인간적인 감정을 부여해서, 또한 만초니가 말한대로 상상력을 동원해서 묘사할 필요가 있었다.

프랑스의 역사학자 쥘 미슐레에 따르면 역사학자의 임무는 죽은 사람들과 인척관계를 맺는 것이었다. "그들은 우리와 함께 살았다. 이제 우리는 그들의 친척이며 친구라는 느낌이다. 따라서 가족이 형성된다. 살아 있는 사람과 죽은 사람이 더불어 존재하는 공동의 도시가 건설된다." 낭만주의적 개인주의가 영웅이란 개념을 바꾸었듯이(제2장 참조), 미슐레는 새로운 '완전한 역사'(total history)를 역설했다. 위인의 공적을 중심으로 기술한 역사만이 아니라 보통사람의 공통된 경험을 중심으로 쓴 역사도 필요하다는 주장이었다. 현재의 보통사람들이 현재를 만들고 미래를 창조할 수 있듯이 과거에도 보통사람들이 집단의식을 형성하는 데 공헌했을 것이란 합리적인 추론이었다.

스콧이 이런 가능성을 소설로 보여주었다면, 미슐레는 역사의 흐름을 보통사람들이 주도했다는 위대한 증거인 프랑스 대혁명을 연구한 역사학자였다. 물론 위인이 보통사람들의 경험과 감정을 공유하고 이해했다

면 이런 민주화 과정은 역방향으로 일어날 수도 있었다. 과거를 복원하고 부활시키려는 이런 노력에서 화가들은 특별한 역할을 맡았다. 사람들은 사건과 개인에 대한 믿을 만한 증거를 화가에게 찾아달라고 요구했다. 따라서 역사화는 18세기까지 전통적으로 이해되던 '역사화'와 달라질 수밖에 없었다. 보편적인 본보기를 보여주려 했던 과거의 역사화는 주제와 관찰자 사이의 차이를 강조했었다. 따라서 화가들에게 새롭게 주어진 역할은 친숙한 주제로 관찰자와 간격을 좁히는 것이었다. 그들의 그림이 묘사된 시대의 것인 것처럼 착각을 불러일으키려고 역사적 주제를 의도적으로 역사중심주의 양식으로 그리거나, 옛 화가들처럼 삶을 꾸려가면서 한 걸음 더 나아간 화가들도 적지 않았다. 물론 건축가, 도안가, 장인도 그들 나름으로 과거를 재창조해냈다. 과거에는 날마다 환상적인 삶을 살았을 것이란 생각으로.

월폴의 스트로베리힐이 역사의식의 변화를 다소 경박하게 보여준 증거라면, 셰익스피어의 재발견은 완전히 다른 성격의 예다. 셰익스피어의 역사 이야기는 지배계급만이 아니라 피지배계급의 관점에서 씌어진 사건들이었고, 다양한 등장인물은 한결같이 어느 시대에나 볼 수 있는 친숙한 인물이었기 때문이다. 독일에서 '질풍노도' 작가들에게 셰익스피어는 비극과 희극을 혼합하면서 다양한 형태의 극을 완벽하게 소화해냈고 변화무쌍한 언어로 표현력을 극대화시킨 작가였다. 이런 특징들은 규범적인 고전주의적 성격의 문학과 사뭇 달랐고, 라신과 코르네유와 같은 17세기 프랑스 극작가들의 연극에서 절정을 이루었다. 1820년대에 들면서 셰익스피어에 대한 재평가가 프랑스에서 시작되었다. 소설가 스탕달이 『라신과 셰익스피어』(1823, 1825)를 썼고, 젊은 낭만주의자들(들라크루아, 위고, 비니, 작곡가 베를리오즈)은 1827년 파리에서 셰익스피어 극을 공연한 영국 배우들을 보며 감격의 전율을 느꼈다.

한편 런던에서는 올더먼 보이델(Alderman Boydell)이 셰익스피어 연극을 주제로 그린 그림들로 1787년 갤러리를 개관한 이후 화가들은 셰익스피어 연극을 꾸준히 주제로 삼고 있었다. 아일랜드의 역사화가 제임스 배리(James Barry, 1741~1806)는 「코델리아의 시신을 안고 오열하는 리어 왕」(그림119)을 1788년에 셰익스피어 갤러리에 기증했다. 리

어 왕의 열정과 절망을 역사가 막 기록되기 시작할 무렵, 야만스럽고 원시적인 영국인의 모습으로 생생하게 되살려낸 그림이었다. 또한 스톤헨지를 떠올리게 하는 배경의 둥글게 열을 지어 늘어선 돌들은 당시 발굴 중이던 실제 유적지의 원래 모습을 재현한 것이다.

영국에서 셰익스피어 연극은 민족의 과거, 특히 중세시대에 관심을 집중시키는 데 많은 역할을 했다. 셰익스피어가 영국을 넘어 대륙에서도 부활한 것처럼 스트로베리힐에서 시도된 중세적 취향도 마찬가지였다. 독일에서는 헤르더의 영향으로 괴테가 스트라스부르 성당을 독일정신의 진수라고 재평가하는 계기가 마련되었다. 그전에는 '부자연스럽다'라고 혹평했던 괴테가 자연의 유기적 형태가 이 건물에서 하늘 높이 치솟은 탑과 아치로 표현되었다고 해석한 것이다. 하지만 괴테는 여전히 의혹을 완전히 떨쳐내지 못했다. 사실 그는 철저하게 고전 교육을 받은 작가였다. 따라서 정신적으로 성숙해서 그 성당을 칭찬할 때에도 그 성당을 시대의 산물이 아니라 건축될 당시의 시대 흐름에서 현저히 벗어난 건축물로 보았던 것이다.

『독일 건축에 대하여』(1772~73)에서 그는 이 성당을 중세의 '편협하고 음울한 성직자가 지배하는 세계에 강인하고 투철한 독일인의 영혼'이 영향을 미친 뚜렷한 결과물이라고 주장했다. 이런 평가에서 보듯이, 괴테는 훗날 고딕 복고양식의 애호가들에게 특별한 관심을 끌었던 중세사회의 종교적 기반을 평가하는 데 인색한 면이 없지 않았다. 하지만 16세기 독일 기사를 주인공으로 한 연극 「괴츠 폰 베를리힝겐」(1774)에서 볼 수 있듯이 괴테도 그 시대의 기사도 정신에는 심정적으로 동조했다.

이 연극은 역사주의에 입각해서 중세풍의 그림을 앞장서서 시도한 한 화가에게 영감을 주었다. 1785년 그들의 후원자인 동시에 사용자였던 바이마르의 카를 아우구스트 공작이 생일을 맞아 전형적인 신고전주의 화가인 요한 하인리히 티슈바인(Johann Heinrich Tischbein, 1751~1829)에게 그 연극의 주된 장면(훗날 스콧이 감정표현과 역사적 의미 때문에 극찬했던 장면)을 그려달라고 주문한 후 괴테에게 선물한 그림이었다. 장려한 판화로 다시 제작된 이 그림(그림120)에서, 괴츠와 옛 친구 바이슬링겐은 어느새 서로 적이 되어 싸우게 된다.

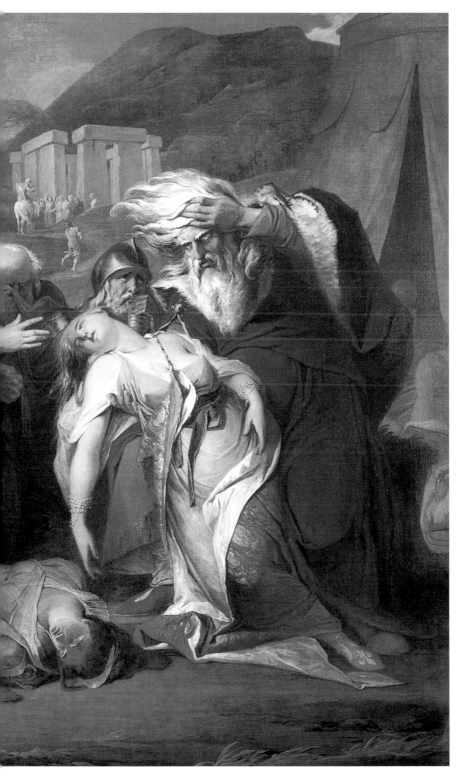

119
제임스 배리,
「코델리아의
시신을 안고
오열하는
리어 왕」,
1786~88,
캔버스에 유채,
269.2×367cm,
런던,
테이트 미술관

그러나 괴츠가 전투 중 바이슬링겐을 생포한 후 두 사람은 거역할 수
없는 감정에 휩싸이면서 옛 우정을 되찾는다. 괴테의 생각에, 이 시대의
아름다운 특징이 반영된 곳은 종교가 아니라 고결한 풍습이었다. 그러
나 괴테도 고대의 예술품과 공예품에 관심을 키우고 있었다. 티슈바인
은 상당량의 골동품(무기, 갑옷, 수렵용 나팔, 술잔 등)을 어두컴컴한
방에 그림들과 함께 모아두고 있었다.

따라서 그의 그림은 잊혀진 시대와 타협하면서 실제 주인공들 사
이에 있는 것처럼 보였다. 중세가 '암흑시대'였고 '야만의 시대'였
다는 생각이 여전히 폭넓게 지배하던 때에 그려진 이 그림은 진정한
의미에서 재평가일 수 있다. 이 훼손된 시대는 고대 그리스 · 로마의
영웅시대만큼이나 본보기가 되는 시기로 승화되었을 뿐만 아니라
민족의 역사가 자부심을 안겨주는 근원이라고 역설하고 있기 때문

이다.

독일 화가들의 작품에서 이런 주제들은 민족주의적 색채를 뚜렷이 띠고 있었지만 최초로 애국주의와 결부된 곳은 영국과 프랑스였다. 따라서 화가들은 민족적 자부심을 고취시킬 수 있는 주제를 중세에서 찾아나섰다. 특히 영국은 1783년 베르사유 조약에 의해 아메리카 식민지를 공식적으로 상실했기 때문에 국민의 사기를 북돋워줄 필요가 있었다. 월폴이 한 친구에게 말했듯이, "이런 상태에서 사람들은 조상들이 얼마나 위대했던가를 생각하고 싶어한다. ……비록 소수이지만 과거를 돌이켜보고 부지런히 연구하는 사람들이 있다. 개인과 마찬가지로 민족도 앞서 살았던 사람들에게서 영광의 흔적을 찾는다."『중세의 기사도와 기사 이야기에 대한 편지』(1762)을 쓴 리처드 허드가 조지 3세를 부추겨 백년전쟁에서 승리한 에드워드 3세의 업적을 벤저민 웨스트에게 연작으로 주문해 윈저 궁의 알현실을 장식하게 만든 것도 이런 이유였다(그림 121). 빅토리아 여왕과 앨버트 공도 바로 이 그림들을 기억하며, 가장무도회에서 이 역사적인 부부를 선택했을 것이다.

한편 영국해협 건너편의 앙시앵 레짐(1789년 대혁명 이전의 프랑스-옮긴이)도 훌륭한 조상을 되살리는 데 열심이었다. 1773년 프랑스의 전쟁성은 생 루이(1244년부터 50년까지 6년 동안 십자군을 지휘한 루이 9세-옮긴이)의 일대기를 그린 그림을 주문해 군사학교의 왕실 부속 예배당을 장식했다. 프랑스에 부르봉 왕조를 세운 앙리 4세에 관련된 주제도 자주 다루어졌고, 대부분이 개인적인 욕심을 버린 고결한 용기를 보여주는 그림들이었다. 이런 그림들 가운데에서도 민족정신을 고취시키는 수준을 넘어서 객관적인 설득력을 갖는 작품들도 적지 않았다.

웨스트가 중세를 주제로 처음 그린 1773년의 작품, 「기사 바야르의 죽음」은 실제로 프랑스의 영웅에 관련된 이야기를 그린 것이었다. 16세기의 기사, 바야르는 신성로마제국의 카를 5세에 패해 퇴각하던 중 치명적인 부상을 당했다. 그는 부하들에게 업혀 프랑스로 돌아가기를 거부하고 적을 조용히 기다렸다. 조지 3세의 당당한 죽음을 묘사한 세 그림—「울프 장군의 죽음」(그림39)도 포함—가운데 하나가 바로 이 그림이었다. 그러나 웨스트의 전기작가가 지적했듯이 이 그림은 '중세시

120
요한 하인리히
티슈바인을 본뜬
요한 콘라트
주제밀,
「괴츠 폰
베를리힝겐과
바이슬링겐」,
1790~91,
에칭과
애쿼틴트,
72.4×58.1cm

대의 영웅적 행위와 특이함'을 표현한 것이기도 했다.

프랑스 혁명이 과거와 선을 긋고 새로운 길을 모색했을 때 오히려 역사에 대한 이런 열정이 급속도로 확산된 것은 결코 우연의 일치가 아니다. 대혁명의 야망은 시간을 새롭게 시작하겠다는 열망으로 작성된 새로운 혁명력(革命曆)에 집약되었고, 군주와 교회와 귀족의 옛 재산에 대한 야만적인 파괴로 나타났다. 그러나 민중은 새로운 시간의 시작, 즉 혁명력 원년에 쉽게 동화하지 못했다. 따라서 이런 헛된 목표는 곧 물거품이 되고 말았다. 나폴레옹만큼 과거를 빈틈없이 조작한 지배자는 없

었다. 한편 유럽 전역에서 귀족계급이 하층계급에게 도전받지 않던 옛 시절을 그리워한 것은 당연했다.

프랑스에 날아온 혁명의 여파에 정체성, 즉 존재 자체가 위협받던 유럽의 국가들에서, 민족의 역사는 새로운 권위를 얻었다. 영국에서 터너와 그의 동료로 수채화가이던 토머스 거틴(Thomas Girtin, 1775~1802)과 같은 젊은 화가들, 그리고 전쟁 전에 유럽 대륙을 여행해보았던 그들의 후원자들은 성당과 성 등 민족적 유산에 열정을 쏟았다. 그 이유는 그런 건축물이 전쟁의 희생물로 파괴되기 전에 연구해두자는 것

이었다. 그러나 그들의 연구는 곧 국수주의로 변질되면서, 고딕양식이 고유한 것이냐 아니면 외국에서 건너온 것이냐는 격론으로 이어졌다. 영국인들은 프랑스를 고딕양식의 발원지로 생각한 반면에 독일인들은 고딕양식을 고유한 것이라 주장했다. 달리 말하면 자랑스런 과거를 지녔지만 외국에 끊임없이 침략당한 민족의 천재성을 보여주는 증거이며, 근대의 세속화된 물질주의를 극복할 수 있는 영성의 증거라 주장했다.

공포정치의 소식이 프랑스에서 전해졌을 때 티크와 바켄로더와 같은 독일의 진보적인 사상가들과 작가들은 과거로의 회귀를 통해서, 민족과 종교의 뿌리를 찾으며 환멸에서 깨어나려 애썼다. 처음에는 대혁명을 근대화의 동력이라며 환영했던 그들은 다시 중세로 돌아갔다. 워즈워스가 자연에서 찾았던 치유와 영감을 중세시대에서 찾았다. 바켄로더는 『예술을 사랑한 수도자가 가슴으로 쏟아낸 이야기들』에서 가장 많은 부분을 16세기의 화가 알브레히트 뒤러에 대한 평가에 할애하며, 뒤러를 "독일이 고유한 예술이라고 자랑할 수 있는 유일한 시대"의 대표적 화가라고 주장했다.

한편 티크는 『프란츠 슈테른발트의 여행-옛 독일 이야기』(1798)에서 처음에는 뒤러의 제자였고 나중에는 루카스 반 레이덴의 제자가 된 화가를 주인공으로 내세웠다. 새로운 세대의 독일 화가들은 이런 선배들의 화풍과 삶을 본보기로 삼았고, 점령군 프랑스에 맞서 싸우려 기꺼이 군에 입대한 투사들은 '독일 전통의상'을 입었다. 한편 바켄로더와 티크는 1793년 프랑켄에서, 그리고 마인강을 따라 건축순례를 하면서 누렘베르크와 밤베르크처럼 '언제라도 기사나 수도자를 만날 수 있을 것 같은' 중세 도시들을 둘러보았다. 둘 다 신교도였지만, 그들이 눈으로 본 위대한 건축물을 세운 동력이었던 가톨릭의 종교의식에 감동했다. 특히 티크는 세월의 풍파를 이겨낸 수도원들이 어떤 이유로도 파괴되어서는 안 된다고 주장했다.

같은 시기에 독일의 다른 곳도 혁명의 위협 앞에 풍전등화였다. 1794년, 프랑스는 프로이센을 비롯한 유럽 열강에 맞선 '방어전쟁'의 일환이라며 쾰른을 점령했다. 그리고 프랑스에서 그랬듯이 쾰른을 야만스레 세속화시키기 시작했다. 말하자면 성당과 수도원을 쑥대밭으로 만들며

121
벤저민 웨스트,
「칼레의
시민들」,
1789,
캔버스에 유채,
100×153.3cm,
영국 왕실 소장

조각과 필사본과 그림을 약탈해 파리로 가져갔다. 당시 완공되지 않았던 쾰른 대성당은 건초창고와 전쟁포로 수용소로 징발되었고, 심지어 파괴해야 할 건물로 지정되기도 했다.

이런 신성모독에 질겁한 사람 중에 줄피츠 부아스레라는 상인이 있었다. 피붙이인 멜슈아르와 더불어 중세의 책과 예술품을 수집하며 바켄로더와 티크를 탐독하던 상인이었다. 그는 완전히 강탈당하거나 파괴되지는 않았지만 고물상점이나 쓰레기장에 버려져 몸살을 앓고 있던 쾰른의 예술품을 닥치는 대로 끌어모았다. 1808년에는 야심차게, 쾰른 성당이 완공된 후의 모습을 상상한 판화를 제작해서 판매하고 구조적인 조사를 시행해서 재건계획을 세우기도 했다.

그러나 프랑스의 비문화적인 약탈행위에 대한 속죄로 이런 계획을 받아들이라고 나폴레옹을 설득할 수는 없었다. 이 계획은 바이에른의 루트비히 1세의 후원 아래에서 독일 재건을 위한 국가적 프로젝트로 19세기 중반경에야 실현될 수 있었다. 그러나 줄피츠는 중세 복원에 커다란 영향을 미쳤다. 그의 컬렉션을 찾는 방문객이 나날이 늘어나더니, 급기야 바이에른의 루트비히 1세가 거의 전체를 사들여 뮌헨의 새 박물관을 장식했다. 또한 줄피츠는 프리드리히 슐레겔과 같은 친구들에게도 많은 영향을 미쳤다. 특히 슐레겔은 그와 함께 1804년에 벨기에와 라인란트의 고딕 성당들을 순례했고 결국 그를 따라 가톨릭으로 개종하기도 했다. 슐레겔은 고딕양식이 독일정신의 구현이라는 괴테의 생각을 한층 발전시키기도 했지만, 괴테와 달리 그는 고딕을 영적 염원의 시각적 표현, 즉 중세 가톨릭 사회의 자연스런 산물이라 해석하기도 했다.

이런 생각들은 프랑스 혁명의 우상파괴와 반(反)교권주의, 그리고 나폴레옹 제국주의에 대한 독일식 반동이었다. 또한 이런 생각들은 1806년 나폴레옹에 의해 몰락한 신성로마제국(원래 800년에 샤를마뉴 대제가 건국했으나 10세기 중반경부터 독일 지역의 지배자들과도 관련을 가졌다)의 신앙적 통치 아래 단결한 시대의 애국적 자긍심에 근거하고 있었지만, 중세 사회구조에 대한 재평가에서 비롯된 것이기도 하다.

중세 사회는 교회가 병자를 돌보듯이 모두에게 행복을 보장해주고,

지방의 길드와 시민으로 짜여진 봉건적 네트워크가 중앙의 통치자를 바꾸었던 시대로 여겨졌다. 프랑스에게 민족주의를 급부상시킨 요인들이 정작 프랑스에서는 자취를 감춘 후에도, 독일에서는 반(反)프랑스적인 정서 때문인지 중세에 대한 향수는 민족주의적 프로그램의 일부로 한동안 계속되었다. 한편 프랑스도 중세시대를 새로운 관점에서 접근하고 있었다. 나폴레옹이 촉발시킨 역사의 포괄적 재해석에 따른 접근이었다. 따라서 독일 시인 노발리스, 즉 프리드리히 폰 하르덴베르크(Friedrich von Hardenberg)가 『기독교세계 혹은 유럽』(1799)에서 "유럽이 하나의 기독교 나라였던 아름답고 찬란했던 시절"을 찬양한 것이나, 프랑스 작가 샤토브리앙의 『기독교정신의 정수』(1802)를 구분할 하등의 이유가 없다.

가톨릭세계를 향한 샤토브리앙의 향수는 종교적 감성 때문이기도 했지만 나폴레옹에 대한 반발심 때문이기도 했다. 그러나 실제로 역사의 재해석을 불러일으킨 가장 큰 동인은 나폴레옹 자신이었다. 나폴레옹은 부인이던 조제핀과 경쟁적으로 중세의 부활을 지원한 후원자였다. 이처럼 나폴레옹이 중세에 관심을 기울여 과거의 야만적 파괴를 단번에 되돌려놓은 중대한 첫 조짐은 1795년까지 거슬러 올라갈 수 있다. 쾰른에서 야만적인 약탈이 있은 지 1년 후, 야만의 손에서 구해낸 유물들을 보관한 창고가 공개되었다. 그 창고는 곧 박물관으로 개조되었고, 게다가 개조된 박물관 자체가 하나의 예술품이 되었다.

프랑스 기념물박물관(Musée des Monuments Français)은 알렉상드르 르누아르(Alexandre Lenoir, 1761~1839)의 창작품이었다. 프랑스가 1791년 가톨릭 성지의 재산을 약탈하면서 조각과 무덤과 장식 등을 멋대로 훼손하는 것에 한탄하며 골동품 연구가로 변신한 화가였다. 부아스레처럼 르누아르도 힘이 닿는 대로 옛 유물들을 수집하며 야만의 손길에서 구해내려 애썼다. 그리고 군사용 창고로 징발된 옛 수도원, 프티오귀스탱의 마당에서 그의 수집품들을 정리하기 시작했다. 게다가 그는 그 창고의 관리인이기도 했다. 그의 수집품들은 연대별로 정리되어 시대별로 구획된 별도의 방에 전시되었다. 많은 작품이 훌륭하게 복원되었지만 언제나 정밀하게 이루어지지는 않았다.

따라서 모든 전시품이 본래의 모습은 아니었다. 그러나 그런 것은

중요하지 않았다. 연극무대처럼 전체적인 분위기와 효과가 더 중요했다. 중세 초기부터 르네상스까지 망라한 작품들이 그렇게 정돈되었다. 문명의 진보를 상징하듯이 시대의 흐름에 따라 전시실의 조도를 높였다. 마지막 전시실에는 루이 12세와 프랑수아 1세의 묘가 있었다. 그러나 대다수의 방문객은 13세기 유물을 보관한 전시실에서 가장 큰 감동을 받았다. 전체적으로 푸른색이 칠해진 둥근 천장에서는 황금빛의 별이 반짝이고, 생제르맹데프레 수도원에서 구해낸 스테인드글라스를 통해 스며드는 빛으로 은은한 그림자가 드리워진 전시실이었다(그림122).

전시품은 주로 석관과 장례용 조각이었지만, 르누아르는 이런 것들로라도 대혁명이 야만스레 파괴한 과거와의 끈을 프랑스인들에게 다시 일깨워주고 싶어했다. 이런 유물마저 사라진다면 민족혼이 방향감각을 상실할 것이라 생각했으며, 그가 구해내고 복원해낸 석관들이 정신적 혼돈에 방황하는 프랑스인들에게 잃어버린 조상을 되돌려줄 것이라 믿었다. 이런 경건한 믿음은 박물관의 마지막 전시실이라 할 수 있는, 옛 수도원의 구내에 세워진 엘리시온 정원에서 더욱 강하게 구현된다. 상록수들이 만들어내는 그늘 아래에서, 프랑스 역사를 수놓은 위대한 인물들의 기념물이 '감성적으로 영혼에 속삭이며 달콤한 멜랑콜리'를 자아냈다. 방문객들에게 가장 인기를 끈 것은 12세기 시인이며 성직자인 아벨라르와 그의 연인 엘로이즈에 관련된 유물이었다. 진품이 아니라는 의혹도 있었지만, 르누아르는 안내책자에서 방문객들에게 시간을 거슬러 올라가 두 연인이 애타게 서로를 불러대는 목소리를 듣는다고 상상해보라고 권했다.

그렇다고 르누아르가 가톨릭 문화에 대한 관심까지 부활시키려한 것은 아니었다. 오히려 '오싹한 분위기를 자아내는 수도원의 축축하고 음울하며 황폐한 유물들'은 가톨릭 문화를 조롱하려는 의도가 더 짙었다. 이런 점에서 그는 대혁명의 자식이었다. 다만 대혁명이 부인한 위인들을 되살려내고 예술품을 파괴에서 구해내려고 한 점에서만 달랐다. 그러나 그가 숭배한 나폴레옹이 교황청과 화해정책을 쓰기 시작하자 그도 반(反)교권적 입장을 꺾지 않을 수 없었다. 사실 나폴레옹에게 교황청과의 화해정책은 모든 제도적 기관을 그에게 동화시키기 위한

122
장 뤼뱅 보젤,
「프랑스
기념물박물관」,
1815년경,
수채,
37.5×52.5cm,
파리,
루브르 박물관

원대한 전략의 일부였고, 이런 점에서 과거의 인정이 중요한 역할을
했다.

　나폴레옹이 관심을 둔 것은 프랑스의 민족사만이 아니었다. 따라서
1800년 르누아르의 박물관을 방문했을 때 나폴레옹이 주목한 것은 프랑
스의 유물이 아니라, 고딕양식이 아랍에서 기원한 것이란 이론을 설득
력 있게 제시한 르누아르의 이론이었다. 그래서 박물관의 유물들에 박
수를 보내며, "르누아르, 자네가 날 시리아로 데려갔구먼"이라고 말했던
것이다. 말하자면 나폴레옹이 과거와의 인연을 면밀한 계산하에 공개적
으로 천명했던 근래의 원정을 언급한 것이다.

　나폴레옹이 1798년 이집트와 시리아를 침공한 것은 영국과 인도의
무역로를 차단하기 위해서였다. 신은 나폴레옹의 편이 아니었다. 영국
은 1801년에 프랑스군을 몰아냈다. 하지만 3년의 통치기간에 프랑스는
지적인 전쟁을 벌였다. 3만 8천 명의 군사 이외에 175명의 학자(과학
자, 식물학자, 지리학자 등 모든 학문의 학자, 그리고 화가까지)로 구성
된 평화군을 아랍에 파견해 관련된 자료를 수집했다. 역사도 그들의 주
된 관심사 가운데 하나였다. 18세기 내내 간헐적으로 유럽인의 관심을
끌던 고대 이집트의 유물이 바야흐로 집중적인 연구대상으로 부각된 시
기였기 때문이었다.

　그러나 그 역사는 나폴레옹에게 고고학적인 관심 수준에만 머물지 않
았다. 카이로에 확실한 교두보를 마련하기 위한 피라미드 전쟁을 앞두

고 병사들에게 연설하면서 4000년의 역사가 그들을 굽어보고 있다는 사실을 기억하라며 전의를 북돋웠다. 얼마 전까지 과거의 짐을 떨쳐버리라고 배웠던 병사들이 이번에는 과거의 역사를 중심으로 힘을 결집해야 했다. 나폴레옹도 파라오의 영광을 되살려내겠다고 다짐했다. 게다가 학자들의 책임자로 이집트 원정에 동행한 도미니크 비방 드농도 앙시앵레짐 때 외교관으로 나폴리에 근무하면서 고대 유물에 대한 관심을 키웠던 인물이었다.

　이런 전력에도 불구하고 드농은 대혁명의 불길을 노련하게 피한 후 나폴레옹 치하에서 관운을 계속 누렸다. 이집트 원정의 동행은 그에게 더 큰 행운을 향한 첫걸음이 되었다. 이것이 드농에게는 자신의 타고난 재능을 보여줄 수 있는 절호의 기회였다. 예리한 역사적 상상력과 역사를 근대에 접목시키는 치밀한 감각으로 그는 1802년에 이집트 여행기를 출간했다. 그리고 학자들의 연구 결과를 『이집트 해설』(1809~

123
프랑수아 세실.
『이집트 해설』의
권두화,
1809

124
토머스 호프,
안락의자,
1802년경,
흑단과
금박을 입힌
너도밤나무와
황동과 놋쇠로
테두리한
금박으로
장식한
떡갈나무,
높이 120cm,
시드니,
파워하우스
박물관

28)이라는 이름으로 차례로 출간했다. 이 책에 실린 도판들은 나일계곡의 기념물들을 시각적으로 표현한 최초의 기록이었다. 공학자 프랑수아 세실은 첫 권의 권두화에 그 기념물들을 절묘하게 집약시켜놓았다(그림123)

이 책들의 파급효과는 대단했다. 고대 그리스·로마의 유물에 식상한 사람들은 잃어버린 왕국, 이집트의 이국적인 모습에 달려들었다. 이집트의 거대한 유물과 신비로운 상형문자는 상상력을 자극하는 새로운 동력이 되었다. 이집트의 복원이 고딕 복고양식과 더불어 낭만주의의 대안으로 부각되었다. 실제로 런던에서, 정확히 말해 신고전주의의 주요한 옹호자였던 토머스 호프의 더치스 스트리트 저택에서, 이집트를 이집트답게 처음으로 재현해낸 작품이 1804년 초에 태어났다. 호프 저택의 이집트실은 과장된 면도 있었지만 학술적이었다. 그가 평소에 지향하던 고전주의 대리석 조각의 배치와는 다른 배치를 요구하는 진품 이집트 유물들을 모아놓은 전시실이었다. 여기에 그가 직접 디자인해서 검은색과 황금색을 칠한 가구(그림124), 미라관에서 발굴한 장식물, 그리고 파피루스 등이 전시되어 있었다.

호프의 이집트실이 인상적이기는 했지만, 엄격히 말하면 고전주의를 원용한 골동품 수집의 변형이었을 뿐이다. 프랑스에서는 이집트에서 약탈한 유물들이 군사원정의 실패에 따른 굴욕감을 극복하는 데 도움을 주었다. 파라오의 재현을 꿈꾼 나폴레옹의 야망이 단시간에 끝나고, 영국이 프랑스군을 축출한 후 대다수의 전리품을 챙겼더라도 프랑스 학자들이 고대 이집트의 이해에 미친 영향까지 퇴색되는 것은 아니다.

현재를 미화시키기 위해, 혹은 이집트 원정처럼 위안으로 삼기 위해 과거를 원용하는 수법은 나폴레옹 군사원정의 전형적인 특징이었다. 1798년 첫번째 이탈리아 원정에서 거둔 전리품을 쌓아두고 파리에서 '자유와 예술'이란 이름으로 벌인 대대적인 축제에서 짐작할 수 있듯이 나폴레옹이 끊임없이 목표로 삼은 제국은 고대 로마였다.

이집트 원정에는 몸소 참가하지 않았지만 화려한 행렬은 고전시대의 최대 걸작 중 하나인 벨베데레의 아폴론을 앞세우고 거리를 행진했다. 그로부터 몇 년 후 세브르의 도자기 공장에서 제작된 화병에 묘사된 그 행렬 장면은 나폴레옹시대 신고전주의의 정수를 보여주는 듯하다(그림

125와 126). 그러나 그 목적은 정복자의 명예를 드높이기 위한 것이 었지만 그때와 그후에 파리로 옮겨진 예술품들은 다양한 시기의 다양한 양식을 포함하는 것들이었다. 이집트 원정처럼 이 화병의 장식은 폭넓은 관점에서 과거를 수용하려던 나폴레옹의 꿈, 그리고 전쟁을 문화적이고 학문적인 프로젝트로 승화시킨 전략적인 역량까지 보여주었다.

이 장려한 전리품들이 루브르의 옛 궁궐을 전시실로 개조한 나폴레옹 박물관을 장식했다. 과거에 프랑스의 왕들과 귀족들이 수집한 예술품에 전리품이 더해지면서 나폴레옹 박물관은 세계 최고의 예술품을 소장한 박물관이 되었다. 첫 큐레이터로 합당한 인물은 드농밖에 없었다. 이집트에서 거둔 업적에 힘입어 드농은 1802년 나폴레옹 박물관 관장으로 임명되었다. 그는 뛰어난 심미안과 감식능력으로 소장품들을 정리했다.

또한 요즘 큐레이터가 구입을 권고할 때처럼, 완벽한 전시를 목표로 삼아 앞으로 나폴레옹군이 약탈해야 할 유물 목록을 작성하기도 했다. 그는 '박물관을 위해 태어난 사람'이었지만, 그의 주인인 나폴레옹의 이미지를 부각시켜야 한다는 사실을 잊지 않았다. 방자맹 직스(Benjamin Zix, 1772~1811)의 풍자적 데생(그림127)에서 드농이 고대유물로 가득한 사무실에서 일하는 모습을 나폴레옹 조각이 지켜보고 있지 않은가! 이집트의 오벨리스크가 고대 그리스 · 로마의 조각들과 뒤섞여 있다. 또한 서적과 목판과 인쇄장비도 보인다. 드농이 이 모든 것을 동원해서 그의 주인을 부각시켰다. 드농은 센강을 굽어보는 볼테르 거리에 있던 자신의 아파트까지 이처럼 복잡하게 꾸며두고 살면서, 나폴레옹의 몰락과 더불어 은퇴한 후에도 손님들을 맞았다.

드농의 나폴레옹 박물관과 르누아르의 박물관은 존재이유가 사라지면서 자연스레 역사의 뒤안길로 사라졌다. 나폴레옹의 몰락과 더불어 루브르를 장식했던 많은 예술품이 이탈리아와 에스파냐로 반환되어야 했다. 반면에 프랑스 예술품으로 구성된 전시실은 프티오귀스탱의 조각품들을 받아들였다. 그 조각품들은 반환할 필요가 없었기 때문이었다. 비록 짧은 기간의 전성시대였지만 두 박물관이 남긴 영향은 대단했다.

125-126
세브르,
나폴레옹의
전리품인
'벨베데르의
아폴론'을
이탈리아에서
루브르로
운송하는 모습을
보여주는 도자기,
1810~13,
높이 120cm,
세브르,
국립도자기박물관
오른쪽
부분

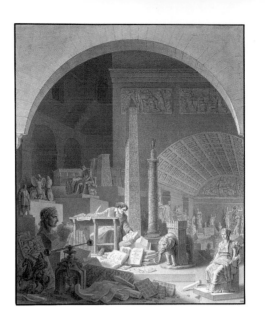

127
방자맹 직스,
「연구실에서
작업 중인
비방 드농의
알레고리」,
1811,
펜과 갈색 잉크,
엷은 칠,
46.9×40.9cm,
파리,
루브르 박물관

128
플뢰리 리샤르,
「남편인 오를레앙
공작의 죽음을
슬퍼하는
밀라노의 발렌티나」,
1802,
캔버스에 유채,
55.1×43.2cm,
상트페테르부르크,
에르미타슈 미술관

르누아르는 독특한 개성을 지닌 역사박물관으로 전세계의 예술품을 전시한 드농의 백과사전식 박물관을 보완할 필요성을 분명히 깨닫고 있었다. 또한 드농의 지적처럼 그런 역사박물관은 당시의 민족적 정서와도 부합했다. 역사학자 미슐레는 소규모 역사박물관의 어둑한 묘에서 그의 소명을 깨달았다고 고백하기도 했다.

역사와 화풍에 대한 반성을 촉구한 새로운 회화의 모태도 소규모 역사박물관이었다. 중세 프로방스 시인들의 세계를 주제로 삼은 새로운 회화에 '트루바도르'(troubadour, 원래는 11~14세기에 프랑스 남부에서 활동한 서정시인들에게 붙여진 이름 – 옮긴이)란 이름이 붙여졌다. 창설자 중에는 다비드의 제자들도 있었다. 그들은 스승에게 크나큰 실망을 안겨주면서 "고대 예술품으로 가득한 루브르를 버리고 프티오귀스탱을 드나들었다." 그곳을 드나들며 플뢰리 리샤르(Fleury Richard, 1777~1852)는 첫번째 걸작 「남편인 오를레앙 공작의 죽음을 슬퍼하는 밀라노의 발렌티나」(그림128)의 주제를 구할 수 있었다. 개인의 감정을 존중하던 시대에 걸맞는 역사적 인물을 보여준 걸작이었다. 그녀는 사랑의 상실을 안타까워하지만, 과거의 상실을 슬퍼하는 것일 수도 있다. 방마다 묘비를 전시한 르누아르의 박물관이 지향한 목표가 바로 그것이었다.

리샤르는 발렌티나의 묘비에 새겨진 비명, "이제 내게 남은 것은 없습니다. 나는 이제 무가치한 존재가 되었습니다"에 깊은 감동을 받았다. 그는 그곳에서 본 대로 발렌티나에게 옷을 입혔다. 그리고 스테인드글라스로 장식된 고딕풍 방에 그녀를 앉혔다. 스테인드글라스는 초록빛 커튼으로 거의 가려졌다. 그의 의도는 '가슴으로 말하는 것'이었다. 역사를 주제로 한 전통적인 그림들과 달리 작은 캔버스에 그려진 이 그림은 더욱 강렬한 효과를 자아냈다. 이 그림에서 작은 혁명의 불씨를 본 파리의 평론가들은 칭찬을 아끼지 않았다. 덕분에 이 그림은 금세 모랭에게 팔렸고 모랭은 1805년에 황후인 조제핀에게 팔았다.

당시 조제핀은 리샤르의 다른 그림, 즉 프랑수아 1세와 나바르 여왕을 그린 역사화도 소장하고 있었다. 그후 1808년 조제핀은 살롱전에서 리

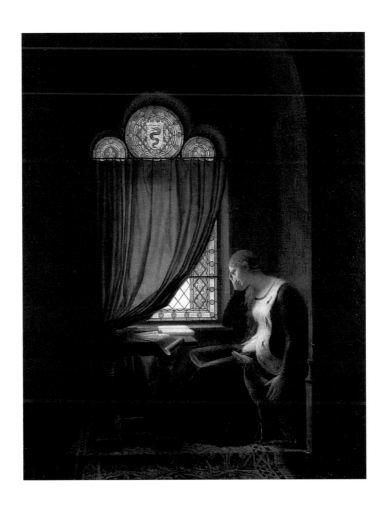

샤르에게 여덟번째 그림을 구입하면서 말메종의 저택에 그의 흉상을 한가운데 두는 조건으로 그의 그림만을 전시할 특별한 전당을 꾸며달라고 제안했다. 조제핀은 죽을 때까지 리샤르를 후원했고, 그녀가 세상을 떠난 후에는 외젠 왕자와 네덜란드의 오르탕스 왕비가 어머니를 대신해서 리샤르를 끝까지 후원해주었다.

과거에 대한 이런 새로운 해석은 나폴레옹의 궁전 심장부에서 지원해주었기 때문에, 다비드나 그로가 대형 캔버스에 그린 역사화만큼이나 권위를 지닐 수 있었다. 황후의 이런 열정은 말메종 저택의 소장품을 정돈한 르누아르의 영향일 수 있지만, 정작 그녀에게 리샤르를 소개해준 사람은 드농이었다. 1804년 드농은 살롱전에 특별 초대된 리샤르의 그림을 황제에게 소개하면서 '역사와 개인적 일화를 결합시킨 작품'이라고 극찬했다.

또한 젊은 화가들이 이런 새로운 유형의 그림들을 본격적으로 출품한 1810년의 살롱전에서는 "폐하, 이번 전시회에서 주목할 만한 특징은 교육적 목적을 띤 그림들이 대거 출품된 것입니다. 새로운 프랑스적 화풍이라 할 수 있는 것으로 일화적 역사화입니다. 달리 말하면 역사적 인물의 삶을 그림으로써 그들을 저희에게 더 가깝게 해주고…… 그들의 개인적인 삶에서 무언가를 배우게 해주는 그림입니다"라고 말했다.

고인(故人)에게 더 가까이 다가가려는 드농의 열망은 프티 오귀스탱을 드나든 또 한 명의 젊은 화가, 알렉상드르-에바리스트 프라고나르(Alexandre-Évariste Fragonard, 1780~1850)가 그린 유난히 작은 캔버스화로 표현되었다. 르누아르처럼 드농도 위인의 유물(아벨라르의 뼈, 볼테르의 치아, 앙리 4세의 콧수염)을 수집하는 데 열중했다. 프라고나르는 이런 드농을 11세기 에스파냐의 전설적인 영웅 엘 시드의 두개골을 면밀히 살펴본 후 관에 다시 돌려놓는 모습으로 표현했다(그림129). 정교하게 계산된 구도에서 보듯이 이 그림은 프랑스의 점령하에 있던 에스파냐의 부르고스에서 1808년에 일어난 사건을 주제로 삼은 것이었다.

용기병 연대가 황금과 보석을 약탈할 생각으로 부르고스 근처의 산페드로데카르데나에 있던 엘 시드의 묘를 파헤친 사건이었다. 카스티야의 총독은 이런 모독적 행위에 깜짝 놀랐고, 약탈당하고 남은 것을 최대한

끌어모아 부르고스에 새로운 기념물을 세웠다. 하지만 엘 시드의 유골을 드농에게 이미 선물한 뒤의 조치였을 뿐이었다. 드농은 엘 시드의 유골을 돌려주지 않고 평생 동안 보관한 것으로 알려진다. 나폴레옹의 원정군과 드농의 행동으로 구체화된 파괴와 향수, 약탈과 연구라는 패러독스를 프라고나르의 그림만큼 완벽하게 보여준 예는 찾아보기 힘들다. 이런 점에서 프라고나르의 그림은 드농과 그의 화가 친구들이 관을 중심으로 꾸민 르누아르의 박물관을 방문할 때마다 느낀 감정을 거의 완

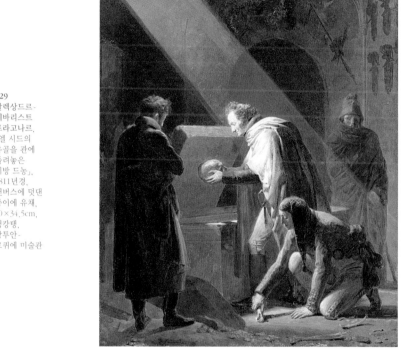

129
알렉상드르-
에바리스트
프라고나르,
「엘 시드의
유골을 관에
돌려놓은
비방 드농」,
1811년경,
캔버스에 덧댄
종이에 유채,
40×34.5cm,
생캉탱,
앙투안-
르퀴에 미술관

벽하게 시각화했다.

'트루바도르' 양식은 융통성이 있었기 때문에 그런대로 오랜 생명력을 유지했다. 나폴레옹의 엘리트들에게는 거대한 캔버스에 그려진 민족주의적 주제를 대체할 매력적인 양식이었고, 재집권한 부르봉 왕조에서는 18세기의 야만적 폭력사회와 다른 과거의 품위 있는 귀족사회를 선전해줄 새로운 수단이었다. 그후 트루바도르의 그림들은 자의식에 충만한 '원초적'(primitive) 양식으로 변해갔다. 옛 그림과 세밀화에 대한 면

밀한 연구의 결과였다.

물론 대체로 고전주의의 틀에서 벗어나지 못했지만 이런 변화에 가장 적극적인 화가 가운데 하나가 앵그르였다. 그가 1821년에 그린 「향후 샤를 5세의 파리 입성」(그림130)이 그 증거이다. 부르봉 왕조를 노골적으로 선전한 이 그림은 친(親)부르봉계의 아메데-다비드 드 파스토레 백작(앵그르는 1827년의 살롱전에 그의 초상화를 출품했다)의 주문으로 14세기에 파리 고등법원장을 지낸 그의 조상 장 파스토레가 1358년 농민봉기에서 살아남은 후 성문에서 미래의 왕을 맞이하는 모습을 그린 것이었다.

요컨대 이 그림은 재집권한 군주에 대한 파스토레의 충성심, 즉 나폴레옹에 협조하지 않겠다는 다짐을 보여준 것이다. 장 푸아사르의 14세기 연대기에서 끌어낸 기사도적인 주제는 앵그르가 장 푸케(Jean Fouquet, 1420년경~81년경)의 채식화에서 배우고, 화가의 길로 본격적으로 들어서면서 로마와 루브르에서 보았던 옛 그림들에서 터득한 고풍스런 기법과 잘 어울렸다.

앵그르의 그림이 그보다 11년 전에 빈의 화가 프란츠 포르(Franz Pforr, 1786~1812)가 그린 그림과 비슷한 것은 우연이 아니다. 포르의 「1273년 루돌프 폰 합스부르크의 바젤 입성」(그림131)은 역사주의적 입장에서 중세를 주제로 한 최초의 대형 캔버스화라 할 수 있다. 포르는 중세의 기사도정신과 영성에 대한 개인적인 애정으로 이 그림을 그렸다. 원근법의 무시, 어색한 동작의 인물들, 밝은 색은 어린이 같은 천진함과 순박함을 드러내기 위한 계산된 기법이었다.

신성로마제국 아래에서 독일의 통일된 모습을 보여주었던 시절에 대한 향수, 또한 황제로 등극한 합스부르크 왕조의 첫 군주를 향한 동경을 보여준 그림이기도 했다. 앵그르처럼 포르도 정치적 기준점을 과거에 두었다. 1810년 그는 한 글에서 중세를 "인간의 존엄이 분명하게 드러난 때"라고 정의하며, "이 시대의 정신은 너무나 아름답지만 화가들에 의해 거의 다루어지지 않는다"라고 덧붙였다.

앵그르는 로마에서 포르의 친구와 추종자들과 교류를 가졌다. 로마에서 그들은 나폴레옹의 득세에 저항하고, 근대예술의 공식적 추세에 반발하는 끈끈한 공동체를 이루고 있었다. 이런 반발의 결과로 포르, 그리

130
장 오귀스트 앵그르,
「향후 샤를 5세의 파리 입성」,
1821,
캔버스에 유채,
47×56cm,
하트퍼드,
워즈워스
아테네움

131
프란츠 포르,
「1273년 루돌프 폰 합스부르크의 바젤 입성」,
1808~10,
캔버스에 유채,
프랑크푸르트
시립미술관

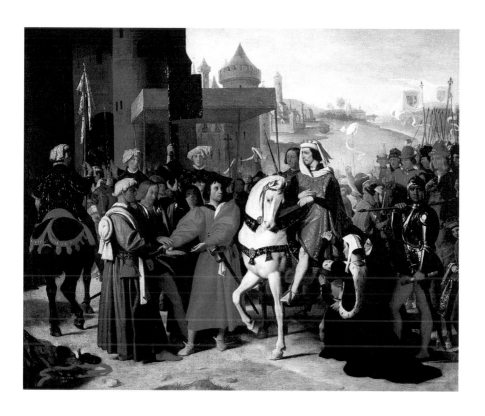

고 프리드리히 오베르베크(Friedrich Overbeck, 1789~1869)를 비롯한 포르의 세 친구가 1809년 빈 아카데미와 결별을 선언하고 성 루가 형제단을 결성했다. 그들은 예술을 사랑한 성자인 루가에 봉헌한 중세의 동업자조합에서 그 이름을 따왔다. 그 조합이 십중팔구 화가 길드였을 것이라 믿었기 때문이었다.

또한 그들은 미학적 이상과 영적 이상을 동시에 추구하며, 중세를 그들의 삶에 되살리고 싶은 신앙의 시대라 믿었다. 따라서 15세기와 16세기의 이탈리아와 독일 미술을 본받아야 할 표본으로 생각했다. 나폴레옹이 로마를 점령하면서 많은 외국 화가들을 몰아냈지만, 그들은 산이시도로의 버려진 수도원으로 들어가 수도자처럼 은둔하며 욕심을 버리고 기도하는 삶을 살았다. 머리카락을 길게 기르고 헤진 옷을 입었다. 오베르베크는 그들의 '신부'(神父)로 알려졌다.

1810년 그가 그린 초상화에서 포르는, 중세시대의 옷을 입고 바닷가의 목가적인 마을을 배경으로한 고딕풍 성당에 서 있는, '세상에서 가장 행복한 사람'처럼 묘사되었다. 그가 꿈에 그리던 정숙한 아내는 책을 읽으며 뜨개질을 하고, 귀여운 고양이가 화가의 팔꿈치에 얼굴을 비빈다(그림132). 테두리를 장식한 포도덩굴과 포도송이는 십자가에 매달린 두개골처럼 그리스도의 수난을 상징한다(포르는 성 루가 형제단의 존재 근거를 나타낼 때 포도를 사용했다). 따라서 신앙과 헌신과 우정을 나타내는 상징들이 거의 꿈결처럼 뒤섞이면서, 원대한 예술을 위한 길은 '덕행의 길'과 같다는 포르의 믿음과 '조용한 은둔의 삶'이라는 그의 목표를 보여주고 있다.

포르가 오베르베크와의 우정을 시각적으로 표현하려 1812년 산이시도로의 골방에서 그린 「술람미 여인과 마리아」(그림133)만큼 성 루가 형제단의 친밀한 관계와 경건한 정신을 고풍스런 화풍으로 그려낸 그림은 어디에도 없을 것이다. 포르가 오베르베크를 위해 쓴 우화, 즉 두 자매를 그들의 미래의 신부로 등장시킨 우화에 바탕을 둔 그림이다. 그들이 가장 존경했던 두 대가에 대한 경의의 표시로, 오베르베크는 성 루가 형제단의 라파엘로라 불렸고 포르는 뒤러라 불렸다.

따라서 이 그림이 두 대가를 대비시킨 모습으로 그려진 것은 당연했다. 구약성서의 「아가」에 등장하고 히브리어에서 '평화'를 뜻하는 술

람미의 여인은 라파엘로의 성모 마리아처럼 햇살이 가득한 아름다운 정원에서 아기를 안고 앉아 있고, 수도자처럼 옷을 입은 오베르베크가 '미래의 아내'를 향해 다가간다. 한편 포르가 꿈에 그리는 여인인 마리아는 어두운 방에서 홀로 머리를 빗고 있다. 뒤러의 유명한 판화에서 은둔자 성 히에로니무스가 있는 방과 비슷하다. 그때쯤 폐병으로 시한부 인생을 살던 포르에게 덥친 멜랑콜리를 암시한다. 그해가 저물어갈 무렵 포르는 24살의 젊은 나이로 세상을 떠났다. 포르의 죽음은 오베르베크에게 견디기 힘든 충격이었고, 성 루가 형제단의 끈끈한 조직마저 와해시키고 말았다.

그들의 그림은 과거를 떠올려주는 역사적인 화풍을 사용하면서 당시 화단을 지배하던 화풍에 집단적으로 반발하였을 뿐만 아니라 개인적인 이야기까지 담아냈다. 포르가 세상을 떠난 후, 오베르베크와 다른 친구들은 각자 다른 길을 걸었지만 과거에 대한 향수까지 버리지는 않았다. 긴 머리카락과 수염 때문에 로마의 동료들에게 '나자렛파'란 별칭을 다시 얻은 그들은 새로운 동지들을 받아들였고, 1812년에 그들에게 합류한 페테르 코르넬리우스(Peter Cornelius, 1783~1867)의 주도로 순박한 양식을 버리고 상대적으로 외향적이고 교훈적인 그림을 그리기 시작했다.

뒤셀도르프 태생인 코르넬리우스는 부아스레 형제를 알고 있었다. 중세를 향한 두 형제의 열정에 공감하면서 뒤러와 라파엘로를 열정적으로 동경한 화가이기도 했다. 그러나 그는 포르에 비해 훨씬 원대한 꿈을 갖고 있었고 대중적으로도 유명해지고 싶어했다. 또한 재기한 독일이 자랑스럽게 생각할 수 있는 민족예술을 창조하겠다는 꿈도 있었다. 그가 선택한 수단 역시 옛 화법으로 여겨지던 프레스코였다. 마침내 1816년 절호의 기회가 찾아왔다. 로마 주재 프로이센 영사의 저택 대기실을 나자렛의 동료들과 요셉 성자의 일대기로 장식하기 시작했다. 건물의 프리즈처럼 화해의 장면을 담은 「요셉을 알아보는 형제들」(그림134)에서 보듯이, 코르넬리우스는 중세의 환상을 떨쳐내고 르네상스 전성기의 화법을 사용했다. 실제로 나자렛파에게 국제적 명성을 안겨준 것은 극단적으로 옛 화법을 사용한 초기 그림들이 아니라 코르넬리우스의 화법이었다.

132
프리드리히
오베르베크,
「프란츠 포르」,
1810,
캔버스에 유채,
62×47cm,
베를린,
국립미술관

133
프란츠 포르,
「술람미 여인과
마리아」,
1811,
목판에 유채,
34.5×32cm,
슈바인푸르트
암 마인,
게오르크
셰페르 미술관

134
페테르
코르넬리우스,
「요셉을
알아보는
형제들」,
1816~17,
템페라
프레스코,
236×290cm,
베를린,
국립미술관

이 그림 덕분에 코르넬리우스는 1819년 로마를 방문한 바이에른의 루트비히 왕세자에게 엄청난 주문을 받았다. 그는 왕세자를 따라 뮌헨으로 돌아가 뮌헨을 '예술의 도시'로 탈바꿈시키려는 왕세자의 계획을 도왔다. 민중의 교화라는 목적으로 모든 공공건물을 미학적으로 장식하려는 계획(대다수의 장식이 비텔스바흐 왕조의 업적을 찬양하는 것이었다)이었다.

고결한 기독교적 원칙 때문에 나자렛파의 화법은 나폴레옹 치하에서 벗어난 독일을 대표하는 민족적 화법이 되었다. 또한 유럽 전역, 특히 영국에서 대단한 호응을 얻었다. 영국에서는 19세기 중엽에 등장해서 옛 화법을 지향하며 도덕적으로 무장한 화가들, 즉 라파엘전파에게 많은 영향을 주었다. 나자렛파가 국제적 호응을 얻은 이유는 그들의 화법이 독일 밖에서 잉태되었고 이탈리아를 모델로 삼았다는 사실에서 기인했다고 할 수 있다.

한편 독일 내의 화가들은 1790년대에 시작된 역사주의와 민족주의와 종교를 애국적 목적으로 결합시킨 화풍을 고집스레 유지하고 있었다. 1817년 괴테의 주동으로 '예술을 사랑하는 바이마르 친구들'이 당시 화단을 지배하던 고풍스런 화풍을 거세게 비난하면서, 하인리히 마이어(Heinrich Meyer)가 "근대 독일의 종교적이고 애국적인 예술"이라 이름 붙인 악의적인 평론까지 발표했다. 나자렛파만이 아니라 풍경화가 프리드리히도 그들의 공격목표였다. 프리드리히를 처음엔 칭찬했던 괴테였지만 그가 종교적 신비주의(제3장 참조)에 빠지자 등을 돌렸다. 그러나 나폴레옹의 독일 침공과 그후의 해방전쟁은 폐허로 변하거나, 상상 속에서 다시 복구된 북유럽의 종교 건물들이 주를 이루던 프리드리히의 주제에 애국적 열정을 더했다.

1810년에 그린 「떡갈나무 숲의 수도원」(그림135)의 기본적인 메시지는 세속적 삶의 덧없음이지만, 안개에 쌓인 폐허와 벼락을 맞은 듯이 헐벗은 나무들은 독일의 현실을 그대로 떠올려주었다. 반면에 훗날 프리드리히가 발틱해의 스트랄스운트에 있던 마리엔키르헤(장크트마리아 성당)를 신고딕풍으로 개축하려 한 계획은 민족의 부활이란 생각과 관련 있다고 해석하는 학자들도 적지 않다. 그러나 이런 해석은 지나치게 단순화시킨 것이다. 신교도였던 프리드리히는 당시 폐허로 변한 가톨릭

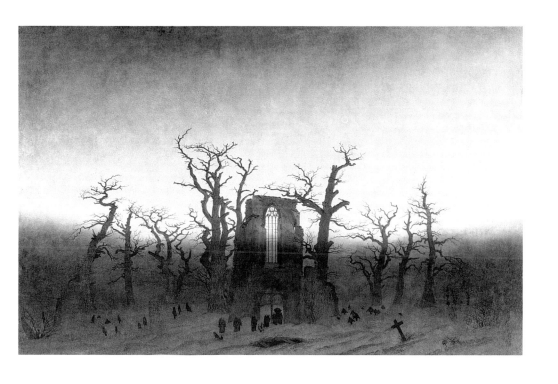

135
카스파르
다피트
프리드리히,
「떡갈나무 숲의
수도원」,
1809~10,
캔버스에 유채,
110.4×171cm,
베를린,
국립미술관

의 고딕성당에 그다지 애착을 보이지 않았을 뿐만 아니라, 신념에 찬 자유주의자였고 애국자였던 그는 나폴레옹 이후에 비민주적인 군주제가 독일에 다시 들어선 것도 마땅찮게 생각했기 때문이다. 하지만 프리드리히가 당시 사람들을 중세시대로 몰아간 신성로마제국의 이름으로 통일되었던 옛 독일에 대한 향수까지 공유하지 않은 것은 아니었다.

「떡갈나무 숲의 수도원」은 건축가 싱켈이 프로이센의 루이제 왕비를 위해 설계한 고딕풍의 영묘(그림136)와 같은 해에 베를린 아카데미에 전시되었다. 예술의 후원자이던 온화한 왕비의 죽음에 많은 사람이 슬퍼했다. 싱켈은 애국적인 열정으로 또한 자연의 유기적 순환을 상징하는 뜻으로 고딕양식을 선택했다. 유기적 순환에 따른 자연의 소생, 즉 영원한 삶은 독일에 대한 싱켈의 바람이기도 했다. 빛을 최대한 받아들이도록 둥근 아치형의 천장으로 이루어진 복잡한 구조는 독일 숲을 떠올려준다. 그러나 슬픔에 젖은 왕은 지금도 샤를로텐부르크 공원에 서 있는 고전주의 양식을 더 좋아했다. 또한 해방전쟁 후의 경제사정도 베를린에 고딕양식의 웅장한 성당을 지으려는 싱켈의 원대한 꿈을 허락하지 않았다.

싱켈은 꿈의 성당을 캔버스에 실현할 수밖에 없었다. 프로이센 왕이 나폴레옹을 격퇴하고 전선에서 돌아오는 애국적인 환상을 캔버스에 그렸다. 1815년에 그린 「강변의 중세도시」(그림137)에는 왕을 필두로 병사들이 떡갈나무로 둘러싸인 웅장한 성당을 향해 돌아오는 모습이 담겨 있다. 먹구름이 사라지고 부활을 상징하는 무지개가 떴다. 성당의 탑 하나는 아직 미완성이다. 건축가이자 화가였던 싱켈의 건축과정에 대한 관심, 또한 중세에 시작된 미완의 프로젝트를 완결지어야 한다는 그 시대의 과제를 상징적으로 나타낸 것이다.

하지만 싱켈은 결코 배타적인 고트족(동게르만계 부족—옮긴이)이 아니었다. 그는 재건된 조국이 과거의 훌륭한 기념물들을 받아들여야만 한다고 믿었다. 지금은 사라졌지만 이 그림과 짝을 이룬 그림은 화창한 아침햇살에 빛나는 고대 그리스 도시를 묘사한 것이었다. 싱켈은 페리클레스의 아테네를 생각하고 있었다. 각 민족이 승리의 찬사를 부르고 문화적 자부심을 느낄 때마다 간절히 바랐던 도시였다. 싱켈의 사라진 그림은 어떤 모습이었을까? 루이제 공주의 약혼자인 네덜란드의 프레데

136
카를
프리드리히
싱켈,
「루이제 왕비의
영묘를 위한
연구」,
1810,
수채,
72×52cm,
베를린,
국립미술관

리크 왕자에게 보낼 선물로 베를린 시가 주문해서 싱켈이 1824~25년에
그린 그림(역시 소실됨)을 모사한 빌헬름 알보른(Wilhelm Ahlborn,
1796~1857)의 그림에서 그 모습을 어느 정도 짐작해볼 수 있다. 「그리
스 황금시대의 전경」(그림138)은 싱켈의 야심찬 대작이었지만, 아테네
를 모델로 전후 베를린을 고전주의 양식의 도시로 탈바꿈시키고 있던
건축가의 야심을 주로 드러냈다.

　따라서 역사주의에 상당히 근대적인 성향이 덧붙여지고 있으며, 싱켈
의 실제 건물에서 확인되듯이 이상적인 형태와 기능주의가 결합된 도시
의 모습이다. 그의 친구 베티네 폰 아르님이 괴테에게 보낸 통찰력 있는
편지에서 지적하듯이, "이 화가는 그리스 시민이 어떤 삶을 살았고 그런
삶을 재현할 방법을 알고 있습니다. ……이런 느낌입니다. 아, 그곳에
사람이 살았구나. 나도 저곳에 살고 싶다."

　싱켈의 중세적 취향은 전쟁에 휩싸인 프로이센의 특별한 조건을 이겨

137
카를
프리드리히
싱켈,
「강변의
중세도시」,
1815,
캔버스에 유채,
95×140.6cm,
베를린,
국립미술관

138
카를 프리드리히
싱켈을 모사한
빌헬름 알보른,
「그리스
황금시대의
전경」,
1836,
캔버스에 유채,
94×235cm,
베를린,
국립미술관

낼 수 없었다. 저항과 반대가 있었고 고전주의 양식도 독일의 부흥을 표현하는 데 부족하지 않은 양식이라 생각했다. 루트비히 1세의 뮌헨도 마찬가지였다. 사실 루트비히 1세는 고딕양식을 애국적이라기보다 자유주의적 색채를 띤 양식, 따라서 군주에게는 위험한 양식으로 여긴 듯하다. 따라서 레오 폰 클렌체(Leo von Klenze, 1784~1864)가 설계한 고전주의 양식의 건물을 더 좋아했다. 하지만 그의 아들, 루트비히 2세는 중세의 환상에 탐닉하며 동화에나 나올 듯한 노이슈반슈타인 성을 건축했다. 이 성은 1868년 바이에른 남부의 산악지대를 배경으로 착공되었지만, 그가 미치광이로 판명되어 퇴위한 1886년까지 완공되지 못했다. 그러나 기사시대의 축도로써 고딕양식은 나폴레옹에 저항한 세력이 증명해 보였듯이 반(反)전제주의적 저항운동과 여전히 연관이 있었다. 부르봉 왕가처럼 재집권한 군주들이 고전주의 양식의 건축을 선호했다는 사실도 이런 경향을 설명해주는 듯하다. 영국처럼 전후에 더욱 민주화된 나라에서는 두 양식이 공존할 여지가 있었다.

　　존 내시(John Nash, 1752~1835)는 런던의 웨스트엔드(런던의 서구로 부호들의 저택이 많았다 – 옮긴이)를 재개발하면서 리전트파크를 그리스·로마식의 테라스 건물로 채웠지만, 제프리 와이엇빌 경은 1824년부터 37년까지 윈저 성을 개축하면서 고딕양식과 고전양식을 절충하며 중세적 취향을 유감없이 드러냈다.(그림140)

　　나폴레옹 전쟁 후 고전주의적 취향과 양식에 대한 관심이 되살아나기는 했지만 중세취향은 과거 어느 때보다 활발했다. 영국과 프랑스에서는 골동품과 건축에 관련된 출판물이 인기를 끌었다. 프랑스계 아일랜드인 테일러 남작이 전후 관광세대를 위해 옛 건물들의 전경을 삽화로 넣은 『그림 같은 여행』이 대표적인 예이다. 노르만족, 고딕, '성당풍의' 양식이 왕궁과 공공건물에만 적용된 것이 아니었다.

　　중산계급의 집은 물론이고 극히 평범한 사람들의 집까지 확대되었다. 이런 열풍은 유럽에만 머물지 않고 미국까지 건너갔다. 저항운동과 영적인 열망에서 시작된 것이 생활양식에도 영향을 미친 것이었다. 트루바도르 화가들의 화려한 소품이 1820년대 중반 경에는 패션까지 만들어내자, 한 평론가는 그 패션을 '트루바도르 외투'라 칭하며 한탄할 정도였다. 게다가 방마다 겉만 번지르르하게 꾸민 가짜 집기들로 채워지

139
크리스티안 양크, 에두아르트 리델 등, 노이슈반슈타인 성, 바이에른, 1868년 이후

기도 했다.

　하지만 고결한 이상을 지향하는 목소리가 완전히 사라진 것은 아니었다. 고딕양식의 정치적 해석이 폭넓게 달라지는 동안 고딕양식의 종교적 뿌리에 대한 재평가는 점점 강력한 사회적 대의로 방향을 전환하고 있었다. 대혁명과 나폴레옹의 위협이 과거에 대한 향수를 불러일으킨 반면에, 도시화와 민주화와 산업화라는 전반적인 추세는 판에 박은 듯이 똑같은 모습의 세계, 즉 영혼을 상실한 세계를 만들어가고 있었다. 평론가들은 이런 흐름을 경계하면 비판의 목소리를 높였다.

　한편 1830년대에 활약한 벤저민 디즈레일리의 '젊은 잉글랜드 운동'

140
윈저성,
1170년대 이후

141
앤소니 샐빈,
할랙스턴 홀,
1835

의 추종자들은 명칭에 걸맞지 않게, 반동적이며 거의 봉건적인 정치적 이상을 가톨릭 사상과 결합시키며 국가 재건을 부르짖었다. 그들의 지도자인 디즈레일리가 보수당을 창당하고 민중에 기반을 둔 귀족의 지배를 꿈꾸는 동안, 그들은 시골에 옛 영국의 다양한 건축양식을 본따 저택을 지었다. 중세시대, 특히 엘리자베스 시대를 떠올리게 하는 집들이었다. 특히 앤소니 샐빈(Anthony Salvin, 1799~1881)이 링컨셔에 지은 할랙스턴홀(그림141)이 대표적인 예이다.

　건축가이며 공예가였던 아우구스투스 웰비 노스모어 퓨진(Augustus Welby Northmore Pugin, 1812~52)의 정치적이고 종교적인 이상은 한결 고매했다. 프랑스 이민자의 아들이었던 퓨진은 1835년에 가톨릭으로

개종했다. 그도 중세가 도덕적으로 월등한 가치를 지닌 시대였다고 생각했다. 고딕 복고양식을 시도한 선배들이 무색할 정도로 그는 고전주의 양식, 즉 그리스 양식을 악의 표현이라 해석했다. 뜨거운 논쟁을 불러일으킨 『대조』(1836)에서 퓨진은 '1440년 가톨릭 도시'의 첨탑들을 '1840년 같은 도시'의 정신병원, 공장, 사회주의 정당, 비국교도 교회에 비교했다(그림142).

퓨진의 신비주의에 가까운 낭만주의는 성당 건축에서, 또한 화재로 소실된 후 1835년부터 68년까지 개축된 하원건물의 내외장 설계에서

엿볼 수 있다. 하원건물은 애국적 역사주의를 앞세워, 영국 고유의 양식으로 여겨진 고딕양식과 엘리자베스 시대의 양식을 사용한 것이었다. 찰스 배리(Charles Barry, 1795~1860)가 설계한 그 건물이 대칭구조에 바탕을 두고 있어 '순진한 그리스 양식'이라고 비난하기는 했지만, 퓨진은 중세 후기에 유행한 영국식 수직양식의 유려하고 정교한 외관으로 그런 단점을 메웠다.

『건축의 일곱 등불』(1849)로 고딕양식의 선전에 첫발을 내딛은 존 러스킨의 도움으로, 고딕 복고양식이 평범한 양식으로 전락해갈 수도 있

THE SAME TOWN IN 1840.

1. St Michael's Tower rebuilt in 1750. 2. New Parsonage House & Pleasure Grounds. 3. The New Jail. 4. Gas Works. 5. Lunatic Asylum. 6 Iron Works & Ruins of St Maries Abbey. 7. Mr Evans Chapel. 8. Baptist Chapel. 9. Unitarian Chapel. 10. New Church. 11 New Town Hall & Concert Room. 12 Wesleyan Centenary Chapel. 13. New Christian Society. 14. Quakers Meeting. 15. Socialist Hall of Science.

Catholic town in 1440.

1. St Michaels on the Hill. 2. Queens Crofs. 3. St Thomas's Chapel. 4. St Maries Abbey. 5. All Saints. 6. St Johns. 7. St Peters. 8. St Alkmunds. 9. St Maries. 10. St Edmunds. 11. Grey Friars. 12. St Cuthberts. 13. Guild hall. 14. Trinity. 15. St Olaves. 16. St Botolphs.

142
A. W. N. 퓨진,
「도시의 비교」,
『대조』에서,
제2판,
1841

143
찰스 배리와
A. W. N. 퓨진,
웨스트민스터 궁,
1835~68

144
H. C. 유소프,
뢰벤부르크 성,
1790~99

었을 시기에 퓨진은 새로운 활력을 불어넣었다. 그들은 타락한 현재에 새로운 생명을 불어넣기 위해서라도 이상적인 과거에 눈을 돌려야 한다고 생각했으며, 고딕양식이야말로 도덕적 타락이나 정치적 간섭을 이겨낼 수 있는 보루라 주장했다.

그러나 낭만주의자들은 고딕양식에서도 패망의 징조를 보았다. 고딕이 주장하는 유기적 자연은 변화와 흥망성쇠를 전제로 한 것이기 때문에, 이미 많은 중세 건물들에 닥친 파멸의 가능성을 배제할 수 없었다. 폐허로 변한 건물들을 복구함으로써 쇠락의 속도를 늦출 수는 있었지만, 아힘 폰 아르님의 표현대로 "현실 상황에 지친 수많은 멜랑콜리한 영혼들에게는 너무도 반가운 허무감"을 안겨주는 가짜 중세 건물들까지 돌아보아야 했다. 헤센의 란트그라베 빌헬름 9세가 카셀의 이상한 성, 뢰벤부르크 성을 보호하겠다며 쌓은 엉터리 성벽이 대표적인 예이다. 성 자체는 소실과 보수를 통해 양식의 점진적인 변화를 보여주는 다양한 양식으로 건축되었기 때문에 시간에 따른 변천과정을 그대로 담고 있었다(그림144).

뢰벤부르크 성은 프랑스의 공격을 피해 과거 독일로 피난하겠다는 의지의 표시로 1790년대에 세워졌지만, 유럽인에게 역사의 낭만적 숙명론을 심어준 가장 큰 요인은 나폴레옹의 몰락이었다. 나폴레옹의 야망과 패배는 고전적 개념에서의 오만(hubris), 즉 몰락으로 꺾이는 자존심을 그대로 보여주었다. 패자들에게는 절망이었다. 승리자들은 처음에 승리의 기쁨에 들떴지만 점점 실망감에 사로잡혔다. 낭만주의자들에게 이런 변화는 역사의 순환이었다. 과거 세대와 그들의 세계를 비교해볼 때 분명히 확인되는 순환이었다.

나폴레옹 전쟁이 끝난 직후 터너가 카르타고의 흥망성쇠를 주제로 그린 한 쌍의 그림에서 보여주었듯이, 붕괴되거나 소멸된 문명사회가 그 증거였다. 한 쌍의 그림은 불운한 제국의 역사와 영국의 당시 상황을 실감나게 보여주었다. 석양의 장엄한 모습을 그린 「카르타고 제국의 몰락」(그림145)은 패배한 프랑스의 상황을 묘사한 것이라기보다 승리의 기쁨에 들뜬 영국에 궁극적으로 닥칠 운명을 경고한 것이었다.

상트페테르부르크에는 카를 파블로비치 브률로프(Karl Pavlovich Bryullov, 1799~1852)가 있었다. 그를 비롯한 러시아의 많은 낭만주의

화가들이 폼페이의 쇠락을 새로운 눈으로 조명하고 있었다. 폼페이는 1748년에 처음 발견되었지만 당시 새로운 관심을 끌면서 발굴작업이 진행되고 있었던 까닭에 화가들은 문명이 몰락하는 순간에 초점을 맞추었다. 브률로프의 대작 「폼페이 최후의 날」(그림146)은 리턴 경이 동일한 주제로 유명한 소설을 발표하기 한 해 전인 1833년에 완성되었다. 폼페이는 자연재해로 이 땅에서 사라졌지만 신의 재앙이라는 의미가 덧붙여졌다. 또한 브률로프는 정치적으로 부활했지만 숙명적으로 전제군주의 손에 떨어지며 사회분열로 치달은 러시아의 운명을 거의 완벽하게 예견했다.

하지만 독립의 감격과 민주적 자긍심을 계속 간직하고 있던 미국에서도 역사의 필연성에 대한 이런 예언적인 묵상을 인상적으로 표현한 그림이 그려졌다. 토머스 콜은 런던에서 터너를 연구한 후, 자유와 영화에서 악과 타락으로 전락해가는 인류의 운명을 노래한 바이런의 시구를 좌우명으로 삼았다. 5부작으로 이루어진 '제국의 행로'(1834~36)와 이 그림들의 판화는 미국민에게 전해주는 경고의 메시지였다. 5부작의 핵심인 「제국의 완성」(그림147)에서, 전쟁에서 승리한 후 귀향하는 영웅은 앤드류 잭슨 대통령을 암시한다. 정적들의 평가에 따르면, 잭슨 대통령은 차별적이고 독선적 리더십으로 치명적인 내부분열을 일으킬 현대판 카이사르였다.

독일 시인 하인리히 하이네의 지적처럼 낭만주의자들이 과거를 판단하고 미래를 예언했지만 현재를 무시한 것은 결코 아니었다. 오히려 이런 역사화는 현재와 깊은 관련성을 가졌고, 미래를 위한 교훈을 제시했다. 물론 양면성을 띠는 경우가 대부분이었다. 폴 들라로슈가 1831년 파리 살롱전에 출품한 「탑에 갇힌 왕자들」(그림148)을 예로 들어 설명해보자. 들라로슈는 훗날 리처드 3세가 된 글로스터 공작의 명령으로 1483년에 처형만을 기다리고 있던 요크 공작과 에드워드 5세의 공포감을 여실히 보여주었다(살롱전의 카탈로그에서 들라로슈가 강조했듯이 '왕권찬탈'이었다).

이 그림이 7월혁명으로 왕권을 차지한 루이 필리프의 정황을 빗댄 것이란 사실은 너무도 명백했다. 들라로슈는 이 그림을 7월혁명 전부터 시작했고 새 왕의 총애를 얻기 위해 계속 그린 것이라고 변명했지

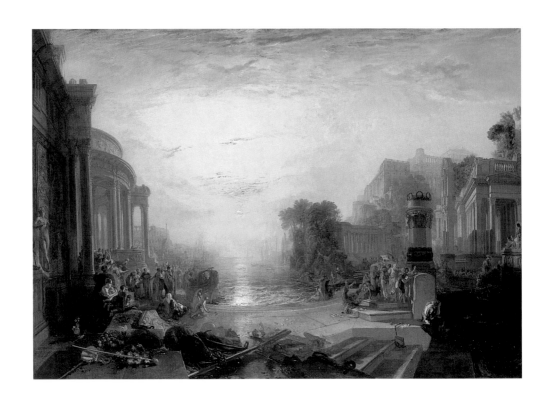

145
J. M. W. 터너,
「카르타고
제국의 몰락」,
1817,
캔버스에 유채,
170×238.5cm,
런던,
테이트 미술관

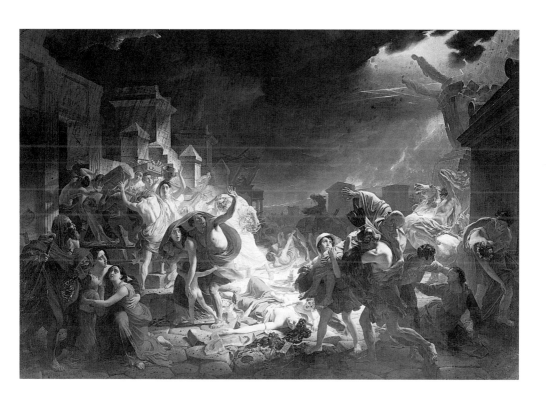

146
카를 파블로비치
브률로프,
「폼페이
최후의 날」,
1833,
캔버스에 유채,
465.5×651cm,
상트페테르부르크,
러시아 국립미술관

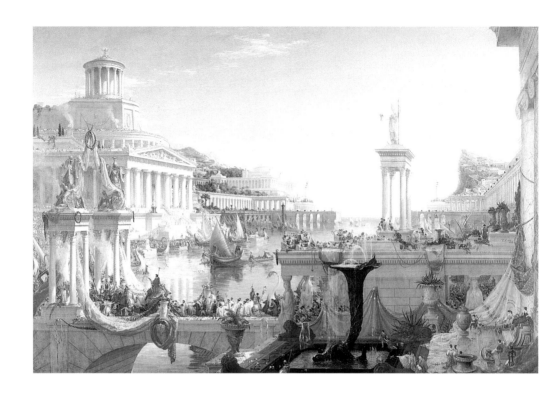

만, 중세를 명예와 기사도정신이 상실된 세계로 묘사한 이런 주제의
그림들은 왕정복고에 협조한 사람들, 또한 하이네의 표현대로 7월의
'찬탈자'들을 비난한 것일 수 있다. 어쨌든 루이 필리프에게는 1833
년 베르사유에 민족화로 이루어진 거대한 전시실을 꾸며 역사의 해석
을 조작할 동기가 충분했다. 그런 그림들이 '프랑스의 모든 영광'을
되살리기 위해 전시되기는 했지만 실제로는 프랑스 역사의 수정주의
적 해석을 제시하며 중도정책을 합리화시키기 위한 수단으로 이용되
었다.

　미슐레는 리전트파크에서 내시가 설계한 테라스 집들을 보았을 때 존
마틴(John Martin, 1789~1854)의 그림을 떠올렸다고 말했다. 마틴이
바빌론, 니네베, 소돔, 고모라 등 고대 도시들이 폭풍이나 홍수 혹은
신의 심판으로 파멸하는 모습을 그렸기 때문에 약간은 빈정대는 칭찬
이었다. 자연재앙, 전쟁, 혁명 등 미래에 닥칠 참사에 대한 공포는 낭
만주의적 강박관념이었다. 심지어 새롭게 닥칠 재앙은 역사상 유래가
없는 치명적 파국이 될 것이라며 두려워하는 사람도 적지 않았다. 슐

레겔만이 '인류역사의 드라마'가 종말에 가까웠다고 생각한 것은 아니었다.

샤토브리앙은 "노쇠한 유럽에서, 아니 노쇠한 세계에서" 살고 있다고 믿었다. 프랑스의 역사학자 오귀스탱 티에리가 역사의 '희생자'를 정형화하면서 처음으로 제안한 모습은 우리 시대에 대한 깊은 이해를 보여주었다. 물론 현대의 집단학살까지 예견하지는 못했지만 티에리는 육체적 고통과 정신적 충격으로 과거의 악행과 비극에 대한 경계심을 새롭게 가다듬게 될 세대, 또한 땅을 잃거나 소외된 민족이 겪는 아픔에 눈을 돌리게 될 세대에 대해 정확히 지적했다.

켈트인, 갈리아인, 게르만 부족, 러시아와 폴란드의 농민에 대한 연구가 진행되었다. 사라진 시대의 예술과 건축처럼 그들의 언어와 민속자료가 채집되었다. 그들의 예술도 독립과 저항의 몸부림을 상징적으로 보여주었고, 패자의 비애감을 솔직하게 드러내고 있었다. 나폴레옹의 위협이 계속되던 때, 영국 화가들은 그들의 역사에서 주제를 취하기도 했다. 잉글랜드의 에드워드 3세가 켈트계 웨일스를 침공한 역사적 사실은 옛 방랑시인들을 학살하는 것으로 묘사되었다. 침략군에 의해 험준한 바위산으로 쫓겨난 외로운 방랑시인을 묘사한 마틴의 그림은 낭만적

147
토머스 콜,
「제국의 완성」,
1836,
캔버스에 유채,
130×193cm,
뉴욕역사학회

148
폴 들라로슈,
「탑에 갇힌
왕자들(탑에
갇힌 에드워드
5세와
요크 공작)」,
1831,
캔버스에 유채,
43.5×51.3cm,
런던,
월러스 컬렉션

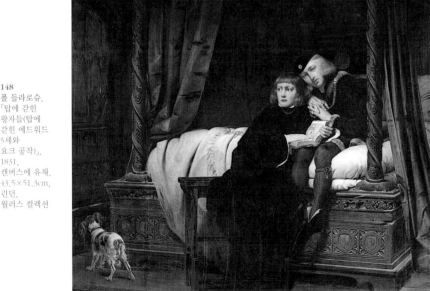

생각에서 또 하나의 종말론적 예언이었던 '최후의 인간'을 상징한 것일 수 있다(그림149).

역사의 종말에 대한 이런 두려움은 영생을 향한 소망으로 다소 진정될 수 있었다. 당시 비국교도 교회가 종말이 다가왔다고 주장하며 내세운 천년왕국설로 민중세계에 폭넓게 스며든 두려움과 희망을 마틴은 주제로 삼았던 것이다. 이런 양면성은 블레이크의 대표작으로 역사와 예언을 동시에 아우른 『예루살렘』(1804~20)의 저변에 깔린 세계관이기도 하다. 여기에서 거인 앨비언(다양한 종족으로 이루어진 영국민의 융합자로 여겨지지만 보편적 개인으로 해석되기도 한다)은 영원한 세계를 향한 삶의 행로를 시작한다. 불화로 실망하기도 하고 깊은 잠에 빠지기도 한다. 하지만 마침내 깨달음을 얻으며 영광의 변용(變容)을 성취한다(그림192).

블레이크의 주제는 성경을 원용한 것으로 영국의 구원이며, 런던을 황금도시로 변화시키는 것이다. 그러나 상황에 따라 인류의 구원을 주제로 한 것이란 해석도 가능하다. 앨비언이 "모든 것이 시작하고 끝난다"라고 말했듯이 시간을 연속체로 간주했다. 근대 역사화에서 모방의 문제는 재론의 여지가 없다. 블레이크의 절규처럼 "어느 시대 어디에서나 역사는 불확실과 불가능일 뿐이다."

하지만 블레이크의 계시적 예언은 그 시대의 역사적 선입견에 뿌리를 두고 있었다. 그의 주장에 따르면 "유럽을 전쟁의 수렁에 몰아넣은 원흉은 고트족이나 수도자가 아니라 고전주의자였다." 또한 중세의 채색 필사본들은 『예루살렘』을 꾸민 화려한 안료와 황금색에 영감을 주었다. 블레이크가 역사적 자료를 응용한 것도 당시에는 유행이었다. 따라서 그는 직접 채집한 민담에서 주제를 끌어오기도 했다. 블레이크가 영국민의 탓이라 생각한 고통과 자기부정을 빗댄 앨비언의 깊은 잠은 웨일스의 탄압을 상징한 것으로, 『예루살렘』을 쓰는 동안 블레이크는 웨일스 방랑문학을 수집했다. 낭만주의의 골동품 수집열도 계시적인 역사관과 예언에 녹아 있다.

하지만 블레이크의 이 책은 거의 팔리지 않았다. 당시의 많은 사람들에게, 역사의 향수가 깃든 상상의 세계(독일 작가 장 파울의 표현을 빌면 '우리가 쫓겨나지 않을 수 있는 유일한 낙원')는 영생을 준비해야

할 의무, 그리고 블레이크 제시한 구원의 희망을 등한시하게 만들 정도
로 종교를 훌쩍 뛰어넘었다.

1834년 젊은 프랑스 화가, 프로스페르 마리아(Prosper Marihat, 1811~47)는 파리 살롱전에 카이로의 에즈베키야 광장의 전경을 비롯해 이집트 풍경을 소재로 한 석 점의 그림을 출품했다. 그 세대의 많은 젊은이처럼 그도 여행하고 싶은 충동에 사로잡혀, 오스트리아의 카를 폰 후겔 남작이 주도한 중동지역과 인도의 과학탐사대에 참여하기도 했었다. 사실 그는 이집트를 넘지 않았다. 하지만 이집트의 매력에 빠져 그곳에서만 1년을 머물렀다. 그리고 스핑크스 호를 타고 프랑스로 돌아왔다.

당시 그 배에는 룩소르에서 약탈한 오벨리스크가 실려 있었다. 현재 파리 콩코르드 광장에 우뚝 서 있는 바로 그 오벨리스크이다. 나폴레옹의 나일 원정대(제4장 참조) 덕분에 그런 유물들에 대한 인기가 한동안 폭발적이었다. 게다가 이집트의 파샤, 메헤메트 알리는 프랑스를 비롯한 서방 열강들의 비위를 맞추면서 이런 전리품이 유럽에서 얼마나 환영받는지 잘 알고 있었다. 한편 마리아의 그림들은 근대 이집트의 모습을 대강이라도 처음으로 파리 사람들에게 보여주었다.

마리아는 36살의 나이로 세상을 떠났고 그가 남긴 카이로 모습도 판화로만 남아 있을 뿐이다(그림151). 이 작품은 테오필 고티에의 평론에 의해 부분이나마 기억되고 있다. 낭만주의의 열정적 옹호자이자 파리에서 손꼽히는 평론가로 자처했던 고티에는 마리아의 '불타는 듯한' 그림에서, 잘못된 탄생으로 추방되었던 그의 '진정한 조국'을 보았다고 썼다. 고티에는 스스로를 동양인이며, '어둠에 싸여 있던 서양에 종교와 과학, 지혜와 시'를 전해준 종족의 후손이라고 자처했다. 훗날 그는 알제리, 옛 터키 제국, 이집트 등을 여행하면서 그곳의 문화에 깊이 심취하기도 했다. 그의 딸도 중국 공주라는 환상에 빠져 지내기도 했다. 또한 들라크루아를 칭찬하는 글에서 고티에는 캘커타에서 완벽한 교육을 받은 인도의 왕에 들라크루아를 비교하기도 했다.

150
존 웨버,
「포에두아의
초상」,
1777~85,
캔버스에 유채,
142.2×94cm,
런던,
국립해양박물관

오늘날의 시각에서 보면 이해하기 힘들지만 멀리 떨어진 땅의 이국적인 멋을 향한 이런 동경은 많은 낭만주의자들에게 공통된 현상이었다. 화가들의 섬세한 묘사와 작가들의 가공된 이야기만큼 낭만주의자들이 보여준 극단적인 반응이나 환상을 완벽하게 설명해주는 것은 찾아보기 힘들다. 멀리 떨어진 땅과 먼 과거는 현실도피를 꿈꾼 낭만주의자들에게 목적지였고, 내면의 자아를 찾아가는 여행에서 필연적으로 경험해야 할 세계였다. 현실에서나 상상 속의 세계에서 멀리 떨어진 사람과 문화와의 만남은 진보적인 화가와 작가에게 훈장이나 다름

없었고, 작품의 쇄신과 그들의 삶에서 추구하던 해방을 상징하는 것이었다.

따라서 고전주의적인 전통이 지배하는 세상이 사라지고 더욱 기운찬 다원적인 문화가 샘솟는 세상이 될 것이란 희망이 있었다. 1817년 다비드의 제자 지로데는 프랑스 아카데미에 보낸 편지에서 그 시대에 가장 중요한 문제 가운데 하나를 물었다. "화가들이 멀리 떨어진 땅을 알고 싶어 세상 곳곳을 돌아다니며 다양한 사람과 색다른 생각을 만나면서 그것에서 아름다움을 만나고 있는데…… 절대적인 아름다움이라는 건

전한 원칙을 과거처럼 굳건히 지켜갈 수 있겠습니까?" 그의 질문에는 공통된 이상의 상실에 대한 회한이 담겨 있지만, 그 세대의 대부분은 색다른 것을 충심으로 환영했다.

그들이 새로운 양식이나 주제를 찾았던 것만은 아니다. '야만적'이었지만 자연에 가까운 힘을 보존하고 있던 사람들에게 배울 수 있는 더 순수하고 정직한 삶의 방식까지 찾았다. 젊은 시절 지로데의 편지를 외우고 또 외웠던 들라크루아는 훗날 이런 글을 썼다. "자신에게 진실하려면 진정한 대담함이 필요하다. 쇠락의 기운에 짓눌린 우리 시대에는 이런 대담함을 찾아보기 어렵다. 원시인들은 순진하면서도 대담했다. ……몰랐기 때문이리라. 그들은 진정으로 대담했다." 낭만주의자들에게 '원시적 모습'은 답보상태에 빠져 있던 현실을 극복할 중요한 대안이었다. 고딕 성당의 유기적 형태가 영적인 시대에 대해 말해주었듯이, 태평양의 섬사람들과 북아메리아 원주민들 그리고 사막의 아랍인들은 그들에게 자연에 가까운 사람처럼 보였다.

장-자크 루소가 '고결한 야인'의 신화를 소개한 반면에, 독일의 낭만주의 선구자들——헤르더와 슐레겔 형제——은 우월한 종족의 기준으로 세상의 문화와 사회를 판단하지 말고 그 자체로 평가해야만 한다는 세계관을 역설했다. 그들의 주된 목적은 독일 문화에 대한 평가를 고양시키는 것이었다. 그러나 그들의 사상에 함축된 의미는 훨씬 원대해서 독일민족의 시야를 넓히는 데 있었다. 바켄로더의 예술을 사랑하는 수도자(제1장 참조)가 그 모든 것을 대변한다. "금세기의 아들, 우리는 높은 산의 정상에 서 있는 잇점을 누리고 있다. 많은 나라와 많은 시대가 우리 눈 앞에 열려 있다. ……이런 행운을 어찌 그냥 넘길 수 있겠는가. 두 눈을 자유롭게 돌리며 모든 시대와 모든 사람을 살펴보자. 그들의 다양한 감정에서, 그런 감정이 만들어낸 창조물에서 인간의 혼을 찾아내보자."

그들은 멀리 여행하는 것이 적어도 일부 사람들에게는 현실로 가능해진 시대, 또한 더 넓은 세상에 관한 인식이 탐험과 탐사로 확대되어가던 시대에 가르치고 글을 썼다. 그러나 이국적인 것에 대한 매료가 완전히 새로운 것은 아니었다. 한 세기 전부터 유럽은 '중국', 여행자들의 이야기로 짜깁기된 환상 속의 중국에 매료되어 있었다. 또한 유럽의 기업들

151
프로스페르
마리아,
「에즈베키야의
전경, 카이로」,
1835년경,
판화

255 이국적인 멋의 유혹

이 인도나 아시아와 거래하면서 가져온 희귀한 물건들이나 뜻밖의 사상
들에 유럽은 넋을 빼앗겼다. 18세기 유럽의 우아하면서도 경쾌한 로코
코 양식과 어울리는 중국 특유의 멋은 상트페테르부르크에서 팔레르모
까지, 드레스덴에서 드로트닝홀름까지 급속도로 퍼져나갔다. 중국식 탑이
나 찻집이 없는 왕궁이 없을 정도였다.

　프랑수아 부셰(François Boucher, 1703~70)와 같은 화가들은 에로틱
한 분위기를 풍기는 환상적인 그림 속에 막연히 중국식 옷이나 장식을
집어넣었다(그림152). 그들은 오스만 제국을 방문한 유럽의 유명인을
주제로 삼아 중국양식과 터키양식을 혼합시키기도 했다. 주제의 사실성
여부는 문제가 아니었다. 하지만 18세기 후반에 들면서 식민지 팽창정
책이 폭발적으로 시작되었다. 영국은 아메리카와 인도에서 식민지를 확
대했고 해양탐험도 줄을 이었다. 식민지 확대를 위해 곳곳에서 경쟁을
벌이던 영국과 프랑스는 결국 7년전쟁(1756~63)을 벌였고, 그후 미국
의 독립전쟁(1775~83)이 있었다. 이처럼 본국에서 멀리 떨어진 곳에서
일어난 갈등으로 자원의 낭비가 심했지만 영국과 프랑스는 제국건설을
위한 프로그램과 탐험을 멈추지 않았다.

　쿡 선장의 세 번의 여행(1768~79), 프랑스 탐험가 라 페루즈 백작의

152
프랑수아 부셰,
「중국 낚시꾼」,
1750년경,
캔버스에 유채,
38.1×52.1cm,
로테르담,
보아이만스 반
뵈닝겐 박물관

실패로 끝난 불운한 탐험여행(1785~88)은 국제적인 관심사였다. 그들의 탐험에 화가와 과학자도 동행한 덕분에, 그들의 여행은 정교한 삽화를 곁들인 책으로 출간되었다. 이런 여행기들은 세계를 언제라도 가까이 할 수 있는 유한한 공간으로 변화시켰고, 유럽인들의 상상력을 더욱 북돋워주는 촉매제가 되었다.

낭만주의적 인식의 근원이라 할 수 있는 상상과 기록 사이의 긴장관계는 이런 모험들로 더욱 팽팽해졌다. 사실 이런 긴장관계는 똑같이 멀리 떨어진 땅에 대한 열정을 품었지만 완전히 다른 결과를 보여준 두 명의 영국인에서 이미 확인되고 있었다. 작가이며 수집가였던 윌리엄 벡퍼드와 자연과학자이던 조지프 뱅크스였다. 윌리엄 벡퍼드는 처음에 그의 부모가 폰트힐의 저택에 꾸며놓은 '터키방'과 '이집트방'을 보면서, 커서는 『아라비안 나이트』를 읽음으로써, 그리고 비교종교학을 연구하고 러시아어와 그밖의 동양언어를 공부하면서 낭만적인 꿈을 키웠다.

이런 연구는 고딕양식에 대한 그의 열정만큼이나 그에게 결정적인 영향을 미쳤다. 이탈리아를 두 번이나 다녀왔지만 판에 박힌 듯한 유럽여행을 극구 피하면서, 그는 개인적인 삶에서 해방을 꿈꾸었다. 1781년 크리스마스에 벡퍼드의 성년 파티를 맞아 사흘 밤낮으로 계속된 '육욕의 페스티벌'을 위해 알자스 출신의 화가이며 무대 디자이너였던 필리프 자크 드 루테르부르(Philippe Jacques de Loutherbourg, 1740~1812)는 폰트힐 저택을 '마법에 걸린' 동양의 도원경처럼 꾸몄다.

그때의 흔적은 전혀 남아 있지 않지만 루테르부르가 만들어낸 도원경은 벡퍼드의 성공작 『바테크』(1786)의 실마리가 되었다. 월폴의 『오트란토 성』이 중세를 무대로 한 소설이었다면 『바테크』는 동양을 무대로 한 소설이었다. 잔혹하고 육욕에 빠진 칼리프를 주인공으로 내세워 악을 연구하고 권력을 탐하는 인물을 보여준 이 소설은 벡퍼드가 열망을 해소할 일종의 탈출구였으며, 그후 비슷한 상상세계와 소원성취를 다룬 동양이야기의 기폭제가 되었다. 벡퍼드가 제시한 신비로운 동양은 실내장식과 의상의 원천이 아니라 환상적인 삶을 위한 무대가 되었다.

한편 1773년 왕립미술원에 전시된 벤저민 웨스트의 초상화(그림153)

의 주인공인 조지프 뱅크스는 환상적인 문학만큼이나 이국적인 땅을 실제로 보았던 학자였다. 뱅크스와 벡퍼드는 공통점이 거의 없었다. 벡퍼드가 두 번의 유럽주유여행을 마지못해 했지만 뱅크스는 한 번의 여행도 단호히 거부했다. 그의 표현을 빌면 '온갖 멍청이들'이 줄지어 이탈리아를 찾았기 때문이었다. 그의 꿈은 세계일주였다. 엔데버 호를 인솔한 쿡 선장의 첫번째 여행(1768~71)이 그에게 기회를 제공해주었다. 그는 탐사대에 기꺼이 참여해서, 탐사대에 동행한 화가들과 과학자들과 식물학자들을 감독하는 역할을 맡았다.

또한 1769년 타이티에서 금성의 태양면 통과 관측을 기록한 탐사대의 짤막한 보고서가 과학계와 인류학계에 인정받는 데 큰 역할을 해냈다. 웨스트의 초상화에서 그는 뉴질랜드 원주민인 마오리족의 전통의상을 입고, 뉴질랜드와 폴리네시아에서 가져온 기념물 옆에 서 있다. 로마에서 구입한 고전적인 유물 옆에 선 모습으로 초상화를 그리게 한 보수적인 사람들을 꾸짖기라도 할 듯한 모습이다.

새로운 세계를 경험하려는 뱅크스의 열망이 항상 받아들여진 것은 아니다. 토머스 롤런드슨(Thomas Rowlandson, 1756~1827)의 풍자화(그림154)에서 뱅크스는 악어고기도 먹어치우는 사람으로 그려졌다. 식물학과 인종학 이외에 그가 런던 학술단체의 보수적인 회원들과 때때로 의견 충돌을 빚었던 동물학에 대한 관심을 빗댄 풍자화였다. 과시욕이 강했던 뱅크스는 쿡 선장과도 사이가 틀어졌다. 두번째 여행에서 악단을 포함한 대규모 수행원을 데려가려는 뱅크스의 요청을 쿡 선장이 단호히 거절하자 그는 화를 내며 배에서 뛰어내렸다.

그러나 그를 대신해 남사를 떠난 학자들과 화가들에게는 지속적인 관심을 보였다. 실제로 뱅크스만큼 이국적인 심상을 다양하게 유럽인의 의식에 소개한 사람은 거의 없었다. 그는 여행에 동참한 화가들에게 '정확한 데생'만을 요구했지만 화가들은 런던의 전시장을 한결 풍요롭게 해주며 런던 시민들에게 먼 곳의 모습과 풍습에 눈뜨게 했다. 그들의 객관적인 설명은 곧 작가들과 다른 화가들의 상상력을 자극해 남태평양의 신화를 탄생시켰고, 그 신화는 전설적인 중국의 열풍보다 훨씬 오랜 생명력을 보였다.

쿡 선장에 앞서 타이티 섬에 도착한 탐험가들이 있었다. 영국인 윌리

153
벤저민 웨스트,
「조지프
뱅크스」,
1773,
캔버스에 유채,
234×160cm,
링컨,
어셔 미술관

154
토마스
롤런드슨,
「물고기 성찬」,
1788,
펜과 회색
엷은 칠,
16×21.3cm,
런던,
테이트 미술관

스 선장과 프랑스의 루이 드 부갱빌이었다. 부갱빌은 비너스를 섬긴 그리스의 섬 이름을 본따 타이티에 '누보 시테르'라는 새 이름을 붙였다. 타이티 여인들의 아름다움과 순박한 모습에 찬사를 보낸 것이었다. '하느님은 없지만 사랑이 무엇인지 알고 있는' 섬주민들의 천진함 때문에 타이티는 지상의 천국이란 명성을 얻었다. 쿡의 선원들은 이런 즐거움을 마음껏 향유했지만 철학자들은 두 가지 의문에 고심하지 않을 수 없었다. 만약 그런 천국이 서양의 간섭 없이도 존재해왔다면 서양의 간섭이 진실로 필요한 것이었을까? 그리고 기독교식 윤리를 강요하면서도 상업적 착취와 성의 착취를 자행함으로써 그 섬을 더럽힌다면 서양인들이 그 낙원에 끼여드는 것이 올바른 것일까? 섹스 문제를 비교적 길게 다룬 첫번째 여행 보고서에 대한 반응에서, 그리고 유럽에 동행한 두 명의 남태평양 섬주민에게 닥친 비극에서 이런 의문들이 제기되었다.

한 명은 쿡 선장이 두번째 여행(1772~75)에서 런던으로 데려온 폴리네시아의 젊은이 오마이였고, 다른 한 사람은 부갱빌이 파리로 데려온 아오투루였다. 둘 다 모두 '고결한 야인'의 화신을 보려는 유럽인들에게 환영받았지만 비극적으로 이용당하고 말았다. 결국 고향으로 돌아갔지만 다시 옛날로 돌아갈 수 없었다. 그들은 두 세계를 방황하며 삶을 끝내야만 했다.

레이놀즈가 그린 오마이의 초상화(그림155)가 1776년 왕립미술원에 전시되었다. 오마이가 뱅크스의 손에 이끌려 왕립미술원에 간혹 모습을 드러내고 있던 때였다. 청년의 훌륭한 품행(존슨 박사의 친구이던 트레일 부인의 말에 따르면 오마이는 왕립미술원 회원들과 체스를 두면서 그들과 달리 속임수를 쓰지 않았다고 한다)에 감동한 레이놀즈는 오마이에게 로마 원로원 의원의 토가와 비슷한 옷을 입히고 위엄 있는 모습으로 초상화를 그렸다.

배경도 풍성한 초목이 우거진 열대의 모습과 거리가 멀었다. 오마이의 고향을 의미 있게 표현한 최초의 그림은 쿡 선장의 두번째 여행에 동행한 화가 윌리엄 호지스(William Hodges, 1744~97)에게 기대할 수밖에 없었다. 호지스도 남태평양에서 다시 태어난 고대인을 만나 전통적인 구도로 그곳의 풍경을 그릴 가능성이 짙었지만 다행히 그는 선입견

155
조슈아
레이놀즈,
「오마이」,
1776,
캔버스에 유채,
236×146cm,
요크셔,
하워드 성

을 떨쳐내고 쿡 선장의 남태평양을 사실에 가깝게 묘사한 진정한 시인
이 되었고, 나중에는 영국령 인도의 모습까지 캔버스에 담아냈다. 그의
연구는 세세한 자료로 넘쳤지만, 왕립미술원의 전시를 위해 그린 그림
들은 그런 연구들을 완전히 녹여낸 예술품이었다.

1776년에 그린 「다시 찾은 타이티」(그림156)는 분명히 고전주의 풍경
화에 속하지만 원주민의 집, 바나나나무, 문신을 생긴 엉덩이 등 정밀히
관찰된 세밀한 부분들은 유럽인들을 놀라게 하기에 충분했다. 목욕하는
사람들의 관능적인 모습은 런던의 기대에 부응했지만 후덥지근해 보이
는 대기의 무게는 이 순박한 세계의 허약함을 그대로 드러내고 있는 것
처럼 보인다.

열대의 분위기를 이처럼 완벽하게 표현할 수 있었던 이유는 호지스가
쿡 선장의 선실에서 커다란 창을 통해 직접 유채로 스케치할 수 있었기
때문이다. 하지만 런던의 평론가들은 이런 그림들을 진지한 예술로 받
아들일 준비가 되어 있지 않았다. 호지스의 그림들은 왕립미술원에서
금세 교체되고 말았다. 쿡 선장의 세번째 여행(1776~79)에 동행한 화가
는 스위스의 존 웨버(John Webber, 1751~93)였다. 쿡이 여행에서 돌

아온 후 출간하려고 한 여행기의 삽화가로 고용된 것이었다. 따라서 그의 많은 데생은 주로 지역주민의 생활과 습관에 초점이 맞춰졌다. 첫번째 여행 후에 알려진 자유로운 성생활에 관한 소문을 불러일으키지 않으면서 영국의 식민지 개척 야심 또한 늦추지 않으려는 쿡의 요구에 따라 지역풍습을 지나치리만큼 자세히 묘사했다. 닻을 내린 후 안전을 보장받기 위해 인질을 잡아두는 원칙 때문에 주민들의 폭동을 불러일으켜 비극적인 죽음을 맞기 전에 쿡은 이미 남태평양 섬에 대한 환상을 점점 잃어가고 있었다. 그들이 과거의 순박함을 거의 상실했기 때문이었다.

물론 그 원인이 자신에게 있다는 것을 쿡도 알고 있었다.

어쨌든 웨버의 삽화는 쿡의 바람을 만족시켜주었다. 가릴 곳을 가린 나신, 그의 번뜩이는 눈빛 아래에서 진행되는 인간제물의식, 경의의 표시로 벗은 모자, 인사로 코를 비비는 대신 악수하는 모습 등이었다. 그러나 호지스처럼 웨버도 남태평양에서 보고 경험한 것을 그림으로 표현해 전시하고 싶었다. 웨버가 그런 생각으로 그린 그림 가운데 어떤 것은 쿡의 마음에 들지 않는 것도 있었다.

특히 1785년 왕립미술원에 초상화로 소개된 소시에테 제도의 추장

딸 포에두아는 쿡의 인질 가운데 한 명이었다(그림150). 그녀가 쿡의 선실에 갇혀 있는 동안 웨버는 하얀 천을 허리 아래에 두른 모습으로 그녀를 그렸다. 런던 사람들을 위해 그녀는 타이티의 풍경을 배경으로 신비로운 미소를 띠고 가슴을 드러낸 채 서 있다. 남태평양의 '모나리자'였다.

프랑스의 탐험가 라 페루즈가 쿡의 뒤를 따라 1785년 타이티에 도착했다. 그에게 이 섬의 첫인상은 풍요로운 자연과 인간의 조화가 아니었다. 극단적인 대조를 이루는 원주민의 야만성과 아름다움이었다. 그러나 남태평양이 상처 입은 낙원으로 전락했고 섬주민들이 유럽 이상주의

156
윌리엄 호지스,
「다시 찾은
타이티」,
1776,
캔버스에 유채,
97.7×138.4cm,
런던,
국립해양박물관

157
장-가브리엘
샤르베,
「남태평양의
야만인들」(부분),
조제프
뒤푸르사가
마콩에서 제작한
벽지에 과슈로
인쇄한 목판화,
캔버라,
오스트레일리아
국립미술관

자들의 생각만큼 고결하지 않았지만 남태평양의 신화는 계속되었다. 따라서 1804~5년 무렵에 마콩의 뒤푸르사(社)가 쿡의 여행을 주제로 제작한 벽지(그림157)에서 볼 수 있듯이, 유럽 방문객들과 빚은 사소한 충돌은 덮힌 채 '남태평양 야만인들'은 목가적인 삶을 영위하는 것처럼 선전되었다.

또한 1839년 루브르의 해양 전시실(라 펠루즈가 가져온 유물들이 전시되어 있었다)을 장식할 벽화에 참여한 화가들에게 주어진 지침도 원칙적인 이야기를 반복하고 있었다. "아름다운 몸을 바다에 던지고 네레이스(그리스 신화에 나오는 바다의 요정 – 옮긴이)처럼 헤엄치며 선원들

을 유혹하는 타이티 소녀들." 그러나 육체적인 아름다움과 관능적인 매력만을 남태평양에서 가져온 것은 아니었다. 종교와 민속의식도 연구대상이었다. 루테르부르는 웨버의 데생을 기초로 1785년 크리스마스에 코벤트 가든에서 공연된 팬터마임, 「오마이, 혹은 세계일주」의 무대장치를 만들었다. 웨버가 하와이 카우아이 섬에서 보았던 돌무덤과 조각된 토템으로 둘러싸인 공동묘지도 무대장치의 일부였다. 여기에 교육적인 목적으로 덧붙여진 폭풍, 일식, 빙산, 이국적인 의상과 1.5미터의 나무고사리로 만든 머리장식은 관객들을 놀라게 만들기에 충분했다.

유럽인들이 보기에 '원시사회'에서 가장 충격적인 것은 장례의식이었다. 유럽과 다르긴 했지만 유럽 못지않은 엄격한 의식이었기 때문이다. 장례의식은 민족학의 연구대상이었지만 유럽인들에게 친숙한 회화로도 해석된 풍습 가운데 하나였다. 예를 들면 독일 태생의 존 조퍼니(Johnann Zoffany, 1733~1810)의 인솔로 1783년에 인도를 찾은 화가들은 사티(sati: 죽은 남편의 화장용 장작에 자진해서 몸을 던지는 미망인의 행동)를 전통적인 화법으로 그려내기도 했다. 훗날 영국이 사티를 불법으로 규정했지만 초기에 인도를 방문한 화가들은 이 관습을 가까이에서 보았던 것이 틀림없다.

이런 그림들은 프랑스 대혁명이 일어나기 직전까지 유럽에서 영웅적 행위와 고결한 죽음을 주제로 한 그림들과 다를 바가 없었다. 게다가 이번에는 고대세계에서 주제를 끌어온 것도 아니었다. 가령 더비의 조지프 라이트(Joseph Wright of Derby, 1734~97)가 1785년에 그린 흔들리지 않는 정절의 여인은 신세계의 여인, 북아메리카 원주민이었다. 라이트는 대서양을 건넌 적이 없었지만 제임스 아데어의 『아메리카 인디언의 역사』(1775)에서 "전사의 미망인이 남편의 유물을 걸어둔 고목 아래에서…… 첫 달이 떠 있는 동안 밤을 샌다"는 이야기를 읽고 「인디언 추장의 미망인」(그림158)을 그렸다.

이 그림은 정절, 사랑, 충절의 화신이었던 여인들(밀턴의 『코머스』에서 달빛을 빌려 호색한 신에게 저항한 숙녀, 오디세우스가 없는 동안 구혼자들을 물리치려 자신의 수의를 짠 호메로스의 페넬로페, 그리고 전쟁터로 떠난 연인이 남긴 그림자를 따라 선을 그으며 회화를 창조해낸 코린트의 여인)을 그린 다른 세 그림과 4부작을 이루었다. 라이트의 4부

158
더비의
조지프 라이트,
「인디언 추장의
미망인」,
1785,
캔버스에 유채,
101.6×127cm,
더비 미술관

159
안-루이
지로데 드 루시-
트리오종,
「아탈라의
매장」,
1808,
캔버스에 유채,
207×267cm,
파리,
루브르 박물관

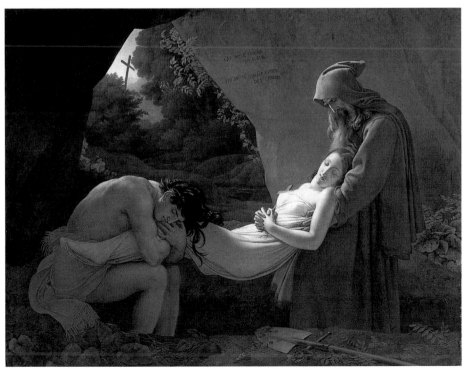

작에서 아메리카 원주민은 여인의 정절을 신고전주의 화법으로 그려낸
전형이었다.

그녀의 모습은 고대 조각의 모습 그대로이지만, 화산이 불을 뿜고 먹
구름에 싸인 해변은 아메리카보다 라이트가 젊은 시절에 보았던 나폴리
에 더 가깝다. 그러나 주인공은 다른 세계에서 온 미지의 피조물처럼 보
인다. 그 때문에 라이트가 그린 정숙한 여인들 가운데 가장 낯설지만 가
장 인상적인 여인이다.

다비드의 제자 지로데가 1808년 파리 살롱전에 출품한 그림, 「아탈라
의 매장」(그림159)의 주제도 슬픔과 희생이다. 이 그림의 무대도 아메리
카이지만 상황은 한층 복잡하다. 남녀의 역할이 바뀌었다. 아메리카 원
주민 전사인 착타스가 연인의 다리를 부둥켜안고 울먹인다. 에스파냐
혼혈이며 가톨릭으로 개종한 아탈라가 그의 앞에서 숨을 거두었고, 수
도자가 그녀의 명복을 빌고 있다. 그러나 그는 정절을 지키지 않았다.
영원히 동정을 지키거나 함께 죽겠다는 그녀와의 맹세를 깨뜨렸다. 연
인이 죽음을 맞은 순간에도 그의 나긋한 몸에서는 성적 욕망과 위험한
힘이 느껴지는 듯하다. 정돈되지 않은 신세계, 강렬한 감정, 초자연적
인 빛 등으로 이 그림은 고전주의의 원칙에서 벗어나 '문명'과 '야만'
을 훨씬 더 모호하게 보여준다.

여기에서 희생자는 누구일까? 어떤 삶이 더 나은 것일까? 지로데는
7년 전에 발표된 샤토브리앙의 소설에서 이 그림의 주제를 빌려왔다.
샤토브리앙은 대혁명의 불길을 피해 1791년 아메리카로 피신했다. 그
리고 루소의 표현대로 '이상적인 야인'의 모습을 아메리카 인디언에서
보았고, 문명과의 접촉으로 그들에게 닥친 위험천만한 결과를 염려했
다. 장편의 산문시 『나체즈』에서 그는 그들에게 닥친 비극, 즉 부족의
파멸에 대해 논리적으로 설명해냈다.

문화와 민족의 다양성이 새로운 주목을 받던 시대에, 오스트레일리아
원주민이나 아프리카 노예처럼 아메리카 인디언의 운명도 유럽 식민정
책에 따라 최악의 결과로 치달았다. 그래도 18세기 말부터 영국과 프랑
스에서 일어난 폐지운동 덕분에 적어도 노예무역은 줄어들었다. 유럽
인들이 신세계로 들어가 땅을 빼앗고 원주민 사회를 파괴하는 행위에
문화의 다양성을 옹호하던 독일 학자들은 비난을 멈추지 않았다. 그러

나 영국이 인도를 통치하던 초창기에는 그들의 사상과 크게 어긋나지 않았다.

유럽의 식민지로 전락한 다른 지역들에 비해서 인도는 무굴제국시대에 세워진 장중한 건축물이나 신비로울 정도로 복잡한 산스크리트어를 통해 과거의 풍요와 문명을 분명하게 보여주었다. 프리드리히 슐레겔은 파리에서 산스크리트어를 연구한 후 유럽의 동료학자들에게 인도에서 유럽의 부도덕한 물질주의를 치유할 대책을 찾을 수 있을 것이라 주장했다. 심지어 진정한 낭만주의는 동양에서나 가능한 것이라 주장하기도 했다. 그러나 인도문화가 그런대로 존중받았던 것은 1772년부터 85년까지 벵골을 통치한 영국 총독 워런 헤이스팅스의 개화된 안목 덕분이었다. 헤이스팅스는 힌두법을 수용하고 이민족 간의 결혼을 허용했을 뿐만 아니라 의상과 풍습까지 교환하면서 영국인과 인도인 사이의 진정한 공생을 추구했다.

이런 모든 것이 인도 대륙을 여행한 화가들에 의해 그림으로 표현되었다. 남태평양을 주제로 삼은 초기의 그림들처럼, 인도여행에서 가져온 그림들은 화법을 바꾸고 새로운 분위기를 만들어내는 데 큰 역할을 했다. 조퍼니는 인도인과 영국인의 자유로운 왕래를 캘커타나 아요디아 태수의 궁전에서 언제라도 볼 수 있었다. 태수의 닭과 영국군 모던 대령의 닭이 싸우는 장면을 생생하게 그린 그림은 전에 볼 수 없던 것으로 (그림160), 두 민족 간의 친밀함을 산뜻한 색으로 실감나게 보여주고 있다. 모로코를 주제로 한 들라크루아의 작품 이전까지, 이처럼 독창적인 화법으로 새로운 주제와 무대를 설득력 있게 그려낸 그림은 거의 없었다.

영국인과 인도인이 조심스레 구분되고 있지만 적어도 닭싸움에서는 평등해 보인다. 또한 모던이 신은 뾰족한 인도 슬리퍼에서 그가 지역풍습을 기꺼이 수용했다는 증거를 찾을 수 있다. 영국 장교들은 약간 뻣뻣해 보이고 인도인 하인들은 흥분한 모습이지만 이런 차이는 인종 간의 차이만큼 인도 고유의 카스트 제도에서도 기인한 것이다. 조퍼니는 독일인이었던 만큼 상당히 객관적인 시각에서 볼 수 있었을 것이다. 그림의 오른쪽에 연필을 손에 쥐고 약간은 냉소적인 자세로 앉아 있는 사람이 조퍼니이다.

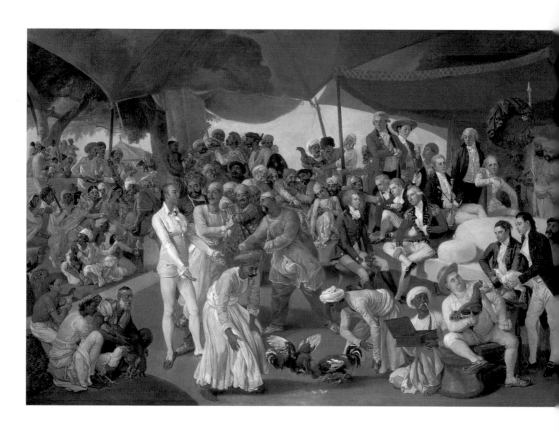

160
존 조퍼니,
「모던 대령의
닭싸움」,
1784년경~86,
캔버스에 유채,
103.9×150cm,
런던,
테이트 미술관,
오른쪽
부분

조퍼니는 헤이스팅스를 위해 이 그림을 그렸다. 헤이스팅스는 1779년에 인도를 찾은 호지스의 너그러운 후원자이기도 했다. 헤이스팅스를 위한 그림에서, 그리고 현장에서 스케치한 데생을 1785~88년에 정리한 화집 『인도의 풍경』에서 호지스가 화법에 구애받지 않고 느낌을 그대로 표현하려 애쓴 흔적이 뚜렷하다. 물동이를 이고 가는 어인을 보고 '정교하게 다듬은 고대의 조각'을 떠올린 바라나시 등에서 간혹 과거의 악습을 떨쳐내지 못하고 있지만 말이다.

또한 그림은 화가의 천재적 소질에 의해서만 평가되어서는 안 되고 "다양한 나라의 역사와 관련을 가질 때 더 높이 평가되어야 하며 따라서 인류의 풍습을 충실하게 표현해야만 한다"고 생각하면서 이국적인 주제를 다룬 그의 그림을 '골동품'이라 비난한 목소리를 이겨내기로 결심했다. 하지만 호지스가 정작 관심을 기울인 분야는 인도사람이 아니라 인도의 건축이었다. 『인도여행기』(1793)에서 그는 '힌두·무어·고딕'양식에 대한 생각을 펼치면서, 당시 유럽인들이 고딕 성당에서 찾고 있던 뿌리가 인도 건축에서도 그대로 발견된다고 주장했다.

심지어 미나레트(이슬람 건축에서 기도시간을 알려주는 첨탑―옮긴이)가 인도에서 흔히 볼 수 있는 뾰족한 바위에서 유래한 것이라 믿기도 했다. 또한 그리스 건축을 선호하는 신고전주의적인 성향을 '잘못된 맹종'이라 비난한 것으로 판단하건대, 당시 영국이 힘의 상징으로 캘커타에 세우고 있던 신고전주의 양식의 건물들에 호지스가 크게 공감하지 않았으리라 추론할 수 있다.

절충주의 건축은 이미 영국과 유럽에서 흔한 일이었다. 그 선구자 가운데 하나가 존 버디(John Vardy, 1718~65)이다. 그는 자신이 설계한 런던 스펜서하우스의 인테리어(1755~66)를 스투코 기법으로 세공된 종려나무와 그밖의 이국적 장식물로 화려하게 꾸몄다(그림161). 한편 스웨덴의 동인도회사에서 사회생활을 처음 시작한 윌리엄 체임버스는 『동양식 정원에 대한 고찰』(1772)에서 보듯이 이국적 형태에 환상적 감각까지 더한 건축가였다. 특히 큐의 왕실 정원에 세운 다양한 양식의 건물에는 힌두, 터키, 중국적 요소를 덧붙이기도 했다. 그의 동료 건축가이던 존 손 경은 왕립미술원의 학생들을 위한 강의용 교재에 이런 이국적 요소들을 종합적으로 소개했다(그림162).

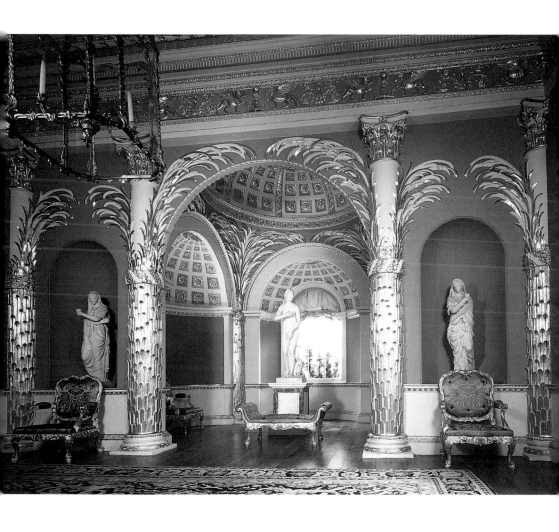

161
존 버디.
종려나무방.
런던.
스펜서하우스.
1756~66

건물의 환상적인 배치는 학생들의 상상력을 최대한 끌어내기 위해 계산된 것이었다. 체임버스도 비슷한 방식으로 대륙에 영향을 미쳤다. 가령 독일 데사우 근처의 뵈를리츠에 프리드리히 빌헬름 폰 에르트만스도르프가 체임버스의 영향을 받아 이국적 양식에 고전적 양식을 결합시켜 건축한 건물은 괴테가 후원자이던 안할트-데사우의 프란츠 왕자를 위한 '꿈의 궁전'이라 불렸을 정도였다.

한편 영국 동인도회사의 관리들이 인도에서 귀국하면서 힌두양식과 무어양식이 한동안 활기를 띠었다. 그들 대부분이 무역으로 큰 돈을 번 부호들이었다. 영국에 신무굴양식으로 세워진 가장 훌륭한 건축물 가

운데 하나가 글로스터셔의 세진코트(그림163)로, 건축가 새무얼 페피스 코커럴이 동인도회사에서 퇴직한 형 찰스 경을 위해 1805년에 세운 대저택이다. 미나레트와 구리를 씌운 거대한 돔지붕이 자랑인 이 저택은 첨단 공학을 사용해서 동화 같은 환상을 불러일으켰다. 이 저택을 방문한 후 조경설계자 험프리 렙턴은 훗날 조지 4세가 된 황태자의 상상력에 불을 지펴, 브라이튼 해변의 휴양지에 인도식 별장을 짓게 만들었다.

그러나 장중한 고전주의풍의 별장을 건축과 실내장식에서 낭만적인 이국정서를 풍기는 최고의 걸작인 브라이튼 파빌리온으로 탈바꿈시킨

사람은 그때까지 고전주의와 고딕의 선봉장으로 알려져 있던 존 내시였다. 개축작업은 1815년에 시작되어 23년에야 끝났다. 마법의 장난처럼 양파모양의 돔, 미나레트, 총안(銃眼)이 작은 궁전에 설치되었다. 그러나 그렇게 호화로운 외형도 내부의 현란함에 비하면 부끄러울 지경이었다. 연회장(그림164)을 비롯한 주된 공간마다 내시를 비롯한 황태자의 장인들은 둥근 천장에 질경이 잎을 그리거나 조각하고 용을 매달았고, 벽은 중국제 인물상으로 장식했다.

한마디로 유럽 어디에서도 찾아볼 수 없는 동화 같은 환상을 자아냈다. 달리 말하면 콜리지가 『쿠빌라이 칸』(1816)에서 상상한 건물이나 진배없었다. 중국·힌두·고딕양식을 자유분방하게 결합시킨 이 파빌리

162
존 손 경,
큐 가든의
모든 건물을
보여주는 강의
도감,
1806년경,
펜과 잉크와
수채,
73×128cm,
런던,
존 손 경 미술관

163
새뮤얼 페피스
코크렐,
세진코트,
글로스터셔,
1805년경

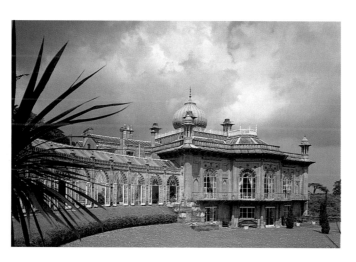

온은 역사적 고증에 철저하지 못했다. 이런 점에서 이 건물은 독특하지만, 당시 파리와 런던에서 행해지던 고대 이집트 양식을 재현한 건물이나 신고전주의 양식으로 개축한 건물과 비교할 대상은 아니다.

영국이 유럽에 이국적 정서를 소개하는 데 앞장 선 것처럼 보이는 이유는 7년전쟁을 종식시킨 1763년의 파리조약으로 인도에 대한 프랑스의 영향력이 대폭 줄어들었고, 1788년 라 페루즈의 탐험대는 태평양에서 행방불명된 반면에 쿡 선장은 세 차례에 걸친 여행으로 더 많은 정보를 영국에 안겨주었기 때문이다. 그러나 프랑스나 그밖의 나라에서 낭만적 상상력을 동양에 집중시키게 된 결정적 계기는 나폴레옹군의 이집트 원정이었다.

역사의 아이러니였을까? 나폴레옹의 이집트 점령은 영국과 인도의 교역로를 끊기 위한 전략이었지만, 프랑스가 이집트에서 겪은 경험은 영국이 인도에서 겪은 경험의 일그러진 모습이었다. 나폴레옹은 상호간의 실질적 이익을 위해 화목한 교환정신을 키워갈 수 있기를 바랐다. 실제로 군사적 상황이 악화될 때까지 나폴레옹은 터번을 쓰고 낙타를 타면서 '문명의 피곤한 제약'에서 벗어난 세계를 즐겼다. 심지어 이슬람교도로 개종하는 연극까지 벌이기도 했다. 기구(氣球)와 같은 프랑스의 발명품을 자랑하면서도 고대 이집트의 유물에 매료되었고, 카이로에서 만난 아랍 학자들의 칭찬에 우쭐하기도 했다. 어쨌든 나폴레옹의

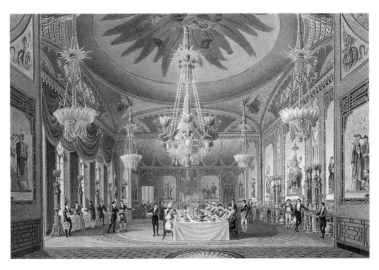

164
존 내시,
「브라이튼 로열
파빌리온의
연회실」,
1826,
에칭과 채색
애쿼틴트,
26.5×39cm

손님들은 코란과 토마스 페인의 『인간의 권리』를 동시에 선물받은 기분이었다.

또한 학자들이 이집트의 고고학적 유적을 발굴하는 동안 나폴레옹은 파라오를 복원하기 위해 심혈을 기울였다. 그 자신을 파라오에 비교하면서, 당시는 '야만사회'로 전락했지만 한때 위대한 문명국이었던 나라에 근대사회의 잇점을 전해주고 싶었던 것이다. 하지만 그의 원대한 계획이 수포로 돌아갔을 때, 이집트는 헤이스팅스가 통치하던 평화로운 인도가 아니었다. 1800년에 나폴레옹을 대리한 사령관 장 바티스트 클레베르를 잔혹한 이슬람 율법에 따라 죽이고 말았다. 1798년의 폭동에

서 이미 맘루크족의 흉폭성을 경험한 프랑스군은 그들을 용병으로 고용해서 적절히 이용했다. 이미 고야의 그림(그림56)에서 보았듯이 1808년 마드리드 시민들을 학살한 병사들도 맘루크족이었다.

　요컨대 이집트에서 프랑스가 겪은 경험은 양면성을 띠었다. 그런 상황을 그림으로 그려달라고 요청받은 화가들은 현실적인 문제에 직면했다. 이집트 원정을 실패로 그릴 수는 없었다. 또한 나폴레옹을 패배의 수렁에서 구해내야만 했다. 따라서 당시 아랍인들은 나폴레옹의 간섭이 필요한 사람처럼 묘사되어야 했지만 그들의 조상과 이슬람 문화는 프랑스 학자들의 관심을 끌기에 충분한 것으로 그려져야 했다.

　이런 딜레마에서 벗어날 방법은 동양에 대한 낭만주의적 열정과 낭만주의 미술 자체에 지속적인 영향력을 행사하는 것이었다. 문화사학자 에드워드 사이드가 20세기 말에 제시한 특징(서양의 우월성을 견지하기 위해 서양이 획책한 동양의 전유[專有]와 재구조화와 지배)인 오리엔탈리즘이 이때부터 조금씩 나타나기 시작했다. 이런 분석에 따르면 오리엔탈리즘은 서양의 가치에 대한 도전으로서 '원초적 아름다움'에 대한 매혹이나 낭만적 이국정서와 완전히 다르다.

　훗날 학자들의 성취가 이집트에서 당한 국가적 수치를 상쇄해주었지만 나폴레옹의 선전부는 이집트 원정군을 주제로 삼은 화가들, 특히 그로, 지로데, 게랭에게 즉각적인 처방책을 요구했다. 화가들은 드농에게 도움을 청했다. 이미 1802년의 살롱전을 진행했고 루브르의 관장을 지낸 드농은 그들에게 이집트에 관련된 정보를 제공해줄 최적임자였다(제4장 참조).

　게다가 드농은 나폴레옹 신화를 어떻게 보존하고 다듬어야 하는지 잘 알고 있었다. 그 화가들은 이집트에 가본 적조차 없었기 때문에(그로는 무척이나 이집트를 방문하고 싶어했었다)멀리 떨어진 곳에서 마음껏 상상하며 그림을 그릴 수 있었다. 이런 현상은 역사의 수정을 원하는 국내 지배계급의 요구에는 부합하는 것이었지만 낭만주의 미술이 요구한 진정성을 부인하는 것일 수도 있었다. 그러나 그들은 역사적 사실을 충실하게 그려내겠다는 열정이 있었기 때문에 프랑스 회화에서 새로운 운동의 첨병이 될 수 있었다. 그들의 이집트 그림은 동양세계에 관심을 가졌던 들라크루아와 그 세대의 화가들에게 중대한 영향을 미쳤다. 어떤 그

림도 동양을 객관적 시각에서 묘사하지 않고 프랑스의 업적을 앞세우는 데 충실했지만 말이다.

프랑스의 아량과 대담함을 돋보이게 하기 위해서 화가들이 선택한 동양의 조건은 타락과 극단적 폭력이었다. 특히 그로에게 동양은 야만의 땅이었고 질병에 짓눌린 지옥이었다. 그 지옥에 나폴레옹이 신처럼 나타났다. 역사의 진실성 여부는 문제가 아니었다. 그로가 1804년에 그린 대작 「역병이 유행한 자파를 방문한 보나파르트」(그림165)에서 나폴레옹은 역병에 감염된 병사들을 찾아와 상처를 대담하게 어루만져준다. 그런 모습에 병사들은 용기를 되찾지만 정복된 동양인들은 어두운 구석에서 시름할 뿐이다.

이 그림은 팔레스타인의 도시 자파에서 실제로 일어난 망신스런 사건을 덮어버릴 생각으로 날조된 것이었다. 프랑스군이 항복한 터키군을 즉결처형시켰고, 역병에 감염된 병사들을 나폴레옹이 내친 사건이었다. 실제로 나폴레옹은 죽어가던 병사들을 찾아가긴 했지만, 그들 때문에 진군이 늦어지지 않도록 그들에게 자살을 명령했었다. 그런 상황을 나름대로 상상해 그린 그로의 표현(병사들의 땀과 상처와 악취는 손수건으로 코를 막고 있는 베르티에 원수의 행동을 상쇄하고도 남는다)은 나폴레옹을 영웅처럼 대범한 지도자로 만들기에 충분하다. 이 그림은 그로가 살롱전에서 거둔 최대의 성공작이었다.

한편 피에르-나르시스 게랭(Pierre-Narcisse Guérin)이 1808년에 그린 「카이로에서 반도들을 용서하는 나폴레옹」(그림166)은 그런대로 사실에 충실한 그림이었다. 나폴레옹이 1798년의 폭동을 진압한 후 맘루크족의 지도자들에게 아량을 베푼 것은 사실이다. 물론 대다수의 반도를 살해한 후였지만. 또한 게랭은 나폴레옹을 그림의 뒤쪽에 놓고, 그에게 용서받은 반도들에 비해 왜소하게 그림으로써 그로보다 훨씬 교묘하게 나폴레옹의 신화를 빛나게 해주었다. 달리 말하면 일종의 반어법이었던 셈이다. 패한 반도들을 품위 있게 표현함으로써 승자의 아량을 더욱 강조하는 수법이었다.

물론 그로와 게랭은 나폴레옹 제국주의의 요구와 황제의 우상화에 초점을 맞추었다. 이런 시각에서 볼 때, 역병이 창궐하는 무력한 땅과 맘루크 반도의 흉폭성은 몰락한 종족의 증거였고, 따라서 그들의 상황에

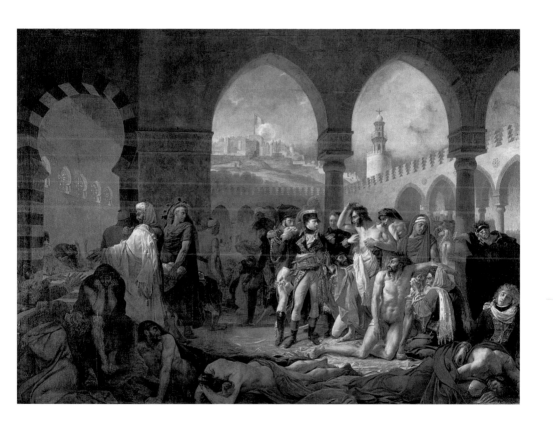

165
앙투안-장 그로,
「1799년
3월 11일,
역병이 유행한
자파를 방문한
보나파르트」,
1804,
캔버스에 유채,
523×715cm,
파리,
루브르 박물관

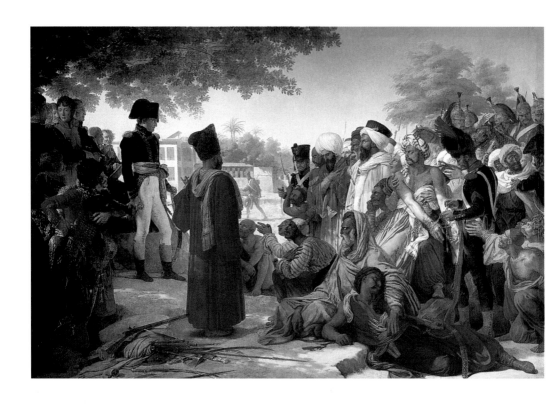

166
피에르-
나르시스 게랭,
「카이로에서
반도들을
용서하는
나폴레옹」,
1808,
캔버스에 유채,
365×500cm,
베르사유 성
국립미술관

프랑스가 개입하는 것은 인도적 차원에서도 당연한 일이었다. 샤토브리앙도 이런 시각을 받아들였다. 그는 1806년 팔레스타인까지 여행하던 도중에 나일강변에 주둔한 프랑스군을 보면서, 그가 국내에서는 정치의 이단자로 생각했던 나폴레옹이 '다시 야만의 상태로 몰락한' 종족에게 정의와 리더십과 협동심을 가르쳐주는 마지막 십자군이라는 결론을 내렸다.

그들에게 인간의 품위를 조금이나마 되살려준 화가는 지로데였다. 그는 이집트인을 독특한 용모와 강인한 힘 때문에 '감전시킬 듯한 사람들'이라 생각하고, 맘루크인을 파리 작업실까지 데려와 모델로 썼다. 1810년에 그린 「카이로 폭동」(그림167)은 프랑스인에게는 물론이고, 1798년의 폭동에서 모스크를 사수한 이집트인에게도 똑같은 정도의 영웅적 자질을 부여하고 있다. 이 그림에서 프랑스인과 아랍인이 완전히 거꾸로 표현된 듯하다. 쓰러진 파샤를 부축하며 칼을 휘두르는 발가벗은 아랍인은 고전적인 아름다움을 드러내는 반면, 제복을 입고 매끈하게 생긴 프랑스인은 무슬림 무리들에게 달려들지만 용맹한 만큼 운이 다한 듯이 보인다. 스탕달은 이 그림을 보며 "낡은 화병을 옮기자 독사굴이 발견되었다고 상상해보라!"라고 썼다,

사실 모두가 발버둥치는 폭력의 현장에서 그처럼 아름다운 몸을 본다는 것은 그야말로 충격이다. 그러나 폭력은 부인할 수 없는 매력이고, 아름다움은 어느 정도 고통일 수 있다. 문화적 가치와 예술적 가치가 여기에서 변한다.

역사화가들의 이런 섬뜩한 세계관에, 앵그르는 1814년에 기념비적인 걸작 「그랑 오달리스크」(그림168)를 관능적인 대안으로 제시했다. 폭력과 공포를 씻어내고 관능적 아름다움이 그 자리를 대신한 셈이었다. 많은 유럽인에게, 언제라도 품에 안을 수 있는 여인들을 폐쇄된 세계에 가두어둔 하렘(harem)은 원시상태로 전락한 동양의 야만성을 보여주는 증거였다. 그러나 하렘은 끝없이 흥미를 돋우는 세계이기도 했다. 하지만 앵그르의 그림은 그 이상의 의미가 있다. 이집트에서의 패배 이후, 동양에 대한 프랑스인의 인식에서 상실감은 필연적이었다. 따라서 동양의 나부(裸婦), 목욕하는 여인, 하렘의 여자 등이 끊임없이 프랑스인의 마음을 끈 것은 그런 그림들이 성취하기 불가능한 꿈을 대신 채워주었

167
안-루이 지로데
드 루시 트리오종,
「카이로 폭동」,
1810,
캔버스에 유채,
356.2 × 499.7cm,
파리,
베르사유 성
국립미술관

기 때문이다.

앵그르는 노골적인 유혹을 완벽한 몸에 결합시키는 데 탁월한 솜씨를 보였다. 앵그르는 동양 근처에 가본 적도 없었다. 그러나 오스만 제국을 오래전에 여행한 영국여인 레이디 메리 워틀리 몬터규의 여행기, 그리고 그로와 드농의 컬렉션에서 본 동양의 공예품과 세밀화에서 하렘의 실마리를 조심스레 찾아냈다. 이런 자료가 없었더라면 앵그르는 여인의 주변을 어떻게 처리했을까? 어쨌든 이런 자료 덕분에 앵그르는 상상으로 빚어낸 감각적인 동양세계에 나부를 눕힐 수 있었다. 화려한 장식품

과 나부의 나른한 몸짓이 설득력 있어 보인다.

학자와 군인을 제외하면 동양을 다녀온 사람은 극소수였다. 또한 이런 환상적인 모습은 동양의 실질적인 점령이 좌절된 국민에게는 더욱 유혹적이었을 것이다. 프랑스의 낭만주의자들에게 동양은 꿈의 세계, 즉 타자의 세계가 되었다. 동양을 실제로 다녀온 여행자의 객관적인 이야기도 믿을 바가 아니었다.

샤토브리앙의 『파리에서 예루살렘까지의 여정』(1811)은 여행로의 기준이 되었지만, 이 책은 객관적인 여행기라기 보다 샤토브리앙이

동양에서 보고자 했던 것을 특유의 주관적 감정으로 재구성한 것이었다. 빅토르 위고는 시집 『동양여인들』(1829)을 쓰기 위해서 여행할 필요조차 느끼지 않았다. 따라서 이 시집은 동양을 신기루, 위고의 표현을 빌면 "하나의 이미지로, 하나의 생각으로" 해석한 문학의 전형이다. 결국 동양이란 세계는 존재하지 않기 때문에 잃어버릴 수도 없는 세계였다.

화가들이 동양에 대한 시각을 형성하는 데 가장 큰 영향을 미친 작가는 바이런이었다. 바이런과 동양의 인연은 1809년에 시작되었다. 이때 그는 에스파냐와 포르투갈을 방문한 후 지중해를 거쳐 그리스, 알바니아, 이스탄불까지 여행했다. 캠브리지에서 학업을 끝낸 후 그는 '일반적인 여행객보다 더 넓은 시야'를 갖기로 결심하고, 처음에는 인도를 생각했지만 곧바로 여정을 이집트와 시리아까지 연장했다. 이런 계획을 성취할 수는 없었지만 여행은 그의 현실도피적 열망을 채워주고, 반(半)자서전적인 산문시 『차일드 해럴드의 여행』은 익숙한 유럽여행의 영역을 넘을 수 있을 만큼 이국적이었다.

이 시에서 바이런의 페르소나는 불안하고 현실세계에 환멸을 느끼며 먼 땅에서 위안을 찾으려고 한다는 점에서 근본적으로 낭만적이다. 1814년 토머스 필립스(Thomas Phillips, 1770~1845)가 왕립미술원에 전시한 초상화(그림169)에서 바이런은 1809년 이피로스에서 구입한 알바니아 아르나우트 부족의 전통의상을 입고 있어 19세기 최초의 명예 동양인처럼 보인다. 그가 귀향길에 쓴 『불신자』와 같은 동양이야기, 즉 다채로운 지역색과 폭풍 같은 열정을 보여주는 동양이야기는 주로 화가들에게 영감을 주었다. 이런 화가들의 위풍당당한 영웅들이 위태롭고 낭만적인 연애를 꿈꾼 여성의 환상이나 바이런의 동성애적 환상을 자극했다면 오리엔탈리스트 화가들의 하렘과 목욕하는 여인은 남성적 욕구에 부응했다. 어쨌든 바이런의 생동감 있는 시어는 삽화를 그려달라고 소리쳐 요구했다.

바이런이 동양적 주제를 택하도록 용기를 준 작가는 스탈 부인이었다. 그녀는 대중이 '동양화' 하고 있으며 동양이 '유일한 시적 수단'이라 주장했다. 벡퍼드의 『바테크』가 차츰 대중화해가는 장르를 개척했다면, 바이런의 동양이야기는 상업적으로 계산된 것이었다. 그러나 바이

런에게 동양은 그의 정신적이고 개인적인 참여를 요구했다. 그는 오스만 제국의 문화에 흥미가 끌리기도 했지만 그가 보기에 인간의 생명에 무관심한 것, 특히 터키의 그리스 지배를 못마땅하게 생각했다. 1821년 그리스가 터키에 저항해 독립전쟁을 시작하면서 이런 정치적 쟁점은 극도로 악화되었다.

바이런은 지원병으로 그리스의 독립전쟁에 참전해 1824년 메솔롱기온에서 짧은 삶을 끝냈다. 그의 글은 그리스의 대의(大義)에 대한 공감을 불러일으키며 역사적 유추에 의해 폭정에서 해방될 희망의 빛을 제시했지만, 상징적 희생으로 해석된 참전과 죽음으로 바이런은 낭만주의 운동의 영웅이자 순교자가 되었다.

고대 그리스에 뿌리를 둔 문명과 '이교도'이고 야만적인 터키 간의 갈등이라는 진부한 상징성을 띠었지만, 그리스의 독립전쟁은 나폴레옹의 몰락 이후 산산이 흩어지고 의혹의 대상으로 전락한 혁명적 열정과 자유주의적 감정을 되살리는 계기가 되었다. 바이런의 순교에 감동한 유럽 전역의 작가와 화가가 자유의 깃발 아래에 모였다.

낭만주의자들이 요구한 문화·사회적 부흥이 특별한 정치적 의미를 갖게 되었다. 그리스의 해방을 지지하는 운동인 필헬레니즘(philhellenism)

이 유럽 전역으로 확대되었다. 특히 프랑스에서 필헬레니즘은 왕정복고의 위압적인 보수주의에 대한 항거로 비춰졌다. 전쟁은 제국의 몰락 이후 어디에서도 찾을 수 없던 영웅들을 프랑스 화가들에게 제시해주었다. 과거에는 이집트, 이제는 비극적인 투쟁에 몸부림치는 그리스가 새로운 회화를 창조하는 데 필요한 소재를 그들에게 보여주었던 것이다.

이런 변화의 선두에 들라크루아가 있었다. 바이런의 시와 그리스 전쟁은 그의 혁신적인 초기 그림을 끌어간 쌍둥이 주제였다. 바이런이 세상을 떠난 1824년에 들라크루아는 그리스 전쟁을 주제로 「키오스 섬의 대학살」(그림170)을 그렸다. 2년 전 모레아에서 일어난 그리스인의 봉기와 에피다우로스에서 의회가 제출한 독립의 요구에 대한 보복조치로 터키정부가 키오스 섬주민에 자행한 잔혹행위를 적나라하게 묘사한 그림이었다. 터키의 폭력성과 그리스의 절망에 대한 들라크루아의 설명은 너무나 자명해서, 그 자체로 미학의 혁명이었다. 들라크루아의 두번째 대작인 이 그림은 섬세한 마무리, 절제된 감정, 구조적 조화라는 고전주의적인 전통에서 벗어나 자유로운 구도로 고통을 실감 나게 표현함으로써, 평론가들이 영국회화의 당시 경향에 비추어 여실한 수법과 밝은 색을 구분하기 위해서 '낭만적'(romantique)이란 표현을 거침없이 사용한 최초의 작품이었다. 또한 추한 모습을 도덕적인 성전으로 전환시킨 그림이기도 했다.

스탕달은 들라크루아가 전해들은 이야기로만 그림을 그렸고 직접 대의의 전쟁에 참전하지 않았다고 비난했지만 이 작품은 화가가 고유한 관점에서 당시 사건들을 해석하겠다는 의지를 표명한 점에서도 중요했다. 한편 평론가 오귀스트 잘은 이 그림을 평가하면서, "이제 고대 그리스인에게는 식상했다. 중요한 것은 요즘의 그리스인이다"라고 말했다. 그리고 이 작품을 새로운 경향의 축도라고 추켜세우며 "낭만주의는 밀물처럼 우리 사회에 스며들고 있다. 회화는 사회의 거울이기 때문에 회화가 낭만적으로 변해가는 것이다"라고 덧붙였다.

들라크루아는 그로의 열렬한 숭배자였다. 그 때문에 동양을 야만적이고 타락한 곳으로 표현할 때 그로의 「1799년 3월 11일, 역병이 유행한 자파를 방문한 보나파르트」의 장면을 본떴다. 들라크루아는 그리스 독

립전쟁에 지원한 프랑스인 보티에 대령에 대한 정보도 열심히 수집했다. 따라서 그의 묘사는 섬뜩할 정도로 확신에 차 있다. 이 그림은 공포감과 동정심을 동시에 불러일으킨다는 점에서 양면성을 갖는다. 하지만 들라크루아도 그리스에 대한 연민을 가끔 잊을 정도로 그 세대의 동양적 취향을 공유하고 있었다.

들라크루아가 수집한 정보에 따르면, 보티에도 터키인에게 사랑과 미움을 동시에 느끼고 있었다. 아테네를 포위공격하는 동안 너무나 아름다운 얼굴 때문에 터키병사를 차마 쏘지 못했던 보티에였다. 들라크루아도 터키인의 매력적인 모습에 매료되지 않을 수 없었던지 담배를 피거나 말을 쓰다듬는 터키인을 수없이 스케치했다. 이런 이유로 들라크루아는 조각가인 친구 쥘-로베르 오귀스트(Jule-Robert Auguste, 1789~1850)의 컬렉션에 몰래 숨어들기도 했다. 오귀스트는 북아프리카, 동지중해, 중동 등을 여행하며 무기류, 의상, 마구 그리고 상당한 분량의 데생과 책을 안고 돌아왔다. 이 시기에 들라크루아가 그린 터키인의 스케치는 실제로 이국적인 의상에 관한 연구에 불과하지만, 환상 속의 동양에 대한 관심이 민족적 차별이나 충성심을 이겨내고 있었다는 증거이기도 하다.

오귀스트는 제리코의 친구이기도 했다. 제리코는 터키인을 야만스런 모습으로 표현하는 도식적인 틀에서 벗어나 개인적인 경험을 최대한 살렸다. 난파선 선원으로 조용하고 멜랑콜리한 터키인 무스타파를 파리의 길에서 우연히 만난 제리코는 그를 집으로 데려가 모델이자 친구로 삼았다. 제리코가 갑작스레 세상을 떠나면서 그의 아버지로부터 떠나달라는 요구를 받았지만 무스타파는 제리코를 잊지 못한 듯 넋을 잃은 모습으로 그의 장례행렬을 따랐다. 몇 번을 연습한 끝에 그린 것으로 판단되는 무스타파의 초상화, 즉 뚜렷한 이목구비에 터번 아래로 슬픔에 잠긴 듯한 검은 눈동자는 모델의 특징을 고스란히 살려낸 초상화였다(그림 171).

프랑스에서 화가들만 터키인에게 매력을 느꼈던 것은 아니었다. 1827년 그리스를 위한 모금운동에 참여한 파리 여인들은 터키식 터번을 패션의 한 부분으로 여겼다. 또한 같은 해, 시르크 올림피크에서 공연된 「이렌」은 낙타를 앞세운 터키군의 '화려한 행군' 덕분에 공전의 히트를

170
외젠
들라크루아,
「키오스 섬의
대학살」,
1824,
캔버스에 유채,
419×354cm,
파리,
루브르 박물관

287 이국적인 몸의 유혹

기록했다. 언론인 가스통 데샹은 낭만주의자들이 그리스의 '영웅적 저항'을 좋아하는지 터키의 '흉폭성'을 좋아하는지 모르겠다며 "낭만주의자들이 지중해의 보석을 노략질하고 있다"라고 말했다.

이런 모순된 취향이 우습기도 하고 애처롭기도 하지만, 한편으로는 낭만주의 화가들이 처한 딜레마를 짐작하게 해준다. 물론 이슬람 전체를 야만적이라 주장하는 것은 언어도단이었다. '문명'의 힘을 대표하려는 그리스의 요구는 그들이 당시 낭만주의자들에게 도전받던 고전주의

171
테오도르 제리코,
「터키인
(무스타파)」,
1820년경,
검은 분필과
수채,
30.1×22.6cm,
파리,
루브르 박물관

적 전통의 적통(嫡統)이란 사실에 근거하고 있었다. 게다가 뒤늦게 1825년에야 영국과 프랑스와 러시아가 터키를 그리스 땅에서 축출하겠다고 동맹을 맺은 것은 오스만 제국의 힘을 약화시키고 동지중해에서 자신들의 입지를 강화시키려는 전략의 일환이었다.

한편 런던에서는 1816년 아테네의 파르테논에서 뜯어온 고대 그리스 조각의 걸작, 엘긴마블스(Elgin Marbles: 대영박물관에 있는 고대

그리스의 대리석 조각으로 토머스 브루스, 즉 7대 엘긴 백작이 기증한 것이다 – 옮긴이)가 그리스에 대한 동정심을 불러일으키며 고대 그리스의 놀라운 업적에 대한 새로운 평가에 불을 지폈다. 그러나 엘긴마블스도 영국과 터키 술탄의 결탁에 따른 전리품이었다. 즉 영국이 이집트에서 프랑스군을 축출해준 대가로 술탄의 묵인하에 그 조각을 떼어올 수 있었던 것이다.

그 시기에 들라크루아만큼 조국에 대한 충성과 개인의 열정 사이에서 갈등하고 고민한 화가는 없었다. 이런 문제에 대한 사려 깊은 그의 생각은 역사화라는 매체를 통해 표출되었다. 예컨대 1826년 그리스의 독립전쟁을 지원할 목적으로 파리의 르브룅 화랑에서 기획된 전시회에 출품할 그림으로 들라크루아는 바이런에서 주제를 끌어냈다. 여러 판형으로 반복해서 그려진 「불신자와 파샤의 전투」(그림172)는 베네치아의 버림받은 투사, 즉 기독교인 불신자가 연인 레일라의 복수를 하려고 터키의 파샤 하산을 살해하려는 장면이다.

레일라는 하렘에서 탈출했다가 생포되려는 순간에 바다로 몸을 던졌다. 부정한 짓을 저지른 대가였다. 들라크루아는 상징적인 「메솔롱기온 폐허 위의 그리스」(그림173)도 출품했다. 일종의 세속적 제단화로 그리스를 상징하는 비극적인 여인이 절망감에 사로잡혀 피로 얼룩진 돌판에 무릎을 기대고 있고, 무엇인가를 간청하듯이 두 손을 벌리고 있다. 십중팔구 터키를 지원한 이집트인이었을 검은 피부의 동양인이 배경에서 이슬람 깃발을 높이 쳐들고 있다. 고대 그리스의 계승자는 이제 노예의 노예가 되었다. 또한 전경에 그려진 손은 그녀의 짓밟힌 조국을 암시하는 동시에 바로 그곳에서 죽어간 바이런을 상징하는 것일 수 있다.

「사르다나팔루스의 죽음」에서 극적으로 표현된 바이런식의 오리엔탈리즘은 끈질긴 생명력을 보였다. 이런 연장선에서 들라크루아의 낭만주의는 극단적인 형태로 치달았다. 풍부한 색과 이국적인 세부묘사로 폭력적이고 관능적인 미학을 추구했다. 그는 이런 상상의 세계를 몸으로 체험하고 싶었다. 마침내 1832년 모로코로 여행할 기회가 있었다. 그가 동양을 실제로 체험한 유일한 여행이었다. 파리의 유명한 여배우 마르양의 권유로, 외교관 모르네 백작은 모로코의 술탄 아브드 알라흐만을 배알하는 외교 사절단의 일원으로 들라크루아를 데려갔다. 루이 필리프

172
외젠 들라크루아,
「불신자와
파샤의 전투」,
1835,
캔버스에 유채,
74.3×59.7cm,
파리,
프티팔레 박물관

173
외젠 들라크루아,
「메솔롱기온
폐허 위의
그리스」,
1826,
캔버스에 유채,
209×147cm,
보르도 미술관

정부로서는 알제리를 합병시키기 위해서라도 모로코의 지원이 필요했다. 술탄은 호락호락하지 않았으나 잠시 동안의 에스파냐 여행과 함께 북아프리카에서 보낸 5개월은 들라크루아에게 일종의 계시였다. 현실을 목격한 후, 그로와 바이런을 통한 상상이 잘못된 것임을 깨달았다. 여행의 강력한 인상으로 그는 극단주의에서 벗어나, 자료에 근거한 사실적 표현에 심혈을 기울이기 시작했다. 또한 여행이 남긴 인상은 그에게 고전주의의 세계를 생각나게 했지만, 당시 프랑스에서 이해되던 회화의 고전주의에 대한 경멸은 더욱 깊어졌을 뿐이다.

즉 다비드가 과장해서 재창조해낸 고대인보다 긴 옷을 입은 아랍인들이 그리스인이나 로마인에 훨씬 가깝다고 느꼈던 것이다. 탕헤르에서 그는 평론가인 잘에게 "이제야 고대인들이 실제로 어떤 모습이었는지 알게 되었습니다. 그들의 대리석 조각은 진실을 정확히 말해주지만…… 오늘날의 불쌍한 화가들에게는 그저 상형문자일 따름입니다"라는 편지를 보내며, "이제 로마는 로마에 있지 않습니다"라는 유명한 구절로 편지를 끝냈다.

북아프리카 여행은 들라크루아의 세계관에 결정적인 영향을 미쳤다. 1845년의 「1832년, 모로코의 술탄과 그 수행원들」은 메크네스에서 모르네 백작을 공식으로 영접하는 장면을 그린 것으로 로마의 개선식만큼이나 웅장한 멋을 풍긴다(그림174). 또한 술탄이 프랑스의 식민지 정책에 가할 수 있는 타격을 미리 계산하고 프랑스가 부탁하는 입장에서 술탄을 찾아갔다는 사실을 분명히 보여주는 그림이기도 하다. 이 그림이 그려진 즈음에는 술탄이 프랑스의 권유를 이미 거절한 때였지만 술탄과 모르네 백작의 위치로 판단하건대 의문의 여지가 없다.

들라크루아가 북아프리카 여행에서 돌아온 직후에 그 느낌을 그대로 살려낸 그림은 1834년의 살롱전에 전시한 「규방에 있는 알제의 여인들」(그림175)이었다. 이국적인 분위기는 절제와 질서를 불러일으키며, 권력 혹은 권력의 애달픈 영향에 관한 것이기도 하다. 앵그르의 나부화보다 더 직접적으로, 또한 자료적 사실에 기초해서 이 그림은 오리엔탈리스트 화가들의 고전적 주제인 하렘의 나른한 밀실공포증이 어떤 식으로 표현되어야 하는지를 보여주었다. 넋을 잃은 듯하면서 매혹적인 이 여인들은 결코 순종적인 모습이 아니다. 그러나 그들의 세계는 그 이상의

174
외젠 들라크루아,
「1832년,
모로코의 술탄과
그 수행원들」,
1845,
캔버스에 유채,
38.4×34.3cm,
툴루즈,
오귀스탱 미술관

자유로운 삶을 약속해주지 않는다. 보들레르가 하렘의 여인들을 파리의 부르주아에 비교한 것도 바로 이런 이유였다. 이 그림은 복잡하면서도 멜랑콜리하다. 선명하고 감각적인 색과 구도 때문에 더욱 그렇게 보인 다. 이 주제는 들라크루아의 뇌리에서 떠나지 않았다. 몇 년 후 그는 인물들을 멀리 떼어놓고, 그들이 그의 기억이나 잠재의식에서 떠나지 않는다는 것을 보여주기라도 하듯이 그들을 어두운 그림자 속에 몰아넣는 식으로 이 그림을 수정했다. 북아프리카 여행의 인상이 그의 기억에서 쉽게 지워지지 않았다는 궁극적인 증거이다.

1852년 들라크루아는 "북아프리카의 여행을 다녀온 후 사소한 것들을 잊고 충격적이고 시적인 것만을 기억할 때까지, 대다수가 진리처럼 여기는 정확한 표현이란 강박관념에서 벗어났다고 느낄 때까지 나는 아무것도 시작할 수 없었다"라고 썼다. 관능적인 아름다움이 들라크루아의 동양에 대한 기억에서 큰 역할을 했고 금전적으로도 성공을 보장해주는 것이었지만, 그 여행에서 그에게 충격을 주었던 경험들(무슬림의 행렬에 무심코 끼어들었다가 기독교인이라는 이유로 돌팔매질을 당하지 않으려고 허겁지겁 몸을 숨겨야 했었다)을 폭력적이고 역동적으로 결합시킨 그림도 마찬가지였다.

세세한 것들은 사소하지만 격렬한 싸움, 그리고 그가 실제로 목격하지는 못했지만 옛날처럼 바이런의 글이나 다른 자료들을 바탕으로 상상해낸 멋진 승마장면에 녹아들었다. 그가 여러 판형으로 그린「판타지아」(그림176)는 모르네 백작을 위해 연작으로 그린 수채화 가운데 하나와 관련 있기도 하지만 런던을 방문했을 때 보았던 경마에 대한 기억과도 연관이 있다. 이 그림에서는 고티에의 지적처럼 전속력으로 달려가는 인간과 동물의 원초적인 힘이 하나로 결합된 듯하다. 이런 역동적인 힘은 들라크루아가 1832년의 여행 이후 성경 이야기와 더불어 즐겨 모티

프로 삼았던 사자 사냥의 그림에서도 분출된다.

동양을 주제로 한 들라크루아의 모든 그림이 사실을 바탕으로 한 것은 아니다. 이름 없는 화가들이 대중의 취향에 영합하며 즐겨 그린 모티프를 금전적인 이유로 반복해서 그린 그림도 많았다. 그러나 상상력을 통한 결합과정의 일부로 들라크루아는 서양과 동양의 대립, 선진문화와 '원시'문화의 대립에 대한 고민을 멈추지 않았다. 모로코에서 경험한 고전주의적 차분함과 장중함, 그리고 훗날 동양의 폭력성과 잔혹성에 대

한 이미지는 모순적이지만 익숙한 미적 가치관과 사회적 제약에 대한 거부를 반영하며, 향수와 현실도피를 의미한다. 들라크루아의 반응은 많은 화가와 작가들도 공유하는 것이었다. '문명'세계에 대한 들라크루아의 관점이 완전한 환멸은 아니었지만 양면성을 띤다는 사실은 1838년부터 47년까지 공식적인 주문에 답해 그린 중요한 작품들에서 확연히 드러난다.

루이 필리프가 베르사유에 새로 마련한 역사 전시관을 위해 들라크루아는 「십자군의 콘스탄티노플 점령」(그림177)에서 주제를 완전히 뒤집지는 않았지만 독특하게 해석한 그림을 그렸다. 프랑스가 주축을

175
외젠 들라크루아,
「규방에 있는
알제의 여인들」,
1834,
캔버스에 유채,
180×220cm,
파리,
루브르 박물관

176
외젠 들라크루아,
「판타지아」,
1833,
캔버스에 유채,
60.5×74.5cm,
프랑크푸르트
시립미술관

이룬 제4차 십자군 원정의 백미를 묘사한 이 그림은 영광의 시대로 해석될 수도 있지만 나폴레옹을 새 시대의 십자군 전사로 여긴 것일 수도 있다. 그러나 십자군원정의 영광은 콘스탄티노플의 약탈로 더럽혀지고 말았다. 들라크루아는 승리자들에게 정복의 기쁨을 허락하지 않았다.

그로의 그림에서 아일라우 전장을 몸소 찾은 나폴레옹(그림46)처럼, 십자군 지도자 플랑드르의 볼드윈은 패배한 이교도들을 똑바로 쳐다보지 못한다. 양심의 가책을 받은 것처럼 어찌할 바를 모른다. 그의 기마병들도 슬픔에 잠긴 모습이다. 들라크루아는 그후에 주문받은 프로젝트, 즉 파리 부르봉 궁 도서관의 천장 장식에서도 비슷한 주제를 택했고

177
외젠
들라크루아,
「십자군의
콘스탄티노플
점령」,
1840,
캔버스에 유채,
411×497cm,
파리,
루브르 박물관

더욱 감동적으로 그려냈다. 이 프로그램은 지식의 힘을 과시하기 위해
계획된 것이었지만 들라크루아의 설화적 그림은 훈족의 지도자 아틸라
가 이탈리아를 약탈하는 재앙으로 끝난다.

　요컨대 타민족보다 일찍 이룩한 진보의 이점이 물음표로 마감된 것이
다. 성난 사자의 연장선에서 그린 또 하나의 대표적인 설화적 그림에서
는 아킬레우스가 켄타우로스에게 평화의 수단을 배워야 한다. 후손들이
노예로 전락해버린 것을 알았기 때문일까? 미개한 고대 그리스인들이
그들을 교화시키려 찾아온 오르페우스를 놀란 표정으로 바라본다. 훗날
들라크루아가 이젤 위에 그린 아름다운 주제의 그림에는 로마에서 추방
당한 시인 오비디우스가 낙담한 표정으로 주저앉아 있다(그림178). 야
만스런 스키타이사람들이 꿀과 우유를 주며 그를 달래보려 한다. 하지
만 고향에서 박해받고 쫓겨난 오비디우스는 그들의 품에서도 평안을 찾
지 못한다. 결국 두 세계 사이에 방황하며 헤매는 낭만주의자가 궁극적
으로 겪어야 하는 절망감을 표현한 그림이다.

　들라크루아의 장식은 서방세계의 심장부까지 들어가 더 폭넓은 문화
적 시각을 가지라는 탄원이었다. 이런 탄원에 루이 필리프는 부분적이
나마 이미 응답하고 있었다. 다양성을 추구하는 개인적인 취향이 공식
적인 후원이나 수집에서 분명히 나타난다. 예컨대 루이 필리프는 에스

파냐를 새롭게 평가하면서 '에스파냐 전시실'을 장식할 그림을 주문했다. 또한 테일러 남작이 이베리아 반도를 여행한 후에 쓴 여행기(1823년 발간)에 심취하기도 했다. 이 여행기에서 테일러 남작은 고딕양식과 무어양식의 혼재된 에스파냐에 매료되어, 당시 상대적으로 미지의 상태로 남아 있던 준(準)동양에 대한 관심이 늘어날 것이라고 예측했다.

한편 윌키는 1827년에 에스파냐를 직접 돌아본 후 "유럽에서 처녀지로 남아 있는 금렵지구"라고 표현했다. 사실 그 시기에 모험적인 여행을 즐긴 화가들이 발간한 여행기에서 에스파냐는 거의 언제나 동양적 특징을 띠고 있었다. 수채화가 존 프레더릭 루이스(John Frederick Lewis, 1805~76)는 친구인 작가 리처드 포드와 세비야에서 한동안 체류하기도 했다. 그후 포드는 『에스파냐 여행자를 위한 안내서』(1845)로 에스파냐를 영국인들에게 본격적으로 소개했다. 여행객의 길을 막고 강도질을 해서 넉넉한 삶을 꾸려간 호세 마리아에 매료된 포드와 루이스나, 모로코인들의 격정적인 힘에 넋을 잃은 들라크루아나 다를 바가 없었다.

에스파냐, 나중에는 카이로와 팔레스타인을 꼼꼼하게 찬연한 색으로 그려낸 루이스는 지도용 수채화법의 전통을 따랐지만, 넓은 의미의 사실주의적인 전통에 따라 이국적 정서를 표현하고 있다(그림179). 한편 윌키는 1841년 고향으로 돌아오던 길에 지브롤터에서 안타깝게 생을 마감했지만, 구태여 예루살렘을 방문한 이유는 성경적 주제에 대한 정확한 자료를 수집하기 위한 것이었다. 설화적 그림에서 역사화로 전환해

178
외젠 들라크루아,
「오비디우스와 스키타이 사람들」,
1859,
캔버스에 유채,
87.6×130.2cm,
런던,
국립미술관

179
존 프레더릭
루이스,
「1842년
시나이 산 야영」,
1856,
연필에
수채와 구아슈,
64.8×143.3cm,
뉴헤이번,
예일 대학교
영국미술센터

가던 과정에서 자료수집은 당연한 절차라 생각했던 것이다. 그가 한동
안 머물렀던 콘스탄티노플에서 만난 사람들을 연구한 아름다운 색은 그
런 원대한 야망의 부산물이었다(그림180).

군주의 드넓은 세상에 대한 관심을 채워주려고 존 글로버(John
Glover, 1767~1849)는 1831년 아들과 함께 살려고 찾아간 영국령 태즈
메이니아 섬에서 그린 그림들 중 여섯 점을 루이 필리프에게 보냈다. 일
찍이 런던에서 클로드 로랭의 고전주의적 화풍으로 알려진 화가였던 글
로버는 이국적 풍경과 그곳의 사람들을 일부러 원초적인 방식으로 그리
기 시작했다. 달리 말하면 뚜렷한 명암 차이를 부각시키고, 유럽의 나무
와 확연히 달라 보이도록 꾸불대는 나무들을 그대로 그려냈다.

루이 필리프가 선택한 그림 가운데 하나(그림181)에 그린 나무들이 달
빛 아래에서 초록빛 나뭇가지를 흔들어대며 춤을 추는 오스트레일리아
원주민들을 아치모양으로 감싸고 있다. 캔버스 뒤에 글로버는 "잉글랜

180
데이비드 윌키,
「소티리,
콜훈씨의 통역」,
1840,
연필에 수채와
구아슈와 유채,
47.5×32.8cm,
옥스퍼드,
애슈몰린 박물관

드의 무도장에서도 나는 이처럼 즐거운 모습을 본 적이 없었다"라고 써
두었다. 글로버의 그림들은 영불해협을 굽어보는 외의 왕궁을 한동안
장식했지만, 곧 예술작품이 아니라 민족학 연구용 그림에 불과하다고
생각한 큐레이터에 의해 벽에서 내려지고 말았다.

글로버는 본래의 땅주인들을 쫓아내기 위해 원주민을 사병(私兵)으로
고용한 이웃 정착민을 몹시 미워했다. 그는 한 종족이 파멸되어가는 것
을 가슴 아프게 지켜본 목격자였다. 들라크루아만큼 글로버도 문명의
상대적 이점을 깊이 생각하고 비슷하게 우울한 결론에 이르렀지만, 그
가 1835년의 전시회를 위해 런던과 파리에 보낸 67점의 그림은 거의 주
목받지 못했다. 반면에 미국인 화가 조지 캐틀린(George Catlin, 1796~
1872)은 멸망의 절박한 위기에 처한 아메리카 인디언들의 풍습을 자료
화하는데 본격적으로 뛰어든 덕분에 들라크루아와 보들레르의 관심을
끌었다. 하지만 예술적 매력 때문이 아니라 그 작품이 지닌 자료적 가치
때문이었다.

캐틀린의 '인디언 전시회'가 아메리카와 영국에서 순회전시된 후
1840년대에 파리에 도착했을 때, 들라크루아와 보들레르(지금은 누구나
그렇게 생각하겠지만)는 그 전시회에 소개된 아메리카 인디언의 모습에
서 고대 그리스인과 로마인을 보았다. 사실 캐틀린은 워싱턴에서 초상
화가로 성공하겠다는 꿈을 키웠지만 결국 포기하고 미시시피 서쪽에서
살아가는 아메리카 인디언들의 삶과 문화를 자료화하여 전하는 데 심혈

을 기울였다.

그 전시회에 소개된 그림 가운데 하나인 「마지막 종족, 만단족의 오키파 의식」(그림182)은 1832년에 그린 것이었다. 글로버가 오스트레일리아 원주민을 캔버스에 그린 때와 같은 해였다. 우연히 캐틀린도 아카데미즘을 벗어나 글로버처럼 순박한 화법을 구사하고 있었다. 그러나 '고결한 종속의 유물'을 보존하려던 캐틀린의 순수한 열정에도 불구하고, 아메리카 인디언은 "운명적으로 소멸될 수밖에 없다"고 생각했다. 또한 그들의 궁극적인 운명은 하얀 피부의 기독교 정착자들에게 땅을 양도하는 것이란 점도 부인하지 않았다. 들라크루아는 이런 현실을 알고 있었고 그 때문에 슬퍼했다. 1835년 들라크루아는 샤토브리앙의 이야기를 근거로 한 점의 그림을 그렸다. 나체즈족에 가해진 학살을 피해 미시시피 강가로 피신한 아메리카 인디언 부부의 이야기였다. 그러나 갓태어난 아기는 죽을 수밖에 없는 운명이었다(그림183).

글로버와 캐틀린은 문명에 의해 철저히 파괴된 두 토착사회를 그렸다. 캐틀린이 문명의 폐해를 훨씬 공개적으로 인정했지만 두 사람 모두 과정의 일부였다. 새로운 정착자들은 원주민에게 땅을 빼앗으면서 하늘의 뜻이라는 핑계로 정당화시켰다. 문화의 다양성, 현실세계를 탈출해 가고 싶은 다른 땅과 사회에 대한 낭만주의적 열망도 이런 핑계로 문명인의 만행을 덮어버렸다. 정착자들은 문명의 우월성을 의심치 않았다. 원주민의 땅을 빼앗고, 심지어 생명까지 취할 수 있다는 주장을 당연하게 여겼다. 그들은 원주민의 옷을 입을 의지조차 없었다. 오히려 원주민에게 그들의 옷을 입으라고 강요했다.

들라크루아가 부르봉 궁에서 그림을 그리고 있을 즈음, 프랑스 혁명의 열기에 공감해 프랑스로 건너가 나폴레옹 제국의 초기에 파리에서 공부하며 작업한 적이 있는 존 밴덜린(John Vanderlyn, 1775~1852)은 워싱턴의 국회의사당에 프레스코를 그렸다(그림184). 백인 기독교 아메리카의 건립자로 간주되는 역사적 인물이 서인도제도의 한 섬에 상륙한 순간을 찬미한 「1492년, 구아나하니 섬에 상륙한 콜럼버스」였다. 밴덜린은 들라크루아처럼 복잡하게 그리지 않았다. 따라서 그의 그림에서 인디언은 야생동물처럼 웅크리고 있으며, 콜럼버스를 수행한 에스파냐 선원들 가운데 일부는 땅바닥을 기어다니면서 성급히 황금 사냥에 나서

182
조지 캐틀린,
「마지막 종족,
만단족의
오키파 의식」,
1832,
알루미늄판에
덧댄
캔버스에 유채,
58.8×71.3cm,
워싱턴,
국립 아메리카
미술관

183
외젠 들라크루아,
「나체즈족」,
1823~35,
캔버스에 유채,
90.2×116.8cm,
뉴욕,
메트로폴리탄
미술관

184
존 밴덜린,
「1492년,
구아나하니 섬에
상륙한 콜럼버스」,
1837~47,
캔버스에 유채,
365×548cm,
워싱턴,
국회의사당

고 있다. 그러나 들라크루아는 밴덜린처럼 콜럼버스와 그 수행원들을 결코 그릴 수 없었다. 달리 말하면 이방인에게 겁을 주어 순종하게 만들면서 십자가와 깃발을 하늘 높이 치켜세운 영리한 유럽인들을 그릴 수 없었다. 이렇게 오만과 정신적 우월감 속에서 낭만주의의 꿈들은 하나씩 절멸되어갔다.

"나는 합리적인 교육을 받은 사람들과 알고 지냈다. ……그들은 아주 미세한 것도 놓치지 않았다. 그러나 큰 것을 볼 때에는 얼이 빠진 듯 아무것도 보지 못했다." 콜리지가 1797년 친구인 토머스 풀에게 쓴 편지의 한 구절이다. 물론 낭만주의자들은 육안으로 볼 수 없는 것까지 보았다. 합리적인 경험을 하지 못했어도 그들은 내면을 깊숙이 읽어낼 수 있고 인간의 한계마저 초월해서 볼 수 있다고 주장했다. 그들에게 창조적 예술은 본질적으로 비합리적인 것이었다. 그것은 변화된 존재의 산물, 혹은 무의식이나 잠재의식의 산물이었다.

하지만 그들은 그런 신비로운 충동의 근원을 무엇이라 불러야 할지 모르고 있었다. 워즈워스가 『서곡』에서 '영혼의 근원'과 '의식의 근원'에 대해 언급했지만, 낭만주의자들은 현대심리학에 앞서 오스카 와일드가 19세기 말에 쓴 것처럼 자아를 "생각과 열정이라는 생소한 유산을 내면에 품고 있는 다양한 얼굴의 피조물"이라 생각했다. 대다수의 낭만주의자들은 이런 내면의 세계와 접촉할 수 있을 때에만 영구불변의 조화를 찾아낼 수 있으리라 믿었지만, 그런 믿음은 심연 속의 섬광에 불과하다고 일축한 낭만주의자들도 있었다.

시각예술이 낭만주의적 불합리를 표현하는 최적의 수단은 아니었다. 영혼과 직접 교감하는 순수한 추상체인 음악이야말로 낭만주의자들에게 진정한 마법의 예술이었다. 신의 영감이 더해진다고 할 때 음악은 광기, 즉 귀신 들린 몸짓과 떼어놓고 생각할 수 없었다. 그래서 해즐릿이 '광인(狂人)의 노래'라는 표현을 사용했던 것이다. 실제로 낭만주의 오페라에는 노래하는 광인이 곧잘 등장하곤 했다.

또한 어떤 시대에나 민담의 주인공으로 미친 음악가가 빠지는 경우는 거의 없었다. 게다가 음악가를 밀어붙이는 강한 충동을 일종의 광기라 생각하는 사람들에게 음악가의 광기 어린 몸짓은 몰래 훔쳐보는 전율까지 안겨주었다. 연극무대나 공연장을 떠나서도 이런 내면의 두려

185
윌리엄 블레이크,
「네부카드네자르」
(그림190의
부분)

움은 극단적인 상황에 처할 때 외부로 표출될 수 있었다. 한편 시각예술은 모방이나 모사라는 전통에서 거의 벗어나지 못했다. 하지만 낭만주의가 합리주의를 공격할 때 주도적인 역할을 한 것은 시각예술이었다.

꿈, 초자연적이고 하위문화적인 전통과 미신, 어린시절의 천진함이나 동물세계의 원초적인 힘, 정신이상자의 상황과 치료, 편안한 외모 뒤에 감추어진 난폭한 성격 등 이런 모든 것이 낭만주의 미술에서 두드러진다. 이런 주제들에서는 순수와 조화, 실락원과 복락원의 초월적인 환상에서 극단적인 공포와 절망까지, 낭만주의적 심상과 감정의 변화무쌍함이 설명된다.

낭만주의자들에 바로 앞선 선배들 가운데 조반니 바티스타 피라네시(Giovanni Battista Piranesi, 1720~78)는 잠재의식의 충동을 처음으로 다룬 화가 가운데 하나였다. 콜리지와 『영국인 아편쟁이의 고백록』(1821)의 저자 토머스 드 퀸시는 상상의 감옥을 묘사한 피라네시의 판화 연작 『감옥』(1745년경~61)이 마약의 효과가 나타나기 시작한 직후의 정신상태(퀸시의 완곡한 표현을 빌면 '맹렬한 흥분상태')를 보여준다고 지적하면서, "끝없는 성장과 자기재생의 힘으로 건축이 꿈에서 이루어졌다"고 결론지었다.

사실 두 아편 중독자는 피라네시를 올바로 평가하지 못했다. 마약 중독자들은 지나치게 편향적이어서 그들이 다른 사람들에게 미치는 영향을 올바로 인식하지 못하기 때문이다. 하지만 낭만주의자들이 마약을 상습적으로 복용했다는 사실은 자료로도 증명된다. 마약은 환상과 상상을 구분할 수 있는 예민한 통찰력을 콜리지에게 주었다. 환상은 변덕스럽고 현혹시키는 것이지만 상상은 긍정적이고 영감을 주는 것이다. 또한 마약은 보들레르에게 미망으로 더럽혀진 상상을 식별해내는 예리한 통찰력을 주었다.

마약은 그 자체로 영감이었고, 많은 작품의 주제가 되었다. 고티에의 『아편통』(1838), 베를리오즈의 「환상 교향곡」(1830)이 대표적인 예이다. 특히 베를리오즈의 교향곡은 알프레드 드 뮈세가 퀸시의 『고백록』을 프랑스판으로 희화화한 글에 바탕한 것으로, 주인공인 예술가의 뇌리에서 떠나지 않는 환상들(처음에는 사랑하는 연인, 아편으로 자살을 시

186
조반니 바티스타 피라네시, 「감옥」, 『감옥』의 도판7, 1745년경~61, 에칭, 55×41cm

도한 후에는 사형당하는 환상)을 음율로 표현한 것이다. 달리 말하면 마약을 복용한 후의 무서운 환각체험을 교향곡으로 표현한 것이라 할 수 있다.

낭만주의자들이 합리적 정신을 분쇄하려고 흥분제만 사용한 것은 아니었다. 그 원인이 무엇이든 간에, 콜리지가 '꿈'이라 칭한 피라네시의 환각적 이미지는 낭만주의자들의 변덕스런 상상세계를 예고하면서, 그들의 고유한 세계라 생각한 잠재의식의 세계를 열어주었다. 어쨌든 내면의 세계를 깊숙이 탐구하고 더 강렬한 표현 수단으로 환각을 이용한 피라네시는 시대를 앞서간 예술가였다.

당시 사람들에게 피라네시는 로마 유물에 대한 독특한 해석으로 많이 알려져 있었다. 대부분의 작품에서 폐허로 변한 유적과 왕궁 그리고 성당은 웅장하게 묘사되었지만 인물은 남루한 옷을 걸치거나 신체불구자로 왜소하게 묘사되었다. 건축도 그의 환상을 표현하는 매개체였다. 그러나 실제로 지어진 건축물은 없었고 언제나 설계로 끝나거나 그의 유명한 판화로 식각(蝕刻)되었다.

그의 주제는 바로크 연극의 환상적인 무대장치와 관계가 있다. 또한 베네치아의 친구 마르코 리치(Marco Ricci, 1676~1729)와 잠바티스타 티에폴로(Giambattista Tiepolo, 1696~1770)의 기발한 카프리초(광상곡)와 스케르초(해학곡)와도 떼어놓고 생각할 수 없다. 이런 환상적인 건축구조는 미술에서 주로 기분전환을 위해 오랫동안 전통처럼 사용하던 그로테스크풍의 한 단면일 뿐이었다. 그러나 피라네시는 그런 수준을 넘어 무엇인지 뚜렷이 알 수 없는 불안한 분위기를 만들어냈다.

1734년 예수회의 사전편찬자들이 카프리초를 '정신착란'의 예술이라 정의한 사실도 주목할 만하다. 가톨릭 교회의 엄격한 규율을 지키려는 사람들에게는 이런 정의가 당연했지만, 이런 정의는 훗날 비합리적인 것을 숨김없이 표현해낸 작품들에 피라네시와 고야가 똑같은 단어를 사용함으로써 재확인받았다. 고야가 이탈리아를 방문했을 때 피라네시의 작품을 우연히 본 이후로 그를 동경하며 그의 작품을 수집했다는 사실은 전혀 놀라운 일이 아니다.

피라네시의 미로 같은 볼트(vault), 어디에도 닿지 않는 계단들, 극악한 고문기구들을 보고 있으면 종이에서만 존재하는 것이 다행일 정도이

187
조지 스터브스,
「말을 잡아먹는
사자」,
1763,
캔버스에 유채,
69.2×103.5cm,
런던,
테이트 미술관

다. 병든 정신의 내면을 옮겨 그린 것이라는 생각도 든다. 하지만 초월적인 상상력이 없었다면 이런 감옥은 불가능했으리라. 1765년에 쓴 건축에 대한 논문에서 피라네시는 '공상의 나래를 활짝 펴고 작업하는 광기 어린 자유'를 조롱한 한 고전주의자를 맹렬히 비난하기도 했다. 따라서 피라네시의 판화는 예술가를 끊임없이 짓누르는 의혹과 좌절을 감옥으로 표현하고 설명한 것일 수 있다. 의혹과 좌절의 이런 표현은 복잡한 프시케(심리상태)를 나타낸 것으로 단순히 흥을 돋우고 놀라게 하려고 꾸며진 것이 아니다. 에드먼드 버크는 이런 프시케를 나중에야 '숭고'(Sublime)란 새로운 언어로 설명했지만 피라네시의 판화는 보편적인 두려움과 갈등이 무엇인지 말하고 있다.

버크의 주장에 따르면 숭고는 어둠에 잠긴 숲에서 호랑이나 사자의 모습으로 우리에게 소리없이 다가온다. 피라네시가 감옥 연작을 시작하고 10년이 지나지 않았을 때, 젊은 화가 조지 스터브스(George Stubbs, 1724~1806)가 로마로 여행을 떠났다. 그때 그는 동물을 즐겨 그리는 화가로 제법 명성을 얻고 있었다. 그의 첫 전기작가에 따르면 스터브스는 고대 로마의 기념물들에서 별다른 감동을 느낄 수 없었다. 그러나 그에게 결정적인 영향을 준 고대유물 하나가 있었다.

콘세르바토리 팔라초에 전시된 헬레니즘 이전 시대의 조각, 정확히 말하면 말을 공격하는 사자를 형상화한 조각이었다. 스터브스는 그 조각에서 두려움을 느꼈다. 서로를 호시탐탐 노리는 야생동물의 세계는 피라네시의 감옥 계단만큼이나 음험한 순환세계를 암시하고 있었다. 어쩌면 훗날 들라크루아에서 볼 수 있듯이 극한 상황에 닥친 이 동물들은 힘과 해방을 염원하는 인간의 모습을 대신 보여준 것일 수도 있다. 30년 동안 스터브스는 이런 갈등관계를 연구했다.

그리고 굴에서 나온 사자를 보고 놀라는 말의 모습에서 시작해서 마침내 사자의 공격에 맥없이 쓰러지는 말의 모습(그림187, 고대 조각처럼)으로 끝나는 4부작을 포함해 적어도 17점의 작품을 유채나 에나멜, 점토와 혼합된 방식의 판화로 만들어냈다. 1763년 런던화가협회에 4부작 가운데 첫 작품과 마지막 작품이 한 쌍으로 전시되었을 때 호러스 월폴(피라네시의 광적인 팬이기도 했다)은 '불안, 공포, 증오, 두려움'을 적나라하게 표현한 작품이라고 극찬을 아끼지 않았다. 동물을 주인공으로

내세워 인간의 그런 감정을 그처럼 강렬하게 표현하는 것은 완전히 새로운 방식이었다. 근본적으로 사실주의화가였던 스터브스를 이런 역사적 기법의 창조자로 인정할 수 있는 이유는 자명하다.

그 그림에서 스터브스는 폭력과 고통에 대한 인간의 두려움만이 아니라 합리적 사고를 무시하는 현실세계를 적나라하게 보여주고 있기 때문이다. 더욱 주목할 만한 것은 당시 사람들이 인간의 놀라운 성취로만 존중했던 고대유물을 완전히 다른 시각에서 보았다는 점이다.

스터브스가 다른 사람들처럼 고대유물에서 감동받지 못해 다른 형태

188
헨리 푸젤리,
「고대 유물
옆에서
감동하는 화가」,
1778~79,
엷게 칠한 세피아
위에 붉은 분필,
41.5×35.5cm,
취리히 미술관

에 눈을 뜬 유일한 화가는 아니었다. 1770년대 말, 헨리 푸젤리(Henry Fuseli, 1741~1825)는 거대한 로마 유물 앞에서 좌절한 모습의 자화상을 그렸다(그림188). 로마에서 8년 동안 수학했기 때문인지 그의 경외감은 과장된 면이 없지 않지만 그것은 그의 그림이 앞으로 보여줄 강렬한 감정을 예고한 자화상이기도 했다. 화가와 작가를 많이 배출한 취리히의 예술가 집안에서 태어난 푸젤리는 질풍노도 시대의 작가와 사상가들 틈새에서 성장했다. 따라서 그가 비합리적인 것을 추구한 낭만주의자가

된 것은 당연한 결과였다. 로마에서 그는 기괴하고 과장된 주제를 실험하며 무의식적이고 충동적인 데생법을 계발한 젊은 화가 집단의 중심에 있었다.

런던으로 돌아온 후 그는 1781년 왕립미술원에 「악몽」(그림189)을 전시했다. 오늘날에는 약간 우스꽝스럽게 보이겠지만, 쪼그리고 앉은 악귀와 사나운 말을 그려 넣은 이 그림을 푸젤리 세대는 아주 진지하게 받아들였다. 1806년의 한 잡지에 기고한 글에서, 블레이크는 푸젤리의 그림을 "순박하고 상처받기 쉬운 광기와 격정의 표현"이라 칭찬하며, "감정이 없는 무가치한 평론가들은 감히 눈여겨보지도 못할 것이기 때문에 아무것도 읽어내지 못할 것"이라고 덧붙였다.

푸젤리는 꿈을 "미술에서 가장 탐구되지 않은 분야 가운데 하나"라고 주장했다. 「악몽」을 비롯한 여러 작품에서 그는 꿈의 계시적인 힘을 연구해나간 개척자였다. 또한 악몽과 환각에 시달리는 사춘기 소녀의 성향이 당시 본격적으로 연구되고 있었기 때문에 푸젤리는 그의 작품을 거의 과학적 수준에 도달한 설명이라고 주장하기도 했다. 젊은 화가가 로마의 유물 앞에서 감동에 젖었듯이, 잠자는 소녀는 강간의 환상에 짓눌려 있다. 그녀의 가슴 위에 쪼그려 앉아 있는 그로테스크한 악귀는 견디기 힘든 악몽의 힘을 상징하고, 배경에 커튼을 젖히며 얼굴을 내민 말은 격렬한 남성성과 강간의 폭력성을 가리킨다.

이런 표현방식은 소녀의 꿈의 실체가 아닌 비유로 이해해야 마땅하다. 잠자는 소녀의 나른한 모습은 겁에 질렸다기보다 황홀에 잠긴 듯하다. 대부분의 푸젤리 그림이 그렇듯이 꿈이야기는 에로틱하다. 「악몽」을 집중적으로 연구한 이유가 어린시절 밤마다 꿈꾸었던 보답없는 정사(情事) 때문임을 암시한다. 많은 다른 그림에서 다룬 폭력, 성욕과 성도착, 지배와 순종 등은 극단적인 욕망과 환상 그리고 새로운 회화를 창조해내려는 열망에 대한, 또는 단순한 충격에 대한 개인적인 굴복을 연상시킨다.

독일의 진보적인 사상에 뿌리를 두고 있지만 푸젤리는 프로이센의 철학자 요한 게오르크 하만이 "자각(自覺)이란 지옥을 향한 여행"이라 칭한 꿈의 세계에 심취했다. 그가 꿈의 상징성을 표현하기 위해 주로 사용한 기법은 프로이트의 해석에 도움을 주었다. 프리드리히의 꿈결 같

은 풍경화를 좋아한 드레스덴의 의사 고틸프 하인리히 폰 슈베르트는 프로이드에 훨씬 앞서 1814년에 『꿈의 상징성』을 발표했다(프로이트의 『꿈의 해석』은 1900년에 발간되었다).

꿈이라는 미스테리한 현상에 대한 관심은 당시 폭넓게 확산되었다. 낭만주의자들은 꿈을 제2의 삶, 즉 다른 차원의 삶이라 믿었다. 따라서 꿈꾸는 사람을 합리적 정신에 구애받지 않는 영원한 존재, 즉 과거의 혼을 불러들이고 미래를 예언함으로써 시간을 초월하는 존재와 결부시켰다. 1831년 프랑스 작가 샤를 노디에는 꿈을 "인간의 삶에서 가장 달콤하면서도 가장 진실된 경험"이라 주장하고, 잠을 가장 명철한 정신상태라고 했다. 그러나 노디에는 낭만주의자를 위해 꿈의 중요성을 역설하면서 꿈과 환상을 구분하는 것이 중요하다고 덧붙였다. 그리고 꿈의 사실적인 묘사보다 상상력의 비약이 그들의 작품에서 흔히 발견되는 이유를 설명했다. 노디에의 주장에 따르면, 환상적인 예술은 '죽은 사람의 잠'이 만들어낸 산물이었다. 달리 말하면, 데카당스 시대의 산물이었다. 그 시대의 사람들은 전설과 동화 등 상상력으로 창조해내야만 하는 초월적인 현상이 구체화된 이야기들을 믿지 않았기 때문이다.

물론 이런 미신과 민담이 수집되고 연구되어 편집될 수 있고, 신빙성을 무시한 환상적인 삽화가 곁들여질 수 있다는 것까지 노디에가 부인한 것은 아니었다. 콜리지가 지적했듯 의혹이나 불신으로 환상의 매력을 꺾을 필요는 없었다. 오히려 믿기 어렵다는 사실이 그 시대의 정신을 새로운 방향으로 끌어갔다. 따라서 '실제'의 꿈과 환상적인 이야기는 과거의 상태를 엿보게 해주었다. 회의의 시대에는 과거의 보존과 회복이 무엇보다 중요한 것이기도 했다. 푸젤리는 꿈을 이용해 그 시대를 끌어갈 이상적 이미지를 만들어내는 동시에, 그때까지 어둠 속에 묻혀 있던 북유럽의 신화와 전설을 소개했다.

하지만 푸젤리는 주변에서 들썩대는 '낭만적 몽상'에 공감하지 못했다. 낭만적 몽상으로 빚어낸 언어가 뛰어난 표현력을 보이며 감동을 자아내기는 했지만 푸젤리의 생각에 예술작품은 명료하게 이해될 수 있는 것이어야 했다. 따라서 수수께끼 같은 상징성으로 관객의 인내심을 실험할 필요는 없었다. 이런 예술관 때문에 블레이크에 대한 그의 동경도 시들해질 수밖에 없었다. 로버트 블레어의 시 「무덤」에 덧붙여진

189
헨리 푸젤리,
「악몽」,
1781,
캔버스에 유채,
101×127cm,
디트로이트
미술관

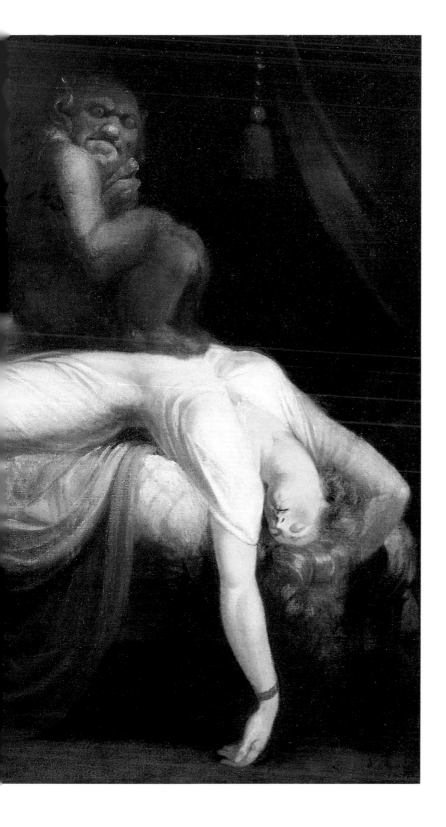

블레이크의 감동적인 삽화를 해설한 글에서 초월적인 이미지들이 '보이는 세계와 보이지 않는 세계'를 이어주는 힘을 갖는다고 칭찬했지만 푸젤리는 블레이크가 환상적인 신비주의에 지나치게 심취해 있다고 생각했다.

사실 '보이는 세계와 보이지 않는 세계'의 교감은 블레이크 작품 대부분에 담긴 메시지였다. 그러나 블레이크는 푸젤리처럼 단순히 상상력에서 영감을 끌어내지 않고 먼 시대, 먼 곳과 그곳의 사람들을 꿈꾸고 머릿속에 그려봄으로써 영감을 얻는다고 주장했다. 게다가 블레이크는 자신의 환상적 상상력이 낳은 최고의 수확, 즉 계시록들에 등장하는 인물들과 이야기들을 "흐릿한 안개에 감춰진 것이나 무가치한 것"이 아니라 "엄밀하고 명료하게 구분되어야 하는 다른 세계"의 요소들이라고 설명했다.

블레이크의 환상들은 중첩적이고 서로 연계되어 있다. 또한 해즐릿의 지적처럼 "초자연적인 현상을 향한 자발적인 일탈"이었다. 따라서 독특한 작업방식으로 자신의 작품들을 기획하고 인쇄해서 출간함으로써, 전통적인 회화교육에서 벗어나 본연의 창의력을 최대한 발휘했다는 사실을 강조하기 위해서라도 블레이크에게는 꿈에 비유할 필요가 있었던 것이다.

콜리지를 비롯해 블레이크의 정신상태를 의심한 다른 평론가들은 말할 것도 없고, 푸젤리가 인정한 것 이상으로 블레이크의 작품은 일관성을 띠고 있었으며 18세기 합리주의에 대한 격정적인 저항이었다. 블레이크에게, 이성은 전통적으로 이해되던 개념인 종교와 함께 악의 뿌리였다. 악의 근원이 인간을 타락시키고 분열시켰으며, 영혼의 세계에서 인간을 떼어냈다.

따라서 블레이크는 규칙과 합리적 사고보다 충동과 감각, 느낌과 인상의 중요성을 역설했다. 또한 학문과 과학보다 어린아이와 원시시대의 순수성을 주장했다. 전통적인 기독교 윤리와 인간의 진보는 자승자박이었다. 블레이크가 1790년대 중반에 억압을 주제로 제작한 원색판화 연작 가운데 하나인 「네부카드네자르」(그림185와 190)에서 웅크린 자세와 퉁한 눈빛으로 생생하게 묘사한, 원죄 이후 인간이 전락해 동물적 상태에 빠진 이유는 불륜의 죄를 저지른 탓이라기보다 영혼이 깃들

이는 내면의 삶을 포기한 탓이다. 같은 연작의 다른 도판에서 블레이크는 아이작 뉴턴을 수학과 과학으로 인간의 혼을 말살한 범죄자로 묘사했다(그림191).

그 자세에서 짐작할 수 있듯이 뉴턴은 분할 컴퍼스를 이용해 치명적인 공식을 만들어내고 있다. 그런데 뉴턴에게는 네부카드네자르처럼 동물적인 몸뚱이 대신에 미켈란젤로에게서 본뜬 아름다운 몸을 주고 있어 아이러니가 아닐 수 없다. 그러나 당시 예술의 등급화에 대한 블레이크의 생각은 그의 윤리관이나 사회관과 다를 바가 없었다. 그는 미켈란젤로를 비롯해 과거 대가들을 존경했지만, 낭만주의자들과 마찬가지로 상상력을 말살시키는 가치체계로 학생들을 몰아가던 아카데미 이론가들을 단호히 거부했다.

이런 상징적 이미지들로 요약한 분열상(정신과 몸과 혼, 어린이와 어른, 인간과 신의 분열)을 블레이크는 봉합하려 애썼다. 직접 쓴 시에 원색판화의 삽화를 덧붙인 『순수의 노래』(1789)와 『경험의 노래』(1794)는 존재의 극단적인 대립상을 보여주지만 얄궂게도 보완관계에 있다. 친절과 평화의 상태를 묘사한 전자의 천진한 서정시는 환멸의 메시지를 담은 후자에서 다시 메아리친다.

그러나 『천당과 지옥의 결혼』(1793)은 제목에서 짐작할 수 있듯이 언어와 이미지의 결합 이상을 시도한 것이었다. 뉴턴을 비롯한 과학자들이 블레이크에게 사탄이었다면 악마는 '영생의 희열'인 원초적 힘의 선구자로 바뀌었다. 따라서 인간이 만든 법과 제도에 의한 자연력의 타락이 진정한 악이었다. 입법자인 신은 인간의 왜곡된 해석의 희생자였지만 죄를 면할 수 없었다. 반면에 예수와 그 제자들은 블레이크에게 '예술가', 즉 혼을 지닌 자유로운 피조물이었다.

인류가 역사 내내 억압받은 것처럼 그리스도는 바리새인에게 '학살' 당했다. 블레이크의 위대한 계시록들은 성경적 냄새를 짙게 풍기는 신화적 인물들의 서사시적 투쟁을 통해, 혁명의 시대(그가 원대한 희망을 걸었던 시대)까지 줄기차게 이어지는 그런 압박감을 표현하려 했던 것이다. 한편 『예루살렘』에서 앨비언의 영적인 구원은 모든 민족과 모든 모순의 궁극적인 화합을 기대한 것이다(제4장 참조).

이 대서사시의 앞부분에서 그리스도는 잠든 앨비언에게 찾아와 구원

190
윌리엄 블레이크,
「네부카드네자르」,
1795,
원색판화,
44.6×62cm,
런던,
테이트 미술관

191
윌리엄 블레이크,
「아이작 뉴턴」,
1795,
원색판화,
46×60cm,
런던,
테이트 미술관

Then the Divine hand found the Two Limits, Satan and Adam,
In Albions bosom: for in every Human bosom those Limits stand.
And the Divine voice came from the Furnaces, as multitudes without
Number! the voices of the innumerable multitudes of Eternity.
And the appearance of a Man was seen in the Furnaces;
Saving those who have sinned from the punishment of the Law,
(In pity of the punisher whose state is eternal death,)
And keeping them from Sin by the mild counsels of his love.

Albion goes to Eternal Death: In Me all Eternity
Must pass thro' condemnation, and awake beyond the Grave!
No individual can keep these Laws, for they are death
To every energy of man, and forbid the springs of life;
Albion hath enterd the State Satan! Be permanent O State!
And be thou for ever accursed! that Albion may arise again:
And be thou created into a State! I go forth to Create
States: to deliver Individuals evermore! Amen.

So spoke the voice from the Furnaces, descending into Non-Entity

의 열망을 일깨운다. 앨비언은 그리스도의 헌신을 아직 알아채지 못하고 있지만 그의 가슴에서 얼굴을 내밀기 시작한 새로운 몸에서 그 약속을 예견할 수 있다(그림192). 이런 모티프는 꿈의 전개과정을 생생하게 보여주는 듯하다. 블레이크와 낭만주의자들이 믿었던 잠재의식의 예언적인 힘과 변용력이 이처럼 설득력 있게 표현된 그림은 달리 찾아보기 힘들다.

블레이크는 출판을 위해 반드시 필요했던 양각 에칭이란 수단과 환상적인 이미지 간의 상관관계를 잘 알고 있었다. 이미지를 만들어내기 위해 산(酸)을 사용해 구리판을 부식시키는 방법은 그의 표현대로 "지옥에서 겉모습을 녹여내고 감춰진 무한의 것을 드러내는 데 유익하고 효과적인 부식제"를 사용한 '지옥의 방법'이었다. 이처럼 안에 감춰진 것을 드러내기 위해 부식법을 사용했다는 해석은 블레이크의 에칭만이 아니라 여기에서 소개되는 다른 에칭에도 적용될 수 있다. 겉모습에 감춰진 것에 대한 관심으로 블레이크와 푸젤리는 당시 유행하던 골상학에도 눈길을 돌렸다. 특히 푸젤리는 스위스의 요한 카스파르 라바터의『골상학론』을 번역해 소개하면서 삽화를 덧붙이기도 했다. 이 책에서 라바터는 얼굴 모양과 두개골 형태가 성격을 나타낸다는 당시 이론을 그럴싸하게 정리했지만, 대부분의 경우 광기와 범죄와 같은 극단적인 경우와 골상을 대비시켰다.

푸젤리가 라바터 책에 넣은 삽화를 바탕으로 블레이크는 「저주받은 영혼의 얼굴」(그림193)을 식각했다. 당연히 이 에칭은 사탄의 얼굴로 오해받았지만, 실제로는 고통을 상징한 이미지로 단테의『지옥』에서 묘사된 저주받은 사람들 가운데 하나이다. 라바터의 이론은 감정이나 기분에 따른 얼굴의 뒤틀림보다 뼈의 구조에 근거를 두었다. 오히려 얼굴의 뒤틀림을 집중적으로 연구한 사람은 오스트리아의 조각가, 프란츠 그자비에 메세르슈미트(Franz Xavier Messerschmidt, 1736~83)였다(그림194). 그의 경우 얼굴의 뒤틀림은 감정을 그대로 드러낸 표현이 아니라 특수한 목적을 위해 인위적으로 만들어낸 것이었다.

예컨대 1774년 심한 병을 앓은 후에 회복되는 과정에서 끊임없이 그를 괴롭히던 악령을 쫓아내려고 일부러 얼굴을 찡그렸다는 것이다. 그는 찡그린 표정들을 과학적으로 정리해보려 했다. 똑같은 괴로움에 시

달리는 사람들에게 도움을 줄 수 있을 것이라 믿으며 그는 64가지의 찡 그린 얼굴을 사실적으로 표현했다. 메세르슈미트는 미친 사람처럼 이 일에 열중했다. 푸젤리와 블레이크는 상상에 그쳤지만, 그는 자신의 얼굴을 학대하며 그런 흉상을 만들어냈다. 그야말로 자기학대의 산물이었던 셈이다. 그런 겉모습에 반영된 내면의 정신상태나 영혼을 찾으려는 열정은 낭만주의 미술에 엄청난 영향을 끼쳤다.

특히 초상화기법에 끼친 영향은 대단했다. 덕분에 풍자화와 캐리커처

와 같은 대중예술이 한층 정밀해졌다. 풍자화와 캐리커처는 1790년대 정치 소요기에 활짝 꽃피우며, 주인공들이 감추고 싶어하는 진의와 악의를 폭로하는 임무를 훌륭히 수행했다. 영국이 낳은 최고의 풍자화가 제임스 길레이(James Gillray, 1757~1815)는 1798년 「성격의 이면」으로 라바터를 직접적으로 빈정대면서, 급진적 정치인 찰스 제임스 폭스와 휘그당 동료들을 마왕, 유다, 술취한 실레누스 등 이중적인 모습으로 묘사하면서 그들의 음흉한 동기를 고발했다(그림195).

캐리커처는 진지한 미술의 오만도 풍자의 대상으로 삼았다. 의미가 알쏭달쏭한 역사화를 주된 목표로 삼았다. 런던 상점의 진열장에서 인기를 끈 판화는 왕립미술원에 전시된 고매한 그림을 우스꽝스럽게 개작한 '복제품'이었다. 환상적인 상상력을 앞세운 푸젤리가 풍자만화가의 단골손님이었던 것은 예측 가능한 일이었다. 풍자만화가들은 블레이크와 이상하게도 돈독한 관계를 맺고 있는 듯했다. 블레이크가 1809년 발표해 많은 사람을 어리둥절하게 만든 '실험 그림' 가운데 하나인 「리바이어선을 인도하는 넬슨의 혼령」(그림196)은 그 시대를 빗댄 것으로 캐리커처의 냄새를 짙게 풍긴다.

온몸이 환히 빛나는 혼령으로 변한 민족의 영웅이 무서운 바다뱀들에게 에워싸여 있고, 바다뱀들은 지상의 민족들을 똘똘 감고 있다. 역사화라 하더라도 부끄러울 것이 없지만 역사화에서 보통 기대되는 교훈적 방식으로 그려진 것은 아니다. 예술적 표현방식의 변화를 통해서, 또한 넬슨의 신격화를 통해서 이 그림은 메시지를 전하고 있다. 물론 넬슨에 대한 블레이크의 평가가 이중적이었기 때문에 이 그림에 담긴 메시지도 긍정적인 동시에 부정적일 수밖에 없다. 즉 영국의 영웅은 인간을 질식시키는 군국주의의 대리인이지만, 영국의 궁극적 운명에서 군국주의는 모든 것을 포용하는 새로운 예루살렘에서는 떼어내야 할 족쇄이다.

풍자만화가들은 부패의 가능성을 지적하며 공격 목표를 냉소적 입장에서 표현했는데, 블레이크의 생각은 더욱 회의적이었다. 계시록들에서 화가인 로스는 블레이크를 대신한 인물이었겠지만 주변 사람들과 타협하고 공감하는 실수를 저지른다. 한편 정신의 다른 능력들에서 떨어져 나온 이성의 편협한 화신, 즉 블레이크의 책에서 가장 음흉한 창조물인 유리즌에게 형태를 부여하는 것이 로스의 의무이다. 그러나 로스는 유리즌에게 연민을 느끼고 그가 빚어낸 창조물의 노예가 된다. 그 창조물을 고집스런 폭군이 아니라 자상한 족장으로 묘사했기 때문이다. 화가들이 세속적인 힘, 즉 후원자와 얼마나 쉽게 타협하는지 블레이크가 잘 알고 있었다는 사실을 보여주는 이 우화는 그 시대의 자화상이라 할 수 있다.

『유리즌의 책』(*Book of Urizen*)은 다비드가 「마라」(그림40)를 비롯해

195
제임스 길레이,
「성격의 이면」,
1798,
에칭과
인그레이빙,
23.5×32.7cm,
개인 소장

혁명의 순교자인 영웅들을 그린 지 1년 후인 1794년에 발표되었다. 블레이크의 열정적인 자주정신과 복잡하고 다층적인 메시지는 그 시대에도 노예적 순종을 거부하고 일어날 수 있었다는 것을 보여준다. 고야도 나름의 방식으로 고유한 예술을 추구하고 있었다.

몽상가로서, 미친 듯이 잠재의식을 탐구한 화가로서, 또한 그 시대의 어리석은 광기와 미신을 날카롭게 꼬집은 비판가로서 고야는 블레이크보다 몇 수 위였다. 블레이크처럼 고야도 평범한 집안에서 태어나 고급문화와 대중문화의 형식과 언어를 동시에 사용했다. 그러나 블레이크는 개인적으로 활동한 반면에, 프랑스가 에스파냐를 점령하기 전후에는 궁정화가인 공직자의 신분으로 활동했기 때문에 화가로서 고야는 제약을 받지 않을 수 없었다.

블레이크가 이성을 악의 근원으로 공격했지만, 고야는 뒤쳐진 조국에 계몽주의 사상이 잠시 동안이었지만 희망의 빛을 던져주었다는 사실을

알고 있었다. 게다가 고야는 괴기스럽고 폭력적인 것, 잔혹하고 광기 어린 것을 이성의 이름으로 연구했다. 블레이크만큼이나 공감했던 대혁명이 그의 세대를 새로운 암흑시대로 몰아넣는 것을 보며 이성의 모순을 분명히 인식하고 있었지만 이성을 비난하지는 않았다.

궁정화가로서 고야에게 주어진 가장 중요한 임무는 초상화였다. 그는 새로운 형태의 초상화로 모델을 계시적인 힘을 가진 존재처럼 그려냈다. 게다가 그의 모델들은 점점 비현실적인 세계를 배경으로 그려졌다. 1788년 그가 섬긴 첫번째 왕인 카를로스 3세가 세상을 떠났다.

카를로스 4세는 프랑스 혁명의 위협으로 선왕의 실리주의적 정책을 유지할 수 없었다. 그는 이런 서글픈 상황을 정치적 압력으로 극복하려 하면서, 예수회와 악명높은 종교재판을 앞세워 불평의 목소리를 강제로 잠재웠다. 이런 위기의 시기에 고야는 초기 초상화 가운데 가장 통찰력 있는 초상화를 그렸다. 저명한 알타미라 가문을 위해 그린 초상화 연작의 하나인 「마누엘 오소리오 만리케 데 수니가」(그림197)이다. 개방적인 코스모폴리탄이던 후원자들의 서재를 드나들며, 어린아이의 천성적 본능을 억압하기보다 북돋워줘야 한다고 주장한 루소의 글을 읽은 그는 어린시절과 교육에 대해 새로운 눈을 뜰 수 있었다. 갓 아버지가 된 고야는 이런 깨달음을 더욱 의식하지 않을 수 없었다. 이 그림에서 그는 어린아이의 초상만 그린 것이 아니었다. 무엇인가에 열중하는 천진한 아이의 모습에 장래의 삶과 내세에 대한 희망과 두려움, 그리고 화가와 초상화 인물 간의 관계에 대한 생각에 씨줄과 날줄처럼 얽힌 복잡한 상징성까지 담아냈다. 붉은 옷을 입고 하얀 명주로 허리를 질끈 동여맨 소년은 어른의 눈높이에서 내려다본 모습이 아니다. 소년의 눈높이에서 바라본 모습이다.

하지만 소년은 까치의 발을 묶은 끈을 잡고 있다. 그런데 까치가 고야의 명함을 부리로 집어들었다. 어린아이의 천진함에 매료된 것인지, 아니면 새장에 갇힌 황금방울새처럼 귀족 후원자의 포로가 된 것인지 고야에게 묻는 것일까? 어둠 속에서 새들을 노려보는 세 마리의 고양이는 조만간 닥칠 위험을 상징한다. 귀족의 막내 아들로 태어난 돈 마누엘은 성직자가 되어야 했던 것일까? 기도교적 상징성을 띤 구도와 위협적인 분위기가 그런 해석을 강요한다. 고야는 에스파냐의 가톨릭을 강압적인

세력으로 여겼기 때문에 이런 위협적 분위기를 자아낸 것이다.

이 한 편의 그림으로 고야는 천진함과 노회함, 내면세계와 외부세계의 긴장관계를 블레이크만큼이나 설득력 있게 표현했다. 이 그림에 후원자가 노발대발 했는지, 그후로 알타미라 가문은 고야에게 단 한 편의 그림도 주문하지 않았다.

고야의 초상화 대작, 즉 1800~1년에 카를로스 4세의 가족을 그린 초상화에서 아이들은 안정된 왕위계승을 보장해주는 존재처럼 비춰진다(그림198). 그런데 오늘날 이 그림은 허식에 사로잡힌 고리타분한 관례 뒤에 감춰진 우둔함과 데카당스와 교활함을 통렬하게 풍자한 그림으로 종종 해석된다. 초상화를 빙자한 캐리커처라는 뜻이다. 이런 해석이 틀렸다고 할 수는 없다.

사실 고야는 보석과 훈장을 주렁주렁 매달고 우리 앞에 서 있는 가족에게 어떤 환상도 없었다. 진홍빛 벨벳조끼를 입고 있는 왕의 발그스레한 얼굴은 무표정하고, 노란 비단옷을 입은 검은 머리카락의 마리아 루이사 왕비는 육감적이고 오만하며 거만하다. 그런데 카를로스 4세가 곧 폐위당하고, 그림에서 실질적인 중앙을 차지한 왕비가 막후실력자이며 남편의 총신인 고도이의 연인이기도 했다는 것, 왼쪽 전면에 푸른 옷을 입고 서 있는 페르디난도는 나폴레옹과 결탁해서 아버지를 쫓아내려 했다는 사실을 알게 된다면, 우리는 이 그림에서 삶의 무상함을 읽지 않을 수 없다. 하지만 이 그림은 에스파냐 궁전에서 고야의 먼 선임자였던 디에고 벨라스케스(Diego Velazquez, 1599~1660)의 왕실 초상화를 진지하게 모방한 것이었고, 불안정한 시대에도 왕위는 안정적으로 계승될 것이라는 바람을 담은 그림이기도 했다. 고야를 좋아했던 왕은 아무런 불평 없이 이 그림을 받아들였다. 고야는 악의적으로 인신공격을 할 의도는 전혀 없었다.

하지만 그로가 나폴레옹을 주인공으로 한 서사시적 그림에서 본연의 감성을 완전히 유지할 수 없었던 것처럼, 고야도 오른쪽에 걸린 밝은 풍경화와 왼쪽의 어둡고 불명료한 그림에서 보듯이 빛에서 어둠으로 변해가는 배경을 이용해 긴장감이 짙게 감도는 그림을 그렸다. 어둠 속의 고야는 이젤 앞에 서서, 왕실가족의 죽은 눈빛만큼 긴장된 표정으로 우리를 뚫어지게 쳐다본다.

197
프란시스코 고야,
「마누엘
오소리오
만리케 데
수니가의 초상」,
1788년경,
캔버스에 유채,
127×101.6cm,
뉴욕,
메트로폴리탄
미술관

198
프란시스코 고야,
「카를로스 4세의
가족」,
1800~1,
캔버스에 유채,
280×336cm,
마드리드,
프라도 미술관

 이 그림의 내적인 역학관계가 본래의 목적에 어긋나는 듯하지만 당시
궁전 내의 움직임에도 모순되는 면이 있었다. 민중의 소요로 위협받기
는 했지만 왕비를 필두로 귀족계급은 하층계급의 풍습이나 옷차림을 오
래전부터 장난 삼아 흉내내고 있었다. 가장 유명한 역할모델은 지하세
계의 귀족이었던 마요(majo, 멋쟁이 남자)와 마야(maja, 멋쟁이 여자)였
다(프랑스 대사는 그들을 '하층계급의 멋쟁이와 뚜쟁이'라 불렀다). 그
들은 만틸라와 같은 화려한 옷을 입고 다녔다. 1792년 프랑스와 전쟁
을 벌인 후 부활한 민족주의는 '마이즘'(majism)을 조장했을 뿐이었다.
추측컨대 그 동경의 대상이 카스티야의 기질과 전통이었기 때문일 것
이다.

 그러나 본질적으로 데카당스한 성격을 띤 이 운동은 주변적이고 하위
문화적인 것을 부추김으로써 권위에 대한 존경심을 훼손시켰고, 궁극적
으로는 군주제의 몰락을 재촉하는 데 결정적인 역할을 해냈다. 고야는
이 운동의 에로틱한 면과 정치적인 의미를 충분히 이해할 수 있었다. 실
제로 영리했지만 벼락출세한 정치인, 즉 왕비와 성관계를 가진 덕분에
출세한 것으로 소문이 자자했던 고도이를 위해서 고야는 두 편의 초상
화를 그렸다. 하나는 발가벗은 마야로 포르노그라피에 가까운 초상화인
반면에, 다른 하나는 옷을 입은 마야로 비단옷과 레이스가 눈부실 정도

이다(그림199와 200). 마이즘의 오만하면서도 착취적인 면에 관심을 갖게 하는 이 모델의 신분은 알 수 없지만, 극단적인 대비를 이루는 두 편의 초상화에서 그녀의 모습은 화려한 옷을 더욱 강조해줄 뿐이다. 그녀의 노출에서 고도이는 기대 이상의 자극적인 감흥을 느꼈을 것이다.

그녀의 뚜렷한 개성이 성기보다 더 관심을 끌게 만들기 때문이다. 따라서 왕실 초상화처럼 이 그림들도 정체성과 신분의 문제를 제기한다. 발가벗은 모습과 옷을 입은 모습 가운데 어느 쪽이 더 진실에 가까울까? 몸과 옷 둘 중 어느 쪽이 더 매혹적인가? 그녀는 귀족일까 아니면 진짜 마야일까? 이도 저도 아니지만 그럴 듯하게 흉내를 낸 것일까? 그녀가 고야의 연인인 알바 공작부인이라는 소문은 확인되지 않았지만, 이 그림들이 그런 관계를 암시하고 있는 것은 틀림없다. 달리 말하면, 고야가 1799년 마야의 만틸라를 입은 모습으로 왕비의 초상화를 그린 적이 있는 것으로 판단하건대 고도이와 왕비의 관계를 은근히 빈정대는 것일 수도 있다.

계급과 섹스의 상호의존성과 더불어 마이즘에 대한 풍자는 고야에게 영원한 주제였다. 또한 마녀, 괴물, 괴상하게 생긴 동물 등에 대한 에스파냐 민담과 민중문화도 민족주의적 분위기에 편승해 고야의 관심사에서 벗어난 적이 없었다. 민담에도 외설적인 면이 있었다. 오수나 공작부인의 시골저택 침실에서 공작부인의 관심을 다른 곳으로 끌려고 고야는 악마의 안식일을 그렸다. 민간에서 전래되는 미신을 주제로 오수나 공작부인을 위해 그린 일련의 소품 가운데 하나인 이 그림에서 마녀들은 방탕한 여인에 노골적으로 비유되고, 마녀들 위로 우뚝 서서 아기를 산 제물로 받아들이는 마왕의 숫염소는 남성의 성기능에 비유된다(그림 201). 고야처럼 오수나 공작부부도 진보적인 자유주의자였다. 따라서 그들에게는 불합리한 것이지만 다른 사람들에게는 두려움을 안겨주는 그런 민담이 사회 발전에 걸림돌이라는 사실을 충분히 인식하고 있었다. 민담에서 찾은 이미지에 특별한 의미를 부여하지는 않았지만 고야는 이런 민담에 꾸준히 관심을 가졌다. 하지만 1793년부터 고야는 자신의 어두운 내면에 깊숙이 빠져들고 있었다.

그런 몰입은 육체와 정신의 쇠약으로 나타났다. 오늘날 그 원인이 매

199
프란시스코 고야,
「발가벗은 마야」,
1798년경~1800,
캔버스에 유채,
97 × 190cm,
마드리드,
프라도 미술관

200
프란시스코 고야,
「옷을 입은 마야」,
1798년경~1805,
캔버스에 유채,
95×190cm,
마드리드,
프라도 미술관

201
프란시스코 고야,
「마녀들의
안식일」,
1797~98,
캔버스에 유채,
43.3×30.5cm,
마드리드,
라사로 갈디아노
미술관

독에서 납중독까지 다양하게 해석되고 있지만, 고야는 환청과 환각에 시달렸고 치유불가능한 귀머거리가 되었다. 그러나 초상화의 압력에서 벗어나 내면의 악마들을 토해낼 수 있는 조그만 그림들을 그리면서 차츰 회복되어갔다. 이런 소품들에 대해서 고야는 '주문받은 작품에서는 허용되지 않는 관찰을 할 수 있고, 환상과 상상을 더할 수 있는 그림'이라고 말했다.

특히 「정신병원 마당」(그림202)은 그가 사라고사 정신병원 마당에 모인 미치광이들의 열악한 조건을 이해하면서도 두려운 눈으로 보았다는 것을 증명한다. 정신병원을 동물원처럼 생각하고 방문하던 보통사람들처럼 그저 호기심으로, 혹은 재미 삼아 정신병자들을 지켜보지 못했다는 뜻이다. 고야의 그림은 자신이 끝없이 추락해 들어간다고 생각한 심연을 그린 것일 수 있다. 따라서 새로운 이해를 촉구하는 연민의 절규이기도 하다. 1790년대가 끝나갈 무렵, 고야는 궁정화가로서의 역할을 접고 민중의 삶과 고통에 눈을 돌리기 시작했다. 또한 이젤에서 벗어나 개인적인 메시지를 널리 전하기 위해서 대중적인 그래픽 아트에 관심을 쏟았다.

풍자화에도 관심을 가졌다. 풍자화는 민중문화, 길거리 연극, 민담의 언어이며 심상이었다. 민중의 재담과 말장난에 그의 독특한 어두운 면

을 결합시킴으로써 더욱 강력한 비유가 담긴 풍자화를 창조해낼 수 있었다. 고야의 손에서 하위문화와 잠재의식이 독특한 방식으로 융합되었다.

1799년 고야는 풍자판화를 모은 첫 작품집 『변덕』을 마드리드에서 출간했다. 광고문에서 고야는 그 판화들이 "직접 고안해서 식각한 기발한 주제"라고 말하면서, "모든 사회에서 공통적인 어리석은 짓과 그릇된 생각"을 고발할 의도로 제작된 것이라 덧붙였다. 물론 유별난 마이즘과 미신 그리고 그 폐해, 속물주의, 문란한 성, 억압적 종교를 빗댄 것이기도 했다. 블레이크가 상상력과 언어를 결합시켰듯이 고야의 판화에도 신랄

202
프란시스코 고야,
「정신병원 마당」,
1793~94,
주석판에 유채,
43.5×32.4cm,
댈러스,
메도 미술관

203
프란시스코 고야,
「흥망성쇠」,
『변덕』의
도판 56,
1799,
에칭과 광택을 낸
애쿼틴트,
21.7×15.2cm

한 설명이 덧붙여져 있다.

물론 그 메시지는 오늘날보다 당시 사람들에게 훨씬 분명하게 느껴졌을 것이다. 블레이크의 창작된 신화적 인물과 달리 고야의 주인공은 인식 가능한 인물이거나 유형이었다. 고야는 원래 수에뇨(sueño, 꿈)의 연작으로 이 시리즈를 구상했다고 주장했지만, 꿈을 묘사할 때나 질병의 고통을 묘사할 때나 그의 정신은 언제나 현실세계에 몰입하는 불합리성을 보여주었다. 그는 광고문에서 "어떤 구도에서나 작가가 주인공의 특별한 결함을 희화화하지 않았다고 한다면 예술의 성격에 대한 무지를

그대로 드러낸 것이다"라고 주장하기도 했다.

따라서 아름답지만 변덕스런 알바 공작부인은 변덕스런 행위를 묘사한 장면들에서 나타나는 반면에, 「흥망성쇠」(그림203)에서 사티로스가 하늘 높이 치켜든 화려한 옷을 입은 사람은 고도이였던 것이 틀림없다. 성욕의 상징인 양 지구 위로 치켜올려진 그의 옆구리에는 성기가 칼처럼 매달려 있다. 한편 추락하는 두 사람은 그런 성공이 덧없는 것이며 다른 사람의 희생을 통해 얻은 대가라는 뜻을 전해준다.

고야는 당시 정치를 신랄하게 풍자하면서도 고도이의 호의를 거부하지 않았다. 심지어 그의 개인적 매력에 끌리기도 했다. 고도이를 카리스마가 있는 군사지도자로 그렸을 뿐만 아니라, 그와 의사소통하기 위해 수화를 배우려는 고도이의 적극성에 감동하기도 했다. 따라서 고야는 뚜렷이 모순되는 양면성을 보였다. 고야의 모순된 입장은 민중과 마요 영웅에 대한 이미지에서도 보인다. 예컨대 마요 영웅들의 자존심과 오만은 우스꽝스럽지만 그들의 위업은 가슴을 설레게 만든다. 고야가 판화의 주인공들에게 매료되었는지 아니면 반감을 품었는지 단언하기는 언제나 쉽지 않다.

일시적인 이성(reason)의 상실이 이성(Reason)의 고양에 대한 생각에 영향을 미쳤을 수도 있다. '수에노'란 단어가 이중적 의미(꿈과 잠)를 지녔다는 점에서, 「이성이 잠들 때 괴물들이 깨어난다」(그림16)는 이성 자체도 잘못된 마법일 수 있다는, 혁명이 남긴 교훈일 수도 있지만 이성을 포기할 때 악몽의 문이 열린다는 섬뜩한 뜻으로 해석될 수도 있다. 아무튼 고야가 판화의 순서를 정리하면서 『변덕』의 제2부 맨 첫머리에 놓았던 것이 바로 이 자화상이다. 이런 배치는 제1부에 배치한 유혹에 빠진 인간의 허약함과 어리석음을 맹렬히 비난하겠다는 뜻이다. 엎드린 화가를 괴롭히는 올빼미와 박쥐는 뒷 판화에서 주인공들에게 몰려드는 마녀나 악마와 진배없다. 하지만 고야는 환상을 통해 현실을 설명하겠다는 본연의 목적을 잃지 않는다. 잠든 화가처럼 두 팔을 포개고 있는 스라소니는 돈 마누엘 뒤에서 눈빛을 번뜩이고 있던 고양이들을 연상시킨다(그림197). 결국 스라소니는 눈을 부릅뜨고 세상을 관찰하는 화가를 상징한다. 그런데 정작 화가는 잠든 모습으로 표현되었다. 이면에서라도 비판하고 풍자하기 위한 어쩔 수 없는 위장이다.

고야가 두번째로 발표한 판화 연작 『전쟁의 참화』(1810년경~15)는 프랑스의 점령기간에 실제로 일어난 사건들을 사실적으로 묘사하고 있다. 고야는 인간의 잔혹감을 속속들이 알기 위해서 잠재의식까지 내려갈 필요도 없었다. 그러나 1813년 빅토리아 전투로 프랑스가 에스파냐에서 철수한 이후, 고야는 더욱 그로테스크한 환상으로 돌아가 '당연하게 여기는 해로운 생각들'을 비난하기 시작했다. 왕권을 되찾은 후 다시 독재체제로 돌아갈 듯한 조짐을 보인 페르디난도 7세 정부에 대한 환멸을 극단적인 형태로 고발한 것이었다.

1816년 경 마드리드에서 그는 『비교할 수 없는 것들』('어리석은 짓들'로 알려져 있기도 하다)로 불리는 판화 연작과 관련된 데생을 시작했

204
프란시스코
고야,
『비교할 수 없는 것들』의
도판18
(권두화로 추측),
1816년경,
에칭과
애쿼틴트,
24.5×35cm

205
프란시스코 고야,
「정신병원」,
1816년경,
목판에 유채,
45×72cm,
마드리드,
왕립미술관

다. 고야는 판화들에 일일이 이름을 붙이지도 않았고 특정한 순서를 두지도 않았다. 해석을 관찰자 개개인의 의식에 맡겼다. 하지만 실정의 참혹한 결과를 고발한 작품이라는 점에서는 이론의 여지가 없다. 빛과 어둠의 효과를 극대화시킨 이 판화들은 잔혹한 내용에도 불구하고 아름답다. 인간과 동물의 역할을 뒤집은 판화들(코끼리가 책을 읽고 인간이 새처럼 나뭇가지에 앉아 있다) 이외에 환영과 환상으로 이루어진 판화들도 있다. 고야는 다시 꿈에 기대, 자신의 잠든 몸에서 빠져나온 그가 무지와 악을 상징하는 것들을 경멸스레 손가락질하는 모습을 묘사하기도 했다(그림204). 이처럼 육신에서 분리된 존재는 블레이크의 잠든 앨비언(그림192)을 다시 보는 듯하다. 하지만 고야의 분리된 존재는 희망의

화신이 아니라 분노의 화신이다.

고야는 더 합리적인 세상을 간구하기 위해서 비합리적인 이미지를 줄기차게 사용했다. 하지만 인간 본성의 어리석고 가학적인 면에 초점을 맞추게 되면서 이런 원칙은 여지없이 무너지고 말았다. 1815년부터 19년 사이에 친구 돈 마누엘 가르시아 데 라 프라다를 위해 그린 네 편의 소품 가운데 하나에서, 고야는 다시 정신병원을 등장시켜 통치자와 지도자(교황, 왕, 야만스런 족장, 군사령관 등)가 망상에 사로잡혀 행동하는 광기를 비유적으로 표현했다(그림205). 1819년 말에 닥친 질병으로 고야는 새로운 악마들에 시달렸다.

마드리드 외곽의 한적한 집 퀸타델소르도(귀머거리의 집)에 은둔한 고야는 환영으로 보았던 장면들을 벽에 그리는 데 몰두했다.「홀로페르네스를 죽이는 유디트」「사투르누스」(그림58), 언덕을 너머 꾸불대는 행렬을 이루며 걷는 도중 엄청난 공포에 사로잡힌 순례자들의 섬뜩한 모습(그림206), 마녀들의 안식일 등이었다. 그 시대의 독특한 표현기법으로 전체적인 효과를 살려낸 이 '검은 그림' 연작에 고야는 꼬박 3년을 매달렸다. 역사화가이자 장식가로의 예정된 변신을 통렬히 풍자하

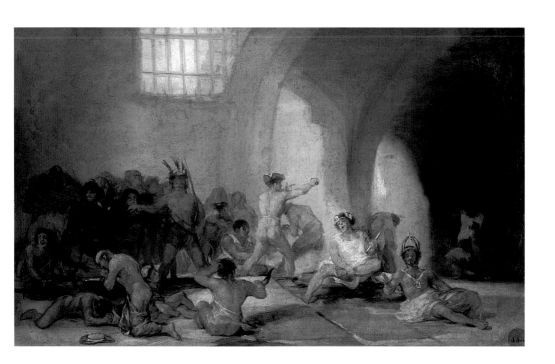

206
프란시스코
고야,
「산 이시도로의
순례여행」,
1821년경~23,
벽토에 유채,
캔버스로 전사,
140×438cm,
마드리드,
프라도 미술관

는 것 같은 그림들로 고야는 두 층의 길고 짧은 벽들을 채웠다. 이 그림들은 순전히 그만을 위한 작업이었다.

이 그림들은 개인적인 카타르시스를 위한 것이었지만 청력을 완전히 상실하고 시력까지 점점 잃어가던 고야에게 액막이 역할도 훌륭히 해냈다. 고야는 기력을 되찾았다. 1824년부터 28년까지 프랑스에서 망명객처럼 지내면서 고야는 작품 활동에 끝없는 투혼을 보이며 이국땅에서 삶을 마쳤다. 그 시대의 화가들 가운데 고야만큼 당대의 암울함을 철저하게 파헤친 화가는 없었다. 그런 시대에 산다는 것 자체가 불가능하다고 결론지은 샤토브리앙의 생각은 그의 작품에서도 드러난다. 고야는 어떤 이유로도 그의 두개골이 몸에서 분리되어서는 안 된다는 유언을 남겼다. 그의 천재적 발상에 내재된 원인, 즉 광기에 호기심을 품은 학자들의 손에 그의 머리가 넘겨질까 두려웠던 것이리라. 광기는 사회·정치적인 스트레스가 주된 원인이며, "사회적 조건을 완전히 뒤집는 급진적 정치운동이나 모든 이해관계를 위협하는 혁명에 휩싸이며 당파와 파벌의 다툼에 끼여든 사람들에게 주로 발견된다"라고 주장한 제리코의 후원자 조르제 박사의 생각에 고야도 공감하고 있었던 것이다. 파리 살페트리에르 병원에서 범죄자와 정신병자를 주로 진료한 조르제 박사는 광기를 치유 가능한 질병, 즉 원인과 징후가 있는 질병으로 파악한 최초의 의사 가운데 하나였다.

광기를 다룬 낭만주의 그림에서 고야의 유일한 경쟁자는 제리코였다. 제리코는 조르제 박사의 환자들을 그렸다. 사례연구의 일환으로 박사가 주문한 초상화였으리라 생각된다. 사회적 충격의 희생자들이었던 그 환자들은 충동적 행동으로 그 시대의 특수한 질병과 사회질환을 극명하게 보여주었다. 예컨대 '진격명령의 망상'에 사로잡혀 있던 노인의 초상은 나폴레옹과 그 원수들의 실패한 꿈을 그대로 반영한다(그림 207).

나폴레옹의 몰락 이후 닥친 패배의 충격과 민족 정체성의 위기로 신음하던 와중에 1830년과 48년의 혁명으로 교체된 정부들이 희망과 환멸을 반복해서 안겨주던 프랑스에서 개인적인 충격과 현실도피적 환상을 담은 강렬한 그림들이 그려진 것은 결코 놀라운 일이 아니다. 제리코의 「메두사의 뗏목」(그림61)에서 굶주린 사람들의 광기와 광란은 살페트리

207
테오도르 제리코,
「진격명령의
망상에 빠진
노인」,
1819년경~22,
캔버스에 유채,
81×65cm,
빈터투어,
오스카르
라인하르트
컬렉션

208
외젠 들라크루아,
「미친 여자」,
1822년경,
캔버스에 유채,
41×33cm,
오를레앙 미술관

에르 병원의 환자들과 마찬가지로 그 시대의 산물이었다.

반면에 들라크루아가 고통받는 모습으로 묘사한 키오스 섬(그림170)은 국내외 정책에 대한 멜랑콜리한 해석이었다. 1824년 파리를 방문한 고야는 살롱전에서 이미 유명을 달리한 제리코의 그림들과 들라크루아의 「키오스 섬의 대학살」을 보았다. 또한 들라크루아가 「키오스 섬의 대학살」을 준비하면서 파리 여인을 모델로 삼아 유채로 그린 절망에 빠진 여인(그림208)도 보았다. 이 그림들이 고야에게 어떤 충격을 주었을지 우리는 충분히 짐작해볼 수 있다. 그때 들라크루아는 고야의 『변덕』을 이미 모사하고 있었던 때였다. 하여간 피라네시의 판화가 고야에게 충

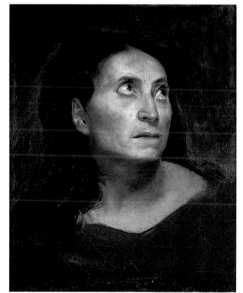

격을 주었듯이 제리코와 들라크루아의 그림도 고야의 가슴에 깊은 충격을 주었다.

외견상으로는 교양 있고 세련된 도시인이었지만 들라크루아는 자연스럽고 비합리적인 것(폭력, 파괴, 야성적인 힘, 인간과 동물의 본능적인 열정)심지어 광기에도 마음을 빼앗기고 있었다. 그는 문명화한 사회적 가치의 덧없음을 절감했다. 「사르다나팔루스의 죽음」(그림2)은 모든 것을 집어삼키는 파괴를 고대적 시각에서 해석한 것이었다.

1838년에는 이아손에게 버림받은 후 질투에 사로잡혀 자기 몸에서 낳

은 아이들까지 살해한 메데아를 그렸다. 셰익스피어의 햄릿과 미친 오필리아, 괴테의 악마와 계약을 맺는 파우스트에 그는 매료되었다. 또한 그 시대의 많은 화가들처럼 들라크루아도 볼테르 이후 바이런이 다시 언급한 마제파의 이야기를 소재로 삼았다. 폴란드의 한 수습기사가 귀족처녀와 사랑에 빠진 대가로 야생마의 등에서 떨어져 죽는다는 이야기로, 억제할 수 없는 힘에 의해 쉽게 꺾이는 이성을 빗댄 낭만주의적 은유이기도 했다. 또한 스터브스처럼 들라크루아도 싸움을 벌이는 야생동물에 매료되었다. 특히 사자와 호랑이와 말의 원초적인 힘에 관심을 가졌다. 야생동물에 대한 관심은 모로코에서의 경험과 떼어놓고 생각할 수 없지만, 파리 동물원의 잦은 방문과 런던에서 보았던 제임스 워드의 격정적인 동물 그림도 커다란 역할을 했다.

적어도 처음에는 같은 이유로 들라크루아는 앙투안-루이 바리(Antoine-Louis Barye, 1796~1875)의 동물 청동상에 매료되었다. 바리는 그때까지 고전주의 미술에서 가장 완벽한 표현수단이라 여겨지던 조각에 1820년대부터 변화를 주기 시작한 첫 세대에 속하는 프랑스 조각가이다. 그들은 새로운 기법을 되살려내고, 순간적인 동작에 초점을 맞추었다. 1831년의 살롱전에서 센세이션을 불러일으킨 바리의 「갠지스강의 인도악어를 물어뜯는 호랑이」(그림209)는 비정한 흉폭성을 생생하게 표현해낸 조각이었다.

하지만 당시 정치 상황에서 그의 작품들도 정치적 해석에서 자유로울 수 없었다. 그는 뱀을 짓누른 사자를 형상화한 조각으로 레지옹 도뇌르상을 수상했다. 2년 후 이 조각은 루이 필리프를 권좌에 올린 7월혁명을 상징한 것으로 해석되었다. 사자가 부르봉 군주를 몰아낸 민중을 상징한 것이냐 아니면 7월혁명으로 권좌에 오른 새로운 군주를 상징한 것이냐를 두고 의견이 분분했지만 이 조각은 동물적 열정보다 인간의 합리성과 절제력을 역설한 작품이었음이 틀림없다. 이처럼 지배자의 비위를 맞추려는 노력에도 불구하고 바리는 1830년대 후반에 살롱전에서 배척당하는 수모를 겪어야 했다. 그때까지 인물을 이상화하려는 편견이 여전히 남아 있었기 때문에 그의 작품이 배척받은 이유는 주로 미학적인 관점이었다.

하지만 루이 필리프의 정부가 언론과 전시에 검열제도를 도입하면서

209
앙투안-
루이 바리,
「갠지스강의
인도악어를
물어뜯는
호랑이」,
1831,
청동,
길이 100.3cm,
파리,
오르세 미술관

억압적인 경향을 띠기 시작하자 다른 많은 화가들의 작품은 노골적으로
정치색을 띠었다. 물론 루이 필리프 정부는 공정한 세계(just milieu)를
정착시키기 위한 정책이라고 대외적으로 표방했지만, 실제로는 낭만주
의자들이 인간의 권리로 요구한 자유와 배치되는 정책이었다. 따라서
공정한 세계, 즉 중도(中道)의 시대가 프랑스에서 가장 자유분방한 낭만
주의 시대였다는 것은 우연이 아니다. 또한 이 시대에 극단적인 환상과
비합리성이 극성을 부리고, 캐리커처가 폭발적인 인기를 끌었다는 사실
도 우연은 아니다.

　놀랍게도 1834년 살롱전의 심사위원단은 젊은 조각가의 작품을 통과
시켰다. 극단적인 환상주의의 대표격인 테오필 고티에와 제라르 드 네
르발과 학교를 함께 다녔고, 성격과 분위기를 그대로 살려낸 작은 초상
메달의 조각가 다비드 당제르에게 수학한 오귀스트 프레오(Auguste
Préault, 1809~79)의 작품이었다. 청동 양각인 그의 작품에는 간단히
「학살」이란 제목이 붙어 있었다. 고야의 작품만큼이나 어리석은 폭력성
을 섬뜩하게 묘사한 수수께끼 같은 이 청동조각은 루이 필리프 정부의
이데올로기에 결코 부합되는 작품이 아니었다(그림210).

　모든 것을 관찰자의 상상에 맡기더라도 수염을 기르고 투구를 쓴 전사
는 흑인 남자의 가족을 학살한 사건에 관계가 있는 것처럼 보인다. 보들
레르가 인정했듯이, 형상들이 끝없이 이어지는 소용돌이처럼 표면에서
솟고 물러나며 빚어내는 빛과 그림자의 효과는 꿈 같은 느낌을 자아낸
다. 들라크루아의 폭력적인 장면처럼 전반적인 분위기는 야수적이지만
관능적이고 부산스럽다. 또한 프레오가 실제로 두 사람의 얼굴을 본뜬
「메두사의 뗏목」(그림61)만이 아니라 그로의 「아일라우 전투의 나폴레

옹」(그림46)의 시체까지 참조했을 것이라 생각할 수 있을 만큼 섬뜩한 분위기를 띤다. 인물들은 야수처럼 입을 벌리고 서로 물어뜯는다. 흑인은 주변의 대참상이 빚어낸 광적인 희열에 매몰된 듯한 모습이다. 문명으로 덧칠된 우리 모두의 내면에 잔혹성과 악마성이 감추어져 있다는 사실을 고발한 작품이다.

프레오는 루이 필리프의 시대에 다시 모습을 드러내지 못했다. 「학살」의 발표로 프레오는 조각가로서의 생명을 스스로 재촉한 셈이었다. 테오필 실베스트르의 글에 따르면, 「학살」은 범죄자처럼 교수형을 당했다. 신비로울 정도로 평온함을 안겨주는 그의 장례용 조각을 애타게 찾는 손님들이 있었지만 프레오는 조각가로 성공할 가능성이 사라졌다는 사실을 깨달았다.

그래도 그는 화산의 모습을 완벽하게 조각할 꿈을 키웠다. 게다가 들라크루아의 초상 부조를 위한 데생을 하면서 "나는 유한한 세계를 꿈꾸지 않는다. 무한의 세계를 꿈꾼다"라고 썼다. 모든 낭만주의자들에게 적용할 수 있는 선언이었다. 그는 선동죄로 실형을 치른 후 화가들의 소규모 공동체에 은둔해 살았다. 그가 출옥하기 한 해 전까지, 당시 체제를 가장 격렬하게 비난한 예술가 중 한 명이던 오노레 도미에(Honoré Daumier, 1808~79)가 머물렀던 공동체였다. 도미에의 무기는 캐리커처였다. 덕분에 파리의 생트-펠라지 교도소에서 1832~33년의 추운 겨울을 지내기도 했었다. 그가 관계한 『라 카리카튀르』(La Caricature)와 『르 샤리바리』(Le Charivari, '소란'이란 뜻 – 옮긴이)는 샤를 필리퐁이 루이 필리프 정부의 초기에 상대적으로 보장된 언론의 자유를 틈타 1831년과 32년에 차례로 창간한 잡지였다.

그후 분위기가 바뀌었다. 1835년부터 필리퐁은 억척스런 검열과 싸워야 했다. 그러나 당시 얼굴을 내밀기 시작한 부르주아 자본주의를 석판화 카툰으로 조롱하려는 원대한 계획을 꿋꿋하게 밀고 나갔다. 필리퐁이 대표적인 캐릭터를 데생하는 데 도움을 주기 위해서 도미에는 조각에 눈을 돌렸다. 약간은 과장된 조그만 흉상을 점토로 빚어 불에 굽지 않고 색을 넣었다. 그의 표현대로라면 다른 사람들의 삶에서 몰래 훔친 것이 아니라 '신기에 가까운 기억력'으로 빚어낸 그 조각들은 단연 악마를 연상시켰고 때로는 우스꽝스럽게 보였다. 그의 친구들도 도미에의

210
오귀스트
프레오,
「학살」,
1834년에 만든
틀에 1850년에
주조, 청동,
109×140cm,
샤르트르 미술관

211
오노레 도미에,
「샤를 필리퐁」,
1833년경,
굽지 않은
점토에 채색,
16.4×13×10.6cm,
파리,
오르세 미술관

조각에서 벗어날 수 없었다. 예컨대 돼지코의 필리퐁(그림211)은 까다로우면서도 온화하게 보인다. "그가 악을 그리는 힘은 그의 마음이 아름답다는 것을 증명한다"는 보들레르의 도미에에 대한 패러독스한 평가는 필리퐁에게도 그대로 적용될 수 있을 것이다.

도미에는 현실을 실감나게 설명하기 위해서 그로테스크한 이미지를 사용했다. 이 장에서 언급된 모든 화가와 마찬가지로 도미에도 겉모습 뒤에 감추어진 것을 드러내려 애썼다. 사실 인상학과 그것에서 파생된 골상학 그리고 두 학문이 그때 막 태동되던 사실주의적 분위기와 관계가 적지 않았지만 낭만주의적 감각에 꾸준한 관심을 갖지 않았더라면 그처럼 작은 조각을 정교하게 빚어내지 못했을 것이다. 또한 그가 돈키호테 이야기에 꾸준히 관심을 가졌던 것은 코믹한 내용 때문이기도 했지만 인간 사이의 현격한 차이와 이중성을 간파하고 있었기 때문이다. 세르반테스의 우스꽝스런 주인공은 명리를 떠난 순박한 기사이자 현명한 바보이며, 중세의 로맨스를 너무 많이 읽어 꿈과 비현실적인 생각으로 가득하다.

한편 그의 동반자인 산초 판사는 탐욕스럽고 현실적이다. 오래전에 씌어진 소설이었지만 그 시대를 풍자하기에 조금도 부족하지 않은 주인공들이었다. 하지만 낭만주의자들에게 돈키호테는 정신이상자라기

보다 그들의 슬픈 자화상이었다. 주위의 경멸과 조롱에 아랑곳하지 않고 진실을 추구하는 예술가처럼 자유로운 정신의 화신이었다. 이처럼 상반된 두 인물이 한 사람에게 공존할 수도 있다는 새로운 평가도 있었다. 도미에는 돈키호테와 산초 판사를 거의 한 사람처럼, 즉 주인 옆에서 나귀를 타고 가는 산초를 주인의 그림자처럼 묘사했다(그림 212).

여기에서 이중성은 희극적 요소를 배가시키는 결정적인 요인이다. 도미에의 동료로 '캐리커처의 왕'으로 불린 장-자크 그랑빌(Jean-Jacque Grandville, 장-이냐스-이지도르 제라르로 불리기도 함, 1803~47)은 이중성을 최대한 이용했다. 『오늘날의 변신』(1829)과 『다른 세계』(1844)와 같은 연작 판화에서는 꽃이 움직이고 동물이 인간처럼 옷을 입는다.

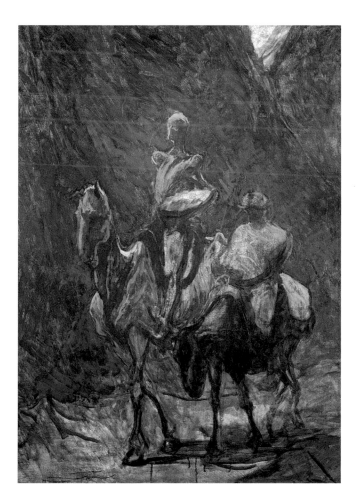

212
오노레 도미에,
「돈키호테와
산초 판사」,
1870년경,
캔버스에 유채,
100×81cm,
런던,
코톨드
미술연구소

특히 인간과 물고기가 역할을 바꾼 「인간을 낚는 물고기들」(그림213)은 인간 내면에 감춰진 다양한 정체성이 만들어내는 걷잡을 수 없는 변화를 상징적으로 보여준다. 다른 낭만주의자들에게, 도펠겡거(Doppelgänger, '이중으로 사는 사람'이란 뜻 – 옮긴이)는 삶과 예술 모두에 관계된 것이었다. 물론 도펠겡거는 인격을 분열시킬 수 있는 허식 뒤에 감춰진 무의식의 흐름을 의미했다. 루소를 향한 경외감으로 독일 작가 요한 파울 리히터(Johann Paul Richter)는 이름까지 장 파울(Jean Paul)로 바꾸었지만, 그의 우상이 주장한 교화된 휴머니즘과 목가적인 이상은 그의 정신을 절반밖에 지배할 수 없었다. 1790년대 초부터 그의 소설 무대는 시골의 전원풍경에서 어둡고 혼돈스러운 꿈으로 급격히 변하기 시작했다.

허무주의와 자기파괴가 곳곳에서 읽힌다. 발트(Walt)와 불트(Wult)라는 대조적인 뜻의 이름을 지닌 주인공은 상반된 성격을 지니고 대조적인 운명을 살아가지만 치밀한 관계를 갖는다. 깊은 종교적 심성을 지닌 장 파울은 인간 본성의 영적인 면과 물질적인 면을 화합시키는 데 목적을 두었기 때문이다. 블레이크처럼 장 파울도 이야기 속에 직접 들어가 사건에 대한 자신의 생각을 밝힌다. 그러나 그는 블레이크처럼 구원의 단계까지 이르지 못했다. 그는 바이로이트라는 조그만 도시에 안주하며 사교와 절대적 절망이라는 양극단을 오가며 살았다.

새로 등장한 부르주아 계급의 획일적인 일상에 감추어진 불만 어린 내면적 삶을 뜻하기는 하지만 고티에의 '검은 외투를 입은 환상'이란 표현이 어울리는 사람이었다. 그가 목표로 삼았던 사람이었을 뿐만 아니라 고티에의 우상으로 낮에는 공무원과 판사로 일하고 밤이면 술을 마셔대는 몽상가로 변했던 E. T. A. 호프만도 마찬가지였다. 그는 화가, 작곡가, 음악평론가, 작가 그리고 이상한 것의 옹호자였다. 호프만의 이야기처럼 꿈과 현실, 악마성과 신성이 갈피를 잡지 못한 채 융합되거나 충돌되는 경우를 다른 이야기에서는 찾아볼 수조차 없다.

뒤틀린 거울, 호텔이기도 한 오페라 하우스, 그 자신이라고 믿는, 어쩌면 실제로 그 자신일지도 모르는 베를린 카페의 한 이방인, 글루크가 죽은 지 몇 년 후에 다시 나타난 작곡가 크리스토프 빌리발트 글루크, 심술궂은 노래를 하는 인형과 고약한 자동장치, 못난 구매자들의 손에

213
장-자크 그랑빌,
「인간을 낚는
물고기들」,
「다른 세계」
삽화,
1844

서 자신의 걸작을 구하기 위해 살인을 저지르는 금세공인 카르딜라크 등 호프만은 발명가로도 손색이 없을 정도였다. 고티에는 그의 책을 읽을 때마다 머리가 풍차처럼 빙빙 돌아가는 느낌이었고, 샴페인을 열 잔 정도 마신 기분이었다고 고백했다.

호프만은 샴페인에 라인산(産) 백포도주를 섞어 큰 잔에 즐겨 마셨다. 밤마다 베를린의 술집을 돌아다니며 벌인 그의 행각은 전설이 되었다. 술 이외에 음악도 호프만이 즐긴 마약, 즉 고결하고 평온한 기분을 '두려움과 경외감, 공포와 고통, 그리고 낭만주의의 진수라 할 수 있는 끝없는 갈망'으로 몰아가는 정반대의 효과를 가진 '저 세상'의 마약이었다. 그는 베토벤에 대한 글을 썼다. 그러나 그에게 가장 큰 영향을 미친

음악의 영웅은 그 자신의 초상이거나 캐리커처였다.

1809년 그는 "다면유리를 통해 내 자신을 지켜본다. 내 주변에서 움직이는 모든 형태가 나의 다른 모습이다"라고 썼다. 다중 인격과 도펠겡거라는 문제에 관심을 가진 그는 반미치광이 음악가 크라이슬러를 창조해냈다. 크라이슬러는 궁정음악가라는 답답한 삶을 청산하고 수도원에 들어가 성스러운 음악이 창작에 몰두한다. 그러나 악마들의 끝없는 유혹에 견디지 못하고 수도원을 박차고 나온다. 호프만은 너무 평범한 삶을 산다고 생각했던 것일까? 그는 다시 고양이 무르의 회상록에 그 악마들을 끼어넣었다.

그는 음악의 돈키호테, 무르는 고양이 산초 판사였다. 대표적 걸작 『수고양이 무르의 인생관』(1820~22)에서, 자아도취에 빠진 수고양이는 크라이슬러 자서전의 교정쇄를 이용해 화려하기 그지없는 시적인 자서전을 쓴다. 출판업자가 두 자서전을 뒤섞어 출판한 이유에 대한 설명은 '편집자'인 호프만에게 남겨진다. 두 자서전이 어지럽게 뒤엉켜 정돈하기가 쉽지 않다. 무르의 한때 정돈된 이야기는 크라이슬러의 자서전에서 낭만주의적 고뇌를 드러내지만 크라이슬러 본인의 개입으로 그의 자서전은 더욱 혼란스럽게 변한다.

여기에서 독자는 영원한 평행선을 인식할 수밖에 없다. 결투와 고양이 싸움, 그리고 사랑의 이중창과 지붕 위의 고양이 울음소리이다. 마지막 에피소드에서 크라이슬러는 미쳐버리고 그의 혼돈된 세계는 지옥으로 변한다. 크라이슬러의 다양한 변모는 로베르트 슈만의 「크라이슬레리아나」의 은은한 피아노 연주에 비유되지만, 등장인물들의 최종 결심이 전혀 언급되지 않는 것은 그 인물들을 창조해낸 호프만을 비롯해 이상을 추구하던 낭만주의자들의 전형이었다. 모든 기력을 소진해버린 호프만은 46세의 나이에 세상을 떠났다.

화가 가운데 호프만의 기질에 가장 가까운 사람은 카를 블레헨(Carl Blechen)이었다. 밝고 화창한 풍경화를 그리면서도 프리드리히의 고딕풍 그림처럼 섬뜩한 아이러니로 가득한 그림(예컨대 현재 행방이 묘연한 그림으로, 한 순례자가 교회에 들어서는 순간 바닥이 호수로 변하면서 발걸음을 막는 그림)을 그렸다는 점에서 그의 불안정한 정신이 분명히 드러난다. 호프만의 친구인 클레멘스 브렌타노가 아힘 폰 아르님과

함께 수집한 앤솔로지『어린아이의 요술 뿔피리』(1806~8)처럼 당시 독일에서 유행한 메르헨(창작동화)이나 민담과 전설에서 떠올린 어린아이 같은 순박함보다 불합리한 세계의 피라네시류의 관찰이 그림으로 표현하기 더 쉬웠을지도 모른다.

어린아이처럼 소망을 성취한 상태를 보여주듯이, 동시에 민족의 전통을 고스란히 담아낸 이런 관찰이 독일 독자의 마음을 끌기 위해서는 순박하면서도 방향을 제시해주는 시각언어가 필요했다. 그런데 독일 시인 노발리스가 "어디에나 있고 어디에도 없는 고향의 꿈"이라 표현한 이야기들을 화가들은 어떻게 시각화할 수 있었을까?

이런 가능성을 가장 설득력 있게 제시한 화가는 룽게였다(제3장 참조). 그의 계시적인 상징성과 공상적인 세계를 보고 브렌타노는 "룽게는 내면의 세계를 자세히 둘러보고 잃어버린 낙원을 재건해냈다"고 서슴없이 결론지었다. 1808년『어린아이의 요술 뿔피리』을 편집하는 동안 브렌타노는 어린아이들을 위한 동요의 장에 들어갈 권두화를 그리면서『낮의 시간들』(그림72)을 참조했고, 나중에는 룽게에게 그의 소설에 삽화를 그려달라고 부탁하기도 했다.

룽게의 죽음으로 그 계획은 무산되었지만, 브렌타노가 훗날에 쓴 창작동화『고켈과 힝켈과 가켈라이아』(1838)에 직접 그린 석판화 삽화에서 룽게의 영향이 엿보인다. 마지막 도판에서, 할머니가 버린 옷들을 샅샅이 뒤져서라도 천국 같은 세상을 빚어내려는 어린 시인은 마침내 완성된 책을 꼭 쥐고 룽게의 '밤' 아래에서 잠이 든다(그림214). 다른 화가들이 유사한 세계에 들어가기 위해 의식의 문을 열어젖힐 때마다 겪었던 두려움이나 무질서가 여기에는 없지만 그런 가능성을 완전히 배제할 수는 없다.

예술작품(어린 시인의 이야기와 어린 시인을 만들어낸 작가이자 브렌타노의 '다른 자아'[alter ego]의 이야기)은 완성된 듯하면서도, 선잠을 자는 어린 시인의 모습과 전반적으로 비현실적인 묘사 때문에 여전히 창작과정에 있는 것 같기도 하다. 브렌타노는 흥미진진하고 환상적인 책의 내용보다 훨씬 심원한 창조성에 관한 낭만주의적 상징을 만들어냈다.

이런 동화의 목적은 어른들의 닫힌 사고를 막고 상상력을 고양시키는

데 있었다. 이런 사실을 누구보다 잘 알고 있었던 독일 화가들과 평론가
들이 정작 동화적인 그림에는 마음의 문을 닫고 있었다. 터너의 경우가
대표적이다. 엷은 질감, 백열 같은 색, 자유로운 연상의 조합이 특징인
말년의 그림은 무엇보다 경이로움을 그린 것이다. 노인이 자신의 내면
에 감춰져 있던 어린아이 같은 심성을 다시 발견한 것처럼.

물론 터너가 켄트의 해안에 몰아치던 파도에서 얼굴을 내민 바다괴물

같은 환상을 그린 것은 대중에게 전시하기 위한 것은 아니었다. 그러나
그가 놀라운 상상력으로 그런 그림을 그린 것은 틀림없다. 프리드리히
하인리히 카를, 즉 모트 푸케 남작의 이야기에서 그는 바다의 요정, 운
디네의 이야기를 주제로 삼았다. 영혼이 없이 창조된 운디네는 인간과
결혼해서 아기를 낳아야 영혼을 얻을 수 있었다. 하지만 인간의 모든 짐
을 짊어져야 하는 대가를 치루어야 했다.

터너는 호프만의 오페라(1816), 아니면 당시 런던에서 공연된 발레극에서 이 이야기를 알게 되었을 것이다. 1846년의 그림에서, 그는 17세기 나폴리에서 어부의 폭동을 주도한 마사니엘로와 바다의 요정을 결혼시켰다(그림215). 그가 누구 못지않은 어부였기 때문이었을까? 이 작품에 쏟아진 비난에 분노한 것으로 판단하건대 자신을 이탈리아의 반항적인 어부의 분신이라 생각했던 것이 틀림없다. 현실과 환상, 역사와 신화, 육체와 영혼, 대조적인 주인공들을 은은한 색으로 결합시킴으로써 터너는 바다와 하늘과 파도라는 자연의 힘을 그 자신과 하나로 결합시키려 했던 것이리라. 어쨌든 이 그림은 '아무것도 보지 않는' 합리주의자의 작품이 아니다. 대낮의 차가운 빛 너머에 있는 세상을 꿰뚫어본 예술가가 빚어낸 창조물이다.

1846년 왕립미술원에서 첫선을 보인 터너의 「나폴리의 어부 마사니엘로에게 반지를 주는 운디네」(이하 「운디네」)는 그에 못지 않게 눈부신 「햇살 속의 천사」(그림217)와 한 쌍처럼 전시되어 있었다. 여기에서 천사는 「요한계시록」의 천사이다. 일찍이 『근대화가론』(*Modern Painters*, 1843) 초판에서 러스킨이 터너를 천사에 비교한 적이 있었기 때문에 터너도 자신을 강렬한 햇살에서 모습을 드러내는 환영처럼 생각했을지도 모른다. 그러나 성경의 언급과 그에 관련된 의미는 러스킨으로 끝나지 않았다.

예술사가 존 게이지는 터너의 천사가 아담과 이브의 추방을 감독하며 천당의 문을 지키는 케루빔과 불타는 검의 복합체라고 주장했다. 그리고 전경에서 아벨의 시신을 보며 오열하는 추방당한 부부, 목이 베인 홀로페르네스 앞의 유디트를 그 증거로 제시했다. 대부분의 평론가가 우스개소리로 난처함을 벗어나려던 그림에서도 의미를 찾아내는 탁월한 능력을 지녔던 러스킨조차 "이런 모든 설명을 농담이라 하기엔 너무나 장엄하다"고 『타임스』를 빌려 게이지의 설명에 박수를 보냈다.

이 그림에서 터너가 죽음을 맞으며 소리쳤다는 "태양은 신이다"라는 절규까지 들리지는 않는다. 그러나 죽음과 비판적 심판의 날카로운 칼을 암암리에 묘사한 이때부터 그는 이런 절규를 염두에 두고 있었을지도 모른다. 또한 이 절규는 복수하는 천사라고 생각한 터너의 철학을 해명해준다. 늙어가면서 죽음의 의미를 생각하는 것은 아주 자연스런 현상이다.

예컨대 죽음의 끝은 어디이고, 뒤에 무엇을 남기는 것일까? 영국에서는 존 플랙스먼(John Flaxman, 1755~1826), 이탈리아에서는 안토니오 카노바(Antonio Canova, 1757~1822)를 필두로 신고전주의 조각가들이 즐겨 빚어낸 죽음의 조상(彫像)——남자인지 여자인지 구분하기 어려울 뿐만 아니라 새파랗게 젊은 형상이 하늘을 바라보며 황홀경에 빠진

모습—은 신앙과 의식이라는 중요한 문제를 다루지 않았다. 그러나 냉정한 회의(懷疑)를 거침없이 드러낸 계몽주의시대부터 대혁명의 반교권주의시대까지 믿음에 대한 무수한 공격에도 불구하고, 어쩌면 그런 공격 때문에 낭만주의자들은 이런 문제들을 고민하지 않을 수 없었을 것이다. 독일의 나자렛파(제4장 참조)처럼 극단적인 신앙심에서 도피처를 찾은 낭만주의자들이 있었던 반면에, 불가지론을 유일한 해결책이라 생각한 낭만주의자들도 있었다.

또한 일부는 신념에 찬 무신론자가 되었고, 일부는 다른 교파에서 신앙을 회복하거나 안식처를 찾았다. 그렇게 선택한 새로운 길에서 모두가 만족감을 얻은 것은 아니었다. 그들의 영적인 삶은 예술의 방향에도 깊은 영향을 미쳤다. 종교라는 주제로 회귀한 것이 낭만주의가 이뤄낸 최종의 업적이라 할 수 있지만 세속적인 해석이 덧붙여지는 경우도 비일비재했다. 블레이크처럼 신앙을 살아 있는 힘으로 체험한 낭만주의자들조차, 기존 교회의 도덕적 원칙에서 벗어나고 싶어했기 때문에 예외가 아니었다. 사실 영적인 문제에서 자기만의 원칙을 찾으려던 몸부림이 그들을 낭만주의자로 만든 주된 원인이었다.

결국 원죄의 응보라는 개념(인간은 죄인으로 태어났다는 생각) 때문에 많은 낭만주의자가 전통 기독교를 외면했다. 자기부정이란 도덕원리가 자기실현이란 목표와 양립할 수는 없었다. 따라서 육체적 사랑을 신성에 다가서는 방법이라 찬양하는 대담한 해석이 없을 수 없었다. 블레이크의 생각에 기존 교회는 진정한 신앙을 상실한 집단이었다. 「운디네」와 「햇살 속의 천사」를 꼼꼼히 살펴보면 터너도 비슷한 생각을 지녔던 것 같다. 그는 전통적인 성윤리에 전혀 구애받지 않았다. 결혼한 적은 없었지만 여러 애인을 두었고 두 딸의 아버지였다. 말년에 이르러서는 홀몸이 된 옛 집주인 부스 부인과 동거했다.

그는 삶에서나 예술에서나 자유를 추구했다. 따라서 자유롭게 살면서 전통적인 성화의 기법을 버리고, 1846년의 그림들처럼 성(聖)과 속(俗)을 대조시키며 복합적인 그림을 그릴 수 있었던 것이다. 성과 속의 결합은 무엇보다 낭만적인 사랑, 결국 육체적인 사랑과 그 결과에 대한 관심에서 비롯된 것이다. 인간과 육체적 관계를 맺어야 영혼을 얻을 수 있는 요정과 그 요정에게 유혹당한 인간은 이브와 아담의 관계와 다를

217
J. M. W. 터너,
「햇살 속의
천사」,
1846,
캔버스에 유채,
78.5×78.5cm,
런던,
테이트 미술관

바가 없다. 둘은 성관계를 맺은 이유로 낙원에서 추방당했다. 물론 다른 세계로의 이동은 죽음을 뜻할 수 있다.

말년의 다른 그림처럼 두 그림도 평론가들에게는 터너의 염세주의를 드러낸 작품으로 해석되었다. 천사가 복수하는 혼령이고, 그가 사랑한 태양이 마침내 파괴자로 묘사되고 있기 때문이다. 그러나 눈부실 정도로 아름다운 두 그림을 절망의 산물이라 해석할 수는 없다. 오히려 터너의 생각은 자유롭고 역동적인 믿음, 즉 육체적 사랑을 찬미하며 물질적인 세계와 영적인 세계의 화합을 추구한 블레이크의 믿음에 더 가까운 듯하다. 따라서 터너의 그림은 사랑과 죽음이라는 두 개념의 낭만적 관계를 미묘하게 묘사한 그림문자라 할 수 있다. 그런데 '사랑과 죽음'(Libestod)이 처음으로 하나로 표현된 예술작품은 호프만의 오페라 「운디네」였다.

퍼시 비시 셸리는 이상한 시집 『에피사이키디온』(1821)에서 완전한 섹스를 "하나의 천국, 하나의 지옥. 한 번의 영생과 한 번의 절멸"로 묘사했다. 셸리는 간혹 자유연애의 사도로 여겨지지만, 대혁명 이후에 봇물처럼 폭발한 난잡한 성생활을 반대했다. 오히려 그는 이상적인 사랑을 추구했고, 두 연인을 영원의 세계로 인도하는 것은 섹스가 아니라 영혼이라고 믿었다. 이런 사랑의 극치가 오르가즘적 황홀경과 모든 것을 절멸시키는 희열로 묘사된 것이다.

터너의 소용돌이 같은 그림, 빛이 빙글빙글 회전하는 그림에서도 똑같은 전율감이 느껴진다. 따라서 말년의 그림들은 '다른 세계의 찬란한 빛'과 '죽음 이후에 더 가벼워진 존재'의 희열을 노래한 노발리스의 시구와 비교될 수 있다. 1801년 28살에 폐결핵으로 죽음을 맞기 전, '예나의 신비주의'가 낳은 노발리스는 광산기술자로 일하면서 겪은 경험을 영묘한 매력으로 가득한 시와 이야기로 빚어냈다. 사랑과 죽음과 영원한 삶이란 주제를 결합시킨 푸가와 같았다. 가장 유명한 작품은 꿈을 소설처럼 풀어 쓴 『푸른 꽃』(1800)이다.

이상하게 생긴 푸른 꽃이 냇가에 싹트는 꿈으로 이야기는 시작된다. 완전한 사랑에 대한 순박한 바람으로, 첫사랑이었지만 어린 나이에 세상을 떠난 소피 폰 퀸과 저세상에서라도 해후하고 싶은 노발리스의 염원이기도 했다. 첫사랑 여인의 때이른 죽음으로 노발리스는 이 땅에서

218
윌리엄
블레이크,
「무덤으로
들어가는 로스」,
『예루살렘』의
권두화,
1804~20,
에칭, 펜과
수채와 금분,
22×16cm,
뉴 헤이번,
예일 대학교
영국미술센터

의 죽음을 일종의 '영적인 자살'로 생각하며 하늘나라에서 꾸려갈 새로운 삶을 더욱 열망했다. 현실세계와 초자연적 세계에 대한 노발리스의 생각은 블레이크의 생각과 비슷하다. 블레이크처럼, 노발리스도 신비주의적 성향을 띤 개인적이고 감상적인 신앙을 통해 모순된 것들을 결합시키려 애쓴 스웨덴의 철학자 에마누엘 스베덴보리에게 적잖은 영향을 받았다. 노발리스의 걸작 「밤의 찬사」(1800)는 시와 산문을 적절히 반복하며 빛의 세계에서 어둠의 세계로 시점을 이동해가며 영원한 삶을 약속한다. 노발리스는 사랑에서 믿음을 찾았고 믿음에서 사랑을 찾았다. 한편 블레이크나 셸리에게는 섹스의 환희가 무한의 세계로 다가갈 수 있는 세속적인 접근법이었다.

가톨릭 교회가 오랫 동안 금기시했던 열정에 대한 찬미는 노발리스와 블레이크의 믿음에 활력을 주는 강력한 동인이었다. 특히 블레이크에게 영적인 세계는 법칙과 의식의 세계가 아니라 상상력이 나래를 펴고 돌아다니며 인류를 위한 구원의 메시지를 안고 돌아올 수 있는 발견의 공간이었다. 따라서 인류를 위한 그리스도의 희생은 그에게 예술의 패러다임일 수밖에 없었다. 『예루살렘』의 권두화에서 블레이크는 그의 분신인 로스가 무덤처럼 어두운 세계로 향한 문을 대담하게 밀고 들어갈 때 그리스도의 가시 면류관을 로스의 발 아래에 그렸다(그림218).

첫발을 내딛는 순간은 끝이 아니라 시작이었다. 로스는 모험을 시작한 것이었다. 누군가에게 인사를 하는 듯 치켜든 손과 번쩍이는 태양을 쥔 손은 이제 진리가 밝혀질 것이란 암시였다. 반면에 노발리스의 경우는 병적이고 자기중심적이다. 달리 말하면 무덤 너머에서 재결합을 꿈꾸는, 실연당한 병든 청년을 보는 듯하다. 그러나 노발리스만이 그런 고뇌에 시달린 것은 아니었다. 동료작가 클라이스트는 암으로 죽어가던 연인, 헨리에테 포겔과 동반자살하면서 죽음의 염원을 실천에 옮겼다. 1811년 베를린과 포츠담 사이의 한 호수에서 일어난 이 낭만적 사랑의 죽음은 낭만주의 운동에서 가장 오랫동안 기억될 사건 가운데 하나였다.

이런 낭만주의적인 사랑과 죽음을 예술적으로 승화시킨 최고의 작품은 독일 작곡가 리하르트 바그너의 「트리스탄과 이졸데」(1865)일 것이다. 낭만주의자들은 진정한 사랑은 이 땅에서 이뤄질 수 없는 것이라 믿

었다. 따라서 저주받은 사랑이 주제가 되면서 낭만주의 화가들은 문학, 신화, 역사 등에서 적절한 소재를 끌어냈다. 다비드조차 극단으로 치달은 관능적인 열정이나 절망을 주제로 삼았다. 파리를 방문한 러시아의 니콜라이 유수포프 왕자를 위해 그린 그림이 대표적인 예아다. 고대 그리스의 여류시인 사포가 연인인 파온의 방문에 수금을 내려놓았다. 그 옆에서 그녀가 아프로디테를 위해 방금 작시한 노래를 에로스가 부르고 있다(그림219). 겉으로는 달콤해 보이지만, 두 연인의 이야기가 비극적으로 끝난 사실(파온의 배신과 사포의 자살)을 안다면 서글픈 그림이 아

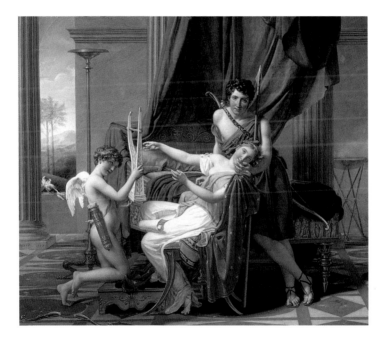

219
자크-루이
다비드,
「사포와 파온」,
1809,
캔버스에 유채,
225×262cm,
상트
페테르부르크,
에르미타슈
미술관

닐 수 없다.

당시 나폴레옹을 무훈 서사시적으로 표현하며 세상의 이목을 끌던 그로(제2장 참조)도 사포를 주인공으로 삼아 1801년의 살롱전에 섬뜩한 기운이 감도는 「레브카스 섬의 사포」(그림220)을 출품해 관람객들에게 감동을 안겨주었다. 버림받은 슬픔에 사포가 낭떠러지에서 바다로 몸을 던지는 순간을 묘사한 그림이다. 『주르날 드 파리』는 격한 감정을 초자연적인 영기(靈氣)와 결합시킨 '낭만적' 장면이라 평가했다. 옅은 베일을 뚫고 파고드는 은은한 달빛에 사포는 두 세계의 경계에 서 있는 느낌

220
앙투안-
장 그로,
「레브카스
섬의 사포」,
1801,
캔버스에 유채,
122×100cm,
바이외,
제라르 남작
미술관

이다. 그래서 낭떠러지 위의 그녀 뒤로 제단이 그려진 것이 아니겠는가.

이런 이야기들은 영혼보다 성적 열망과 관계가 있지만, 놀랍게도 열정으로 인한 죽음은 주로 종교와 얽혀 있다. 물론 믿음도 추구의 대상이었지만 쉽게 성취할 수 있는 것이 아니었다. 사랑을 위한 죽음은 그리스도의 희생이 세속적으로 재현된 것이었다. 열정(passion)이 그리스도의 수난(Passion)으로 변한 상상력의 비약은 무의식적 현상이겠지만, 지로데의 「아탈라의 매장」(그림159)처럼 새로운 종교화(죽은 그리스도나 십자가에서 내려지는 그리스도)의 출현을 설명할 수 있어야 한다. 기독교적 신앙과 비기독교적 신앙의 충돌에서 잉태된 비극을 그린 것이었다. 사랑과 죽음을 주제로 한 주목할 만한 그림이 1804년의 살롱전에 다시 출품되었다(그림221).

시인 에드워드 영이 죽은 딸의 시신을 안고 차가운 달빛에 걸어가는 애틋한 부정을 묘사한 피에르-오귀스트 바플라르(Pierre-Auguste Vafflard, 1777~1837)의 작품이었다. 지금에야 믿음의 충돌(딸이 리옹을 여행하던 중 갑작스레 죽었다. 겨우 18살이었다. 프로테스탄트였던 딸의 장례를 가톨릭식으로 치를 수 없었다. 그 때문에 영은 어린 딸의

시신을 부둥켜 안고 리옹의 스위스인 공동묘지까지 힘겹게 옮겨야 했다)이 빚어낸 비극으로 밝혀졌지만, 당시에는 영의 『밤의 생각들』(1742~45, 프랑스어판으로는 1769~70년에 출간)에서 주제를 끌어낸 것이라 생각한 까닭에 이 그림은 에로티시즘, 심지어 시간(屍姦)을 묘사한 작품으로 여겨지기도 했다. 한 평론가는 "우리 가슴을 적시며 죽음까지 생각하게 만드는…… 달콤한 멜랑콜리"가 있는 그림이라고 평가했다. 한편 터너가 1836년에 그린 「헤로와 레안드로스의 이별」(그림222)에도 비슷한 주제가 뒤엉켜 있다.

이 그림에서 사랑은 곧 종교이다. 레안드로스의 연인은 비너스의 여사제였다. 그녀를 만나려 헬레스폰트(현재 터키의 다르다넬스 해협─옮긴이)에 뛰어들어 수영하던 중 파도를 만난 레안드로스는 익사하고 말았다. 그 슬픔에 그녀도 커다란 파도가 몰려오는 헬레스폰트에 몸을 던지려 한다. 1809년 바이런은 이 전설의 상황적 진실을 증명하려고 이 해협에 대담하게 뛰어들어 횡단을 시도하기도 했다.

종교와 사랑은 때때로 희생을 요구하는 미스테리한 것이란 낭만주의적 관념을 터너의 그림은 확실히 증명해준다. 1850년대 초 들라크루아

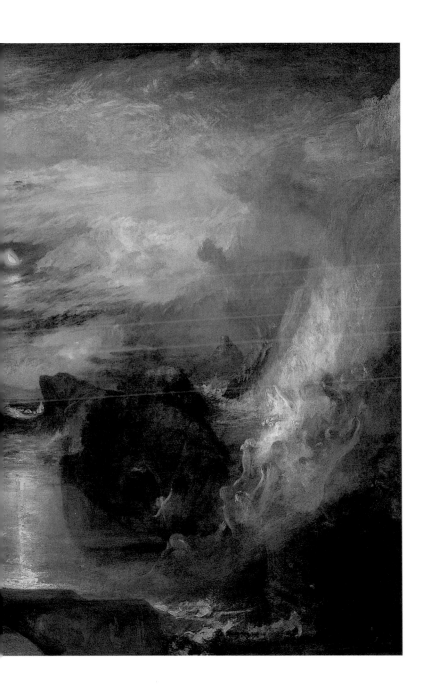

222
J. M. W. 터너,
「헤로와
레안드로스의
이별」,
1836,
캔버스에 유채,
146.1×236.2cm,
런던,
국립미술관

223
외젠
들라크루아,
「스테이노의
시신 앞에서
오열하는
렐리아」,
1847,
캔버스에 유채,
22×15.5cm,
카렌 B. 코헨
컬렉션

224
클로디우스
자캉,
「아델라이드를
알아보는
코맹주 백작」,
1836,
캔버스에 유채,
163×208cm,
렌 미술관

는 조르주 상드(본명은 아망딘-오로르 루실 뒤팽)에게 비슷한 영감을 받았다. 그녀의 소설 『렐리아』(1833)는 남녀의 역할을 바꿔 사포의 이야기를 기독교 시대로 옮겨놓은 것이나 진배없었다. 렐리아는 사랑하는 연인인 시인 스테니오가 매춘부 동생과 관계를 맺자 환멸을 느끼며 수녀원에 들어가 수녀 수업을 받는다. 스테니오는 수녀원에서 렐리아를 다시 만나 용서를 바라지만 렐리아는 스테니오를 받아들이지 않는다. 스테니오가 바다에 몸을 던져 자살하자 렐리아는 회한과 그리움에 빠져든다.

이렇게 낭만적 사랑의 여사제였고 여성해방의 선구자였던 작가를 위해 들라크루아는 이 소설의 클라이막스, 즉 수도자 마그누스가 지켜보는 앞에서 '시신의 고결한 약혼녀'인 렐리아가 죽은 몸뚱이를 향해 사랑을 고백하는 장면을 그림으로 표현했다(그림223). 그러나 들라크루아는 소설의 마지막 판본을 선택하는 현명한 판단을 보였다. 마그누스가 미쳐서 묵주로 렐리아의 목을 졸랐던 첫 판본을 따르지 않고, 수녀인 렐리아가 죽음 같은 슬픔에 잠긴 모습을 택했다. 하지만 트루바도르 화법을 개발한 플뢰리 리샤르(제4장 참조)의 제자 클로디우스 자캉(Claudius

Jacquand, 1805~78)이 1836년의 살롱전에 출품한 그림의 주제였던 다르노(F. T. M. d'Aranud)의 고딕풍 이야기에 비하면 렐리아의 이야기도 평범할 뿐이다.

병원이나 시체공시소가 연상되는 초록빛이 감도는 노란색으로 음침하게 그려진 자캉의 「아델라이드를 알아보는 코맹주 백작」(그림224)은 한 수도자(코맹주가 사랑의 아픔에서 벗어나려고 수도자가 된 후 그의 곁에 조금이라고 가까이 있고 싶은 바람으로 트라피스트 수도원에 들어온 옛 연인 아델라이드)의 죽어가는 몸에 엎어지며 절망하는 코맹주 백작을 묘사한 작품이었다.

이처럼 불운한 연인들이 침묵의 수도원을 택한 것도 상황을 더욱 멜로드라마로 만들어준다. 독일의 나자렛파(제4장 참조)와 같은 낭만주의자들이 고결한 삶의 전형이었다면 수도원과 수녀원은 실의에 젖은 사람이 자기부정과 도피적 심정을 이겨내기 위한 구심점이었다. 들라크루아와

자캉의 그림에서 등장인물들이 속내에 감춘 뜨거운 열정은 오늘날 부조리하게 보일 수도 있지만, 당시 문학에서 흔히 만날 수 있는 비합리적 환상과 다를 바 없는 것이었고 사랑과 종교의 연상작용에 따른 것이었다. 때로는 하찮게 여겨지고 때로는 극단적 형태로 발전한 이런 열정에도 확신은 있었다.

　스탈 부인의 주장처럼 "독일에서 사랑은 종교, 낭만적 종교"였다. 감수성으로 기꺼이 모든 것을 너그럽게 용서할 수 있는 종교였다. 그러나 스탈 부인은 한 걸음 더 나아가 낭만적 소설 『코린』(1807)의 여주인공을 통해 "사랑은 시와 영웅주의와 종교의 총체"라고 말한다. 한편 노발리스는 죽은 소피를 성모 마리아에 비교하는 진지함과 경건함을 보여주었다. 나자렛파가 거의 기도하는 마음으로 그린 듯한 서로의 초상화, 그리고 그들이 이상으로 꿈꾸던 아내나 연인(대부분이 그 시대의 공통된 질병으로 요절했다는 사실을 기억할 필요가 있다)을 그린 초상화(그림132와 133)에서, 또한 프리드리히가 그린 아내의 뒷모습(그림7)에서 나타나

225
폴 들라로슈,
「어린 기독교
순교자」,
1855,
캔버스에 유채,
170.5×148cm,
파리,
루브르 박물관

는 정서도 똑같은 것이었다.

이런 감정을 가장 극적으로 표현한 그림은 들라로슈가 1845년에 잃은 부인 루이즈 베르네를 기억하며 10년 후에 그린 종교화 연작일 것이다. 이 연작 가운데 가장 생소한 주제이지만 가장 뛰어난 작품으로 평가받는 「어린 기독교 순교자」(그림225)에서 주인공은 거무스름한 빛을 띤 테베레 강에 떠 있고 성인의 원광(圓光)이 그녀의 얼굴을 환희 밝힌다. 그러나 낭만주의자들은 성과 속의 결합을 우상숭배의 경지까지 발전시켰더라도 남녀의 관계에 대해서는 어떻게 생각했던 것일까? 그들이 이상이라 생각하며 열망한 남녀의 관계가 현실과 얼마나 부합되는 것이었을까?

슐레겔이 주로 그의 아내 도로테아를 면밀히 관찰한 끝에 내린 결론이었지만, 그의 주장에 따르면 남자보다 여자가 시와 종교에 심취하는 경향이 있었다. 시대상황과 죽음 그리고 영혼의 삶에 대한 낭만주의적 담론에서 여성이 주도적인 역할을 한 것은 사실이었다. 모든 인간은 근본적으로 똑같다고 생각한 계몽운동의 합리주의자들과 달리, 낭만주의자들은 남녀의 차이점과 상보적 특징을 찾아내려 애썼다. 그러나 요즘의 페미니스트가 알았다면 발끈 화를 냈을 여성성을 신봉하기도 했다.

당시 문학, 특히 독일의 아동문학과 동화에 자주 등장하는 진실된 짝을 찾아 영원히 사랑해야 하는 운명의 정숙한 여인상들이 남성이 만들어낸 창작물이었다는 사실은 새삼스레 거론할 필요도 없을 것이다. 사실 그 시대에도 예나와 베를린에서, 런던과 파리에서 여성해방을 주장하는 많은 여성이 있었지만 그들의 삶은 자유가 아니라 방탕에 가까웠다. 글을 쓰고 그림을 그리며 지적인 삶을 추구한다는 이유로 가정은 거의 언제나 어수선했기 때문이었다.

게다가 사랑은 '여성의 모든 것'이라 주장한 바이런과 같은 남자들에게 그런 여성은 조롱의 대상이 되기 십상이었다. 그러나 당시 엄청난 논란을 불러일으킨 『여권의 옹호』(1792)를 쓴 메리 울스턴크래프트 같은 여성은 "내가 스스로 무엇을 할 수 있는가?"라고 물으며 여성에게 "합리적이고 실리적인 존재"가 되라고 촉구했다. 울스턴크래프트와 스탈 부인은 남성에 의해 덧씌워진 여성상을 지워내려 애썼지만 그들의 삶은 이중성의 전형이었다. 사랑을 향한 끝없는 갈망은 그들에게 실연의 아

품을 안겨주었을 뿐이었다. 울스턴크래프트는 화가 푸젤리를 사랑하며 쫓아다녔지만 그 부인에게 쫓겨나는 아픔을 겪었고, 미국인 길버트 임레이에게 버림받은 후에는 푸트니 다리에서 자살을 기도했으며, 마침내 메리 셸리를 세상에 낳으면서 죽음을 맞아야 했다.

한편 스탈 부인은 '부적절한' 관계로 유명세를 얻었다. 또한 코린은 스탈 부인의 감정적 절망을 옮겨놓은 자화상인 동시에 천재성을 인정받은 여성에 대한 환상이었다. 따라서 코린은 로마 군중에게 '천재여, 영원하라!'라는 환호를 받았지만 진짜 스탈 부인은 결코 이루지 못한 꿈이었다. 그러나 슐레겔이 생각한 영적 세계는 이런 모습이 아니었다. 그의 소설 『루신데』(1799)는 두 존재가 결혼함으로써 영원히 하나가 되는 낭만적 생각을 묘사했다. 결혼은 '우리 영혼의 영원한 합일이며 결합'이었다.

하지만 실제로 이 소설은 유부녀이던 도로테아 파이트와 감행한 사랑의 도피에서 얻은 행복감을 표현한 것이었다. 사랑을 숭배의 대상으로 승화시키고 여성성에 대한 새로운 평가로 결혼의 가치는 훼손될 수밖에 없었다. 조르주 상드는 더욱 개방적인 이혼법의 제정을 촉구하기도 했다. 게다가 상드는 뒤드방 남작과 내키지 않은 결혼을 했기 때문에 '사랑의 신성한 권리'는 자유롭게 지켜져야 한다는 믿음을 실천하는 삶을 살았다.

그러나 못난 연인이나 남편을 다른 남자로 대체할 권리가 여성에게는 허용되지 않던 시대였다. 오히려 대혁명과 뒤이은 전쟁으로 젊은 남자들이 죽어가면서 여성은 강요된 이별과 사별로 아픔을 겪어야 했다. 독일의 작가 장 파울의 생각에 그 영향을 교회도 피할 수 없었다. 말하자면 묘지가 설교의 현장이 되었다. 연령을 불문하고 남녀 모두가 가족이나 연인을 잃은 상실의 아픔에 시달렸지만 여성에게는 기회였다. 참화에서 살아남은 사람에게 주어진 책임은 곧 새로운 기회였다. 물론 여성 화가가 예전에 없었던 것은 아니지만, 파리의 여성 화가들(그들 중 일부는 다비드의 제자였다)이 버려진 세대의 슬픔을 시적인 상징으로 투영시킬 수단을 찾아냈다.

그러나 그들의 그림에서 자주성을 찾아보기 어려웠다. 남성이 만들어낸 여성상을 그대로 답습하는 경향을 보였다. 콩스탕스 샤르팡티에

(Constance Charpentier, 1767~1849)가 1801년의 살롱전에 출품한 「멜랑콜리」(그림226)에서 보듯이, 한 여인이 그늘진 풍경에서 낙담한 모습으로 잃어버린 연인을 생각하며 외롭게 앉아 있다. 무조건적인 사랑을 그린 감상적인 그림이었다. 이런 여인들은 과거를 기억하며 살 뿐이다. 시간과 감정마저 얼어붙었다. 하지만 여성의 의존성과 취약성을 에로틱하게 표현해낸 정교하게 계산된 그림이었다. 이런 그림의 구입자가 대부분 남성이었다는 사실이 그런 추론을 뒷받침한다. 전쟁으로 남편이나 연인을 잃은 여인의 처참한 상황에 관심을 갖도록 의도된 그림이었지만 한편으로는 당시 남성의 착취적인 태도를 고발한 것이기도 하다.

주된 배경은 파리였다. 가벼운 옷차림으로 팔레루아얄의 회랑(매춘의 소굴)사이를 어슬렁대던 미녀들부터, 완벽하게 절제된 매력으로 남편만이 아니라 샤토브리앙에서 나폴레옹의 동생인 루시앵에 이르기까지 수많은 남자들을 치마폭에 굴복시킨 레카미에 부인처럼 아름다웠지만 감히 범접할 수 없었던 사교계 여인까지 예외적으로 여성이 지배력을 발휘한 곳이 파리였다. 첫 남편인 보아르네가 교수형을 당하고 2년이 지난 1796년에 나폴레옹과 재혼하면서 온갖 억측을 불러일으켰던 조제핀 황후도 험담가들에게는 기회를 붙잡은 여인이었다.

그러나 부드러운 감성을 표현하는데 대가였던 피에르-폴 프뤼동 (Pierre-Paul Prud'hon, 1758~1823)은 말메종 저택의 그늘진 숲을 배경으로 조제핀의 초상을 그려야 했을 때, 그녀를 상처받은 여인처럼 주홍빛 숄로 무릎을 살짝 덮은 감성적인 여주인공으로 묘사했다(그림 227). 1805년부터 시작했지만 나폴레옹과 이혼한 1809년까지 미완성이었던 이 그림은 다음해에 완성되었지만 살롱전에서 거부당하고 말았다. 조제핀이 세상의 소문처럼 천금의 기회를 붙잡은 엉큼한 여인이 아니라, 그보다 훨씬 계산적이었던 나폴레옹에게 버림받은 가여운 여인처럼 그려졌기 때문일 것이다.

한편 나폴레옹의 지루한 전쟁은 많은 여인을 실제 전쟁터로 내몰았다. 남자처럼 변장해서 군에 입영한 예도 있었지만, 프랑스가 포위공격하는 동안 약혼자의 곁에서 싸웠다는 '사라고사의 여장부'와 같은 여인도 있었다. 약혼자가 쓰러지자 사라고사의 여인은 약혼자의 손에서 횃

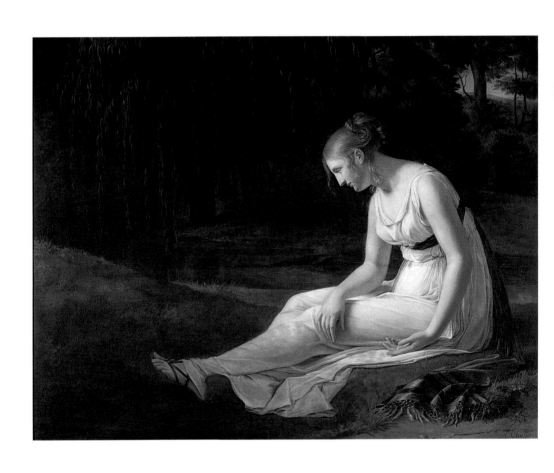

226
콩스탕스
샤르팡티에,
「멜랑콜리」,
1801,
캔버스에 유채,
130×165cm,
아미앵,
피카르디
미술관

227
피에르-폴
프뤼동,
「조제핀 황후」,
1805~10,
캔버스에 유채,
244×179cm,
파리,
루브르 박물관

불을 받아들고 다가오는 적을 겨냥한 대포에 불을 붙였다. 여성의 용맹을 과시한 이 실제 사건을 바이런은 시로 읊었고 윌키는 1828년에 극적인 그림으로 표현했다(그림228).

고야가 『전쟁의 참화』에서 표현한 사라고사의 여인은 개인의 초상화가 아니라 애국의 상징물이다. 격동의 시대에 영국, 독일, 프랑스에서 국민에게 감동을 주었던 여인들에 필적할 에스파냐의 여인이었다. 그녀는 사랑하는 연인을 잃었지만 조국애가 무엇인지 온 국민에게 알려준 영웅이었다.

하지만 하인리히 하이네에게 파리의 1830년 혁명에서 깃발을 치켜들고 가슴을 드러낸 채 민중을 이끈 들라크루아의 「자유의 여신」(그림64)은 썩 훌륭한 여인이 아니었다. 하이네는 자유의 여신을 '골목길의 비너스'라 불렀다. 거무잡잡한 피부, 그러나 고전주의 조각처럼 얼굴을 옆으로 돌려 현실세계와 이상세계를 혼합시킨 듯한 그녀는 보수적인 평론가들의 분노를 불러일으켰다. 이런 비난에 힘을 보태주려는 듯 하이네는 그녀가 실제로는 창녀였을 것이란 추측을 넌지시 비쳤다.

근본적으로 노동자 계급의 1848년 혁명이 프롤레타리아를 규합시키

228
데이비드 윌키,
「사라고사의
여인」,
1828,
캔버스에 유채,
94×141.5cm,
왕실소장

는 '붉은 창녀'의 신화를 창조하는 데 결정적인 역할을 했지만, 파리의
전장에는 이런 여인들에 대한 소문이 적잖게 퍼져 있었다. 이런 부르주
아 공포증은 당시 의식세계에서 창녀가 차지하던 위치, 즉 자유로운 섹
스와 시장에의 종속이라는 양면성을 반영한 것이었다. 남성의 욕망에
종속된 존재이면서도 남성의 욕망을 조롱했던 창녀들은 이미 위협적인
존재로 성장해 있었다. 정치세력으로서 창녀는 추종자들에게 파괴를
종용할 수 있을 뿐이다. 그러나 창녀는 사회의 도덕적 조건을 판단하는
척도였다.

해롭고 파괴적인 존재로서 창녀는 정숙한 아내와 어머니에 대립되는
개념으로 낭만주의적 여성혐오증의 한 표현 수단이었다. 대표적인 예가
보들레르의 시집 『악의 꽃』(1857)이다. 패러독스한 제목에서도 반어법
적인 대조를 충분히 엿볼 수 있다. 여성의 기만과 교활함은 끊임없는 주
제였다. 보들레르는 여성의 양면성에 매료되면서도 혐오감을 떨칠 수
없었다. 매력적이지만 메스꺼운 창녀는 원죄의 본질이 되었고, 영혼을
파괴하는 창녀의 유혹은 죽음으로 이끌었다. 그러나 사랑을 위한 죽음
이라는 낭만적 이상과 달리, 창녀의 유혹은 질병으로 천천히 허물어져
가는 죽음이며, 노화와 악습의 형벌이다.

뛰어난 화가는 아니었지만 살아 있는 살의 육감적인 표현과 시체의 표
현으로 유명했던 벨기에의 앙투안 비에르츠(Antoine Wiertz, 1806~65)
는 보들레르에 앞서 1847년의 그림, 「두 처녀 혹은 아름다운 로진」(그림
229)이라는 반어적인 제목을 붙인 그림에서 그런 분위기를 연출해냈다.
꽃과 진주로 머리를 장식한 발가벗은 여인이 그녀의 초상화가 그려졌을
이젤 앞에서 자신의 미래 혹은 '또 다른 자아', 즉 공중에 매달린 해골을
마주보고 있다. 생명의 유한함이라는 전통적인 주제, '덧없음'(vanitas)
을 단순히 되풀이한 그림이 아니다. 오히려 정욕을 사악한 힘으로 묘사
한 그림이다.

고야도 말년의 한 그림에서 똑같이 경고한 적이 있었다. 거울이 섬뜩
하게 생긴 쭈그렁이 할머니에게 "어떻게 된 겁니까?"라고 묻는다. 노파
는 예쁜 옷으로 치장하고 거울을 바라보지만, 시간의 신까지 불러와 그
빗자루로 생명의 세계에서 그녀를 지워버리려는 화가의 잔혹한 생각을
조금도 눈치채지 못한다(그림216). 고급 매춘부의 뚜쟁이로 보이는 검

229
앙투안
비에르츠,
「두 처녀 혹은
아름다운 로진」,
캔버스에 유채,
140×100cm,
브뤼셀,
비에르츠
미술관

은 옷의 흉측한 여인에게 시중을 받는 노파는 타락한 세계를 상징적으로 보여준다. 만약 이 노파가 늙어서도 성욕을 탐한 마리아 루이사 여왕을 빗댄 존재라면 그녀가 떠맡은 상징적 역할은 더욱 분명해진다.

매춘은 고야의 『변덕』에서도 자주 등장하는 주제이다. 이 판화집에서 고급 매춘부는 마녀처럼 생긴 노파에게 남자를 유혹하는 방법과 성교육을 받는다. 때로는 정치·사회적인 억압의 희생양처럼 표현되기도 한다. 매춘부의 다양한 역할은 당시 상황을 반영한 것이다. 자유주의 사상가들이 공공의 건강을 위한다는 명목으로 매춘의 규제와 개혁을 주장하고 나섰기 때문이다.

어쨌든 고야는 귀족가문의 여성을 고급 매춘부와 다름없는 존재, 즉 쉽게 속아 넘어가는 남편을 유혹해서라도 자유로운 삶을 보장받으려는 여자처럼 묘사했다. 그러나 그림216에서 아름다움은 과거의 것일 뿐이다. 소녀 시절의 헛된 꿈에 애타게 매달리면서 죽음의 두려움을 부인해 보려는 안타까움만이 남아 있을 뿐이다. 고야는 명주와 레이스를 두려움에 떨듯이 투명하게 표현하고 있어, 두 노파는 금방이라도 먼지로 산산히 분해될 것처럼 보인다. 고야는 우리에게 "두 노파가 어떻게 되었을까?"라고 묻고 있는 것이다.

여성의 이런 낭만주의적인 이미지들은 이 장의 실제 주제인 사랑과 죽음, 그리고 믿음과 의혹이란 문제와 무관하지 않다. 죄수들과 종교재판의 희생자들을 주로 그린 '앨범 C'에서 한 죄수가 제기한 죄와 내세에 대한 질문에 고야는 "시간이 말해줄 것이다"라고 대답했다. '앨범 C'에서 희생자들은 대부분 여자였다. 그들의 죄는 자유를 외치거나, '자신의 바람대로 결혼한' 죄였다.

부조리한 세상을 비통하게 묘사한 『변덕』처럼, 여기에 그려진 데생의 여주인공들은 스스로 소멸되어가는 병든 사회의 산물이었다. 기독교 순교자들처럼 그들도 죽음에 처해질 운명이었다. 그러나 그들의 평범한 행동은 처벌의 대상이 아니라 영생의 축복을 받아야 했던 것이 아닐까? 그러나 교회는 그들에게 가장 가혹한 박해자였다. 고야는 그런 만행을 허락한 하느님을 과연 믿어도 좋은 존재인지 묻는 듯하다.

터너처럼 고야도 명암대조법의 대가였다. 그가 판화에 덧붙인 캡션이나 어둑한 그림에서 우리는 그에게 가장 중요했던 것이 무엇인지 추측

해낼 수 있다. 『전쟁의 참화』 가운데 하나인 뼈만 남은 손이 '나다' (Nada, 무[無]라는 뜻)라고 쓴 종이를 꼭 쥐고 있는 시신을 묘사한 판화는 회의(懷疑)의 분명한 증거로 보인다(그림230). 하지만 번뜩이는 빛의 섬광과 심판의 잣대를 쥐고 있는 천사, 그리고 음침한 어둠 속에서 두려움에 벌벌 떠는 혼령들로 나뉜 대조적인 배경은 천당과 지옥에 대한 고야의 반신반의를 암시한다.

그렇다면 이 연작에 묘사된 고통들이 무의미하다는 뜻일까? 그러나 어디에서도 그 대답을 구할 수 없다. 죽은 남자의 다른 손에 쥐어진 왕관은 삶의 덧없음을 가리키는 전통적인 수법이다. 하지만 그런 왕관이

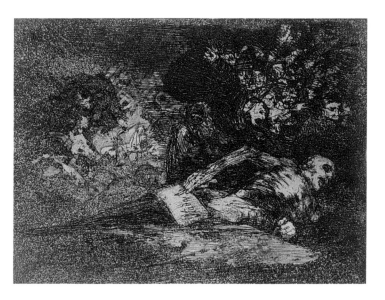

230
프란시스코
고야,
「무(無), 사건이
말해줄 것이다」,
『전쟁의 참화』의
도판69,
1810~14,
에칭과
광택을 낸
애쿼틴트와
드라이포인트,
15.5×20.1cm

영원의 세계에서는 하찮은 것이라고 영원의 세계가 존재하지 않는다는 뜻은 아니다. 한편 다른 판화들은 얼핏 보기에 정통 기독교적 교훈에서 멀리 벗어나 있다. 『전쟁의 참화』의 끝부분을 장식하는 판화들은 아름다운 젊은 여인의 매장과 시신 발굴 혹은 부활을 연속적으로 묘사한다(그림231과 232). 「진리는 죽었다」라는 제목이 붙은 첫 판화에서는 어렴풋이 식각된 신부가 마지막 의식을 진행하는 동안 무덤에 누워 있는 여인의 몸이 환히 빛난다.

그와 짝을 이룬 판화, 「그녀는 다시 일어날까?」에서는 빛이 옅어지고 아름다움이 사라지면서 그녀의 얼굴은 늙어보인다. 하지만 배경의 어둠

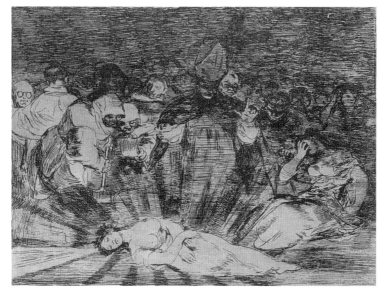

231
프란시스코
고야,
「진리는
죽었다」,
『전쟁의 참화』의
도판79,
1810~14,
에칭,
17.5×22cm

232
프란시스코
고야,
「그녀는 다시
일어날까?」,
『전쟁의 참화』의
도판80,
1810~14,
에칭,
17.5×22cm

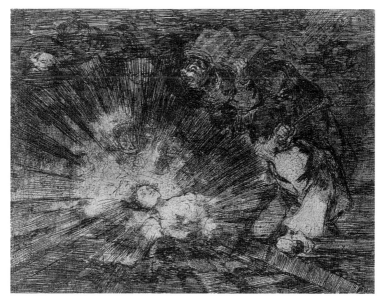

에 비하면 훨씬 강렬한 빛이 그녀의 몸에서 여전히 발산된다. 무덤을 파헤친 사람들에게 두려움을 안겨주기에 충분한 빛이다. 또한 앞의 에칭에서 사용된 평행선이 여기에서는 방사선으로 대체되며, 그 방사선은 시신에서 멀어질수록 점점 짙어진다.

저주받은 죄수들을 묘사한 데생과 마찬가지로 판화 속의 여인도 부활한 그리스도를 떠올리게 한다. 영혼만큼이나 부활의 희망을 안겨준 것은 입헌민주국 에스파냐의 혼령인 이성과 자유였다. 어쩌면 이성과 자유가 에스파냐의 영혼이었다. 고야의 불가지론적 설명은 확실히 과장된 것이었다. 그가 남긴 편지에서 고야가 그 시대에 품었던 믿음을 분명히 읽을 수 있다. 그는 많은 종교적 작품을 진지한 자세로 그렸다. 그 모든 그림이 주문을 받아 그린 것은 아닐 것이다.

그가 1817년에 세비야 성당을 위해 그린 성인들을 보고, 한 평론가는 성인들로 표현된 "하느님의 힘, 하느님을 향한 믿음과 사랑"이 고야에게 주입되었다고 말했다. 고야는 불신자라기보다 회의론자였다. 따라서 그의 작품은 대답을 구하고 싶었던 질문들을 제기한 것이었다.

터너가 종교적 주제를 다룬 이유는 아직도 수수께끼로 남아 있다. 종교적 주제를 다룬 그림들에서 그림자와 어둠, 빛과 색의 거의 극단적인 대비(말년에 노아의 대홍수를 다룬 두 그림의 제목)는 미학적 긴장감만이 아니라 영적인 긴장감마저 불러일으킨다. 터너가 나폴레옹 전쟁 이후 종교단체의 주문이 급증한 상황을 이용하려고 그런 그림들을 그렸다는 증거는 없다. 오히려 그가 초기에 성경을 주제로 그림을 그린 것은 역사화가로 성공하려는 꿈에서, 그리고 그가 좋아한 옛 대가들이나 당시 화가들에게서 배우려는 생각에서 비롯된 것이라 여겨진다.

터너의 「햇살 속의 천사」는 미국의 젊은 역사화가인 콜리지, 워즈워스, 헤이든과 친구였던 워싱턴 앨스턴의 그림에서 영감을 얻었다. 앨스턴이 밀턴의 『실락원』에서 감화를 받아, 사탄의 반란에 맞서 천국을 지키는 대천사를 멋지게 그린 「햇살 속의 우리엘」(그림233)은 1817년 런던에서 첫선을 보였다. 그리고 터너의 초기 후원자 가운데 한 명이었던 스태포드 후작의 소장품이 되었다.

성경을 주제로 한 일련의 대작으로 명성을 얻은 스승 벤저민 웨스트의

뒤를 따라, 앨스턴도 서사시적 종교화로 성공을 꿈꾸었던 것이 틀림없
다. 웨스트의 「병자를 치유하는 그리스도」는 1811년에 발표되자마자 커
다란 반응을 얻었다. 원래 웨스트의 고향인 필라델피아에 선물하려 그
린 그림이었지만, 런던의 브리티시 연구소가 당시로서는 기록적인 가격
인 3000기니에 사들였다. 브리티시 연구소는 현존하는 화가들에게 역
사화를 장려하며, 대중에게 유익한 관점을 뚜렷하게 제시했다.

또한 대중을 위한 미술관 건립까지 계획하고 있었다. 미술품에 대한
대중의 욕구가 있었다는 사실은 웨스트가 이 그림을 비롯해 다른 그림
들을 독립된 공간에 전시하고 무료로 개방했을 때 줄지어 찾아온 관객
들로 증명되었다. 하지만 대중이 웨스트의 거대한 캔버스가 불러일으
킨 선정성에 관심을 가졌는지 아니면 순수히 종교적 신앙심으로 웨스
트의 그림에 관심을 가졌는지 판단하기란 쉽지 않다. 또한 웨스트가 그
런 그림을 그린 이유가 신앙심의 발로인지 아니면 기회주의에 편승한
것인지도 분명하지 않다. 어쨌든 연구소의 후원자들은 종교화를 일종
의 역사로 보았고, 따라서 고급예술로서 충분한 가치를 지니는 것으로
생각했다.

앨스턴의 친구 헤이든도 종교화를 이런 관점에서 이해했지만 개인적
인 신앙심으로 주문에 상관없이 종교화를 시도하는 열정을 보였다. 종

교화에 몰두하느라 건강까지 해칠 정도였다. 명성을 얻는 것만큼이나 의혹을 떨쳐내는 것이 그의 목적이었다. 「예루살렘에 입성하는 그리스도」(그림234)에서 그는 볼테르와 같은 합리주의자나 회의론자만이 아니라 워즈워스처럼 신실한 친구들까지 군중의 일원으로 그리면서 의혹의 문제를 직접적으로 다루었다.

그리스도의 가르침에 대한 그들의 다양한 반응은 곧 신앙에 대한 논쟁이었다. 웨스트의 그림처럼 헤이든의 그림도 무료로 전시되었을 때 대중의 관심을 끌었다. 그러나 헤이든의 바람에도 불구하고 브리티시 연구소는 그의 그림을 구입해주지 않았다. 국교회 재무위원회도 건설 중

234
벤저민 로버트
헤이든,
「예루살렘에
입성하는
그리스도」,
1814~20,
캔버스에 유채,
396×457cm,
신시내티,
마운트 세인트
메리 신학교

235
존 마틴,
「분노의 날」,
1851~53,
캔버스에 유채,
196.5×303.2cm,
런던,
테이트 미술관

이던 새 교회의 장식용으로도 그의 그림에는 눈길을 주지 않았다.

1818년과 24년 의회가 따로 책정한 예산으로 지원받던 국교회 재무위원회는 도덕재무장 운동을 통해 안정과 질서를 구축하겠다는 공식적인 목표를 내세우고 있었다. 물론 비국교도의 발흥을 억제하겠다는 목표도 있었다. 실제로 당시 민중세계에서 되살아나고 있던 종교열은 국교회의 교리에 어긋나는 비국교도와 복음주의 운동이 대세를 이루고 있었다. 국가의 지원을 받지 못한 비국교도는 '공식적'으로 인정된 미술이나 건축에 영향을 미치지는 못했지만, 교파에 상관없이 세차게 밀어닥칠 천벌과 심판을 적나라하게 표현한 존 마틴의 그림에 민중이 뜨겁게

반응한 것처럼 근본주의적인 극단성을 띠었다. 하지만 마틴이 「요한계
시록」을 나름대로 해석한 「분노의 날」(그림235)을 시작한 1851년(터너
가 세상을 떠난 해), 가톨릭이 부활하며 미술에 실질적인 영향을 미치기
시작했다.

가톨릭 신앙과 고딕양식을 등식화시킨 퓨진의 생각(그림142)은 가톨
릭 신앙의 도덕적 우월성에 바탕을 두었던 데 반해, 가톨릭 의식에 대한
낭만주의자들의 향수는 미학적이고 감각적인 차원의 것이었다. 프로테
스탄트의 개인적인 신앙을 상쇄시키고 남을 만큼의 열망, 즉 아름다움

과 의식(儀式)에 대한 열망이 있었다. 슐레지엔 출신의 시인 요셉 폰 아
이헨도르프는 독일 낭만주의를 잃어버린 믿음에 대한 프로테스탄트의
갈망이라고 해석하기도 했다.

프리드리히 슐레겔부터 나자렛파에 이르기까지 저명한 낭만주의자들
이 가톨릭으로 개종한 현상도 이런 해석을 뒷받침해준다. 실제로 이런
해석은 독일의 경계를 넘어, 예술에서 창의적인 혁신을 가톨릭으로의
개종이나 복귀로 여긴 유럽인들로 확대되었다. 전통적인 기독교 성화보
다 가톨릭 의식에서 회화적 요소를 찾았던 수많은 화가들 가운데 프랑

수아-마리우스 그라네는 선두주자였다. 프로방스 출신인 그라네는 로마에서 수학하는 동안 성직자들의 도움을 받아가며 성당의 벽에 그림을 그렸다. 이런 새로운 장르는 트루바도르 화가들의 중세주의를 앞선 것으로 든든한 시장을 어렵지 않게 확보했다. 트라야누스 황제가 건설한 거대한 목욕탕의 둥근 지붕을 장엄하게 묘사한 「산마르티노아이몬티의 지하실」(그림236)에는 하얀 수의를 입은 여인의 시신과 장례의식을 준비하는 수도자와 그의 복사가 그려졌다. 그라네는 이 그림을 로마의 유력한 수집가인 올버니 백작부인에게 팔았다. 영국의 왕권을 요구한 제임스 2세의 손자, 찰스 에드워드 스튜어트의 부인이었던 올버니 백작부인은 제임스 2세와 소원해진 후 마지막 연인이었던 프랑스 화가 그자비에-파스칼 파브르(Xavier-Pascal Fabre, 1766~1837)에게 이 그림을 유산으로 주었다. 헌신적인 신앙을 장식품 쯤으로 다룬 작품에 세기적인 낭만적 이야기가 더해지면서 그럴듯한 조화가 이루어진 셈이었다.

북유럽의 프로테스탄트 화가들 가운데 일부는 이탈리아의 이런 헌신적 신앙심에 빈정댔지만 대부분은 그라네처럼 종교적인 신심이 더해진 그림을 그렸다. 심지어 스코틀랜드의 목사 아들이었던 윌키조차 성주간(부활절 전 한 주-옮긴이)에 이루어지는 행위들, 예컨대 농부 순례자들의 발을 닦아주는 고결한 전통에 대한 감동을 감추지 않았다.

"이런 것이 기독교 신앙이라고? 그래도 흥미로운데!" 아블랭 부인에 따르면, 샤토브리앙의 『기독교정신의 정수』가 프랑스에서 1802년에 출간되었을 때 여성들이 보여준 반응은 그랬다. 그로부터 몇 년이 지난 후, 종교개혁의 여파로 벌거숭이로 변해버린 울름의 한 성당에서 샤토브리앙은 자신에게 그 책을 쓰게 부추겼던 열망들(대혁명으로 고향인 프랑스에서 완전히 사라져버린 '성가, 그림, 장식, 투명한 베일, 커튼의 우아한 주름, 레이스, 황금과 은, 꽃, 그리고 제단의 은은한 향')을 다시 떠올려보았다. 나폴레옹이 교황청과 정교협약을 맺은 지 몇 달 후, 가톨릭 부흥의 기수처럼 그의 책은 시의적절한 때에 출간되었다.

그러나 나폴레옹의 정교협약은 신심의 발로가 아니었다. 훨씬 실리적인 것에 목적이 있었다. 무질서한 혁명시대로의 회귀를 막아줄 든든한 버팀목으로 교황청을 이용하려는 것이었다. 나폴레옹은 계산된 타협(이

236
프랑수아-
마리우스 그라네,
「로마,
산마르티노아이
몬티의 지하실」,
1806,
캔버스에 유채,
125.5×159cm,
몽펠리에,
파브르 미술관

237
장-바티스트
말레,
「고딕풍의 욕실」,
1810,
캔버스에 유채,
40.5×32.5cm,
디에프
샤토 미술관

런 타협이 훗날 교황을 고립시키는 데 걸림돌이 되지는 않았다)으로 교회를 국가에 종속시킨 것이었다. 버려진 교회건물들이 복구되고 다시 사용되었지만 나폴레옹은 믿음의 부활을 장려하거나 기독교 예술을 후원하지는 않았다.

예컨대 그라네는 드농의 간섭으로 1804년 살롱전에 탈락하는 수모를 겪어야 했다. 새롭게 등장한 트루바도르 화가들이 종교를 주제로 다루면서 깊은 신앙심을 보여주는 듯했지만 그들의 주된 목표는 과거의 화법을 되살리는 것이었다. 또한 그들은 민중에게 가까운 인물, 그리고 영적인 문제와 좀처럼 연결고리를 찾기 힘든 감상적이고 낭만적인 이야기에 초점을 맞추었다. 심지어 1810년 살롱전에 전시된 장-바티스트 말레(Jean-Baptiste Mallet, 1759~1835)의 「고딕풍의 욕실」(그림237)처럼, 사랑의 행위로 장식된 스테인드글라스에 스며든 빛으로 환하게 밝은 세례반 앞에서 옷을 벗는 육감적인 여인을 노골적으로 묘사한 장면과 교회의 분위기를 아련히 덧붙인 그림들도 있었다.

신성모독적인 경향을 띤 이 그림은 나폴레옹시대의 종교를 곧이 곧대로 해석해서는 안 된다는 경고이다. 또한 왕정복고 이후 기독교 예술이 한층 활기를 띤 것은 사실이지만 생각만큼 진지한 것도 아니었다. 군주를 비롯해 많은 고위관리가 혁명에 따른 성상파괴주의를 불식시키고 공적 지원이라는 전통을 되살리기 위해서 새로운 제단화와 종교화를 앞다투어 주문했다. 게다가 이런 주문들은 역사화가들에게 종교화만큼이나 역사화가 최고의 아카데미 장르에 속한다는 사실을 증명할 호기였다. 실제로 교회는 미술관이나 박물관의 부속건물이 되었고, 거꾸로 미술관이 교회의 부속건물이 되기도 했다.

프뤼동이 메츠 성당을 위해 그린 「십자가에 못박힌 그리스도」(그림238)의 소유권을 루브르가 주장하고 나선 것도 이런 대세를 방증해주는 현상이었다. 제자이며 정부였던 콩스탕스 메이에르(Constance Mayer, 1775~1821)의 자살로 인한 슬픔을 이겨내기 위해 그린 것이란 소문이 있었던 이 그림은 그리스도의 뒤틀린 몸과 옆으로 돌린 얼굴에 어린 빛과 그림자의 조화에서 한 줌의 의혹도 찾아볼 수 없다.

반면에 앵그르가 고향인 몽토방의 성당을 위해 그린 기념비적인 제단화(얼핏 보면 그리스도와 성모가 협박받는 장면으로 착각하기 십상이

238
피에르-폴
프뤼동,
「십자가에
못박힌
그리스도」,
1822,
캔버스에 유채,
278×165.5cm,
파리,
루브르 박물관

239
장-오귀스트-
도미니크
앵그르,
「루이 13세의
서원」,
1824,
캔버스에 유채,
421×262cm,
몽토방 성당

다)에서는 예술이란 종교가 기독교 신앙을 넘어서고 있다. 내무성은 앵
그르에게 분명한 주제(17세기 초 루이 13세가 신교도의 폭동을 진압하
기 위해서 프랑스 왕국을 지켜달라고 성모에게 기원하는 모습)를 제시
했다.

　앵그르는 성모를 비롯해 여러 인물들을 라파엘로의 그림들에서 빌려
왔다. 그러나 성당 관계자들은 성기를 드러낸 아기천사들의 모습에 질
겁하면서 곧바로 포도나무 잎으로 그 부분을 감춰달라고 앵그르에게 요
구했다고 한다. 앵그르가 1822년 한 친구에게 '회화의 정수'라고 표현했
던 이 그림은 신앙의 표현인 동시에, 고전미술과 그 후원자를 위한 선언
이기도 하다.

앵그르는 이 그림으로 1824년의 살롱전에서 대대적인 찬사를 받았지만 이는 4년 동안이나 씨름한 땀의 결실이었다. 제단 앞에 무릎을 꿇은 왕과 환영처럼 보이는 성모를 세속의 차원에서 결합시킨다는 것이 쉬운 일은 아니었다. 군주의 옷은 지나칠 정도로 세밀하고 섬세하게 그려진 반면에 성모는 부드럽고 감각적으로 처리되었다. 프리드리히의 테첸 제단(그림67)에 비하면 앵그르가 제단화를 지나치게 세속화시킨 것은 아니었지만, 성모를 신적인 계시로 그리지 않고 라파엘로의 그림에서 빌려온 것이나 루이 13세를 아름다운 성자처럼 묘사한 것은 다른 형태의 우상숭배였다. 게다가 이 그림은 샤를 10세를 그린 그림과 더불어 곧바로 왕당파의 선전물이 되었다.

좀더 정확히 말하면 앵그르의 그림 앞에서 샤를 10세는 수상자들에게 상을 나눠주었던 것이다. 이 그림에 매력을 더하는 성모의 관능적 아름다움은 어디에서 온 것일까? 앵그르는 라파엘로의 성모 마리아 모델이 정부(情婦)인 라 포르나리나였던 것을 알고 있었다. 1814년 앵그르는 트루바도르파의 기법으로 라파엘로의 성모 마리아를 두 점 그린 적이 있었다. 그 가운데 하나가 이 그림의 배경에 그려진 것이라 할 수 있다. 세속적 사랑이 성스러운 예술에 영향을 미칠 수 있다는 패러독스의 증거이며, 앵그르는 평생 동안 이런 패러독스를 추구했다. 이런 식의 관능적인 묘사는 다른 화가들도 즐겨 사용했지만 앵그르만큼 설득력 있게 그려낸 화가는 거의 없었다.

1819년 샤토브리앙의 부인은 힘겨운 시기에 비탄에 빠진 귀족여성과

성직자를 위한 무료 보호시설의 건립을 계획했다. 현재 파리의 라스파유 거리에 있는 그 보호시설은 샤를 10세 부인의 이름을 빌려 마리 테레즈 병원이라 명명되었다. 이때 샤토브리앙이 오래전부터 눈여겨보던 레카미에 부인은 다비드의 제자인 프랑수아 제라르에게 왕녀의 수호성자인 아빌라의 테레사(하느님과의 '신비로운 결혼'이란 개념을 주장한 성녀)를 그려달라고 주문해서 그 그림을 병원의 예배당에 기증했다(그림240).

1819년에 레카미에 부인은 프로이센의 아우구스타 왕자에게서 제라르의 다른 그림을 선물받았다. 파도가 몰려오는 미세노 곶에 서 있던 사포처럼 스탈 부인의 코린을 묘사해, 그녀에게 마음을 빼앗긴 네빌 경이 갑자기 나타나는 바람에 코린이 송시의 낭송을 중단하는 장면을 그린 것이었다. 스탈 부인의 분신인 코린은 당혹스러운 표정으로 하늘을 바라본다. 그녀의 기도에 응답하며 테레사 성녀가 우리에게 내려오고 있다는 상상을 불러일으킨다(그림241). 이런 감각적인 그림이 샤토브리앙 부인의 병원 예배당 제단 장식에 쓰였다는 사실은 무척이나 의미심장한 일이다.

'종교는 곧 열정'이라 정의한 샤토브리앙의 책에서 제라르가 영감을

240
프랑수아 제라르,
「성녀 테레사」,
1827,
캔버스에 유채,
172×93cm,
파리,
마리 테레즈 병원

241
프랑수아 제라르,
「메세노 곶의
코린」,
1819,
캔버스에 유채,
256.5×277cm,
리옹 미술관

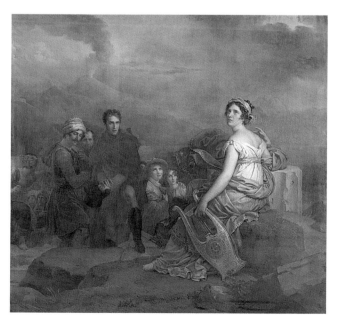

얻었다는 당시 소문을 확인해주는 것이기 때문이다. 왕정복고시대 파리 사교계에서 떠돈 소문, 그러나 그 작품의 해석에 대한 제라르의 함구는 「성녀 테레사」까지 이어졌다. 1827년 완성된 후 공개적으로 전시하지 않기로 한 결정은 대중의 기대감을 부채질할 뿐이었다. 대중의 요구에 결국 「성녀 테레사」는 살롱전에 공개되었고, 그후 파리 대주교의 집전 하에 마리 테레즈 병원의 예배당에 헌정되었다. 넋을 빼앗긴 아름다운 성녀가 무릎을 꿇고 있는 모습을 그린 이 그림은 같은 해 살롱전에 전시된 들라크루아의 「사르다나팔루스의 죽음」과 더불어 낭만주의를 정의하는 작품이 되었다. 두 그림 모두 극단적인 감상주의를 표현하고 있지만

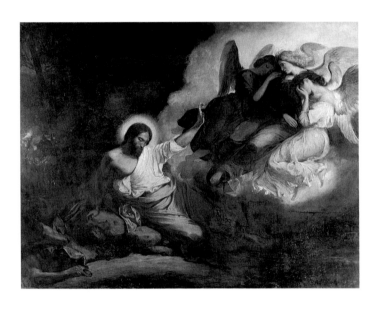

낭만주의

242
외젠 들라크루아,
「겟세마네 동산의 그리스도」,
1827,
캔버스에 유채,
294.6×363.2cm,
파리,
생폴생루이 성당

완전히 다른 방향에서, 당시까지 원형으로 여겨지던 기법을 파괴하며 세차게 밀어닥칠 새로운 경향을 보여주었다.

제라르는 그림으로 자신의 종교적 입장을 드러냈던 것일까? 그 대답은 성녀의 눈빛에 있다. 성녀의 눈동자는 보이지 않는 제단이나 신의 형상을 향하지 않고 우리를 똑바로 쳐다보고 있다. 성녀는 내면의 빛으로 빛난다. 그러나 블레이크가 『예루살렘』의 서두에서 "나는 네 안에 있고 너는 내 안에 있다. 우리는 신성한 사랑으로 맺어져 있다"라고 외치며 독자들에게 절규했던 하느님의 그 목소리를 제라르도 들은 것처럼 성녀의 몸에서 나온 빛도 반사되는 듯 그렸다. 말년에 이르러 들라크루아도

하느님이 우리 모두 안에 있다고 결론내렸다. 징숙한 사람처럼 천재도 하느님에게 축복받은 것이란 전형적인 낭만주의적 관념에 종교적 확신을 덧붙인 것이었다.

그가 일기에 남긴 의문과 사색과 더불어 수많은 종교적 작품이 조금씩 확신으로 변해간 믿음의 증거들이다. 따라서 그리스도가 겟세마네 동산에서 시험받는 순간을 들라크루아가 첫 주제로 선택한 것은 당연한 귀결이었다. 「사르다나팔루스의 죽음」과 같은 해에 완성된 이 그림은 파리의 생폴생루이 성당을 위해 그린 것이었다(그림242). 흔히 다루어졌던 주제였지만 대담하게 대각선으로 처리한 독특한 구도, 주된 인물의 삼분할, 잠든 제자들과 죽음의 천사들로 이 그림은 걸작으로 손색이 없다.

이 그림으로 들라크루아는 「사르다나팔루스의 죽음」의 극단성에서 벗어나, 그 그림에 대한 충격적 반응으로 오히려 그를 놀라게 만들었던 평론가들과 대중에게 화해의 손길을 내밀었다. 그러나 그의 마음을 짓누르던 의문을 드러내기 위해서 이 그림을 그렸다는 사실은 의심의 여지가 없다. 거의 평생 동안 이런 종교적 장면들로 들라크루아는 의혹과 고독과 고통의 문제를 제기했다. 성 토마의 끝없는 의심, 갈릴리 바다에서 예수가 폭풍을 잠재우기 전까지 거친 물살에 제자들이 느꼈던 두려움, 그리고 이 땅에서의 운명을 체념하며 받아들여야 했던 그리스도의 고뇌 등은 들라크루아가 믿음의 확신까지는 아니었지만 운명을 인정하기에 이른 영적인 여행에서 밟아온 단계들이었다.

들라크루아는 낭만주의자들 가운데 가장 많은 작품을 감성적으로 그려낸 종교화가였다. 생쉴피스와 같은 큼직한 성당에서도 적잖은 주문을 받았지만 조르주 상드와 같은 수집가들은 그의 종교화를 옛 대가들의 작품에 비교하며 앞다투어 수집했다. 이런 반응에 들라크루아는 무척 만족했고 고무되기까지 하였다. 그러나 들라크루아만이 기독교적 장면을 세속화시킨 예술가는 아니었다. 스탕달을 비롯해 많은 평론가가 당대의 가장 위대한 예술품이라 극찬하며 19세기 초 파리를 떠들썩하게 만든 작품은 안토니오 카노바의 대리석 조각 「회개하는 막달라 마리아」(그림243)이다.

1808년 살롱전에 처음 전시된 이 조각을 밀라노의 나폴레옹 지지자, 소마리바 남작이 사들였다. 남작은 레카미에 부인의 저택 근처에 있던

243
안토니오 카노바,
「회개하는
막달라 마리아」,
1796,
대리석,
높이 94cm,
제노바,
팔라초 비앙코

244
앙리 레만,
「알렉산드리아의
성 카타리나」,
1839,
캔버스에 유채,
152×262cm,
몽펠리에,
파브르 미술관

저택의 특별한 방, 즉 절반은 예배당으로 절반은 규방처럼 꾸며서 보라
색으로 칠하고 설화석고 등불로 밝힌 특별한 방에 그 조각을 설치했다.
무릎을 꿇은 채 꼼짝않고 십자가와 두개골을 응시하는 참회자는 소마리
바 남작의 성소를 찾은 손님들, 어찌 보면 조금도 신심이 없는 사람들에
게 '기적 같은' 영향을 남겼다. 독실한 헤이든이 한 후원자에게 무도실
을 꾸미라며 그의 「정원의 고뇌」(1821)를 억지로 떠맡기려 했지만 후원
자는 '카드리유를 춤추는 곳'에 그런 고결한 작품을 어떻게 놓느냐며 완
곡히 거부했다는 소문이 런던에 떠돌기도 했다.

또한 몽펠리에 출신의 수집가인 프랑수아 사바티에는 독일 태생의 앙
리 레만(Henri Lehmann, 1814~82)이 1839년 로마에서 그린 커다란
그림, 즉 순교한 알렉산드리아의 성 카타리나를 날개 달린 천사들이 무
덤까지 옮기는 모습을 묘사한 그림을 사들인 후 몽펠리에의 성당에 기
증하지 않고 개인적으로 소장한 것도 같은 이유였다(그림244). 사바티
에는 초기 이탈리아 회화에 바탕을 둔 미학적 원시주의와 극단적인 감
상주의를 절묘하게 결합시켜 기독교 순교를 표현한 이 그림에 관심을

가졌던 것이 틀림없다. 그러나 무엇보다 죽음이나 변용(變容)을 묘사한 그림이 아니었기 때문에 성녀와 천사들이 하늘을 자유롭게 날아다니는 모습에서 관능적 환희를 연상했을 것이다.

들라크루아를 비롯한 낭만주의자들이 세속적인 주제, 심지어 하찮은 주제에도 종교적 분위기를 덧붙이려 한 적극성은 동일한 동전의 이면이었다. 앵그르에게 수학한 레만은 1835년의 살롱전에 작품을 처음 전시했다. 그해 역시 독일 태생이었던 아리 셰페르도 살롱전에 아주 감각적인 작품을 전시했다. 관능미가 넘치는 감상적인 그림을 그렸지만 셰페르(고티에는 '화가로 변신한 시인'이라 평했다)도 들라크루아처럼 성자

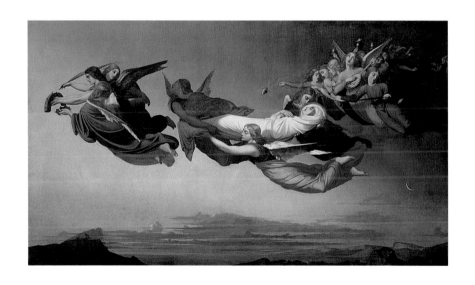

와 순교자에서 낭만적 사랑을 표현한 그림으로 방향을 전환했다. 단테의 『지옥』에서, 셰페르는 낭만주의자들에게 사랑과 죽음에 대한 궁극적인 이야기로 여겨지던 사건, 즉 천당이 아니라 지옥에서 애틋한 사랑을 끝맺으며 목숨을 잃은 파울루스와 프란체스카의 비극적인 이야기를 주제로 삼았다.

살롱전에 출품하기 전부터 이미 오를레앙 공작의 소유이던 그림 245에서, 죽은 두 연인은 꼭 껴안은 채 어둠 속을 방황하고 있다. 한편 들라크루아의 「겟세마네 동산」에서 천사들이 그리스도를 지켜보듯이 단테와 베르길리우스가 두 연인을 물끄러미 바라보고 있다. 프란체스카는 기사

245
아리 셰페르,
「파울루스와
프란체스카」,
1835,
캔버스에 유채,
166.5×234cm,
런던,
월러스 컬렉션

랜슬롯과 귀네비어 왕비의 연정을 다룬 아서 왕의 전설을 읽다가 연인 파울루스의 입맞춤에 책읽기를 중단할 수밖에 없었다. 프란체스카의 남편이자 파울루스의 동생이던 조반니가 그 장면을 목격하고 둘을 살해한다. 이 이야기는 자주 다루어지던 것으로 낭만주의의 기원처럼 여겨지던 이야기이기도 했다. 하늘나라로 올라간 두 순교자의 몸에는 그리스도의 성흔 같은 상처가 있다.

그들에게 주어진 죽음은 고통이 아니라 축복이었다. 종교가 새롭게 해석된 형태로 낭만주의 예술에서 살아났듯이 사랑의 이야기는 죽음 후에 계속된다. 시간과 죽음이란 구속을 이겨내는 것이 낭만주의에게 주어진 마지막 과제였다. 셰페르는 이 주제를 나름대로 해석한 그림을 친구인 오페라 가수 폴린 비아르도에서 헌정했다. 그녀와 러시아 시인 이반 투르게네프의 불륜을 그런 식으로라도 막고 싶었던 것이리라. 하지만 그의 그림은 결코 비난이나 힐책이 아니었다. 오히려 무한한 희열의 가능성을 열어둔 것일 수도 있다.

이 그림이 낭만주의 정신에 부합된다는 사실을 가장 완벽하게 읽어낸 사람은 셰페르의 다른 친구로 폴란드 시인이었던 지그문트 크라신스키였다. 1851년 그가 이 그림의 주인이 되었을 때 그의 처제였던 오데스칼치 공주는 셰페르에게 이런 편지를 보냈다. "영원한 사랑으로 이겨낸 죽음을 장엄하게 표현해낸 이 그림을 볼 때마다 당신이 크라진스키 님의 마음에 얼마나 많은 생각을 떠올리게 했는지 상상조차 못할 것입니다."

슐레겔은 "낭만주의 예술은…… 결코 완성단계에 이를 수 없는 영원한 진행형이다. ……낭만주의 예술은 끝이 없는 자유로운 것이다. 따라서 낭만주의의 첫 법칙은 어떤 법칙도 알지 못하는 창조자의 의지다"라고 주장했다. 그 예술을 표방한 예술가들마저 낭만주의라는 딱지를 떼어내고 싶어했고, 파리의 비판적 여론이 낭만주의와 관계된 이국적인 표현방식에 반감을 가졌지만 그런 이유로 낭만주의가 갑자기 버림받게 되리라 생각한 사람은 거의 없었다. 보들레르가 1846년에 낭만주의의 죽음을 알리는 조종을 울렸지만 진행 중이던 변화의 물결은 멈추지 않았다. 낭만주의는 그후의 변화, 즉 그후 서구예술사 전체의 변화를 주도한 바이러스였다.

20세기 초에 태동한 모더니즘(modernism)도 낭만주의의 끊임없는 역동성과 창의성에 근거를 두고 있다는 평가이다. 하지만 근대 예술의 복잡한 변화들을 헤집고 낭만주의의 계보를 추적한다는 것은 쉬운 작업이 아니다. 따라서 이 장에서는 낭만주의의 풍요로운 유산과 오늘날까지 이어진 관련성을 보여주는 몇 가지 예를 제시하는 것으로 만족하려 한다.

음악에서 낭만주의는 살아서 움직이는 역동적인 힘이었다. 음악이 낭만주의의 정수를 보여주는 예술로 여겨지기도 하는데 반(反)낭만주의 운동에 영향을 가장 적게 받았기 때문이다. 낭만주의적 표현과 영성은 리하르트 바그너의 오페라에 스며들었다. 1869년부터 76년까지 초연된 그의 「니벨룽겐의 반지」는 낭만주의적인 '종합예술작품'(Gesamtkunstwerk)이라 말해도 과언이 아니다.

또한 감정과 본능으로 빚어진 새로운 노래가 중세 뉘른베르크의 심판관들이 적용한 전통적인 법칙을 누르고 승리한다는 노래 경연대회의 이야기인 「뉘른베르크의 명가수」(1868)는 낭만주의 예술의 자율성과 자유로움을 선언한 오페라였다. 한편 러시아의 알렉산더 스크리아빈만큼 낭

246
막스 베크만,
「카니발」,
1920,
캔버스에 유채,
186.4×91.8cm,
런던,
테이트 미술관

409 에필로그

만주의적인 야망을 품었던 예술가도 없었을 것이다. 1915년 경 그는 서사극 「미스테리움」(미완성으로 끝남)을 인도의 한 산봉우리에서 엄청난 규모의 오케스트라와 합창단을 이끌고 1주일 동안 공연할 계획을 세웠다. 공연이 끝나면 온 인류가 우주의 조화로움에 압도될 것이라 기대했지만 그 계획은 실천으로 옮겨지지 못했다.

때때로 낭만주의는 노골적인 모방작품의 형태로 명맥을 이어갔다. 폴란드의 화가 피오트르 미할로프스키(Piotr Michalovski, 1800~55)는 1830년대 초 파리에서 제리코의 매력에 흠뻑 빠져 거의 제리코의 그림이나 다름없어 보이는 그림을 그렸고, 나폴레옹의 업적을 그린 서사시적 그림도 그의 뜨거운 열정에 비슷한 영향을 미쳤다. 한편 에스파냐에서는 레오나르도 알렌사 이 니에토(Leonardo Alenza y Nieto, 1807~45)는 고야의 혼을 추적한다며 미신과 공포와 자살의 장면들을 서툴게 모방했다. 이런 화가들은 간접적인 낭만주의자들이었다. 1851년까지는 터너가 있었고 1863년까지는 들라크루아가 맥을 이었던 낭만주의 화가는 작품이나 화법으로 꾸준히 호평받는 화가로서가 아니라 하나의 사상과 이상으로 계속해 살아남았다.

낭만주의 유산 가운데 가장 잘못 알려진 부분은 화가의 이미지이다. 자유로운 정신, 반항자, 아웃사이더, 리더, 아방가르드, 독창성, 성실성, 개인주의, 그리고 이 모든 것들로 인해 고통받은 사람이란 이미지가 낭만주의 화가에게는 심어져 있다. 어빙 스톤이 미켈란젤로를 모델로 쓴 소설 『고뇌와 환희』를 필름에 담은 1965년의 영화에서 예술가의 삶에 대한 헐리우드의 전형적인 해석은 비록 고답적인 수준을 벗어나지 못하고 있지만 낭만주의에 뿌리를 두고 있는 것은 분명하다. 또한 화가들이 그들 시대의 진정한 목소리라는 믿음도 마찬가지다.

예술이라는 소명에 대한 낭만주의적 해석이 낭만주의 예술보다 끈질긴 생명력을 보인 것은 낭만주의적인 생각이 화가들에게 새로운 방향을 찾아낼 수 있다는 확신을 주었기 때문이다. 이런 패러독스를 전형적으로 보여준 화가는 귀스타브 쿠르베(Gustave Courbet, 1819~77)였다. 쿠르베는 적어도 프랑스에서는 낭만주의를 대체할 듯이 보인 화법의 선도자로 1840년대에 부각되었던 화가다. 사실주의는 낭만주의의 주관성과 감상주의를 배격하며, 대안으로 객관적 진실을 찾으려 혼신의 힘을

247
귀스타브
쿠르베,
「만남
(안녕하세요,
쿠르베 씨)」,
1854,
캔버스에 유채,
129×149cm,
몽펠리에,
파브르 미술관

기울였다. 그러나 쿠르베가 창조해낸 자아상은 개성을 중시하고, 불확실과 자존심 간의 팽팽한 긴장관계를 다룬 낭만주의적 자아상이었다. 이런 자아상을 풀어내기 위해 쿠르베는 많은 자화상을 그렸다. 몽펠리에의 후원자이던 알프레드 브뤼야를 위해 1854년에 그린 「만남」(그림 247, 「안녕하세요, 쿠르베 씨」로 알려져 있기도 하다)에서 그는 가난한 방랑자인 동시에 현인(賢人)으로 묘사되었다.

드넓은 시골에서 화가와 후원자의 만남을 묘사한 이 그림에서, 배낭을 짊어지고 지팡이에 의지하며 새로운 길을 찾아나선 듯한 쿠르베가 후원자에게 종속된 위치인지 아니면 후원자보다 우월한 존재인지 분명치 않다. 직접 찾아낸 진리를 '사실주의적'으로 기록해야 했지만 쿠르베는 사실에 대한 낭만주의적 개념(집단의식보다는 개인인식)에 의해 필연적으로 구속받을 수밖에 없었다. 따라서 쿠르베에게는 고도로 발달된 자아의식이 혁신적인 의제의 성취를 위해 필요했다.

19세기 말 낭만주의자들의 자기도취는 '예술을 위한 예술'(l'art pour l'art)이라는 개념으로 변질되어갔다. 이런 변화의 옹호자들에게 예술은 세상에 대한 메시지를 전해주는 파수꾼이 아니라 세상과의 단절을 시도하는 매개체였다. 이런 부정적 방향의 현실도피는 낭만주의가 낳은 가장 해로운 유산이었다. 반면에 20세기에 들면서는 정반대로 노골적인 자기과시와 자기선전 그리고 에고티즘이 나타났다.

낭만주의자들이 전통적인 엘리트 수집가와 예술의 권위자에게 주도권을 빼앗아오지 않았더라면, 일부 화가와 평론가 그리고 큐레이터들의 자기중심적인 주장들("내가 예술품이라 말하거나 내 화랑에 전시된 것이면 예술품이다!")은 생각할 수도 없는 오만이었을 것이다. 물론 예술에 관한 오만이 그 자체로 목적인 때가 있었다. 하지만 이런 양 극단 사이에서 대부분의 화가는 보편적인 관심사에 영향을 미치기 위해 자신의 감수성을 덧붙인 낭만주의자들을 뒤따랐다.

20세기의 역사는 나폴레옹시대에 필적하거나 오히려 이를 능가하는 급격한 변화와 혼돈과 공포로 점철되었다. 제1차 세계대전에 구호병으로 참전한 기억과 1919년 폐허로 변한 조국에 깊은 충격을 받은 독일의 막스 베크만(Max Backmann, 1884~1950)에게 자기과시는 어울리지 않는 덕목이었다. 통렬하면서도 음침한 분위기가 감도는 「카니발」(그림

246)에서 베크만은 자신을 슬픈 어릿광대에 비유하면서 주변세계의 무질서와 하나가 되었다. 달리 말하면 코메디아 델라르테의 두 주인공, 콜롬비나와 아를레키노가 된 것이다. 패전의 아픔으로 방향감각까지 상실한 조국의 상황은 넋을 잃은 듯한 콜롬비나와 아를레키노의 모습에서, 또한 캔버스 공간의 혼돈상(조그만 방에 테이블이 뒤집어져 있고 선반은 무너져 있으며 창문은 가려져 있다――에서 분명하게 드러난다. 베크만은 '독일의 들라크루아'로 불렸던 화가답게, 들라크루아가 나폴레옹 시대 이후의 파리 모습을 상징한 「사르다나팔루스의 죽음」(그림2)처럼 베크만의 「카니발」도 충격에 빠진 사회의 소외감을 다루었다. 안타깝게도 이런 충격은 히틀러와 국가사회주의를 낳았다.

1930년대 독일의 나치는 사회·윤리적인 제약에 대한 낭만주의적 공격에 언제나 잠재되어 있던 어둡고 악마적인 힘을 분출시켰다. 나치는 '아리아인'의 순수성을 합리화하기 위해 피히테와 클라이스트 등 많은 사상가들의 민족주의적인 이상을 왜곡했다. 1937년 뮌헨의 연설에서 히틀러는 낭만주의 예술가들을 '우리 민족의 고유한 장점을 탐구한 고결한 독일인들'이라 미화하면서 당시의 화가들을 '타락한 독일인'이라고 비난했다. 나치의 이데올로기가 낳은 결과는 상상을 초월했지만, 예술에서는 낭만주의 화가들을 진부하게 모방하면서 그들의 진정한 후계자들을 배척하는 결과를 낳았다.

전후 세대인 독일 화가 요셉 보이스(Joseph Beuys, 1921~86)에게 주어진 과제는 핵폭탄, 홀로코스트, 환경오염의 위협 등으로 심각하게 상처 입은 세상을 치유하는 것이었다. 그는 '사회를 조각하는' 샤먼의 역할을 떠맡았다. 또한 독일 녹색당의 창립자로써 적극적으로 정치에 참여하고 국민에게 자유와 권한을 이양함(그는 모두가 예술가라는 것을 증명하려 했다)으로써 세상을 '종합예술작품'으로 변모시킬 수 있으리라 주장했다. 보이스는 자신의 그림을 위한 정교한 상징적 의식을 구성하고, 개인의 신뢰를 구축하며 그것은 그가 작업대상으로 삼는 자연세계의 우주적 에너지를 통찰하는 것이라 주장했다.

그러나 그의 전투기가 크림 반도에서 격추당했을 때 그의 헐벗은 몸을 지방과 펠트로 감싸준 타르타르 사람들에게 동사(凍死) 직전에 구원받고, 낭만주의자들이 그랬듯이 타락한 문명을 자연에서 구원할 수 있다

는 개인적 깨달음을 얻었다는 보이스의 주장에서 떠오르는 것은 눈보라 속에서 마구 흔들리는 돛대를 묘사한 터너의 그림이다(제1장 참조). 터너의 그림처럼 보이스의 자서전적 이야기도 의문을 불러일으켰지만 「지휘자」와 같은 단정적인 작품들로 구체화되었다. 그가 기름덩어리 속을 뒹굴면서 수사슴처럼 쿵쿵대는 것만으로도 자연과 하나됨을 느낄 수 있다고 주장한 1964년의 행위예술작품이 바로 「지휘자」였다. 보이스는 "나는 가능한 한 멀리 되돌아감으로써 교감할 수 있다"고 말하며, "바람직한 출발점은 독일의 이상주의 시대였다"고 덧붙임으로써 낭만주의자들과의 관련성을 인정했다.

특히 그는 노발리스, 프리드리히, 카루스, 헤겔이라는 이름을 거론했다. 일부 평론가들에게, 보이스가 우상적 인물을 거론한 행위는 나치가 카리스마적 리더십에 바탕을 둔 채 모든 믿음을 철저하게 파괴해버린 당시 독일 상황에서는 부적절한 행위였다. 히틀러와 아리아인의 우월성에 대한 나치의 숭배는 영웅적인 행위를 변질시켰고, 나치가 왜곡시킨

독일 역사와 신화는 불신의 벽을 높였을 뿐이었다. 한때 보이스의 제자였던 안젤름 키퍼(Anselm Kiefer, 1945년 출생)의 큼직한 그림에서는 나폴레옹 점령시기의 물질주의적 세계에 반발하며 지적인 공화국을 건설하려던 독일 낭만주의자들의 주장이 인정받는 동시에 훼손당하고 있다. 키퍼의 「세속적인 지혜의 길」(그림248)에서 낭만주의 작가들과 사상가들이 헤르만의 전투(독일에 자유를 안겨준 역사적인 전투, 기원후 9세기 토이토부르크 숲에서 케루스키족의 족장 헤르만이 로마군에게 승리한 전투)현장 근처의 판테온에 군인들과 정치인들과 나란히 정렬해 있다. 나치가 책을 태웠던 사건을 암시하듯이 전장에 남은 재에서는 연기가 피어오른다.

248
안젤름 키퍼,
「세속적인
지혜의 길」,
1978,
캔버스에
덧붙인
목판용 종이에
아크릴 물감과
셸락,
360.5×339cm,
슈투트가르트,
프뢸리히
컬렉션

나치가 그들의 주장대로 정화(淨化)의 불을 밝히면서 불러냈던 이 민족영웅들은 아주 조심스레 분석되어야 할 대상이었다. 역사와 영웅에 대한 키퍼의 환멸을 게오르크 바젤리츠(Georg Baselitz, 1938년 출생)도 공유했다. 바젤리츠는 1960년대 중반경부터 시작한 연작에서 '영웅들'을 반(反)영웅적인 죽은 영혼들로 묘사했다. 간혹 그들을 프란츠 포르나 루트비히 리히터 등의 낭만주의 화가와 동일시했지만 바젤리츠는 그들을 이후의 역사에서 본연의 정통성과 이념을 박탈당한 '새로운 사람들', 혹은 '새로운 유형'으로 정의하기도 했다.

모든 점에서 이런 그림들은 낭만주의자에 의해 시작된 고전 역사화의 변화를 거의 병적으로 확대시켰다. 20세기의 걸작 가운데 파블로 피카소(Pablo Picasso, 1881~1973)가 1937년에 그린 「게르니카」(Guernica)가 형식적인 면에서 역사화의 아카데미적 원형에 가장 가까울 정도이다. 에스파냐 내전 동안 독일 전폭기가 바스크의 조그만 마을 게르니카를 폭격한 만행에 항의하며 그린 이 그림은 보통사람들의 고통을 서사시적 규모로 그려낸 것으로 그로와 들라크루아가 아일라우, 키오스 섬, 메솔롱기온에 닥친 참사를 주제로 시작한 그림의 연장선에 있다고 말할 수 있다(그림 46, 170, 173).

미국의 앤디 워홀(Andy Warhol, 1928~87)은 한층 과격하게, 본보기 행동보다 명성 자체를 우상적 위치에 놓는 파격을 보였다. 그러나 워홀의 예술세계에서 명성은 영웅적인 것이 아니라, 현대인의 삶을 이루는 일상 풍경의 일부이다. 어떤 사람이라도 15분이면 유명해질 수 있다고

주장하며, 워홀은 사고로 죽은 익명의 희생자나 수프 깡통을 마릴린 먼로나 마오쩌둥처럼 세계적으로 알려진 인물의 얼굴과 같은 기법으로 무수히 반복해서 보여주었다.

풍경에서 의미를 찾아내기 위해 낭만주의자들이 시작한 이런 탐색에서, 19세기 말에 등장한 프랑스 인상주의 화가들은 다른 방향을 택해 순간적이고 외적으로 관찰할 수 있는 것에 초점을 맞추었다. 현대의 물질주의를 혐오하며 인상주의의 한계를 인식한 다른 화가들은 풍경에서 형

이상학적이고 영적인 주제를 끌어냈다. 빈센트 반 고흐(Vincent van Gogh, 1853~90)는 자연에서 '영혼'을 찾는 고유한 방식으로 인상주의자들의 영향을 최소화시켰다.

1888년 동생 테오에게 보낸 편지에서 밝혔듯이, "굳이 말하면 종교에 대한 크나큰 욕구에서" 반 고흐는 별을 그리려 밖으로 나갔다. 다음해 프로방스 생레미에서 그린 「별이 빛나는 밤」에서 우리는 무아경에 빠진 듯이 소용돌이치는 하늘에 교회의 첨탑이 솟아 있고 사이프러스

의 어둑한 윤곽을 볼 수 있다. 죽음과 부활의 상관관계, 그리고 프리드리히의 자연에 다가서는 신비로운 접근이 떠오른다.

반 고흐는 프리드리히를 몰랐겠지만 1890년대 독일에서 활동한 상징주의 화가들에게 프리드리히는 결코 낯선 인물이 아니었다. 그들의 그림은 이미지로 인간의 조건을 일깨워주는 비유의 예술이었다. 상징적 풍경화를 추구한 상징주의 화가가 등장하면서 20세기의 전환점에 프리드리히의 부활은 당연한 것이었다. 스위스 태생의 아르놀트 뵈클린(Arnold Böcklin, 1827~1901)이 남편을 잃고 눈물로 세월을 보내던 후원자 마리 베르나를 위해 1880년에 그린 「사자(死者)의 섬」(그림249)에는 프리드리히의 분위기가 역력하다.

249
아르놀트
뵈클린,
「사자(死者)의
섬」,
1880,
캔버스에 유채,
111×155cm,
바젤 미술관

뵈클린은 "당신이 어두운 그림자의 세상에서 꿈꾸도록" 도와주려고 그린 그림이라고 말했다. 제목을 뵈클린이 직접 붙이지 않았고, 프리드리히였으면 십중팔구 상징적으로 덧붙였을 기독교적 서약과는 무관하지만, 하늘 높이 솟은 어둑한 나무들이 그림자를 던지는 평온한 섬의 신비로운 이미지에서 상징성을 읽을 수 있다. 게다가 하얀 옷을 입은 조객이 관을 싣고 그 섬을 향해 다가가고 있지 않은가. 무의식과 기억과 꿈의 세계로 풍경을 확대시키는 경향은 파리에서 활동한 초현실주의자들에 의해 더욱 심화되었다. 메마른 카탈루냐 풍경에서 부부가 부둥켜안고 서로를 먹어치우는 「가을의 카니발리즘」(1936)에서 에스파냐의 초현실주의자 살바도르 달리(Salvador Dali, 1904~1989)는 '자연사의 한 현상으로 비추어 본 시민전쟁의 비애'를 그렸다.

역시 초현실주의자인 막스 에른스트(Max Ernst, 1891~1976)는 인간과 자연의 대립을 묘사한 프리드리히의 모든 그림에서 가장 쓸쓸하면서도 의미심장한 그림은 「바닷가의 수도자」(그림73)라고 말하며 특별한 의미를 부여했다. 1972년 에른스트는 클라이스트가 1810년에 발표한 회화론을 프랑스어로 번역하며, 그 출간에 맞춰 클라이스트의 이론대로 6편의 콜라주를 제작했다. 에른스트는 이미 1960년에 발표한 작품 「준(準)후기낭만주의」를 통해, 자신의 우상인 클라이스트가 그 유파에 속한다는 사실을 이미 인정하고 있었다.

이 그림에서 예언가적인 화가였던 에른스트는 태양도 아니고 달도 아닌 다른 행성에 놓인 이상한 원판에서 나온 빛으로 원시적인 숲을 재현

했다. 이 그림이 더 순수하고 원시적인 상태인 자연으로의 회귀를 뜻한
것인지 미래의 자연을 향한 전진을 나타내는 것인지는 분명치 않다. 그
러나 유기적인 성장과 우주적 에너지가 느껴지는 에른스트의 이미지에
서는 꿈의 느낌을 읽을 수 있다.

초현실주의자와 마찬가지로 전후 미국 추상표현주의자들도 자동기술
법을 채택해 무아경 상태에서의 작업방식을 개발함으로써 잠재의식을
그림으로 표현하려 애썼다. 잭슨 폴록(Jackson Pollock, 1912~56)이
사용한 '액션페인팅'(Action Painting)은 캔버스에 충동적으로 물감을
퍼부어대면서 폭발적 에너지를 전달하려는 기법이었다. 폴록의 추상 작
품들은 「다섯 길의 수심」(1947)과 「가을의 리듬」(1950)과 같은 제목에서
자연이나 풍경과의 관련성을 일깨운다. 실제로 누군가 그 관계를 물었
을 때 폴록은 "내가 자연입니다"라고 간단히 대답했다.

미국의 예술사가 로버트 로젠블럼(Robert Rosenblum)에 따르면, 우
리가 주변세계에서 영적인 것을 찾으려는 열망은 낭만주의의 주요한 유
산이다. 커다란 논란을 불러일으킨 1972년 슬레이드 강연에서, 로젠블
럼은 프리드리히의 「바닷가의 수도자」에서 하늘과 땅이 맞닿은 수평면
과 미국인 화가 마크 로스코(Mark Rothko, 1903~70)의 「푸른색 위의
초록」(1956)에서 맑고 순수한 색이 유사성을 갖는다고 지적하며, 그 유
사성이 한때 종교화에 심취하기는 했지만 풍경을 비롯해 세속적인 주제
를 꾸준히 추구해온 '북유럽 회화의 낭만주의적 전통'을 추적할 실마리
라고 주장했다.

모더니즘을 형식적인 틀에서 벗어나 개념적이고 철학적 관점에서 해
석했고, 파리를 회화의 중심에 두지 않았다는 점에서 도전적인 분석이
었다. 요컨대 프리드리히의 그림은 뚜렷한 절제력을 인정받으면서도,
형식적인 면에서만 추상예술의 전조가 아니었다는 찬사였다. 터너의 경
우는 달랐다. 프리드리히처럼 유행의 물결에서 멀리 떨어져 있었지만
인상주의 이후로 터너는 꾸준히 재평가되었다. 물론 인상주의자들은 터
너의 작품들을 높이 평가하지 않았다. 그러나 터너가 대중에게 조금도
공개할 의도가 없었던 유채 스케치와 습작들이 1890년대부터 발굴되어,
인상주의의 즉흥성과의 두드러진 유사성이 비교되었다.

1966년 뉴욕 현대미술관에서 '상상과 현실'이라는 명칭으로 꾸며진

전시회는 터너에게 '최초의 모더니스트'라는 별칭을 안겨주었고, 덩달
아 그의 몇몇 작품까지 유명해졌다. 2000년 리버풀 테이트 미술관에서
열린 전시회는 터너의 작품을 액자 없이 전시해 이젤에서 바로 꺼내온
현대작품이란 느낌을 만들어내기도 했다. 현대 화가들 중에서 미국의
사이 톰블리(Cy Twombly, 1929년 출생)는 이탈리아와 과거에 대한 열
정, 시간의 흐름과 신화에 대한 감각적 표현으로 기억과 시각적 체험을
터너와 가장 근사하게 결합시킨 화가로 평가받는다.

　톰블리가 의식적으로 터너의 기법을 모방하고 있다는 사실은 낭만주
의의 재평가와 재발견이 지금도 계속되고 있다는 증거이다. 오늘날 포
스트모더니즘과 관련해 과거를 폭넓게 재평가하려는 움직임의 일환이
기도 하다. 더 광범위하게 분석해보면 이런 변화들은 낭만주의에서 시
작된 복고주의와 역사주의에 뿌리를 두고 있다. 낭만주의자들도 예술이
나아갈 방향을 찾기 위해서 과거에 눈을 돌리지 않았는가! 이탈리아에
서, 나자렛파 그리고 바켄로더와 슐레겔 형제가 미친 영향은 초기 이탈
리아 화가들의 영향과 상승작용을 일으키면서 푸리스모 운동(Purismo
movement)의 기폭제가 되었다.

　1830년대 초부터 토마소 미나르디(Tommaso Minardi, 1787~1871)
가 주도한 이 운동은 가톨릭 미술과 '인간의 가슴에 간절한 주제'를 추
구했다. 이탈리아에서 뜨겁게 달아오른 통일운동(Risorgimento)에 발맞
추어 낭만적 역사주의는 애국적인 색채를 띠었다. 1848년 런던에서 결
성된 라파엘전파에게, 고풍스런 양식은 자연에서 진리를 찾아내려는 목
적을 성취하기 위한 수단이었기 때문에 그들의 그림에는 영적이고 민족
주의적인 색채가 거의 없었다.

　중세와 아서 왕의 전설을 꿈결처럼 묘사해내며, '기사 이야기의 가수
가 중세시대를 보듯이' 세상을 보았던 단테 가브리엘 로제티(Dante
Gabriel Rossetti, 1828~82)는 러스킨에게 '영국 낭만주의 화파'의 지도
자로 찬사를 받았지만, 라파엘전파의 동료들은 나자렛파를 무색하게 만
들 정도로 당시의 도덕적인 문제를 진지하게 다루었다. 그후 나치가 낭
만주의를 지원하면서 복고주의는 나쁜 것이란 오명을 쓰게 되었다. 그러
나 같은 시기에 영국에서는 그레이엄 서덜랜드(Graham Sutherland,
1903~80)와 존 파이퍼(John Piper, 1903~92)를 필두로 한 젊은 화가

들이 새로운 형태의 신낭만주의(Neo-Romantism)를 실험했다. 낭만주의자들이 고딕과 중세로 눈을 돌렸듯이 신낭만주의자들은 전쟁으로 피폐해진 유럽에서 벗어나 블레이크와 파머처럼 영국의 아르카디아를 창조하려던 '고대인'에게로 눈길을 돌렸다.

풍경에 대한 열망만큼 원초적인 것을 향한 낭만주의자의 동경도 대단했다. 이국적인 것과 동양적인 것, 결국 '다른 세계의 위대한 것'을 향한 열망은 19세기를 넘어 20세기까지 이어졌다. 1891년 폴 고갱(Paul Gauguin, 1848~1903)은 프랑스를 떠나 타이티 섬으로 건너가 그곳의 원주민을 그렸다. 1895년 스웨덴의 극작가 아우구스트 스트린베리에게 보낸 편지에서 고갱은 "당신을 고통스럽게 만드는 문명"과 "내게 젊음을 되찾아주는 야만성"에 대해 언급했다. 그후 현대미술의 발전과정에서, 사라진 순박함과 (성적) 자유를 향한 탐색 그리고 원시적 본능을 되찾으려는 욕구는 언제나 중요한 위치를 차지하면서 화가들에게 자연으로 돌아가, 낭만주의자들이 그랬듯이 잠재의식에 혹은 어린아이나 동물적 감각으로 자연스런 본능과 느낌에 접근하게 만들었다. 이런 원초적인 정신구조에 원시부족의 예술, 즉 비유럽적인 예술에서 빌려온 양식을 바탕으로 가공된 '원시주의'(primitivism)가 덧붙여졌다.

앙리 마티스(Henri Matisse, 1869~1954)를 비롯한 야수파 화가들은 1906년, 고갱의 회고전이 파리에서 열린 것을 계기로 아프리카와 오세아니아의 토속 가면을 수집하기 시작했다. 한편 독일에는 비록 단명으로 끝났지만 다리파(Die Brücke) 화가들이 있었다. 그들은 고향인 드레스덴 근처의 모리츠부르크 호수에서 연인이나 모델과 뒤섞여 멱을 감았고, 그런 행위가 개인의 정화를 위한 최상의 표현방식이라 생각했다. 에른스트 루트비히 키르히너(Ernst Ludwig Kirchner, 1880~1938)는 그런 모습을 드레스덴 민족박물관에 전시된 채색 조각을 흉내내어 일부러 어색한 몸짓과 강렬한 색으로 묘사했다. 키르히너와 그 친구들은 집과 작업실을 이렇게 원초적인 양식으로 장식했다.

한편 뮌헨에 기반을 둔 청기사파(Blaue Reiter)와 동시대에 활동한 프란츠 마르크(Franz Marc, 1880~1916)는 동물계의 의식과 교감함으로써 자유를 찾았다. 목가적인 에덴동산은 물론이고 재탄생을 전제로 한 종말의 파괴까지 그의 관심사였다. 바실리 칸디스키(Wassily

250
에른스트
루트비히
키르히너,
「모리츠부르크
호수에서 멱감는
사람들」,
1909~26,
캔버스에 유채,
151.1 × 199.7cm,
런던,
테이트 미술관

Kandinski, 1866~1944)는 마르크의 '원초적인 것과의 정신적인 관계'를 그림으로 표현했다. 이 그림이 미술계에 미친 영향은 대단했다. 창조를 위해서는 외적 자극보다 '내면세계의 탐색'이 더 중요하다는 생각과 정화(淨化)의 추구가 칸딘스키의 추상예술을 끌어간 원동력이었다면, 원시예술을 실험한 피카소의 참여정신은 입체주의의 파편적 구조를 만들어낸 한 근원이었다.

이 화가들에게 원초적인 것은 곧 미지의 것이었다. 따라서 원초적인 것은 과거로의 회귀인 동시에 미래의 새로운 예술을 찾아가는 매개체였다. 잠재의식의 경험도 물질세계로부터 탈출을 약속했고, 잊혀진 자연상태로의 회귀가 있을 때 새로운 혜안과 직관을 얻으리란 깨달음을 얻었다. 낭만주의자들이 처음 정립한 이런 관계를 오늘날 미국 화가 수전 힐러(Susan Hiller, 1940년 출생)는 거의 완벽하게 이해하고 있다. 충분히 훈련받은 인류학자로 예술의 원시주의에 대해 글을 쓰고, 화가이자 큐레이터로서 무의식의 세계(꿈, 환각, 최면상태, 알콜이나 마약의 효과)를 냉철하게 관찰했다.

프로이트의 영향을 받아 초현실주의자들이 꿈을 어휘와 이미지의 패턴으로 해석한 경향을 비판하며 그녀는 설명 불가능한 현상을 만났을 때 그 현상을 그대로 기록하고 싶어한다. 예컨대 2000년의 설치전에서 그녀는 외국 방문객을 개인적으로 만나 녹음한 내용을 공중에 매단 수많은 스피커를 통해 그대로 흘려보냈다. 이 설치전을 보고 한 평론가는 브렌타노와 폰 아르님, 그림 형제의 민담 수집, 호프만의 환상적인 이야기, 더 나아가서는 낭만주의 초기의 문학적인 정의—하나의 이야기로써—와 낭만주의가 상상력에 미친 영향을 떠올렸다고 말했다.

힐러와 그후의 세대는 종종 유리 케이스를 사용해서 설치물을 새롭고 자극적인 방식으로 소개했다. 노발리스가 '낭만주의적인 생각을 만들어가는 과정'에 대해 말했듯이 그들은 친숙한 것을 낯선 것으로 만들고 낯선 것을 친숙한 것으로 만든다. 데미언 허스트(Damien Hirst, 1965년 출생)에 따르면, 액자와 전통적인 틀보다 유리 케이스와 '실물'(죽은 것이든 방부처리된 것이든)자체가 원대한 주제를 공략하는 데 더 적합한 수단을 제공해준다. 그가 포름알데히드에 담은 죽은 동물들은 우리에게 죽음의 궁극적인 모습을 보여주며, 죽음 너머에 있는 것에 대한 궁금증

251
마릴레 노이데커,
「달리고 싶은
욕망을 어떻게
억눌렀는지
모르겠다」,
1998,
유리, 물과
식용색소,
아크릴, 소금,
섬유유리,
플라스틱,
75×70×180cm,
쾰른,
베르나르다와
요한네스 베커
컬렉션

을 풀어달라고 말한다.

　21세기 초에 허스트는 최고의 화가로 주목받고 있다. 그의 최근 작품 가운데 하나는 그의 작업실 모형을 덮고 있는 유리 케이스이다. 자신의 자화상을 만들어갈 목적으로 설치한 모형이지만, 정작 그 안에 그 자신은 물론이고 색칠된 얼굴도 없다. 이런 부재(不在)는 화가와 예술의 본질에 대한 상상력을 부채질하기 위한 전략이다. 한편 제이크(Jake, 1966년 출생)와 다이노스(Dinos, 1962년 출생) 채프먼 형제도 공동 설치물인 「지옥」(2000)을 유리 케이스로 씌웠다. 나치 군인들과 아우슈비츠에 수용된 사람들을 빚은 수백 개의 모형이 갈등 구조를 이루고 있어, 두 형제가 조각과 그래픽으로도 재현했던 고야의 『전쟁의 참화』에 담긴 공포와 히스테리가 떠오른다.

　끝으로 마릴레 노이데커(Mariele Neudecker, 1965년 출생)의 풍경 설치에도 눈높이 바로 아래로 유리 케이스가 씌워졌다(그림251). 노이데커의 풍경 설치는 프리드리히의 풍경화를 빈틈없이 재현한 것이라 할 수 있다. 산봉우리의 십자가, 빛을 차단하는 고딕양식의 창, 빽빽이 들어선 죽은 나무들과 안개, 끝없이 이어질 것 같은 산줄기……. 그런데 유리 케이스를 씌웠다는 것은 낭만주의 미술의 부활을 거부하겠다는 뜻

일까? 절대 그렇지 않다. 유리 케이스는 단순한 액자가 아니다. 우리의 불신을 잠시 보류시키고 우리에게 상상력의 날개를 달아주는 역할을 한다. 또한 낭만주의 화가들이 품었던 관심사가 오늘날 우리의 관심사(화가의 소명, 이야기와 꿈, 과거와 과거의 예술, 자연과 삶, 그리고 삶의 고통과 끝)이기도 하기 때문에 작품 자체도 단순한 설치물에 머물지 않는다.

용어해설 · 주요인물 소개 · 주요연표 · 지도 · 권장도서 · 찾아보기 · 감사의 말 · 옮긴이의 말

용어해설

계몽주의(Enlightenment) 17세기에 시작되어 18세기 중반경 유럽을 지배한 철학운동으로 영국·프랑스·독일의 사상가들이 주도했다. 프랑스 혁명에 커다란 영향을 미쳤다. 합리주의와 경험주의를 바탕으로 한 계몽운동은 인간의 진보를 촉진시키는 데 목표를 두었다. 이 시기는 간혹 이성의 시대로 일컬어지기도 한다. 어떤 점에서 낭만주의는 계몽주의의 반동이었지만 인간의 자유와 평등이라는 계몽철학의 신념, 그리고 전통적 도그마에 대한 계몽철학의 도전에서 비롯되었다고 말할 수도 있다.

고대성(Antique) 고대 그리스·로마의 작품 및 양식, 특히 조각에 적용된 개념이다.

고딕(Gothic) 12세기부터 16세기까지 유럽에 유행한 건축 양식으로 뾰족한 아치가 특징이다. 18세기 후반기부터 기독교 신앙, 봉건제와 기사도정신과 연계해서 영국을 필두로 고딕양식이 부활했다. 그후 고딕 복고양식은 독일과 프랑스 등 다른 지역으로 확대되었다. 동시에 고딕이란 용어는 주로 '중세'를 배경으로 한 공포 및 미스테리 소설에도 사용되었다.

석판화(Lithography) 돌판이 사용된 판화법으로 인쇄할 부분에는 잉크를 묻히지만 주위 표면에는 잉크를 묻히지 않는다.

신고전주의(Neoclassicism) 낭만주의 시대에 유럽뿐만 아니라 멀리 미국과 오스트레일리아에서도 유행한 주된 건축·회화·장식·문학 양식. 18세기 중반부터 1830년경까지 절정을 이루었으며, 고대 그리스·로마 문명의 형태와 취향을 전범으로 삼았다. 낭만주의가 반대한 예술양식이었다.

에칭(Etching) 산으로 부식시켜 모양을 넣은 동판으로 인쇄하는 판화기법의 하나이다.

역사화(History Painting) 성경, 문학, 신화나 역사 및 당대의 사건을 주제로 한 그림. 경외감을 자아내고 교육적인 효과 때문에 아카데미 이론가들은 역사화를 최고의 회화 형태로 여겼다.

원시(Primitive) 원시라는 단어는 19세기에 과거나 순수한 상태를 향한 향수와 관련된 다양한 의미로 쓰였다. **다비**드의 작업실에서 '원시적인 것'은 고대 그리스의 예술과 생활방식에 대한 갈망을 뜻했다. 19세기 초반에는 이탈리아와 네덜란드 지역에 르네상스가 시작되기 전의 예술을 가리켰지만 나중에는 오세아니아, 아프리카, 아메리카 원주민의 삶과 예술을 가리키기도 했다. 그후에는 어린아이나 정신이상자의 상태를 가리키는 것으로 확대 적용되었다. '원시주의'는 되찾은 젊음과 자기표현을 위해 원주민의 예술을 의식적으로 모방하는 형태로 20세기에 들어서도 계속 사용되었다.

숭고(Sublime) 낭만주의 시대에 숭고는 가장 고양된 자연이나 예술에서 끌어낼 수 있는 경험과 미학으로 이해되었다. 아름다움의 대구로 여겨진 숭고는 무한성으로 두려움과 경외감을 자아냈다.

질풍노도(Sturm und Drang) 1770년대와 1780년대에 고전주의 문학과 **계몽주의**적인 합리주의에 반발한 **괴테**와 실러 등을 중심으로 이루어진 독일의 젊은 남성작가집단에 붙여진 명칭. 그들은 주관적이고 비합리적인 주제를 다양한 표현양식으로 탐구함으로써 낭만주의의 발전에 결정적인 영향을 미쳤다.

트루바도르(Troubadour) 12세기와 13세기에 궁중의 사랑과 기사도라는 주제를 프로방스어로 노래한 서정시인들을 가리키는 단어로 그들의 시는 유럽 대륙에서 상당한 인기를 얻었다. 19세기 초에는 중세에서 비슷한 주제를 끌어내 상대적으로 고답적인 화풍으로 그림을 그린 프랑스 화가들에게 이 이름이 붙여졌다. 트루바도르 그림은 대체로 소품이었고, 역사적 인물의 사사로운 삶을 감상적으로 묘사했다.

필헬레니즘(Philhellenism) 오스만 제국에 대항해 독립전쟁(1821~28)을 시작한 그리스인을 향해 유럽인들이 구체적으로나 정신적으로 보여준 동정심과 지원을 가리키는 단어.

주요인물 소개

계랭, 피에르-나르시스(Pierre-Narcisse Guérin, 1774~1833) 프랑스 화가. 역사화가로서 주로 신고전주의에 속하지만 폭력이나 극적인 사건, 관능적이거나 에로틱한 힘 등을 주제로 선택함으로써 신고전주의의 제약에서 벗어난 경향을 보였다. **보들레르**는 그의 그림에서 멜로드라마적 본능을 지적했다. 이런 취향은 **제리코**와 **들라크루아**와 같은 제자들에게도 전해졌다.

고야 이 루시엔테스, 프란시스코 데 (Francisco de Goya y Lucientes, 1746~1828) 에스파냐의 화가·판화가. 1767~71년 로마에서 수학한 후 마드리드에서 궁정 초상화가 및 역사화가로 명성을 얻었다. 또한 태피스트리의 도안가로도 이름을 얻었다. 카를로스 3세와 4세의 공식화가를 지내며 마드리드 아카데미 관장이 되었다. 잠깐 동안이었지만 에스파냐에 계몽주의가 꽃필 때 깊이 관여했으나, 나폴레옹의 침략으로 조국이 항복하고 계몽주의의 잘못된 발전방향에 환멸을 느꼈다. 난청과 정신적 스트레스로 발전한 질병 때문에 은둔자적 삶을 살았다. 에칭 연작인 『변덕』『전쟁의 참화』『부조리』와 유화인 「1808년 5월 2일」 「1808년 5월 3일」은 당시의 시대상황에 대한 풍자였다. 병이 깊어지면서 그는 집에 칩거하면서 벽에 ‘검은 그림’을 그렸다. 1823년 에스파냐를 떠나 프랑스 보르도에 정착했고 그곳에서 삶을 마쳤다.

고티에, 테오필(Théophile Gautier, 1811~72) 프랑스의 시인·소설가·평론가. 완전한 창작의 자유를 주장하면서 낭만주의적 이상과 예술가를 옹호했다. **E. T. A. 호프만**을 동경한 나머지 환상적이고 역사적이며 이국적인 주제를 다룬 글을 주로 썼다.

괴테, 요한 볼프강 폰(Johann Wolfgang von Goethe, 1749~1832) 독일의 작가·과학자·아마추어 화가. 당시 독일 문학을 이끈 거장의 하나로, ‘바이마르 고전주의’ 모임과 관계를 갖고 유럽 전역에서 찾아온 문화 순례자들의 개인적인 조언자 역할을 했다. 하지만 『젊은 베르테르의 슬픔』(1774)과 『파우스트』(1808, 1832)에서, 또한 가톨릭 종교까지는 아니었지만 중세의 건축과 봉건사회에 관심을 보이고, 색에서 감상적인 가치를 찾으려는 노력에서 낭만주의 사상을 적잖게 엿볼 수 있다.

그로, 앙투안-장(Antoine-Jean Gros, 1771~1835) 프랑스 화가. **다비드**의 수제자로, 나폴레옹의 전투를 묘사한 대작들은 스승과 낭만주의자들을 이어주는 가교 역할을 했다. 이집트 원정대를 묘사한 그림은 고통받는 사람들의 고통을 실감나게 표현함으로써 훗날 **들라크루아** 등의 화가들이 본격적으로 취한 감상적인 오리엔탈리즘을 선보였다. 다비드가 추방된 후 스승의 작업실을 물려받는 특권을 누렸지만, 스승의 고전주의적 유산을 계승해야 한다는 의무와 자신의 감수성을 결합시켜야 한다는 부담감에 시달렸다. 센강에 투신 자살했다.

노발리스(Novalis, 프리드리히 폰 하르덴베르크의 필명, 1772~1801) 독일의 시인·철학자. 시적 영감과 창조적 삶의 절대성에 대한 친구 **프리드리히 슐레겔**의 관점을 받아들였다. 소설 『푸른 꽃』(1800)에서 예술의 길을 완벽한 사랑의 추구로 그렸다. 다른 책에서는 혁명 이후 신앙과 가톨릭의 부활을 예견하며 낭만적인 죽음을 꿈꾸었다. 폐결핵으로 요절했다.

다비드, 자크-루이(Jacques-Louis David, 1748~1825) 프랑스의 역사화가. 「호라티우스 형제의 맹세」(1784)로 **신고전주의**의 발전에 중심적 존재가 되었다. 하지만 혁명적 정치상황의 영향으로 미학의 원리로 여겨지던 반아카데미적인 낭만적 인물들을 주인공으로 한 그림을 그렸다. 정치적 선전성을 띤 그림이었지만 반골적인 열정과 감정에 호소하는 듯한 기법으로 신고전주의적 전통을 파괴하기도 했다. 나폴레옹의 공식화가로 있는 동안 낭만주의 세대의 많은 화가들을 제자로 배출했다. 나폴레옹의 실각 후 그도 브뤼셀로 망명했다.

드농, 도미니크-비방(Dominique-Vivant Denon, 1747~1825) 프랑스 화가·판화가·삽화가·작가. 구체제에서 외교관을 지낸 그는 나폴레옹 시대에 이집트 원정군을 수행한 학자들의 감독관이었고, 나중에는 나폴레옹 박물관(현 루브르)의 관장까지 지냈다. 나폴레옹 제국시대에 살롱전의 관리자로서, 또한 막강한 힘을 지닌 후원자로서 그로를 중심으로 한 화가들이 나폴레옹 원정을 묘사한 회화 프로그램을 지휘했다. 그의 취향은 절충주의로, 트루바도르 양식에 심취한 젊은 화가들을 지원하기도 했다.

들라로슈, 폴(Paul Delaroche, 1797~1856) 프랑스 화가. 그로의 제자로, **역사화** 분야에서 **들라크루아**의 경쟁자로 여겨졌다. 그러나 주로 영국역사에서 주제를 택한 **들라로슈**의 그림은 연극적인 감각, 정밀하게 표현된 세부묘사와 의상, 깔끔한 마무리가 돋보였다. 또한 개인적인 경험이나 감정에 초점을 맞춤으로써 역사화에 새로운 장을 열었다는 평가도 받았다.

들라크루아, 외젠(Eugène Delacroix, 1798~1863) 프랑스 화가. 게랭에게 배운 후, 「단테의 조각배」(1822)부터 「1830년 7월 28일. 민중을 이끄는 자유의 여신」(1830)까지 일련의 대작으로 낭만주의 세대의 선두주자가 되었다. 역동적인 혁신가였지만 옛 대가들에게도 깊은 영향을 받아 낭만주의에 대해서도 자신의 분명한 입장을 밝히지 않았다. 보들레르는 그를 낭만주의의 축도로 보았다. 필헬레니즘의 신봉자였지만 1832년 모로코를 방문한 이후로 이국적인 주제에 깊은 관심을 가졌다. 문학·역사·종교적인 문제부터 동물과 풍경까지 다양한 주제를 다루었고, 의회와 부르봉 궁을 장식하기도 했다.

루소, 장-자크(Jean-Jacques Rousseau, 1712~78) 스위스 태생의 프랑스 철학자·소설가. 그의 이상은 프랑스 혁명, 미국 독립전쟁, 낭만주의의 발전에 영향을 주었다. 인간의 본성은 원래 순수했다는 『사회계약론』(1762)과 『자연론』에서 밝혔듯이 민중과 지도자의 상호의존성과 '고결한 야인'으로 집약되는 그의 믿음은 엄청난 영향력을 남겼다. 대혁명 기간에 그의 시신은 팡테옹으로 이장되었다.

룽게, 필리프 오토(Philipp Otto Runge, 1777~1810) 독일의 화가·작가·이론가. 코펜하겐 아카데미에서 수학하던 중 프리드리히를 처음 만났고, 나중에 드레스덴에서 다시 재회했다. 드레스덴에서 티크와 같은 진보적인 사상가들과 교류하였다. 1802년부터 프리드리히 슐레겔과 교제했다. 룽게는 자신의 관심사를 풍경, 자연의 신비, 색이론에 접목시키며 연작 『하루의 시간』을 그렸다. 초상화도 그렸고, 독일 민족문학의 부활을 그린 동화를 쓰기도 했다. 폐결핵으로 세상을 떠났다.

리샤르, 플뢰리(Fleury [Fleur-François] Richard, 1777~1852) 프랑스 화가. 다비드의 제자였지만 스승의 화법과 주제를 거부하고, 감상적인 중세 풍경

과 기사도 정신을 작은 캔버스에 묘사하는 트루바도르의 화법을 창시했다. 조제핀 황후가 말메종의 저택을 그의 그림으로 장식하며 1808년에는 황후의 화가로 임명했다.

뮈세, 알프레드(Alfred de Musset, 1810~57) 프랑스 시인·극작가·언론인. 『세기아(世紀兒)의 고백』(1836)은 낭만주의적 세기병의 결정체이며, 『뒤피와 고토네의 편지』(1836)는 두 관계자 사이의 풍자적인 토론 형태를 빌려 낭만주의 운동을 상세히 분석했다.

바이런 경, 조지 고든(George Gordon, Lord Byron, 1788~1824) 그 세대에서 가장 유명했던 영국 시인으로 파격적인 삶과 개인적인 채무, 경쟁자와 평론가에 대한 경멸 등이 복합되어 대부분의 삶을 외국에서 보냈다. 유럽과 중동을 여행한 후 쓴 자서전적 시 『차일드 해럴드의 편력』(1812~18)은 냉담하면서 불만에 싸인 '바이런적 주인공'을 탄생시키며 낭만주의 인물의 전형을 제시했다. 그의 작품들은 화가들, 특히 들라크루아에게 큰 영감을 주었다. 그리스 독립을 위해 참전한 후 메솔롱기온에 맞은 죽음으로 그는 낭만주의의 순교자처럼 여겨졌다.

바켄로더, 빌헬름 하인리히(Wilhelm Heinrich Wackenroder, 1773~98) 베를린에서 활동한 독일 작가·시인. 친구인 티크와 함께 『예술을 사랑하는 수도자의 가슴 따뜻한 이야기』와 『프란츠 슈테른발트의 여행』을 편집했다.

베르네, 오라스(Horace Vernet, 1789~ 1863) 프랑스 화가. 제리코를 간혹 가르치기도 했던 카를(1758~1836)을 배출한 화가 가문 출신이다. 나폴레옹을 동경한 까닭에 왕정복고 시대에는 지배계급과 거리를 두고 살면서 파리의 작업실을 나폴레옹의 향수가 가득하도록 꾸몄다. 하지만 나중에는 샤를 10세와 가까워지려고 애썼고 루이 필리프의 측근이 되어 베르사유의 프랑스 역사 전시실을 꾸밀 전쟁화를 그렸다. 나폴레옹 3세의 공식화가를 지냈다.

보들레르, 샤를(Charles Baudelaire, 1821~67) 프랑스 시인·평론가. 1845년에 출간된 보들레르의 살롱전 평론은 그 시대의 취향을 뚜렷이 보여준다. 어린 탓에 낭만주의의 전성시대를 몸으로 경험하지는 못했지만 1846년의 살롱전 평론은 다양한 표현방식, 무한 세계에 대한 열망, 근대성 등의 개념으로 낭만주의를 완벽하게 정의해냈다. 그는 들라크루아를 낭만주의 최고의 화가라고 주장했다.

브렌타노, 클레멘스(Clemens Brentano, 1778~1842) 독일의 작가·애국지사. 아힘 폰 아르님과 『어린아이의 요술 뿔피리』(1806~8)를 공동 출간했다. 가톨릭 신앙에 점점 심취하였지만 『고켈과 힝켈과 가켈라이아』(1838)로 민담의 대가다운 면모를 다시 보였다.

블레이크, 윌리엄(William Blake, 1757~ 1827) 영국의 화가·시인·삽화가. 역사화가가 되려는 꿈이 좌절된 후 직접 삽화를 넣은 『예언의 책』을 출간하는 데 정열을 쏟았다. 이 책들에서 블레이크는 개인적인 신화와 개혁적인 정치·사회·종교적 이상을 담아내, 낭만주의적 관점에서 계몽주의적 이성과 전통적인 가톨릭의 제약을 거부했다. 말년에는 새뮤얼 파머를 비롯한 젊은 화가들에게 존경을 받았다.

샤토브리앙 자작, 프랑수아-르네(François-René, Vicomte de Chateaubriand, 1768~1848) 프랑스의 작가·외교관. 1791년 대혁명의 여파를 피해 아메리카로 피신했다. 프랑스로 돌아와 왕당파의 편에서 싸웠지만 곧 부상을 입고 영국으로 망명해 1793년부터 1800년까지 살았다. 영국에서 반자서전적 소설 『르네』(소외된 한 낭만주의자의 자화상)와 『혁명론』을 썼다(1797). 『아탈라』(1801)에서는 먼 곳의 이국적인 문화를 그렸고, 『기독교의 정수』(1802)에서는 가톨릭 제식의 아름다움을 찬양했다. 왕정복고 시대에 1822년부터 런던 대사를 지냈다.

슐레겔, 프리드리히(Friedrich Schlegel,

1772~1829) 독일 시인·평론가·미학이론가. 동생인 아우구스트 빌헬름(1776~1845)과 독일 낭만주의의 선구자로 여겨진다. 예나에서 『아테네움』을 발간했고, 1798년 낭만주의 시학(드라마와 소설까지 포괄하는 복합적 장르)을 형식보다 감수성을 중시하는 '진보적'이고 '보편적'인 운동이라 정의했다. 또한 예술적 창조는 잃어버린 낙원을 되찾기 위한 유토피아적 목표라 생각했지만 그 목표는 결코 성취할 수 없는 것이란 사실을 인정했다. 또한 그의 비판적 풍자는 필연적인 불완전함 때문에 예술가의 느낌과 분명한 거리가 있을 수밖에 없다는 사실도 인정했다. 훗날에는 베를린으로 이주했다. 한편 아우구스트 빌헬름은 베를린에서 1801년부터 4년까지, 그리고 빈에서는 1808년에 창조적 자율성에 대한 낭만주의적 관점을 강의하며 낭만주의를 역사적 맥락에서 해석했다.

스탈, 제르맨 드(Germaine de Staël, 1766~1817) 스위스 태생의 프랑스 소설가·평론가. 루이 16세의 재정고문이었던 은행가 자크 네케르의 딸로 파리로 이주한 후 문학가로서의 삶을 시작했다. 1803년 독일을 여행하던 중 A. W. 슐레겔을 만났다. 낭만주의를 옹호한 『독일론』은 1810년에 마무리되었지만 나폴레옹 정부하에서 금서처분(당시 그녀는 이미 파리에서 추방당한 때였다)을 받아, 1813년 런던에서 출간되었다. 그전에 발간한 『문학론』(1800)은 시를 '종교'처럼 신성시하면서 낭만주의의 서정성과 향수적이고 영적인 면, 또한 낭만주의의 근대성을 주장했다. 『코린』(1807)은 화가들에게 영감을 준 소설이었으며, 제네바 호수에 있는 그녀의 코페 살롱에는 많은 낭만주의자들이 드나들었다.

스탕달(Stendhal, 앙리 벨의 필명, 1783~1842) 프랑스 작가. 1800년에는 나폴레옹의 이탈리아 원정에 참전했고, 독일과 러시아 원정에도 참전했다. 그후 이탈리아 영사를 지냈다. 『라신과 셰익스피어』(1823, 1825)로 당시 낭만수의에 대한 비판적인 목소리에 맞서 낭만주의 운동을 옹호했고, 낭만주의적 사랑을 탐구하는 글을 썼다. 스탕달은 미술과 미술가 그리고 음악 등 광범위한 분야에 대한 글을 썼다.

싱켈, 카를 프리드리히(Karl Friedrich Schinkel, 1781~1841) 독일의 건축가·화가. 베를린에서 교육받은 후 그곳 아카데미의 회원이 되었고 교수를 지냈다. 1803~5년에 이탈리아를 찾은 이외에 유럽 전역을 여행했다. 건축가로서의 삶이 프랑스의 점령으로 중단되자, 회화에 뛰어들었다. 풍경과 건축을 주제로 한 그림들에서 프리드리히와 고딕 복고양식의 영향이 읽혀지지만 근본에서는 고전주의적 취향을 보였다. 그러나 프랑스군 철수 후 다시 시작한 건축가로서는 고전주의를 재평가하는 입장을 보였다. 베를린에 건설된 대표적인 건물들은 대부분 1815년 이후의 것이다.

아르님, 아힘 폰(Achim von Arnim, 1781~1831) 독일 작가·애국지사. **브렌타노**와 협력해서 민요 모음집인 『어린아이의 요술 뿔피리』(1806~8)를 출간했다. 첫 권인 「민요」의 후기에서 그는 헤르더가 처음 제안한 독일 민족(폴크)의 시적 창의력을 높이 평가했다.

앵그르, 장-오귀스트-도미니크(Jean-Auguste-Dominique Ingres, 1780~1867) 프랑스의 역사화가·초상화가. **다비드**의 제자로, **들라크루아**를 비롯한 낭만주의자들에 필적하는 신고전주의자로 평가받았다. 그러나 오리엔탈리즘과 중세의 역사주의 등과 같은 낭만주의의 영향을 수용하면서도 아름다움에 대한 고전주의적 이상을 배척했다. 샤를 10세의 시대에 전성기를 누렸고 로마에 있는 프랑스 아카데미 관장을 지냈다. 1829년 파리 예술학교 교수가 되었고 33년에는 교장이 되었다.

워즈워스, 윌리엄(William Wordsworth, 1770~1850) 영국의 시인. **콜리지**와 함께 영국 문학에서 낭만주의 운동을 이끌며, 일상언어로 일상적 경험과 자연을 노래했다. 고향인 레이크 디스트릭트의 풍경을 끊임없이 시어로 표현했다. 콜리지와 『서정 가요집』을 공동 출간하고 1년 후인 1799년부터 그라스미어에 정착했다. 『서곡』은 낭만주의적 시심으로 써내려 간 자서전이라 할 수 있다.

위고, 빅토르(Victor Hugo, 1802~85) 프랑스 시인·소설가·극작가·화가. 위고는 낭만주의의 열정적인 옹호자로, 『크롬웰』(1827)의 서문에서 문학의 자유를 역설했다. 1830년에 공연된 『에르나니』는 고전주의자들과 낭만주의자들의 대립상을 그린 작품으로, 여기에서 위고가 지지한 낭만주의자들이 승리를 거둔다. 한편 그의 데생은 환상적인 상상력을 보여준다.

제리코, 테오도르(Theodore Géricault, 1791~1824) 프랑스의 화가·판화가. 예측하기 힘든 성격, 멋쟁이 옷차림, 승마 예찬, 비극적인 요절로 낭만주의의 화신으로 여겨졌다. 카를 베르네, **게랭**에게 수학한 후 이탈리아에서 1년을 보냈다(1816~17). 역사화가로서 성공을 꿈꾸었지만 나폴레옹의 몰락으로 민족적 주제를 상실하면서 그 꿈을 꺾었다. 그후 「메두사의 뗏목」(1819) 등 당대의 사건들을 파격적으로 해석한 그림을 그렸다. 들라크루아의 초기에 많은 영향을 미쳤다.

지로데 드 루시-트리오종, 안-루이(Anne-Louis Girodet de Roucy-Trioson, 1767~1824) 프랑스 화가. **다비드**의 제자였으며 『프랑스 영웅의 혼령을 맞아들이는 오시안』(1802)과 같은 그림으로 논란을 일으켰다. 샤토브리앙의 소설에 삽화로 쓰인 그의 가장 유명한 작품 「아탈라의 매장」(1808)은 나폴레옹 원정군을 묘사한 것이다.

컨스터블, 존(John Constable, 1776~1837) 영국의 풍경화가. 1802년부터 가족이나 시골, 특히 고향인 스투어 골짜기의 삶을 주제로 한 사실적인 그림

을 그렸고, 야외에서 모티프를 앞에 두고 유채로 직접 스케치했다. 이런 자연주의적 충동은 말년에 이르러 6피트 크기의 대형 캔버스로 표현되었다. 끊임없는 색의 실험으로 이뤄낸 「건초 수레」가 1824년 파리 살롱전에 출품되었을 때 **들라크루아**를 비롯한 프랑스의 많은 화가에게 깊은 인상을 주었다.

콜, 토머스(Thomas Cole, 1801~48) 영국 태생의 미국 풍경화가. 허드슨강화파라는 풍경화가 모임을 창설했다. 미국의 황무지를 다룬 그림들에 역사화처럼 도덕적이고 종교적인 의미를 불어넣었다. 1829~32년과 1841~42년에 유럽을 여행한 후 옛 대가들과 당시 유럽 화가들, 특히 **J. M. W. 터너**의 영향을 받았다.

콜리지, 새뮤얼 테일러(Samuel Taylor Coleridge, 1772~1834) 영국 시인·평론가·철학자. 친구인 워즈워스와 『서정가요집』(1798)을 공동 출간했다. 이 시집은 일상언어로 일상의 경험을 노래함으로써 문학의 취향에 혁명적 변화를 예고하여 영국에서 낭만주의 운동의 기초가 되었다. 낭만주의 운동에 콜리지가 끼친 주된 영향은 『늙은 선원의 노래』와 『쿠빌라이 칸』(1797~98)에서 보듯이 초자연적 현상, 잠재의식, 이국적인 멋에 대한 탐구였다. 그의 『문학평전』(1817)은 자신이 시적 상상력을 키워간 과정을 상세히 설명한 것으로, 그가 영국에 소개하려고 애쓴 독일 철학에서 영향을 받았다.

클라이스트, 하인리히 폰(Heinrich von Kleist, 1777~1811) 독일의 시인·작가. 옛 프로이센 무인 가문의 아들로 철저한 군인정신하에 교육받았다. 따라서 시인으로서의 소명의식도 군인의 아들답게 철저했다. 드레스덴에 정착한 후에도 베를린의 **폰 아르님**과 **브렌타노**와 밀접한 관계를 유지했다. 그들이 1810년에 쓴 프리드리히의 '바닷가의 수도자'에 관한 평론에 도움을 주었다. 당시 막 태동한 낭만주의에 분명하지 않은 입장을 띠었지만 **계몽주의**의

합리성은 단호히 거부했다. 그의 플라토닉한 연인이던 헨리에트 포겔과 동반자살했다.

터너, 조지프 맬러드 윌리엄(Joseph Mallord William Turner, 1775~1851) 영국의 화가·판화가. 수채지도부터 **역사화**, 해양화, 근대 산업이 이룬 업적까지 엄청나게 다양한 작품을 다루었지만, 그 중심에는 자연세계의 역동성에 대한 인식을 바탕으로 한 풍경화에 대한 열정이 있었다. 물론 대기와 빛의 효과에 대한 관심도 대단했다. 새로운 주제에 대한 끝없는 탐구정신으로 영국 전역을 여행했고, 나폴레옹 전쟁이 끝난 후에는 유럽을 여행했다. 이런 여행이 그를 낭만주의자로 만들었지만 신고전주의적 기법을 무시하지는 않았다. 따라서 옛 대가를 의식적으로 모방하면서 그는 자기만의 목소리를 가진 화가로 성장해갔다.

티크, 루트비히(Ludwig Tieck, 1773~1853) 독일 작가. **프리드리히 슐레겔**이 베를린에서 결성한 낭만주의 모임에 가입하면서 바켄로더와 철친한 친구가 되었다. 그를 도와 『예술을 사랑하는 수도자의 가슴 따뜻한 이야기』(1797)와 『프란츠 슈테른발트의 여행』(1798)을 편집했다. 둘 모두 예술교육과 중세의 향수에 대한 이야기 모음이다. 또한 친구 **노발리스**가 세상을 떠난 후 그의 작품을 편집해 발표했다(1802). 그의 글은 화가들에게 영감을 주었으며 룽게는 『대낮의 시간』에 그의 글귀를 인용하기도 했다.

파머, 새뮤얼(Samuel Palmer, 1805~81) 영국의 화가·판화가. 과거에 대한 향수와 **블레이크**에게 영향을 받은 파머는 '고대인'이라 자처한 그룹의 일원이 되었다. 켄트의 쇼럼에 은거하며 풍경을 환상적이고 고풍스런 방식으로 묘사했다. 그의 '쇼럼시대'는 1824년경에 시작되어 35년까지 계속되었다. 1837년부터 39년까지 이탈리아를 다녀온 후 그는 다소 상업적인 그림을 그리기 시작했다.

파울, 장(Jean Paul, 요한 파울 리히터의 필명, 1763~1825) 독일 작가. 루소를 동경한 끝에 1793년에 이름을 바꾸었다. 대단히 유명한 소설가였던 그는 영성과 물질성의 구분 및 낭만주의 이상과 고전주의 이상 간의 모순성을 극복하고 조화시키려는 소설을 주로 썼다. 따라서 주된 관심사는 죽음과 영생, 자아의 이중성이었다. 또한 필명으로 소설 속의 주인공으로 등장하기도 했다.

푸젤리, 헨리(Henry Fuseli, 1741~1825) 스위스의 화가·작가. 질풍노도 모임의 작가들과 긴밀한 관계를 맺었지만 1765년에 런던으로 이주했다. 역사·문학·환상적인 주제를 그린 화가로서, 그리고 삽화가로서 왕성하게 활동했다. 그의 작품은 심리적이고 관능적인 성향을 띠었다. 1799년 왕립미술원의 회화교수로 임명되었다.

프레오, 오귀스트(Auguste Preault, 1809~79) 프랑스 조각가. 대표작 「학살」에서 형식적 제약을 벗어나 자유롭고 조소적인 면을 강조하고, 신비주의적이고 심리적 의미를 지닌 주제를 택함으로써 당시까지 고전주의 양식의 전형으로 여겨지던 조각을 '낭만주의화' 시켰다. 공화주의자 조각가 다비드 당제르(1788~1856)에게 배웠다.

프리드리히, 카스파르 다피트(Caspar David Friedrich, 1774~1840) 독일 화가. **J. M. W. 터너**, 컨스터블과 더불어 낭만주의 최고의 풍경화가로 손꼽힌다. 대부분의 삶을 드레스덴에서 보냈다. 풍경화에 상징적 의미를 도입한 「산중의 십자가」(1808)는 루터교도로서의 신앙, 그리고 나폴레옹 점령하에서의 애국적 민족주의를 반영하고 있다. 그후의 작품들에서는 민족주의적 색채가 더 짙어졌다.

피히테, 요한 고틀리프(Johann Gottlieb Fichte, 1762~1814) 독일의 철학자·애국지사. 임마누엘 칸트의 제자로 자아를 주변세계, 즉 비자아에 있지 않은 것이라 정의하며 절대적인 것으로 주장했다. 하지만 나중에는 신적인 이상

에서 현실과 부합되는 면을 찾으려 애썼다. 프랑스 점령하에 있던 베를린에서 1807~8년에 발표한 『독일 국민에게 고함』으로 애국적이고 민족주의적인 성향을 드러내며, 독일 국민에게 나폴레옹에게 저항을 촉구하고 독일정신을 되살려내자고 호소했다.

하이네, 하인리히(Heinrich Heine 1797~1856) 독일의 시인·평론가. 1830년대의 회귀적인 보수주의를 거부했다. 프로이센에서 그의 작품이 출간 금지당했고, 파리에서 13년 동안 망명자로 지냈다. 파리에서는 낭만주의의 비판적 옹호자로 활동했다. 『낭만파』(1836)는 전성기의 낭만주의를 분석한 책이다. 세계주의를 표방한 유대인이었으므로, 독일에 돌아간 후 부딪친 고딕양식에 대한 향수와 민족주의적 역사주의에 적응하지 못했다.

헤겔, 게오르크 빌헬름 프리드리히(Georg Wilhelm Friedrich Hegel, 1770~1831) 독일 철학자. 분리된 것들은 더 큰 전체의 부분으로써 가치를 갖는다고 주장하면서 임마누엘 칸트가 제안한 이원론의 통합을 시도했다. 『역사철학』에서 그는 역사를 이상, 즉 자유의 실현으로 보았으며, 개인은 이상을 실현하기 위한 도구라 주장했다. 낭만주의 시대에 그의 이상은 독일 민족주의를 반영하는 동시에 영향을 미쳤고, 마르크스와 엥겔스의 초기 이론에도 영향을 주었다.

헤르더, 요한 고트프리트(Johann Gottfried Herder, 1744~1803) 독일의 작가·철학자. 휴머니스트로서 프랑스혁명의 이상에는 공감했지만 폭력적 성향에는 반대했다. 대신 독일어와 민속문학의 부활과 같은 지적 운동을 통한 민족의 갱생을 주장했다.

헤이던, 벤저민 로버트(Benjamin Robert Haydon, 1786~1846) 영국 화가·교사·작가. 비타협적인 성격 때문에 후원자나 왕립미술원과 다툼이 잦았다. 당시의 민족주의적 경향에 맞서 큰 규모의 역사화를 주로 그렸다. 따라서 항상 변방의 화가로 궁핍한 삶을 면치 못했다. 결국 빚 때문에 수감되어 자살로 생을 마쳤다. 그의 일기와 자서전은 예술가로서의 고통과 정신을 보여주는 낭만주의의 정수라 할 수 있다.

호프만, 에른스트 테오도르 아마데우스(Ernst Theodor Amadeus Hoffmann, 1776~1822) 독일 작가·평론가·법률가·화가. 다양한 재능을 지녔던 호프만은 밤베르크에서 카펠마이스터(궁정합창단 지휘관)를 지낸 후 베를린에서는 대심원 판사를 지냈다. 근대를 배경으로 한 중편소설부터 기상천외한 상상과 심리를 다룬 작품까지 낭만주의의 복합성을 연구했다. 무의식과 이중성과 창의성이 돋보이는 자서전적 작품을 주로 썼으며, 뛰어난 음악평론가이기도 했다.

낭만주의

1770 채터턴 자살. 웨스트의 「울프 장군의 죽음」[39].

1774 괴테의 『젊은 베르테르의 슬픔』과 『괴츠 폰 베를리힝겐』.
1776 레이놀즈의 「오마이」[155].
호지스의 「다시 찾은 타이티 섬」[156].

1781 푸젤리의 「악몽」[189]. 칸트의 『순수이성비판』.
1784 다비드의 「호라티우스 형제의 맹세」[37].
칸트의 『계몽주의란 무엇인가?』.

1785 더비의 라이트, 「인디언 추장의 미망인」[158].

1786 벡퍼드의 『바테크』.
1787 하인제의 『아르딩겔로』.
보이델이 런던에 셰익스피어 갤러리를 개관함.

1788 베르나르댕 드 생 피에르의 『폴라 비르지니』.
1789 괴테의 희곡 『토르크바토 타소』. 블레이크의 『순수의 노래』.
웨스트가 윈저 성의 알현실을 장식할 그림들을 완성함.

1791 코호가 슈투트가르트 아카데미를 탈출.
샤토브리앙, 미국으로 건너감.

1792 레이놀즈 사망.

1793 다비드의 「마라의 죽음」[40].
티크와 바켄로더가 프랑코니아와 마인 계곡을 여행함.
고야가 『변덕』을 시작함[1799년까지].
1794 다비드의 「바라의 죽음」[41].
블레이크가 『경험의 노래』와 『유리즌의 책』을 발표함.
1795 블레이크의 「아이작 뉴턴」[191]과 「네부카드네자르」[190].
프랑스 기념물박물관이 파리에 건립됨.
1796 그로가 이탈리아에서 「아르콜라 다리의 나폴레옹」[42]을 스케치함.

1797 바켄로더의 『예술을 사랑한 수도자가 가슴으로 쏟아낸 이야기들』.

주요 사건

1770 쿡 선장이 보타니 만에 상륙하고, 오스트레
일리아의 동부해안을 영국령으로 선언.
1774 루이 16세, 프랑스 왕으로 즉위.
1776 미국독립선언.

1779 쿡 선장, 하와이에서 사망.
1781 콘월리스, 요크타운에서 조지 워싱턴에게 항복.

1784 보마르셰의 연극 「피가로의 결혼」.

1785 마리-앙투아네트를 도용한 사기 사건.
기구로 영불해협을 최초로 횡단함.
1786 모차르트의 「피가로의 결혼」.
1787 미국헌법이 서명됨.
모차르트의 「돈 조바니」.
해방된 노예들이 시에라리온을 건국함.
1788 라 페루즈가 태평양에서 조난당함.
1789 바스티유 습격으로 프랑스 대혁명 시작됨.
워싱턴, 미국 초대 대통령에 취임.
1790 버크의 『프랑스 혁명에 대한 고찰』.
1791 페인의 『인간의 권리』(1부).
루이 16세, 새 헌법 승인.

1792 프랑스 공화국 선언. 공포정치 시작(1794년
까지).
울스턴크래프트의 『여권의 옹호』.

1793 루이 16세와 마리 앙투아네트 처형당함.
마라, 암살당함.
프랑스, 영국에 선전포고.
1794 로베스피에르 사형당함.
휘트니 조면기 발명.

1795 프랑스에 총재정부 수립(1799년까지).
오스트리아령 네덜란드, 프랑스에 합병됨.
1796 이탈리아 북부의 아르콜라 전투에서 프랑스,
오스트리아에 승리를 거둠.
나폴레옹, 조제핀 드 보아르네와 결혼.

1797 나폴레옹 로마 점령.

낭만주의	주요 사건

1798 프리드리히 슐레겔이 『아테네움』을 예나에서 출간하며, "낭만주의
적" 시를 정의함.
워즈워스와 콜리지 『서정가요집』을 공동으로 출간.

1799 노발리스의 『기독교세계 혹은 유럽』.
고야, 『변덕』 출간.

1800 고야, 『카를로스 4세의 가족』[198] 시작.
노발리스의 『하인리히 폰 오프터딩겐』과 『밤의 찬가』.

1801 다비드의 『생베르나르 관문을 넘는 나폴레옹』[36].
그로의 『레우카스 섬의 사포』[220].
샤토브리앙의 『아탈라』.

1802 지로데의 『프랑스 영웅들의 혼령을 맞이하는 오시안』[44].
플뢰리 리샤르, 살롱전에 『밀라노의 발렌티나』[128] 전시.
드농이 나폴레옹 박물관(루브르) 큐레이터로 임명됨.

1804 블레이크 『예루살렘』을 시작해 1820년에 완성.
그로의 『1799년 3월 11일, 역병이 유행한 자파를 방문한 보나파르
트』[165].

1805 워즈워스 『서곡』을 끝냄.
룽게의 『나이팅게일의 교훈』[70]과 『휠젠베크의 아이들』[71].
베토벤의 오페라 『피델리오』.

1806 샤토브리앙 팔레스타인 여행.
앵그르 이탈리아 여행[1824년까지].

1807 스탈 부인의 『코린』.

1808 프리드리히의 『산중의 십자가』[67].
게랭의 『카이로에서 반도들을 용서하는 나폴레옹』[166].
그로의 『아일라우 전투의 나폴레옹』[46].

1809 지로데의 『프랑수아-르네 드 샤토브리앙의 초상』[23].
빈에서 성 루가 형제단이 결성됨.
『이집트 해설』의 출간이 시작됨(1828년까지).

1810 터너의 『그리종의 눈사태』[95].
포르 『1273년 루돌프 폰 합스부르크의 바젤 입성』[131] 완성.
오베르베크의 『프란츠 포르』[132].
프리드리히 『떡갈나무 숲의 수도원』[135] 완성.
지로데의 『카이로 폭동』[167].
고야 『전쟁의 참화』 시작(1814년까지).

1811 클라이스트, 자살.

1812 바이런의 『차일드 해럴드의 편력』.
제리코의 『황실 친위대의 추격병 지휘관』[49].

1798 피라미드 전투로 나폴레옹이 이집트에서 교
두보를 확보.
나일 전투의 넬슨 프랑스 함대 격퇴.

1799 나폴레옹의 쿠데타로 총재정부 막을 내림.
나폴레옹 초대 통령에 취임함.

1800 나폴레옹, 생베르나르 관문을 넘어 마렝고에
서 오스트리아군 격퇴.
카이로에서 클레베르 장군 암살당함.

1801 프랑스, 이집트에서 항복.
투생 루베르튀르, 아이티에서 에스파냐령 산
토도밍고를 공격해 흑인 노예들을 해방시킴.

1802 아미앵 평화조약(1803년까지)으로 프랑스와
영국은 휴전을 맺어 영불해협을 통한 여행이
가능해짐. 루브르에 전시된 프랑스의 전리품
을 보기 위해 많은 영국인이 파리를 방문함.
나폴레옹 종신통령으로 선출.

1804 나폴레옹 황제로 등극(1814까지 초대 황
제). 에스파냐, 영국에 선전포고.

1805 트라팔가 전투에서 영국해군, 프랑스와 에스
파냐를 격퇴.
아우스테를리츠 전투에서 나폴레옹, 러시아
와 오스트리아 격퇴.

1806 예나 전투에서 나폴레옹 프로이센 격퇴 후
베를린 입성.

1807 프랑스와 러시아 간의 아일라우 전투.

1808 프랑스, 에스파냐를 점령하고 조제프 보나파
르트를 왕에 등극시킴. 프랑스군에 항거한
마드리드의 폭동으로 반도전쟁 시작.
프랑스, 로마를 점령하고 교황령을 합병시킴.

1809 나폴레옹, 빈 점령. 조제핀과 이혼.
교황에게 파문당하자 교황을 체포해 감금.

1810 나폴레옹, 오스트리아 황제 프란츠 1세의 딸
인 마리-루이즈와 결혼.
색소대사이상으로 고생하던 조지 3세, 정신
이상으로 확인됨.

1811 영국 황태자 섭정을 시작함.

1812 웰링턴, 마드리드에 입성.
미국, 영국에 선전포고.

433 주요연표

낭만주의		주요 사건
터너의 「눈보라–한니발과 알프스를 넘는 그의 병사들」[51].		나폴레옹이 러시아를 침공하자, 러시아는 모스크바를 불태움. 프랑스군은 엄청난 피해를 입고 후퇴.
앵그르의 「오시안의 꿈」[45]. 워드의 「고르데일의 기암절벽」[86]. 스탈 부인의 「독일론」 런던에서 출간.	1813	웰링턴, 빅토리아에서 프랑스군을 격퇴하고 프랑스 국경을 넘어 진격함. 프로이센의 해방전쟁. 라이프치히 전투에서 연합군, 나폴레옹 격퇴.
제리코의 「전장을 떠나는 부상당한 중기병」[50]. 고야의 「1808년 5월 2일」[56]과 「1808년 5월 3일」[57]. 프리드리히의 「숲의 사냥꾼」[76].	1814	연합군, 파리에 입성. 나폴레옹은 퇴위당하고 엘바 섬에 유배됨. 영국, 워싱턴을 점령함. 스티븐슨, 증기기관차 건조.
싱켈의 「강변의 중세도시」[137]. 케르스팅의 「화환을 만드는 여자」[53]. 브라이턴 파빌리온 재건축[164].	1815	백일천하. 나폴레옹, 엘바 섬을 탈출해 파리로 돌아옴. 워털루 전투에서 연합군에게 패한 나폴레옹, 세인트헬레나 섬으로 유배됨.
코르넬리우스와 나자렛파가 프로이센 영사를 위해 로마에서 프레스코를 시작함[134].	1816	전쟁의 여파로 영국 경제침체에 빠짐. 런던에서 폭동이 일어남.
터너, 「카르타고 제국의 몰락」[145] 전시.	1817	연합군, 프랑스 영토에서 물러남.
터너의 「워털루 전장」[52]. 메리 셸리의 「프랑켄슈타인」.	1818	산 마르틴, 칠레에서 에스파냐의 통치에 항거하는 폭동을 일으킴.
제리코의 「메두사의 뗏목」[61]. 위고의 「서정가곡」.	1819	맨체스터에서 피털루 학살사건. 수직기 직조공들이 시민병에게 공격받음.
터너의 「로마, 바티칸에서」[97].	1820	조지 4세, 왕위 계승.
컨스터블의 「건초 수레」[101]. 앵그르의 「향후 샤를 5세의 파리 입성」[130].	1821	그리스에서 독립전쟁 시작(1828년까지). 세인트헬레나 섬에서 나폴레옹, 세상을 떠남.
들라크루아의 「단테의 조각배」[32]. 윌키 「워털루 급보를 읽는 첼시의 연금수령자들」[38] 완성.	1822	터키, 키오스 섬에서 그리스인을 무차별적으로 학살.
세루 다쟁쿠르의 「기념물로 살펴본 예술의 역사」[118].	1823	
컨스터블 「건초 수레」를 파리에 전시함. 들라크루아의 「키오스 섬의 대학살」[170]. 바이런, 메솔롱기온에서 사망.	1824	프랑스에서 샤를 10세 왕위 계승.
다비드 브뤼셀에서 사망. 해즐릿의 「시대정신」.	1825	스톡턴에서 달링턴까지 철로 건설. 최초의 증기기관차 철로가 개통됨.
들라크루아의 「메솔롱기온 폐허 위의 그리스」[173], 파리에서 전시. 콜의 「카터스킬 폭포」[141].	1826	
앵그르의 「호메로스 숭배」[33]. 들라크루아의 「사르다나팔루스의 죽음」[2]과 「겟세마네 동산의 그리스도」[242] 베토벤, 블레이크 사망.	1827	나바리노 전투에서 프랑스, 영국, 러시아의 함대가 오스만 제국의 해군을 격퇴하고 그리스 독립을 예고함.
터너, 로마에서 「레굴루스」[92] 전시.	1828	
그랑빌의 「오늘날의 변신」. F. R. 드 토랭크스의 「프랑스 낭만주의의 역사」.	1829	영국에서 가톨릭 허용.
들라크루아의 「1830년 7월 28일–민중을 이끄는 자유의 여신」[68].	1830	파리에서 7월혁명. 샤를 10세, 루이 필리프

낭만주의	주요 사건
위고의 『에르나니』로 대소동이 벌어짐.	에게 왕권 양위.
	영국에서는 조지 4세의 뒤를 이어 윌리엄 4세가 파리에서 즉위.
1831 들라로슈의 「탑에 갇힌 왕자들」[148].	**1831** 다윈의 첫 비글 호 여행(1836년까지).
바리의 조각, 「갠지스 강의 인도악어를 물어뜯는 호랑이」[209].	브루넬이 클리프턴 현수교를 설계함.
1832 들라크루아, 모코로 방문.	**1832** 영국 선거법 개정으로 참정권 확대됨.
1833 브률로프의 「폼페이 최후의 날」[146].	**1833** 영국 식민지에서 노예제도 폐지.
캐틀린의 「마지막 종족, 만단족의 오키파 의식」[182].	
1834 마리아, 파리에 이집트 풍경 전시.	**1834** 하원의사당이 화재로 전소.
들라크루아의 「규방에 있는 알제의 여인들」[134].	톨퍼들 순교자들, 노동조합 활동으로 추방당함(1836년에 사면).
1835 셰페르의 「파울루스와 프란체스카」[245].	**1835** 프랑스 언론 검열이 강화됨.
비니의 희곡 『채터턴』.	
그로 자살.	
1836 콜, 『제국의 행로』[147] 끝냄.	**1836** 알라모의 포위공격으로 텍사스 공화국 성립.
퓨진의 『대조』.	
	1837 윌리엄 4세 뒤를 이어 빅토리아 여왕 즉위.
1839 들라크루아의 「정신병원의 타소」[20].	**1839** 영국에서 차티스트 폭동.
	중국에서 아편전쟁 시작(1842년까지).
1840 들라크루아의 「십자군의 콘스탄티노플 점령」[177].	**1840** 빅토리아 여왕이 색스코버그고타가문의 앨버트와 결혼함.
프리드리히 사망.	나폴레옹의 유골이 파리로 돌아옴.
1842 터너의 「눈보라-항구어귀에서 표류하는 증기선」[5].	
「평화, 수장」[34].	
「전쟁, 유배, 그리고 림페트 바위」[35].	
헤이든의 「헬벨린의 워즈워스」[10].	
1843 러스킨의 『근대화가론』(제1권).	**1843** 파리에서 루앙까지 철로 개통.
1844 터너의 「비, 증기, 그리고 속도」[100].	**1844** 프랑스와 모로코 간의 전쟁
그랑빌의 『다른 세계』[213].	
1845 들라크루아의 「1832년, 모로코의 술탄과 그 수행원들」[174].	
보들레르의 살롱전 첫 평론.	
1846 헤이든의 죽음.	**1846** 아일랜드에 감자 기근.
터너, 「운디네」[215]와 「햇살 속의 천사」[217] 전시.	
1847 뤼드의 조각, 「영생을 깨닫는 나폴레옹」[65].	
1848 들라로슈의 「알프스를 넘는 나폴레옹」[66].	**1848** 마르크스와 엥겔스의 『공산당 선언』.
런던에서 라파엘전파 결성됨.	루이 필리프 퇴위 후 루이 나폴레옹이 프랑스 대통령에 당선.
샤토브리앙 사망.	유럽 전역에서 혁명적 소요 발생.
1849 듀런드의 「동료 정신」[113].	**1849** 소로의 『시민의 반항』.
1850 들라크루아의 「작업실의 미켈란젤로」[28]	
워즈워스 사망.	

드로

덴마크

레이크
디스트릭트

코펜하겐

뤼겐 섬
슈트랄준트

잉글랜드

독일

세진코트 할락스턴 홀
케임브리지
윈저 하리치
런던
퐁트힐
쇼럼

엘베강

베를린

라인강

드레스덴

리젠게비르

웨이머스
브라이턴 칼레

뒤셀도르프
쾰른 카셀
바이마르 예나
프랑크푸르트
밤베르크 바이로이트

데친(래헨)

벨기에

워털루

외

체코 공화국

센강
말메종
베르사유
파리

바르비종

메스

뉘른베르크
슈투트가르트

루아르강

오를레앙

스트라스부르
론강

뮌헨

잘츠부르크
도이슈반슈타인

반

프랑스

마콩
바젤
취리히

도나우강

오스트리아

빅토리아

몽토방

리옹

밀라노

아르콜라

포르투갈

부르고스

마렝고 포강

엘바 섬

에스파냐

사라고사

몽펠리에

생레미

대서양

마드리드

타구스강

세비야

로마

이탈리아

지브롤터

탕헤르

메크네스

알제

미세노 갑
나폴리

팔레르모

모로코

알제리

시칠리아

튀니지

지중해

리비아

0 500마일
0 500 1000킬로미터

입문서

아래 목록은 일반적인 문화사만이 아니라 예술사 관련서적까지 포함시킨 것이다. 낭만주의의 역사를 다룬 책은 대부분 문학에 초점을 맞췄다. 시각예술까지 폭넓게 다룬 책으로는 오너(Honour)와 본(Vaughan)이 유일한데, 둘 다 훌륭한 입문서이다.

Keith Andrews, *The Nazarenes* (Oxford, 1964)

Nina M Athanassoglou-Kallmyer, *French Images from the Greek War of Independence 1821~1830* (New Haven and London, 1989)

Hans Belting, *The Germans and their Art. A Troublesome Relationship* (New Haven and London, 1998)

Isaiah Berlin, *The Roots of Romanticism* (London, 1999)

Albert Boime, *Art in an Age of Revolution 1750~1800, A Social History of Modern Art, 1* (Chicago and London, 1987)

____, *Art in an Age of Bonapartism 1800~1815, A Social History of Modern Art, 2* (Chicago and London, 1990)

Anita Brookner, *The Genius of the Future* (London, 1971)

____, *Soundings* (London, 1997)

____, *Romanticism and its Discontents* (London, 2000)

Chris Brooks, *The Gothic Revival* (London, 1999)

Council of Europe, *The Romantic Movement* (exh. cat., Tate Gallery and Arts Council Gallery, London, 1959)

____, *La Revolution française et l'Europe 1789~1799* (exh. cat., Grand Palais, Paris, 1989)

Kenneth Clark, *The Gothic Revival* (London, 1928, repr. Harmondsworth, 1964 and Atlantic Heights, NJ, 1970)

____, *The Romantic Rebellion. Romantic versus Classic Art* (London, 1973)

Kenneth Clark *et al.*, *La Peinture romantique anglaise et les PréRaphaelites* (exh. cat., Petit Palais, Paris, 1972)

Frances S Connelly, *The Sleep of Reason. Primitivism in Modern European Art and Aesthetics 1725~1907* (University Park, PA, 1995)

Thomas Crow, *Emulation. Making Art for Revolutionary France* (New Haven and London, 1995)

Malcolm Easton, *Artists and Writers in Paris: the Bohemian Idea 1803~1867* (London, 1964)

Stephen F Eisenman *et al.*, *Nineteenth Century Art. A Critical History* (London, 1994)

Walter Friedlander, *David to Delacroix* (Cambridge, MA, 1952)

Northrop Frye *et al.*, *Romanticism Reconsidered* (New York, 1963)

Lilian R Furst, *Romanticism in Perspective* (London, 1969)

Keith Hartley *et al.*, *The Romantic Spirit in German Art 1790~1990* (exh. cat., Royal Scottish Academy and Fruitmarket Gallery, Edinburgh; Hayward Gallery, London; Haus der Kunst, Munich, 1994~95)

Francis Haskell, *Past and Present in Art and Taste* (New Haven and London, 1987)

____, *History and its Images. Art and the Interpretation of the Past* (New Haven and London, 1993)

Erich Heller, *The Artist's Journey into the Interior* (London, 1965)

Werner Hofmann, *The Earthly Paradise* (New York, 1961, and as *Art in the Nineteenth Century*, London, 1961)

____, *et al.*, *Ossian* (exh. cat., Grand Palais, Paris, 1974)

Hugh Honour, *Romanticism* (London, 1979)

Jean-Marcel Humbert *et al.*, *Egyptomania. L'Egypte dans l'Art occidental 1730~1930* (exh. cat., Louvre, Paris; Musée des Beaux-Arts, Ottawa; Kunsthistorisches Museum, Vienna, 1994~5)

David Irwin, *Neoclassicism* (London, 1997)

Isabelle Julia *et al.*, *Les Années romantiques 1815~1850* (exh. cat., Musée des Beaux-Arts, Nantes; Grand Palais, Paris; Palazzo Gotico, Plaisance, 1995~96)

Andrew McClellan, *Inventing the Louvre* (Cambridge, 1994)

Mario Praz, *The Romantic Agony* (2nd edn, London, 1950, New York, 1970)

Charles Rosen and Henri Zerner, *Romanticism and Realism. The Mythologies of Nineteenth Century Art* (London and Boston, 1984)

Pierre Rosenberg *et al.*, *French Painting, 1774~1830: The Age of Revolution* (exh. cat., Grand Palais, Paris; Detroit Institute of Arts; Metropolitan Museum of Art, New York, 1974~75)

Robert Rosenblum, *Transformations in*

Late Eighteenth-Century Art (Princeton, 1967)

_____, *Modern Painting and the Northern Romantic Tradition* (New York and London, 1975)

Edward W Said, *Orientalism. Western Conceptions of the Orient* (London, 1995)

H G Schenk, *The Mind of the European Romantics* (London, 1966)

Nadia Tscherny et al., *Romance and Chivalry. History and Literature reflected in Early Nineteenth Century French Painting* (exh. cat., New Orleans Museum of Art; Stair Sainty Matthiesen Inc., New York; Taft Museum, Cincinnati, 1996~97)

William Vaughan, *German Romanticism and English Art* (New Haven and London, 1979)

_____, *Romantic Art* (London, 1978)

_____, *German Romantic Painting* (New Haven and London, 1980)

René Wellek, *A History of Modern Criticism, The Romantic Age* (London, 1955)

_____, *Concepts of Criticism* (New Haven, 1963)

Theodore Ziolkowski, *German Romanticism and its Institutions* (Princeton, 1990)

논문과 최근 저작물

낭만주의 화가에 대한 문헌은 방대해서 주관적 선별이 될 수밖에 없다. 게다가 대다수가 영어 이외의 언어로 씌어졌다. 따라서 비영어권 출판물을 선별하지 않을 수 없었지만 최소한으로 줄였다. 별표로 표시된 책은 당시에 발표된 글을 그대로 옮겨놓은 원저작물이거나 상당부분을 포함한 책이다. 당시의 비판과 미학을 가장 잘 정리한 책은 아이트너이다. 들라크루아와 헤이든의 일기, 컨스터블과 파머의 편지는 그 화가들의 삶을 엿보는 데 많은 도움을 준다.

Maurice Arama, 'Le Voyage'; Delacroix, le Voyage au Maroc, (exh. cat., Institut du Monde arabe, Paris, 1994~95)

Stephen Bann, *Paul Delaroche. History Painted* (London, 1997)

Charles Baudelaire, *Salon de 1846*, ed. David Kelley (Oxford, 1987)*

_____, *Intimate Journals*, trans. by Christopher Isherwood, with introduction by T S Eliot (London, 1930)*

_____, *Curiosités ésthétiques. L'art romantique*, ed. H Lemaître (Paris, 1962)*

R B Beckett (ed.), *John Constable's Correspondence*, 6 vols (London and Ipswich, 1962~68)*

David Bindman, *Blake as an Artist* (London, 1987)

_____, *William Blake. His Art and Times* (exh. cat., Yale Center for British Art, New Haven; Art Gallery of Ontario, 1982~83)

Anita Brookner, *Jacques-Louis David* (London, 1980)

David Blayney Brown, Robert Woof and Stephen Hebron, *Benjamin Robert Haydon 1786–1846. Painter and Writer, Friend of Wordsworth and Keats* (exh. cat., Dove Cottage, Grasmere, 1996)

Lorenz Eitner, *Neoclassicism and Romanticism 1750~1850*, 2 vols (Englewood Cliffs, NJ, 1970)*

_____, *Géricault's Raft of the Medusa* (London and New York, 1972)

John Gage, *Colour in Turner: Poetry and Truth* (London, 1969)

_____, *J M W. Turner. 'A Wonderful Range of Mind'* (New Haven and London, 1987)

Théophile Gautier, *Histoire du Romantisme 1830~1868* (Paris, 1929)*

Nigel Glendinning, *Goya and his Critics* (New Haven and London, 1977)

Geoffrey Grigson, *Samuel Palmer: The Visionary Years* (London, 1947)

Robin Hamlyn, Michael Phillips et al., *William Blake* (exh. cat., Tate Britain, London; Metropolitan Museum of Art, New York, 2000~2001)

Tomás Harris, *Goya: Engravings and Lithographs*, 2 vols (Oxford, 1964)

James A W Heffernan, *The Recreation of Landscape: a Study of Wordsworth, Coleridge, Constable and Turner* (Hanover, New Hampshire and London, 1984)

Robert L Herbert, *David, Voltaire, Brutus and the French Revolution* (London, 1972)

Werner Hofmann, *Runge in seiner Zeit* (exh. cat., Kunsthalle, Hamburg, 1977)

_____, *Caspar David Friedrich* (London, 2000)

Elizabeth Gilmore Holt, *From the Classicists to the Impressionists. A Documentary History of Art, 3* (Garden City, NY, 1966)*

Gerard Hubert et al., *Napoléon* (exh. cat., Grand Palais, Paris, 1969)

A Joubin, *Journal d'Eugène Delacroix*, 3 vols (Paris, 1932, repr. 1981; trans. by W Pach, London, 1938)*

Lee Johnson, *Delacroix* (London, 1963)

Philippe Jullian, *The Orientalists: European Painters of Oriental Scenes* (Oxford, 1977)

Joseph Leo Koerner, *Caspar David Friedrich and the Subject of Landscape* (London, 1990)

Simon Lee, *David* (London, 1999)

Raymond Lister (ed.), *The Letters of Samuel Palmer*, 2 vols (Oxford, 1974)*

_____, *Samuel Palmer: A Biography* (London, 1974)

Régis Michel et al., *Géricault* (exh. cat., Grand Palais, Paris, 1991~92)

Hamish Miles, David Blayney Brown et

al., *Sir David Wilkie of Scotland* (exh. cat., North Carolina Museum of Art, Raleigh; Yale Center for British Art, New Haven, 1987)

H B Nisbet (ed.), *German Aesthetic and Literary Criticism* (Cambridge, 1985)

Leslie Parris and Ian Fleming-Williams, *Constable* (exh. cat., Tate Gallery, London, 1991)

Alfonso E Perez Sanchez and Eleanor A Sayre, *Goya and the Spirit of Enlightenment* (exh. cat., Prado, Madrid; Museum of Fine Arts, Boston; Metropolitan Museum of Art, New York, 1989)

Claude Pétry *et al.*, *Delacroix. La naissance d'un nouveau romantisme* (exh. cat., Musée des Beaux-Arts, Rouen, 1998)

Willard Bissell Pope (ed.), *The Diary of Benjamin Robert Haydon*, 5 vols (Cambridge, MA, 1960~63)

Christopher Prendergast, *Napoleon and History Painting: Antoine-Jean Gros's La Bataille d'Eylau* (Oxford, 1997)

François Pupil, *Le Style Troubadour ou la nostalgie du bon vieux temps* (Nancy, 1985)

Pierre Rosenberg *et al.*, *Dominique-Vivant Denon. L'oeil de Napoléon* (exh. cat., Louvre, Paris, 1999~2000)

Robert Rosenblum, *Jean-Auguste-Dominique Ingres* (London and New York, 1967)

Michael Rosenthal, *Constable: The Painter and his Landscape* (New Haven and London, 1983)

Nicole Savy, '*Charles Baudelaire ou l'espace d'autre chose*', Regards d'écrivains au Musée d'Orsay (Paris, 1992)

Gert Schiff, *Images of Horror and Fantasy* (New York, 1978)

Antoine Schnapper *et al.*, *Jacques-Louis David* (exh. cat., Grand Palais, Paris, 1989)

Arlette Serullaz *et al.*, *Delacroix. Les dernières années* (exh. cat., Grand Palais, Paris; Philadelphia Museum of Art, 1998~99)

Michael Snodin *et al.*, *Karl Friedrich Schinkel: A Universal Man* (exh. cat., Victoria and Albert Museum, London, 1991)

Germaine de Staël, *De l'Allemagne*, ed. S Balayé (Paris, 1968)*

Sarah Symmons, *Goya* (London, 1998)

Tom Taylor (ed.), *The Life of Benjamin Robert Haydon, Historical Painter, from his Autobiography and Journals*, 3 vols (London, 1853; repr. 1926)*

Peter Tomory, *The Life and Art of Henry Fuseli* (London, 1972)

F R de Toreinx, *Histoire du Romantisme en France* (Paris, 1829)*

William H Treuttner and Alan Wallach (eds), *Thomas Cole: Landscape into History* (exh. cat., National Museum of American Art; Smithsonian Institution, Washington, DC, 1994)

William Vaughan *et al.*, *Caspar David Friedrich 1774~1840. Romantic Landscape Painting in Dresden* (exh. cat., Tate Gallery, London, 1972)

Timothy Webb (ed.), *English Romantic Hellenism 1700~1824* (Manchester, 1982)

Juliet Wilson-Bareau and Manuela B Mena-Marques, *Goya, Truth and Fantasy. The Small Paintings* (exh. cat., Prado, Madrid; Royal Academy of Arts, London; Art Institute of Chicago, 1994)

Andrew Wilton, *Turner in his Time* (London, 1987)

Jonathan Wordsworth, Michael C Jaye and Robert Woof, *William Wordsworth and the Age of English Romanticism* (exh. cat., New York Public Library; Indiana University Art Museum; Chicago Historical Society, 1987)

찾아보기

굵은 숫자는 본문에 실린 작품 번호를 가리킨다

감상주의 410

개인의 성취 119

거틴, 토머스 206

게랭 111, 275, 276

　「앙리 드 라 로슈자클랭」 **62**; 111

　「카이로에서 반도를 용서하는 나폴레
　옹」 **166**; 276

게이지, 존 363

경험주의 184

계몽주의 9, 10, 12, 19, 198, 330, 364,
　377

고갱, 폴 420

고결한 야인 79

고대인 154, 420

고딕 복고양식 193, 194, 201, 214, 239

고야, 프란시스코 8, 34, 35, 99, 105,
　106, 108, 312, 330, 331, 333~335,
　339~343, 346, 347, 382, 385, 388,
　410, 423

　「마누엘 오소리오 만리케 데 수니가」
　197; 331

　『변덕』 34, 339, 341, 347, 385

　　「이성이 잠들 때 괴물들이 깨어난
　　다」 **16**; 33, 341

　「사트루누스」 **58**; 108, 343

　『전쟁의 참화』 105, 342, 382, 386,
　423

　　「1808년 5월 2일」 **56**; 106

　　「1808년 5월 3일」 **57**; 105

　　「그녀는 다시 일어날까?」 **232**; 386

　　「이것도 아니다」 **55**; 105

　　「진리는 죽었다」 **231**; 386

　「정신병원의 마당」 **202**; 338

고전주의 8, 12, 15, 16, 55, 76

고전주의 272, 290, 314

고티에, 테오필 253, 294, 310, 349

고흐, 빈센트 반 416

골상학 325

공정한 세계 349

괴테, 요한 볼프강 폰 12, 15, 38, 42,
　56, 125, 137, 170, 201, 204, 208,
　228, 231, 272, 348

국수주의 207

그나이제나우, 아우구스트 빌헬름 폰 149

그라네, 프랑수아-마리우스 57, 59,
　392, 395

　「로마, 산마르티노아이몬티의 지하실」
　236; 392

그랑빌, 장-자크 353

그로, 앙투안-장 84, 85, 92, 93, 96, 98,
　108, 123, 220, 275, 276, 285, 333,
　369

　「1799년 3월 11일, 역병이 유행한 자
　파를 방문한 보나파르트」 **165**; 276,
　285

　「레브카스 섬의 사포」 **220**; 369

　「아르콜라 다리의 나폴레옹」 **42**; 85,
　98

　「아일라우 전투의 나폴레옹」 **46**; 92,
　96, 123

글로버, 존 300, 301, 303

글루크 354

기번, 에드워드 197, 198

길레이, 제임스 328

나자렛파 56, 225, 228, 364, 375, 376,
　391, 419

나폴레옹 10, 11, 37, 52, 59, 62, 65,
　71~73, 75, 83~85, 87~89, 92, 93,
　96~99, 102, 103, 111, 114, 116,
　118, 119, 123, 148, 154, 210, 211,
　213~215, 220~222, 230, 236, 238,
　242, 245, 272, 274~276, 279, 295,
　333, 346, 369, 379, 392, 412

낭만적 몽상 317

내시, 존 236

네르발, 제라르 드 349

노디에, 샤를 62, 317

노발리스(프리드리히 폰 하르덴베르크)
　209, 357, 366, 368, 414, 422

　『푸른 꽃』 366

노이데커, 마릴레 423

노이슈반스타인 성 236

니에토, 레오나르도 알렌사 410

다리파 420

다비드, 자크-루이 16, 52, 54, 55, 59,
　63, 72~76, 78~85, 87~89, 96, 102,
　106, 116, 118, 218, 220, 254, 266,
　290, 329, 369, 378, 399

　「호라티우스 형제의 맹세」 **37**; 54,
　72, 73, 106

단테 19, 63, 325, 403

달, 요한 크리스티안 145

달리, 살바도르 417

당제르, 피에르-장 다비드 148

댄비, 프랜시스 152

　「유파스 나무」 **85**; 152

데샹, 가스통 288

도덕재무장 운동 390

도미에, 오노레 **211**, **212**; 350, 352, 353

도우, 조지 99

도펠겡거 354, 356

독립전쟁 256

동방세계 8

뒤러, 알베르히트 127, 155, 207, 224,
　225

듀런드, 애셔 B. 188

　「동료 정신」 **113**; 188

드농, 도미니크 비방 **127**, **129**; 213,
　215, 218, 220, 221, 275, 395

드루에, 장-제르맹 52

드세 장군 87, 88

들라로슈, 폴 118, 243, 377

　「어린 그리스도교 순교자」 **225**; 377

　「탑에 갇힌 왕자들」 **148**; 243

들라크루아, 외젠 4, 5, 8, 12, 36, 37,

42, 56, 62~64, 92, 93, 116, 175, 200, 253, 255, 267, 285, 287, 289, 290, 293~297, 301, 303, 306, 314, 347~349, 371, 374, 375, 382, 400, 401, 403, 410, 413, 415

「1870년 7월 28일-민중을 이끄는 자유의 여신」 **64**; 115

「겟세마네 동산」 **242**; 403

「규방에 있는 알제의 여인들」 **175**; 292

「단테의 조각배」 **32**; 62, 63

「메두사의 뗏목」 **61**; 349

「메솔롱기온 폐허 위의 그리스 **173**; 289

「불신자와 파샤의 전투」 **172**; 289

「사르다나팔루스의 죽음」 **2**; 4, 7, 12, 37, 63, 289, 347, 400, 401, 413

「십자군의 콘스탄티노플 점령」 **177**; 295

「자유의 여신」 **64**; 382

「키오스 섬의 대학살」 **170**; 175, 285, 347

「판타지아」 **176**; 294

디즈레일리, 벤저민 238

라바터, 카스파르 325

라이트, 조지프 264, 266

「인디언 추장의 미망인」 **158**; 264

라파엘로 19, 56, 59, 64, 137, 169, 224, 225, 396~398

라파엘전파 228, 419

람도르, 프리드리히 폰 124

러스킨, 존 151, 152, 239, 363

레만, 앙리 402

레이놀즈, 조슈아 48, 260

레이덴, 루카스 반 155, 207

렘브란트 64

로랭, 클로드 126, 161, 168, 179

로렌스, 토머스 99, 102

로제티, 단테 가브리엘 419

로스코, 마크 418

로젠블럼, 로버트 418

롤런드슨, 토머스 258

뢰르비에, 마르티누스 32

루벤스, 페테르 파울 179

루소, 장-자크 79, 127, 196, 255, 266, 354

루소, 테오도르 187

「아프르몽의 떡갈나무」 **110**; 187

루카스, 데이비드 185

루터 140

루테르부르, 필리프 자크 드 257

룽게, 필리프 오토 25, 125, 126, 131, 133, 135, 137, 141, 154, 160, 175, 187, 357

「나이팅게일의 교훈」 **70**; 133, 137

「아침 1」 **72**; 137

「우리 세사람」 **9**; 25

뤼드, 프랑수아 116

르누아르, 알렉상드르 209, 210, 211, 215, 218, 220, 221

리샤르, 플뢰리 218~220, 374

「남편인 오를레앙 공작의 죽음을 슬퍼하는 밀라노의 발렌틴」 **128**; 218

리치, 마르코 312

리히터, 요한 파울 354, 415

리히터, 루트비히 151

「리젠게비르게의 연못」 **83**; 151

린델, 존 178

「켄싱턴 자갈 채취장」 **102**; 178

마르크, 프란츠 420, 421

마리야, 프로스페르 151; 253

마이어, 하인리히 228

마이즘 335, 339

마티스, 앙리 420

마틴, 존 **149**, **235**; 244, 390

말레, 장-바티스트 395

「고딕풍의 욕실」 **237**; 395

메세르슈미트, 프란츠 그자비에 325, 328

메이에르, 콩스탕스 395

모더니스트 419

모더니즘 409

뮈세, 알프레 드 310

미국 독립 10

미나르디, 토마소 419

미슐레, 쥘 98, 199, 218, 244

미켈란젤로 **28**; 19, 56, 63, 319, 410

미할로프스키, 피오트르 410

민족예술 225

민족주의 143

바그너, 리하르트 368, 409

바로크 연극 312

바르비종 187

바리, 앙투안-루이 348

「갠지스 강의 인도악어를 물어뜯는 호랑이」 **209**; 348

바움가르텐, 알렉산더 고틀리프 38

바이런 **169**; 4, 45, 71, 170, 283~285, 289, 294, 371, 382

바젤리츠, 게오르크 415

바켄로더 45, 48, 207, 208, 225, 419

바플라르, 피에르-오귀스트 370

배리, 제임스 200

「코넬리아의 시신을 안고 오열하는 리어 왕」 **119**; 200

배리, 찰스 **143**; 239

밴덜린 303, 306

뱅크스, 조지프 **153**; 257, 258

버디 존 268

버크, 에드먼드 127, 128, 314

베르네, 오라스 37, 38, 114, 115, 377

「군인 노동자」 **63**; 114

베르니니, 지안로렌조 169

베르즈레, 피에르-놀라스크 **31**; 59

베를리오즈 200, 310

베크만, 막스 412, 413

「카니발」 **246**; 412, 413

베토벤 84, 355

벨데, 빌렘 반 데 167

벨라스케스, 디에고 333

보들레르 8, 11, 13, 15, 293, 301, 310, 352, 383, 409

보이스, 요셉 413~415

볼테르 79, 196, 220, 348, 390

뵈메, 야코프 137

뵈클린, 아놀드 417

「사자의 섬」 **249**; 417

부셰, 프랑수아 256

부아이, 루이-레오폴드 96, 97

「1807년, 징집병들의 출발」 **47**; 96

「나폴레옹군의 소식지를 읽는 가족」 **48**; 97

브라우닝, 엘리자베스 바레트 26

브렌타노 357, 422

브렌타노, 클레멘스 **214**; 138, 356, 422

브륄로프, 파블로비치 242, 243

「폼페이 최후의 날」**146**; 243

블레이크, 윌리엄 8, 14, 31, 34, 45, 48, 84, 137, 154, 157, 248, 250, 316~319, 325, 328~330, 333, 339, 340, 342, 354, 364, 366, 368, 400, 413, 420

「예루살렘」29, 31, 248, 321, 368, 400

「리바이어선을 인도하는 넬슨의 혼령」**109**; 329

「저주받은 영혼의 얼굴」**193**; 325

블레헨, 카를 151, 356

「스판다우 근처의 숲」**84**; 151

비니, 알프레드 드 42, 62, 64, 200

비에르츠, 앙투안 383

「두 처녀 혹은 아름다운 로진」**229**; 383

빙켈만, 요한 요아힘 19

사바티에, 프랑수아 402

사실주의 15, 187, 410

사이드, 에드워드 275

살롱전 4, 62, 96, 253, 266, 348, 379, 397, 400, 401, 403

상드, 조르주 372, 378, 401

샐빈, 앤소니 238

샤르팡티에, 콩스탕스 378, 379

「멜랑콜리」**226**; 379

샤토브리앙, 프랑수아-르네 드 **23**; 43~45, 127, 209, 245, 266, 279, 282, 303, 346, 392, 398, 399

서덜랜드, 그레이엄 419

석판화 350

세루 196~198

세브르 **125**, **126**; 215

세실, 프랑수아 214

셰페르, 아리 43, 403, 406

셸리 366

소로, 헨리 데이비드 188

손 268

쇠드링, 프레데리크 32

쇼사르 85

수플로, 자크-제르맹 78, 79

슈만 356

슈베르트 고틸프 하인리히 폰 317

슐레겔 11, 12, 14, 15, 208, 245, 255, 267, 377, 378, 391, 409, 419

스베덴보리, 에마누엘 368

스코트, 월터 199, 201

스크리아빈, 알렉산더 409

스탈, 제르맨 드 12, 376~378, 399

스탕달 200, 279, 285

스터버스, 조지 314, 315, 348

스톤, 어빙 410

스트린베르크, 아우구스트 420

신고전주의 4, 52, 201, 363

신낭만주의 420

신무굴 양식 272

신비주의 228, 239

실베스트르, 테오필 350

싱켈, 카를 프리드리히 149, 230, 231

「강변의 중세도시」**136**; 230

「스트랄라우 근처의 스프레 강둑」**81**; 149

「아침」**82**; 149

아돌푸스 4세 123

아르님 138, 242, 356, 422

아방가르드 78

아이헨도르프, 요셉 폰 391

아피아니, 안드레아 87

알보른, 빌헬름 231

「그리스 황금시대의 전경」**136**; 231

암흑시대 204

앙시앵 레짐 205, 213

액션페인팅 418

앨스턴, 워싱턴 26, 388, 389

「햇살 속의 우리엘」**233**; 388

앵그르, 장-오귀스트-도미니크 16, 59, 63, 64, 89, 92, 222, 279, 282, 292, 395~398, 403

「그랑 오달리스크」**168**; 279

「오시안의 꿈」89

「향후 샤를 5세의 파리 입성」**130**; 222

야수파 420

에르트만스도르프, 프리드리히 빌헬름 폰 272

에른스트, 막스 417, 418

엘긴마블스 288

역사화 72, 200, 297, 343

영웅숭배 71, 119

예술을 위한 예술 412

오귀스트, 쥘-로베르 287

오리엔탈리즘 275, 289

오베르베크, 프리드리히 224, 225

오스카 와일드 309

오시안 87, 89

올리비어, 페르디난트 157

「아이겐 앞의 초원, 금요일」**91**; 157

왕립미술원 19, 48, 164, 257, 260~262, 283, 316, 329, 363

왕정복고 244

울스턴크래프트, 메리 377, 378

워드, 제임스 152, 154, 348

「고르데일의 기암절벽」**86**; 152

워즈워스, 윌리엄 11, 26, 28, 42, 71, 72, 84, 130~132, 188, 207, 309, 388, 390

워홀, 앤디 415, 416

원시주의 420

원초적 양식 221

월리스, 헨리 42

월폴 194, 196, 200, 314

웨버, 존 261~264

웨스트, 벤저민 9, 76, 78, 205, 257, 389, 390

「게르마니쿠스의 유골을 안고 브룬디시움에서 내리는 아그리파나」**3**; 9

「예루살렘에 입성하는 그리스도」**234**; 390

「울프 장군의 죽음」**39**; 76

위고, 빅토르 5, 8, 62, 200, 283

위아트빌, 제프리 236

위에, 폴 63

윌슨, 리처드 128

「나르니 골짜기」**68**; 128

윌키, 데이비드 64, 65, 68, 74~76, 297

「워털루 급보를 읽는 첼시의 연금수령자들」**38**; 73, 97

트루바두르 218, 221, 236, 392

이성적인 야인 266

인상주의 15
인상학 352

자캉, 클라우디우스 374, 375
「아델라이드를 알아보는 코맹주 백작」
 224; 375
잘, 오귀스트 23, 111, 285
장엄한 양식 167
잭슨, 앤드류 243
전(前)낭만주의 15
젊은 잉글랜드 운동 238
제단화 132
제라르, 프랑수아 92, 399, 400
제리코, 테오도르 8, 37, 97~99, 102,
 108, 110, 111, 114, 287, 346, 347, 410
「메두사의 뗏목」 **61**; 110, 114, 346,
 349
「전장을 떠나는 부상당한 중기병」 **50**;
 99
「황실 친위대의 추격병 지휘관」 **49**;
 98
제이크와 다이노스 채프먼 형제 423
조퍼니, 존 264, 267, 268
종교화 389
지로데, 안느-루이 44, 88, 89, 116,
 254, 255, 266, 275, 279, 370
「아탈라의 매장」 **159**; 266
「카이로 폭동」 **167**; 279
질풍노도 38, 200

채터턴, 토머스 42
청기사파 420
초상화 21
초현실주의 417
7년 전쟁 256
7월 혁명 115

카노바, 안토니오 363, 401
「회개하는 막달라 마리아」 **243**; 401
카루스, 카를 구스타프 **112**; 126, 127,
 151, 414
카르스텐스, 아스무스 야코브 49
카를, 프리드리히 하인리히 358
카텔, 게르만 프란츠 루트비히 **24**; 44
카프리초 312

칸딘스키, 바실리 420, 421
칼라일, 토머스 118, 119
캐리커처 13, 14, 328, 329, 349, 350,
 353
캐틀린, 조지 301, 303
「마지막 종족, 만단족의 오키파 의식」
 182; 303
커슨즈, 존 로버트 128
「도피네의 그랑드 샤르트뢰즈 계곡 입
 구」 **69**; 128
컨스터블, 존 8, 23, 24, 28, 65, 123,
 128, 132, 160, 175, 178~180, 184,
 185, 187
「건초수레」 **101**; 175
「데덤 골자기」 **103**; 179
「스톤 헨지」 **108**; 184
「스투어 강 수문에서 본 플랫포드 제
 문소」 **104**; 181
「헤이들리 성」 **109**; 185
「스투어 강변의 조선소」 **105**; 181
「장애물을 뛰어넘는 말」 **106, 107**; 181
케르스팅, 게오르크 프리드리히 21, 25,
 103, 104, 145
「화환을 만드는 여자」 **53**; 103
켄시, 카트르메르 드 79
코로, 장-바티스트-카미유 **111**; 187
코르넬리우스, 페테르 225, 228
「요셉을 알아보는 형제들」 **134**; 225
코이프, 엘베르트 168
코제가르텐, 루트비히 테오불 125
코흐 49, 157, 160
「슈마트리바흐 폭포」 **90**; 157
콜, 토머스 190, 243
「제국의 완성」 **147**; 243
「카터스킬 폭포」 **114**; 190
콜리지, 새무얼 테일러 28, 31, 42, 71,
 272, 309, 310, 312, 317, 318, 388
콩스탕, 벵자맹 72
쾨브케, 크리스텐 33
퀴켈겐, 마리 헬레네 폰 124, 138
쿠르베, 귀스타브 410, 412
「만남」 **247**; 412
퀸시, 토머스 드 310
크라진스키, 폴레 지기스문트 406
클라이스트, 하인리히 138, 141, 413, 417

클렌체, 레오 폰 236
클로프슈토크, 프리드리히 135
키르히너, 에른스트 루트비히 **250**; 420
키츠, 존 28, 42
키퍼, 안젤름 415
「세속적인 지혜의 길」 **248**; 415

타소 39, 42, 56
탈퍼트, 토머스 눈 11
터너 8, 19~21, 65, 71, 99, 102, 103,
 123, 128, 132, 157, 160, 161, 164,
 165, 167~170, 175, 179, 187, 242,
 358, 360, 364, 366, 371, 385, 388,
 414, 418
「강풍에 휩싸인 네덜란드 선박들」 **94**;
 167
「노럼 성(城), 일출」 **99**; 170
「눈보라-한니발과 알프스를 넘는 그
 의 병사들」 **51**; 102
「눈보라-항구어귀에서 표류하는 증기
 선」 **5**; 19, 21
「레굴루스」 **92**; 160, 169
「로마, 바티칸에서」 **97**; 169
「비, 증기, 그리고 속도」 **100**; 160, 175
「서리가 내린 아침」 **96**; 168
「워털루 전장」 **52**; 103
「전쟁, 유배, 그리고 림페트 바위」 **35**;
 65, 67
「카르타고 제국의 몰락」 **145**; 242
「코니스턴 산에서의 아침」 **93**; 164
「평화-수장(水葬)」 **34**; 65, 66
「햇살 속의 천사」 **217**; 363, 388
「헤로와 레안드로스의 이별」 **222**; 371
토랭크스, F.R. 드 8
톰블리 419
투르게네프, 이반 406
티슈바인, 요한 하인리히 201
티에폴로, 지암바티스타 312
티크, 루트비히 127, 137, 207, 208

파머, 새무얼 24, 29, 154~157, 187, 420
「이른 아침」 **89**; 155
파브르, 그자비에-파스칼 392
파울, 장 248, 354, 378
파이퍼, 존 419

페인, 토머스 274
포르, 프란츠 222, 224, 225, 415
　「루돌프 폰 합스부르크의 바젤 입성」
　131; 222
　「술람미와 마리아」 133; 224
폴록, 잭슨 418
폴크만 138
푸리스모 운동 419
푸생, 니콜라 168
푸슈킨, 알렉산드르 45
푸젤리, 헨리 48, 315, 316, 318, 325,
　328, 378
　「악몽」 189; 316
푸케, 장 222
풍경화 21
풍자화 328
퓨진, 아우구스투스 웰비 노스모어 238,
　239, 242, 391
프라고나르, 알렉상드르-에바리스트
　129; 220, 221
프라이스, 우베데일 128
프랑스 혁명 10, 75, 264
프레오, 오귀스트 349, 350
프로이트 422
프뤼동, 피에르-폴 379, 395
　「십자가에 못박힌 그리스도」 238; 395
프리드리히, 카스파르 다피트 8, 21, 99,
　104, 123~127, 131~133, 137, 138,
　140, 141, 143, 145, 146, 149, 151,
　154, 160, 164, 187, 228, 230, 316,
　356, 376, 391, 397, 414, 417, 418,
　423
　「눈밭의 떡갈나무」 74; 141
　「달을 바라보는 두 남자」 75; 142
　「드레스덴 근처의 인클로저」 80; 145
　「떡갈나무 숲의 수도원」 135; 138, 228
　「리젠게비르게의 아침」 78; 145
　「바닷가의 수도자」 73; 138
　「산중의 십자가」 67; 123
　「숲의 사냥꾼」 76; 143
　「안개 위의 방랑자」 11; 26, 27, 140
　「울리히 폰 후텐의 무덤」 54; 104
　「테첸의 제단」 67; 397, 132, 137
플랙스먼, 존 363
피라네시, 조반니 바티스타 310, 312, 314

피카소, 파블로 415, 422
피히테 12, 38, 125, 131, 413
픽처레스크 128
필리퐁, 샤를 350, 352
필립스, 토머스 283
필헬레니즘 284, 285

하이네, 하인리히 243, 244, 382
하인제, 빌헬름 127
합리주의 360
해즐릿 170, 309, 318
해즐릿, 윌리엄 13
허드슨 강파 188
허무주의 354
헤겔 12, 414
헤르더, 요한 고트프리드 198, 201, 255
헤스트, 데미언 422
헤이든, 로버트 26
호지스, 윌리엄 260~262, 268
　「다시 찾은 타이티」 156; 261
호프, 토머스 214
호프만, E. T. A. 24, 25, 354~356, 360,
　366, 422
후겔, 카를 폰 253
후기낭만주의 417
휠젠베크, 프리드리히 135, 136
힐러, 수전 422

감사의 말

이 책을 쓰는 데 많은 사람이 도움을 주었다. 마크 조던의 설득이 결정적인 역할을 했다. 또한 몇 해 전까지 내가 관심조차 갖지 않았던 것에 마이클 그린할프와 필립 코니스비는 새로운 눈을 뜨게 해주었다. 내가 그런 관심을 잃지 않도록 시시때때로 용기를 북돋워준 친구들과 동료들로 콜린 베일리, 데이비드 빈드먼, 줄리아노 브리간티, 존 게이지, 루크 허만, 해미슈 마일즈, 패트릭 눈, 펠리시티 오언, 엘리노어 세이어, 거트 시프, 로버트 우프, 조너선 워즈워스를 특별히 언급하고 싶다. 상트페테르부르크 에르미타슈 미술관의 프랑스 19세기 화가담당 큐레이터인 알렉상드르 바뱅 박사는 1999년에 직접 재발굴한 플뢰리 리샤르의 「밀라노의 발렌티나」를 이 책에서 사용하도록 허락해주며 필름까지 보내주었다. 캐롤린 엘럼과 덩컨 불의 책과 전시회 리뷰도 내게 분발을 촉구했다. 애슈몰린 박물관의 옛 동료들, 특히 크리스토퍼 로이드와 존 화이틀리는 내게 끊임없이 용기를 북돋워주었다. 또한 앤드류 윌튼, 로빈 햄린, 앤 라일스, 아이언 워렐을 비롯한 현재 테이트 미술관들의 동료들에게도 감사할 따름이다. 게르하르트 크루거, 게르하르트 오베나우스, 클라우스 하인리히 노르도프는 독일자료를 번역까지 해주며 독일 낭만주의의 흐름을 알려주었다. 셸린 하디는 내게 파리의 낭만주의를 안내해주었다. 그러나 안톤 포즈니아크가 없었다면 이 책을 결코 완성되지 못했을 것이다. 파이돈의 편집자인 패트 바릴스키와 줄리아 맥귄지는 약속보다 늦어진 내 원고를 끈기 있게 기다려주었다. 스티븐 스퍼전은 나와 더불어 낭만주의 예술세계를 함께 여행하면서 그들의 고뇌를 가슴으로 이해해주는 너그러움을 보여주었다.

D. B. B.

옮긴이의 말

낭만주의는 계속된다.

미술사에서 낭만주의는 프랑스 파리에서 시작된 것으로 생각하기 십상이다. 그리고 들라크루아를 떠올린다. 대부분이 그렇게 생각하고 있으니 틀린 생각은 아니다. 그러나 들라크루아조차 낭만주의자라는 이름표를 거북스럽게 여겼던 이유가 무엇일까? 아니, 대체 낭만주의의 모태는 무엇일까? 당시를 지배하던 신고전주의에 대한 반동이라면 그런 반동을 부추긴 원인이 무엇이었을까?

이 책은 낭만주의가 태동한 원인부터 시작한다. 그리고 낭만주의를 일곱 가지 특징으로 나누어 설명한다. 그렇다고 이론적인 설명은 아니다. 낭만주의 화가, 때로는 이론가를 인용하면서 이야기를 풀어나간다. 이야기가 꼬리를 물고 이어진다. 얼핏 읽으면 난삽하게 느껴지지만 분명한 연결고리를 갖는다.

낭만주의는 다른 화파처럼 양식이 아니라 '느낌의 표현방식'이었다. 그 느낌은 당시 억압받던 민중에게 자유와 해방이라는 개념을 안겨준 프랑스 대혁명에서 시작된다. 이때의 느낌은 희망의 빛이었다. 그러나 혁명은 공포정치로 이어지고 유럽 전체를 전쟁의 소용돌이에 몰아넣은 나폴레옹 전쟁으로 이어졌다. 나폴레옹에게 점령당한 나라들은 억압의 고통을 겪었고, 나폴레옹의 패전은 프랑스인에게 좌절감과 무력감을 안겨주었다.

억압받고 좌절한 민중에게 새로운 빛을 던져주어야 했다. 그것이 예술가의 소명이었다. 화가들은 새로운 그림을 찾아나서야 했다. 새로운 영웅상이 필요했다. 따라서 창조적 발상이 필요했다. 한편 그들에게 그런 아픔은 강요한 지배계급과 침략자에 대한 반항의식과 예술가로서 개인적인 반발심으로 표현되었다. 개인의 생각으로 민중 전체의 생각을 대변할 수 있어야 했다. 결국 자유로움이었다.

낭만주의는 창조적 정신, 반항의식 그리고 자유로 요약된다. 어느 시대에나 억압은 있었다. 20세기는 피의 역사였다. 두 번의 세계전쟁이 있었다. 전쟁의 참화를 겪은 유럽인들의 아픔을 대변해줄 시각예술이 있었다. 물론 표현양식은 같았다. 그러나 그런 아픔을 안겨준 세상에 반발하며 창조적 발상으로 자유를 추구했다는 점에서는 낭만주의자들과 다를 바가 없었다. 이런 점에서 낭만주의가 하나의 회화 양식이 아니라 '느낌의 표현방식'이라 한다면 낭만주의는 21세기에도 계속되고 있다.

생극에서
강주헌

사진의 출처

AKG, London: photo Erich Lessing 198; Allen Memorial Art Museum, Oberlin College, Ohio: R T Miller Jr Fund (1982) 31; Architect of the Capitol, Rotunda of the US Capitol, Washington, DC: 184; Artothek, Peissenberg: 54, 67, 75~6, 90, 176; Art Resource, New York: National Museum of American Art, Smithsonian Institution, Washington, DC 182; Ashmolean Museum, Oxford: 69, 89, 180; Bayerische Staatsbibliothek, Munich: 214; Bibliothèque National de France, Paris: 59, 60, 151; Boston University, Special Collections, on deposit from Washington Allston Trust: 233; Bridgeman Art Library, London: 13, 149, 179, 192, 218, Agnew & Sons, London 48, Château de Malmaison, Paris, photo Lauros-Giraudon 44, Derby Museum & Art Gallery 158, Detroit Institute of Arts, Founders Society purchase with Mr & Mrs Bert L Smokler and Mr & Mrs Lawrence A Fleischman funds 189, Hermitage, St Petersburg 219, Lincolnshire County Council, Usher Gallery 153, Louvre, Paris, photo Peter Willi 209, Musée des Augustins, Toulouse, photo Giraudon 174, Musée des Beaux-Arts, Chartres 210, New York Historical Society 147, Stapleton Collection 164; British Library, London: 87; British Museum, London: 91, 120, 195; Syndics of Cambridge University Library: 123; Castle Howard Collection, Yorkshire: 155; Courtauld Institute Gallery, London: 212, executors of Sir Brinsley Ford, photo John Webb 68; École Nationale Supérieure des Beaux-Arts, Paris: 27; Froehlich Collection, Stuttgart: 248; Giraudon, Paris: 47, 62, 129, 170, 226, 242, photo Alinari 26, photo Lauros 45, 216, 239, photo Telarci 30; Robert Harding Picture Library,

London: photo Adam Woolfitt 140; Hirschsprung Collection, Copenhagen: 15; Ikon Gallery, Birmingham: photo Lotta Hammer 251; A F Kersting, London: 139, 141, 143, 163; Kunsthalle, Hamburg: photo Elke Walford 9, 11, 70~2; Kunsthaus, Zurich: 188; Kunstmuseum, Basel: photo Martin Bühler 249; Metropolitan Museum of Art, New York: purchase, gifts of George N & Helen M Richard and Mr & Mrs Charles S McVeigh and bequest of Emma A Sheafer, by exchange (1989) 183, Karen B Cohen Collection 223; Mountain High Maps © 1995 Digital Wisdom Inc: pp.436~7; Musée Baron Gérard, Bayeux: 220; Musée des Beaux-Arts, Angoulême: 221; Musée des Beaux-Arts, Bordeaux: photo Lysiane Gauthier 173; Musée des Beaux-Arts, Lyon: 241; Musée Fabre, Montpellier: 28, 236, 244, 247; Musées Royaux des Beaux-Arts de Belgique/Musée Wiertz, Brussels: 229; Museo del Prado, Madrid: 206; Museum Boijmans van Beuningen, Rotterdam: 152; National Gallery of Australia, Canberra: purchased by admission charges (1982~3) 157; National Gallery, London: 94, 100, 101, 178, 222; National Gallery of Canada, Ottawa: 39; National Maritime Museum, London: 150, 156; National Portrait Gallery, London: 10, 169; New York Public Library: Astor, Lenox and Tilden Foundations 113; Oskar Reinhart Collection, Winterthur: 20, 207; Österreichische Galerie, Vienna: 194; Palazzo Bianco, Genoa: 243; Petrushka, Moscow: Pushkin Museum 29, Russian Museum, St Petersburg 146; Photothèque des Musées de la Ville de Paris: 172; Powerhouse Museum, Sydney: 124; RMN, Paris: 2, 18~19, 22~3, 32~3, 37, 41~3, 46, 49, 50, 61,

64~6, 110~11, 122, 125~7, 148, 159, 165~8, 171, 175, 177, 181, 208, 211, 224~5, 227, 237~8, 240; Royal Academy of Arts, London: 107; Royal Collection, Windsor, © Her Majesty Queen Elizabeth II: 115, 121, 228; Sächsische Landesbibliothek-Staats- und Universitätsbibliothek, Dresden: photo A Rous 80; Sammlung Georg Schäfer, Schweinfurt: 133; Scala, Florence: 57; Sir John Soane's Museum, London: 162; Spencer House, London: photo Mark Fiennes 161; Staatsgalerie, Stuttgart: 25; Staatliche Museen zu Berlin: Bildarchiv Preussischer Kulturbesitz: 6, 7, 53, 73~4, 77~9, 81~4, 112, 132, 134~5, 137~8, Preussischer Kulturbesitz Kupferstichkabinett: 55, 136, 203~4, 230~2; Städelsches Kunstinstitut und Stadtische Galerie, Frankfurt am Main: 131; © State Hermitage Museum, St Petersburg, 2001, acquired 2000: 128; Statens Museum for Kunst, Copenhagen: 14; Strawberry Hill Enterprises, Twickenham: 117; Tate, London: 4~5, 12, 21, 34~5, 51~2, 86, 92~3, 95~9, 102, 109, 119, 145, 154, 160, 185, 187, 190~1, 196, 215, 217, 235, 246, 250; Thorvaldsens Museum, Copenhagen: 24; V&A Picture Library, London: 85, 88, 103~6, 108, 116, Wellington Museum, Apsley House: 38; Verwaltung der Staatlichen Schlösser und Gärten Hessen, Bad Homburg: 144; Wadsworth Atheneum, Hartford, Connecticut: gift of Paul Rosenberg and Company 130; Wallace Collection, London: 63, 245; Warner Collection of Gulf States Paper Corporation, Tuscaloosa, Alabama: 114; Wordsworth Trust, Cumbria/St Mary's Seminary, Ohio: photo Tony Walsh 234

Art & Ideas

낭만주의

지은이 데이비드 블레이니 브라운
옮긴이 강주헌
펴낸이 김언호
펴낸곳 한길아트
등 록 1998년 5월 20일 제75호
주 소 413-832 경기도 파주시 교하읍 문발리 520-11
www.hangilart.co.kr
E-mail : hangilart@hangilsa.co.kr
전 화 031-955-2032
팩 스 031-955-2005

제1판 제1쇄 2004년 11월 15일

값 29,000원

ISBN 89-88360-77-X 04600
ISBN 89-88360-32-X(세트)

Romanticism

by David Blayney Brown
ⓒ 2001 Phaidon Press Limited

This edition published by HangilArt under licence
from Phaidon Press Limited of Regent's Wharf, All Saints Street,
London N1 9PA, UK through Bestun Korea Agency Co., Seoul

HangilArt Publishing Co.
520-11 Munbal-ri, Gyoha-eup, Paju, Gyeonggi-do
413-832, Korea

Korean translation arranged by HangilArt, 2004

Printed in Singapore